走出《傅雷家書》

——與傅聰對談

傅敏 編

三聯書店（香港）有限公司

責任編輯　舒非

書籍設計　彭若東

書名　　　**走出《傅雷家書》**—— 與傅聰對談

編者　　　傅敏

出版　　　三聯書店（香港）有限公司

　　　　　香港鰂魚涌英皇道 1065 號 1304 室

　　　　　Joint Publishing (H.K.) Co., Ltd.

　　　　　Rm. 1304, 1065 King's Road, Quarry Bay, Hong Kong

發行　　　香港聯合書刊物流有限公司

　　　　　香港新界大埔汀麗路 36 號 3 字樓

　　　　　SUP Publishing Logistics (H.K.) Ltd.

　　　　　3/F, 36 Ting Lai Road, Tai Po, N.T., Hong Kong

印刷　　　深圳市德信美印刷有限公司

　　　　　深圳市福田區八卦三路 522 棟 2 層

版次　　　2006 年 5 月香港第一版第一次印刷

規格　　　16 開（152 × 250 mm）336 面

國際書號　ISBN-13: 978 . 962 . 04 . 2564 . 6

　　　　　ISBN-10: 962 . 04 . 2564 . 2

　　　　　© 2006 Joint Publishing (HK) Co., Ltd.

　　　　　Published in Hong Kong

做人第一，其次才是做藝術家，再其次才是做音樂家，最後才是做鋼琴家。我說的「做人」是廣義的：私德、公德，都包括在內；主要是對集體負責，對國家、對人民負責。或許這個原則對旁的學科的青年也能適用。

—— 傅 雷

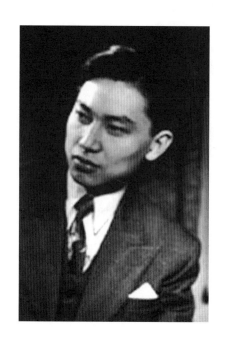

家書中，我喜歡的是爸爸講藝術講人生。比如他講關於赤子之心和孤獨的那段，他說：「赤子便是不知道孤獨的。赤子孤獨了，會創造一個世界，創造許多心靈的朋友！永遠保持赤子之心，到老了也不會落伍，永遠能夠與普天之下的赤子之心相接相契相抱！」這些才是真正有價值的東西。

—— 傅　聰

引言：關於傅聰

　　傅聰，一九三四年三月十日生於上海一個充滿藝術氣氛和學術精神的家庭，父親傅雷為著名學者、藝術評論家和文學翻譯家。傅聰童年時代斷斷續續的上過幾年小學，主要在家由父親督教。八歲半開始學鋼琴，九歲師從意大利指揮家和鋼琴家、李斯特的再傳弟子梅·百器。一九四六年梅·百器去世後，基本上是自學，一九四七年就讀上海大同附中。一九四八年隨父母遷居昆明，先後就讀於昆明粵秀中學和雲南大學外文系，中斷了學琴。一九五一年隻身返回早一年回到上海的父母身邊，跟俄籍鋼琴家勃隆斯丹夫人學琴一年，因老師遷居加拿大，又迫不得已勤奮自學。一九五三年與上海交響樂隊合作，彈奏貝多芬《第五鋼琴協奏曲》，獲得巨大成功。同年，在羅馬尼亞布加勒斯特舉辦的"第四屆世界青年聯歡節"的鋼琴比賽中獲第三名。一九五四年赴波蘭留學，師從著名音樂學學者、鋼琴教育家傑維茨基教授，並於一九五五年三月獲"第五屆蕭邦國際鋼琴比賽"第三名和《瑪祖卡》最優獎。一九五八年深秋以優異的成績於華沙國立音樂學院提前畢業。一九五八年底，由於歷史的原因被迫移居英國倫敦。一九七九年四月，應邀回國參加父母的平反昭雪大會和骨灰安放儀式。八十年代，年年回國演出和講學，一九八二年先後被聘為中央和上海兩所音樂學院的兼職教授；一九八三年香港大學授予他榮譽博士學位。

　　一九五九年初，傅聰在倫敦皇家節日大廳首次登臺，與著名指揮家朱利尼成功合作。自此傅聰的足跡遍佈五大洲，隻身馳騁於國際音樂舞臺近五十餘年，獲得"鋼琴詩人"之美名。已故德國作家、詩人、音樂學學者、評論家和諾貝爾文學獎得主赫爾曼·黑塞，撰文讚頌傅聰，"從技法來看，傅聰的確表現得完美無瑕，較諸科爾托或魯賓斯坦毫不遜色。但是我所聽到的不僅是完美的演奏，而是真正的蕭邦。"

　　當代三位鋼琴大師瑪塔·阿格麗琪，萊昂·弗萊歇爾和拉杜·魯

普為《傅聰的鋼琴藝術》（激光唱片）撰文推崇說，"傅聰是我們這個時代偉大的鋼琴家之一。他對音樂的許多見解卓爾不群，而且應該作為年輕一代音樂家的指導準繩。"還評論說，"傅聰是個偉大的天才，生來具有音樂天賦，而且具有奇妙的演奏技巧；傅聰還有一種罕見的才能，他能和古典作品的大師'心心相印'，混成一體；因此傅聰已成為我們時代的音樂大師之一。我們非常感激傅聰，他給了我們許多啟迪，給我們展現了新的音樂天地。"

傅聰畢生在孜孜不倦的鑽研鋼琴藝術，把東方文化很自然的融入西方音樂之中，豐富了西方音樂；同時不斷的研究蕭邦，莫扎特，貝多芬，德彪西，斯卡拉蒂等作曲家的手稿，對這些作曲家的作品有更切實的認識，使自己的演奏更接近作曲家的原意，達到了新的境界。英國《泰晤士報》評論說，"傅聰是當今世界樂壇最受歡迎和最有洞察力的莫扎特作品的演奏家。"美國《紐約時報》說，"他表達了斯卡拉蒂心中要表達而沒有能表達出來的音樂。"德國報刊更認為，"傅聰確是一位藝術大師，無論他演奏舒柏特，貝多芬，還是莫扎特，他總能找到最適合這位作曲家音樂的音響效果。"美國《時代週刊》讚譽他為"當今時代最偉大的鋼琴家之一"。

自上個世紀九十年代以來，傅聰除了演出於五大洲外，不僅在國內舉辦過多次大師班課，而且每年兩次受聘於世界聞名的"國際鋼琴基金會"舉辦的大師班課；此外，還不時應邀於世界許多著名音樂學府上大師班課。

傅聰剛剛結束舞臺生涯五十周年，又迎來了七十華誕！

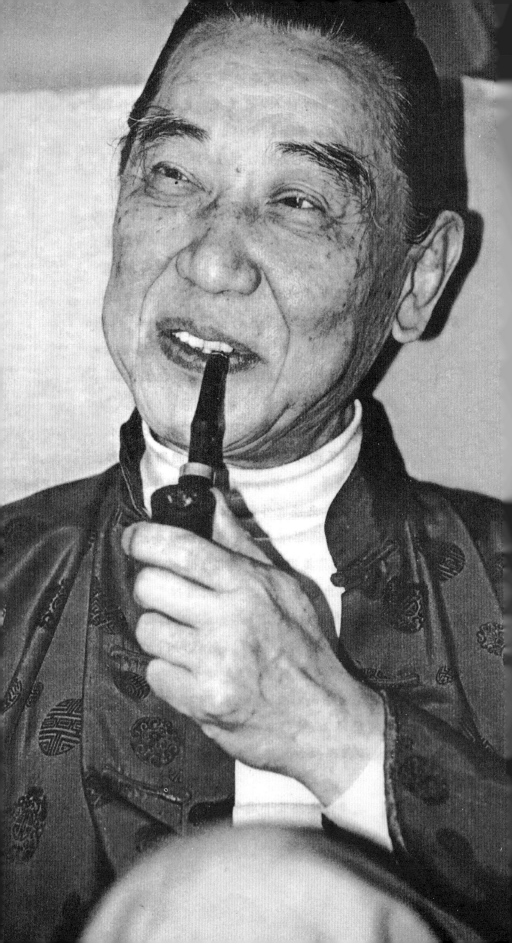

目 錄

附錄

代序

代序一

他的一切經歷，
彷彿是另一個 “我” 的經歷

......你說的不錯，孩子的長處短處都和我倆相像。僥倖的是他像我們的缺點還不多，程度上也輕淺一些。他有熱情，有理想，有骨氣，胸襟開闊，精神活躍，對真理和藝術忠誠不二，愛憎分明，但也能客觀的分析原因，最後能寬恕人的缺點和弱點；他熱愛祖國，以生為中國人而自豪，卻並未流於民族的自大狂。他意志極強（至少在藝術上），自信極強，而並未被成功沖昏頭腦，自我批評的精神從未喪失，他對他的演奏很少滿意，這是我最高興的，藝術家就怕自滿，自滿是停滯的開端，也便是退步的開端。當然他還有許多缺點：主觀太強，容易鑽牛角尖，雖然事後他會醒悟，當時卻很難接受別人的意見，因此不免要走些彎路——主要是在音樂方面；而人事方面也有這個毛病，往往憑衝動，不夠冷靜，不能克制一時的慾望。他的不會理財，問題就在於此。總之，他的性格非常複雜，有一大堆矛盾：說他悲觀吧，他對人生倒也看得開看得透，並且還有 “知其不可為而為之”（這是他常常提的一句話）的傻勁；說他樂觀吧，對人類的前途卻也憂心忡忡。其實這些矛盾在我身上也照樣存在。恐怕就因為此，關於他的一舉一動，一星半點的消息，特別容易使我激動：他的一切經歷，彷彿是另一個 “我” 的經歷。你是老朋友，不至於認為以上的話有替兒子吹噓的嫌疑。你欣賞他，所以我樂於和你談談我對他的看法，同時你站在第三者地位，也可看看我們父子是否真正相互瞭解。你提到我們的教導，老實說，一大半還是他的天賦。我給他的教育很多不合理的地方，太嚴太苛求，自己脾氣壞，對他 “身教” 的榜樣很不好：這是近十年來我一想起就為之內疚的一點。可是孩子另有一套說法替我譬解，說要是他從小沒受過如此嚴格的教育，他對人生，對痛苦的滋味，絕不會體味得這麼深這麼早，而他對音樂的

理解也不會像現在這樣遠遠超過他的年齡。平心靜氣，拿事實來說，他今天的路，沒有一條不是我替他開闢的，但畢竟是他自己走下去而走得不無成績的。例如中國哲學，詩詞，繪畫，我的確給了他薰陶的機會，可是材料很少；能夠從很少的材料中領悟整個民族文化的要點和特色，那都是靠他自己，——尤其是靠天賦，他本身的努力除了音樂以外，在別的方面也並不多，甚至很不夠，但終究能抓住精神，當然是天賦幫他的忙，我們不能僥天之功以為己有。

<div align="right">傅　雷</div>

原載《傅雷書簡》，致成家和函，一九五六年五月十三日

諾貝爾文學獎得主
赫爾曼·黑塞心目中的傅聰

　　鋼琴詩人傅聰自幼受父親傅雷薰陶，熱愛音樂，啟蒙老師是傅雷的中學同學數學教授雷垣。傅聰直到八歲半才開始正式跟國立音專教師李惠芳學琴，其後又追隨李斯特的再傳弟子意大利鋼琴家梅·百器學習三年。後因老師去世，以及受個人升學問題影響，進校讀書，中斷學琴，直至一九五一年才跟俄籍鋼琴家勃隆斯丹夫人再繼續學習。

　　傅聰年輕時的學琴道路波折重重，並不暢順，但是憑藉特殊的秉賦及過人的毅力，終於克服困難，邁向成功之途。一九五三年初，傅聰應邀與上海交響樂團合作演出貝多芬的《第五"皇帝"鋼琴協奏曲》，自此嶄露頭角，聲譽鵲起，因此，一九五三年可以說是傅聰漫長演奏生涯的起點，意義深遠。同年，傅聰參加在羅馬尼亞首都布加勒斯特舉行的"第四屆國際青年與學生和平友好聯歡節"的鋼琴比賽，獲第三名。一九五四年，應邀赴波蘭學習，師從著名鋼琴教育家傑維茨基教授。一九五五年獲"第五屆蕭邦國際鋼琴比賽"第三名及蕭邦《瑪祖卡》演奏最優獎。當時的評委一致認為傅聰彈奏的蕭邦，最"賦有蕭邦的靈魂"，而意大利評委阿高斯蒂教授則說："蕭邦的意境很像中國藝術的意境。"傅聰此後在樂壇載譽五十載，足跡遍佈世界各地，巡迴演出不計其數，不但贏得"音樂巨匠"的美譽，而且對發揚鋼琴藝術、培養年輕音樂家更不遺餘力，極有貢獻。

　　傅聰為人謙遜低調，不喜自我吹噓，歷來音樂界對他琴藝的美言讚詞，多不勝數，他不但從不刻意宣揚，更不在乎好好收集整理，惟一例外的可能是一九四六年諾貝爾文學獎得主德國作家赫爾曼·黑塞〔Hermann Hesse，一八七七—一九六二〕對他的看法。一九六〇年某一天晚上，黑塞打開收音機，偶爾收聽到電臺播放的音樂節目，這節目是

由一位陌生的中國鋼琴家傅聰演奏的，黑塞聽後，大為感動，寫下一篇
《致一位音樂家》的文章。茲將全文翻譯如下：

致一位音樂家

<div align="right">赫爾曼·黑塞</div>

太好了，好得令人難以置信！

<div align="center">＊　＊　＊</div>

一次聆聽收音機時，我有過這樣的經歷。那是播放蕭邦樂曲的晚間
音樂節目，演奏者是位中國鋼琴家，叫做傅聰，一個我從未聽過的名
字。對於他的年齡、教育背景或他本人，我一無所知。由於我對這美妙
節目深感興趣，也自然而然好奇，想知道我年輕時代最心儀的蕭邦如何
由一位中國音樂家去演繹。我以前聽過很多人演奏蕭邦：如年邁的帕岱
萊夫斯基〔Paderewski〕，菲舍爾〔Edwin Fischer〕，利巴蒂〔Lipatti〕，
科爾托〔Cortot〕，及許多其他大師。他們演奏的蕭邦，各具姿采：精
確冷雋，融渾圓通，激越熱烈及充滿個人色彩，有時專注於華美的音
色，有時着重於細緻的韻律，時而帶有宗教意味，時而奇特，時而懾
人，時而自我得如癡如狂，但極少演奏得符合我心目中的蕭邦。我時常
以為，彈奏蕭邦的理想方式一定得像蕭邦本人在演奏一般。

不消幾分鐘，我對這位名不見經傳的中國鋼琴家已充滿激賞，繼而
更由衷喜愛。他把他的音樂掌握得出神入化，我原本就料到演奏必定會
完美無瑕，因為中國人向來以刻苦勤練及技巧嫻熟見稱。從技法來看，
傅聰的確表現得完美無瑕，較諸科爾托或魯賓斯坦而毫不遜色。但是我
所聽到的不僅是完美的演奏，而是真正的蕭邦。那是當年華沙及巴黎的
蕭邦，海涅及年輕的李斯特所處的巴黎。我可以感受到紫羅蘭的清香，
馬略卡島的甘霖，以及藝術沙龍的氣息。樂聲悠揚，高雅脫俗，音樂中
韻律的微妙及活力的充盈，全都表現無遺。這是一個奇跡。

我可真想親眼見到這位天才橫溢的中國人。因為聽完演奏後心中泛
起的疑問，可能得以從他的本人、他的動作及他的臉龐，得到答案。問

題是，這位才華過人的音樂家是否從“內心深處”領悟了歐洲、波蘭以及巴黎文化中所蘊含的憂鬱及懷疑主義，抑或他只是模仿某位教師、某個朋友或某位大師，而那人的技法他曾一一細習、背誦如流？我很想在不同日子、不同場合，再聆聽同一節目。我這次所聽到的是否珍如純金的音樂？而傅聰是否如我心中所想的那樣一位音樂家？若然，則每一場演奏，就會是一個在細節上嶄新獨特、與別不同的經驗，而絕不會只是舊調重彈而已。

也許我可以得到這問題的答案。我強調這問題在我聆聽這場美妙的演奏時並未出現，而是事後才想到的。聆聽傅聰演奏時，我想像一位來自東方的人士，當然不是傅聰本人，而是我幻想出來的人物。他像是出自《莊子》或《今古奇觀》之中。他的演奏如魅如幻，在“道”的精神引領下，由一隻穩健沉着、從容不迫的手所操縱，就如古老中國的畫家一般，這些畫家在書寫及作畫時，以毛筆揮灑自如，跡近吾人在極樂時刻所經歷的感覺。此時你心有所悟，自覺正進入一個瞭解宇宙真諦及生命意義的境界。

這篇稿子，初譯於今年七月中旬，當時正在赴哥本哈根途中，在倫敦希思羅機場轉機時，有好幾個鐘頭開暇，於是就定下神來，誠心誠意的去嘗試譯出這段兩位大師神交的經過。從歐洲回港途中，又經過倫敦，乃在機場致電傅聰，問他：“黑塞當年想結識你，結果你們到底見過面沒有？”他說：“從來沒有！”原來，黑塞寫完這篇文章後，於一九六二年就去世了。傅聰從來不知道有這回事，直至上世紀七十年代初重返波蘭，才由一位極富盛名的樂評家告訴他，並給了他這篇文章。聽說，黑塞寫完《致一位音樂家》後，在那個複印機尚未發達的年代，親自把文章印了一百多份，分發給知心朋友，因為知道傅聰大約在波蘭，就這樣把訊息傳了過去。

黑塞與傅聰，一位是心儀東方精神文明的文學巨匠，一位是沉浸西方古典音樂的鋼琴大師，兩顆熱愛藝術的心靈，就這樣憑藉蕭邦不朽的傳世之作，在超越時空的某處某刻，驟然邂逅了。這兩顆心靈的契合，彼此間的相遇相知，穿越俗世的層層屏障、重重阻隔，互相觀照，直透

胸臆。

　　當年的黑塞，不但瞭解年輕時代的傅聰，更瞭解四十年後今日的傅聰。傅聰自出道至今，悠悠歲月，歷經半個世紀，最難得的是對音樂的熱誠與執著，絲毫未減；對藝術的追求與企慕，與日俱增。故此，每次演奏，都是一次嶄新的經驗，自藝術的活水源頭迸發而出，一瀉千里。每一趟都是由內至外，洗滌心靈的歷程。正如書法家或丹青妙手的傑作，筆走龍蛇，氣勢如虹，每一次揮毫，都興會淋漓，力透紙背，雖神形俱在，卻絕不雷同。

　　當年的黑塞，聆聽傅聰而領悟蕭邦的音樂，未晤傅聰而瞭解傅聰的情懷。藝術到了最高的境界，原是不分畛域、心神相融的。文學大家以筆寫胸中逸氣，音樂大師以琴抒發心中靈思；兩人因而成為靈性上的同道中人，素未謀面的莫逆之交。這一段藝壇佳話，鮮為人知，故特此譯出，以為鋼琴詩人傅聰演奏生涯五十周年誌慶。

<div style="text-align: right">金聖華</div>

原載《愛樂》二○○三年第十二期，二○○三年八月三十一日

圖錄

傅聰的手〔2003.12〕

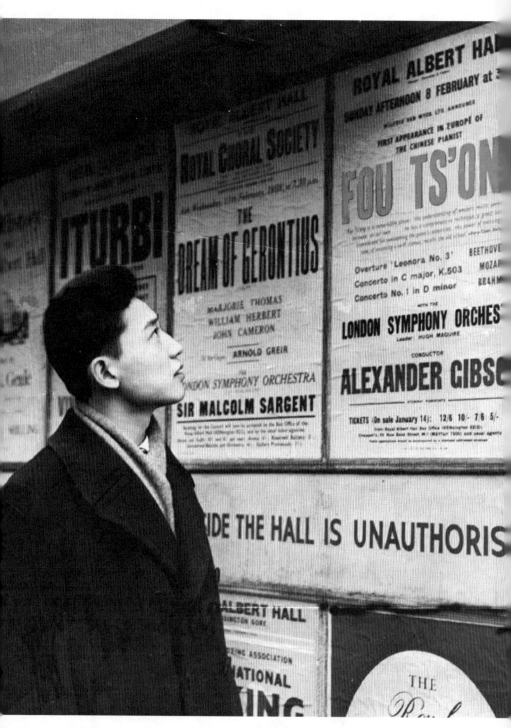

傅聰凝視着 1959 年 2 月 8 日於歐洲首次登臺的海報

傅聰在倫敦〔1962.6〕

傅聰在倫敦寓所〔1970 年代中期〕

傅聰在蕭邦故居前〔1970 年代中期〕

1980 年代中期的傅聰

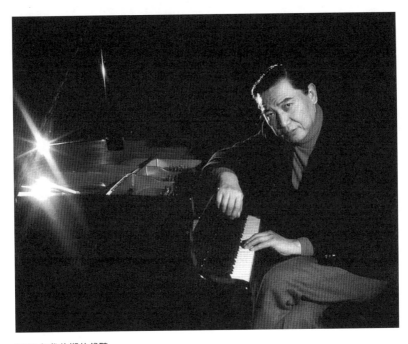

1980 年代後期的傅聰

1990 年代後期的傅聰

香港翻譯學會舉辦《傅雷逝世二十五周年紀念音樂會》，傅聰在為聽眾簽名
〔1991. 11〕

傅聰與瑪塔一起合作，為演出作準備〔1995〕

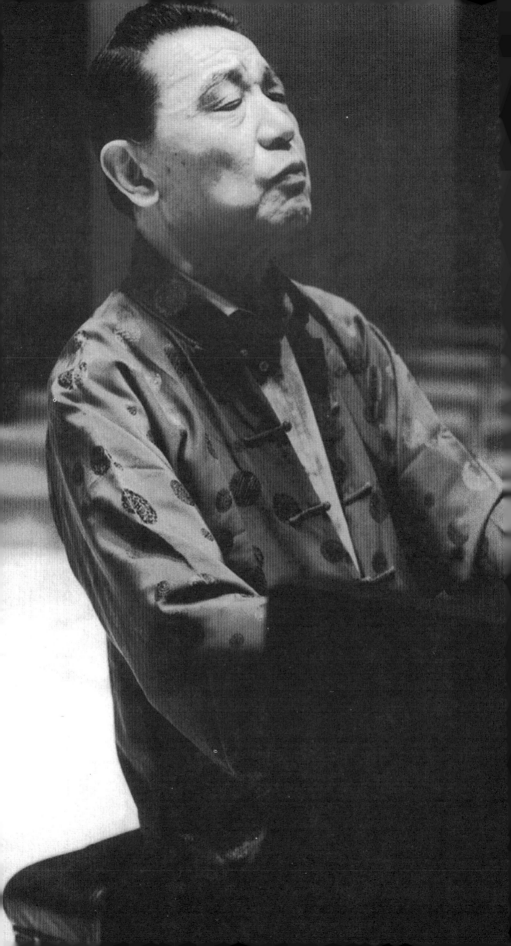

傅聰在法國羅克一當泰隆鋼琴節演出練琴〔1999.8.5〕

傅聰在鼓浪嶼音樂廳後臺〔1998.12〕

傅聰在北大義演休息時研讀樂譜〔2004.1.5〕

傅聰訪問浦東老家，身邊大水缸
為祖母遺物〔1998.11〕

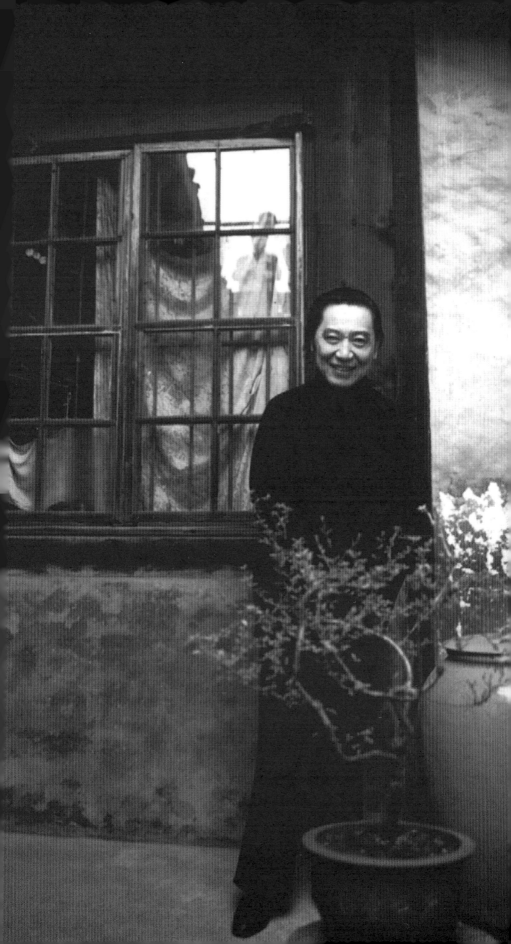

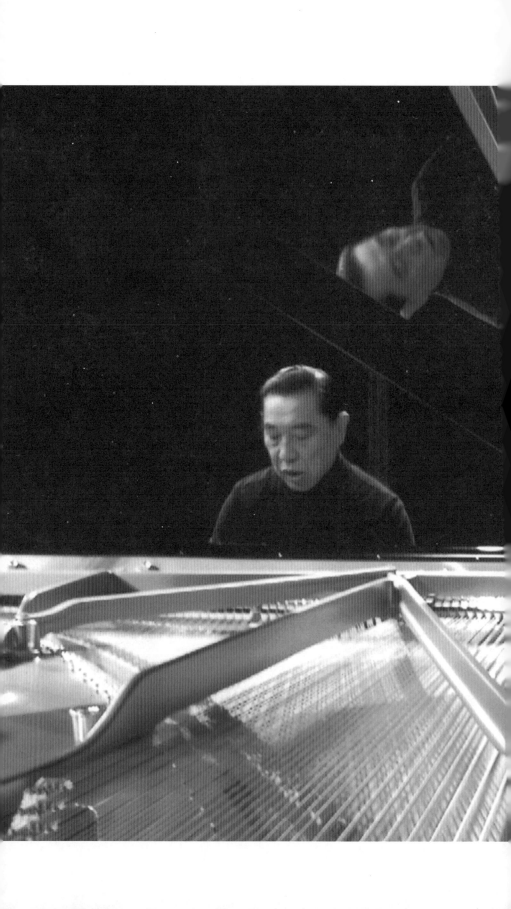

傅聰在北京保利劇場
為獨奏音樂會綵排
〔2004. 1. 3〕

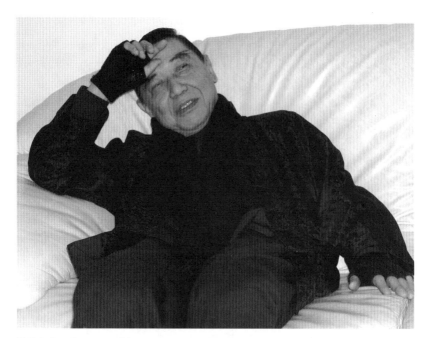

傅聰在聊天〔2004.1.2〕

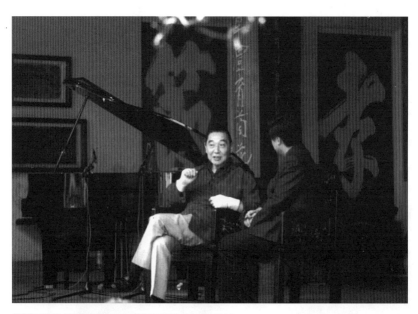

傅聰在長沙岳麓書院接受記者梅冬採訪〔1999.11〕

傅聰在蕭邦故居研究蕭邦手稿，並在蕭邦鋼琴前留影〔1970 年代中期〕

傅聰與梅紐因一起研究貝多芬和莫扎特奏鳴曲〔1960年代〕

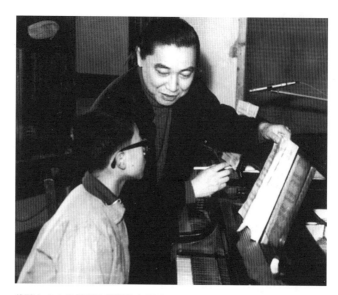

傅聰在中央音樂學院給學生上課〔1982.12〕

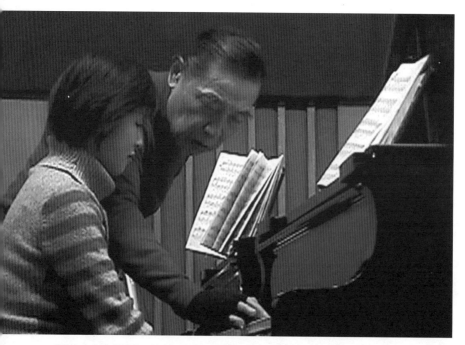

傅聰在上海音樂學院大師班課上親切指導學生〔2003.12〕

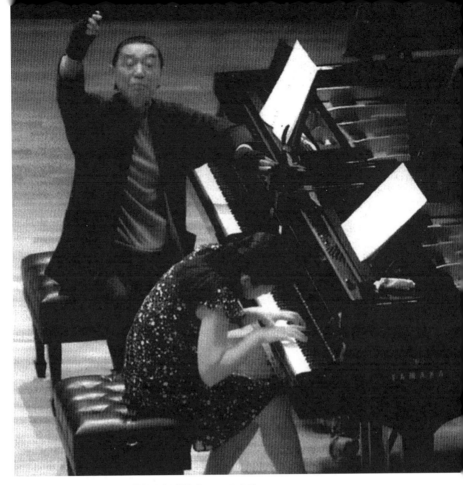

傅聰在日本別府的音樂節上舉辦大師班課〔2004.5.11〕

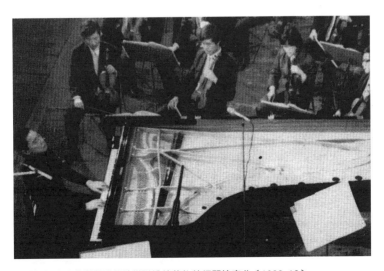

傅聰指揮中央音樂學院管弦樂隊排練莫扎特鋼琴協奏曲〔1982.12〕

傅聰演奏的部分唱片精品

Piano
Solo

ESSENTIAL CLASSICS

SONY CLASSICAL

Chopin
Fantaisie · Polonaise-Fantaisie
Berceuse · Barcarole
Fou Ts'ong

FOU TS'ONG
CHOPIN
COMPLETE MAZURKAS

DECCA

FOU
TS'ONG

CHOPIN
BALLADE FOR PIANO

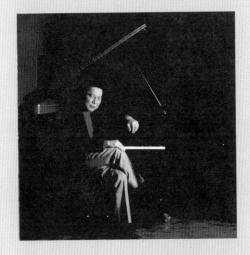

IMP MASTERS

MOZART
CONCERTO FOR PIANO & ORCHESTRA
NO.22 IN E FLAT, K.482
CONCERTO FOR PIANO & ORCHESTRA
NO.24 IN C MINOR, K.491

WITH THE SINFONIA VARSOVIA
FOU TS'ONG, SOLOIST/CONDUCTOR

DECCA

DIGITAL

FOU TS'ONG
CHOPIN
Piano Concerto No.1 Op.11
Piano Concerto No.2 Op.21

MUHAI TANG conducts
SINFONIA VARSOVIA

對談錄

成功並不等於成就

與郭宇寬對談

二〇〇二年十一月四日，傅聰先生應邀在陝西電視臺「開壇」欄目的演播室裏與主持人郭宇寬先生，就音樂、文化、藝術、教育等問題，作了一番探討性的談話，現據錄音整理成文，標題為編者所加。

開場白

郭：有人說音樂是非常奇怪的東西，在語言無法表達的時候，就產生了音樂。今天坐在我身邊的是我們非常熟悉的一位鋼琴藝術家，就是傅聰先生。傅聰先生生於一個藝術氛圍濃厚的家庭，傅聰先生又有一個學識淵博，人格高尚的父親。《傅雷家書》以數十次的印刷，出版了一百餘萬冊，滋養了無數渴望藝術和真諦的心靈。傅雷先生以自己對真理和藝術的無盡追求，完成了自己的文化理想和生命理想，完成了對傅聰的早年塑造。

這個"緊張"來自於我對作曲家的責任感

郭：傅聰先生，昨天我注意到一個細節：那個演奏會上的曲目，恐怕您已經彈了上千遍，也許還不止這個數字，可您在出臺前，還要仔細的翻看樂譜。

傅：昨天那個情況，跟一般的又不一樣些，昨天彈的第一個作品——海頓《G大調奏鳴曲》——是我最近才學的，這次來中國，才首次演出，所以有點緊張。不過即使不是新作品，彈過一萬遍的作品，對我來講，也永遠是新的。我經常在上臺前看看樂譜，注意到很多以前沒有發現的東西，一旦這樣，我就一定要照看到的去彈。當然在上臺前幾秒鐘看到的新東西，沒有經過任何實踐，就要在臺上去實現，是有相當的危險性。由於我已經習慣於以前那種經過磨練的想法，要臨時有所改變，這就冒了很大風險。可是我這個人，看到了新的東西，沒辦法不去努力實現，有時候常常會失誤。有些朋友，以及我的親人，就說我太不實際了！

郭：剛才聽到您用了一個詞"緊張"。我想這個詞如果是一個孩子要參加考試而"緊張"，我們都很能理解。像您這樣——昨天聽見臺下有人議論，說傅聰這樣有聲望的鋼琴家，即使有的地方沒彈好，臺下的聽眾也會熱烈的鼓掌——這種"緊張"是來自於什麼？

傅：這個"緊張"來自於我對作曲家的責任感，是真正的"緊張"。作曲家的每一個願望，在曲子裏表達的東西，都很重要。我對作品就像

一個虔誠的基督徒對待《聖經》，或者是一個虔誠的伊斯蘭教徒對待《古蘭經》一樣。

郭：或者說音樂就是您的宗教。

傅：我認為音樂是最公平的真正的宗教。

這些音樂都是人類靈魂精神生活的一種昇華

郭：我想您父親也許會希望您成為一個音樂的朋友，能夠有更加廣闊心靈的空間；而您卻選擇了做音樂的 slave〔奴隸〕。

傅：這個並不矛盾嘛！我並沒有說做了音樂的奴隸，就不是朋友了，完全沒有什麼矛盾的地方。不過，對我來講，只要我多活一天，就會越發現音樂的深和高，音樂的深度和高度真是無止境的。也許"奴隸"這個詞並不很合適，不如說像一個音樂的傳道士吧！

郭：在我們大多數人的印象中，鋼琴是一種西方的樂器。您身上那種東方氣質非常強烈，您所彈的曲子，卻是那些西方偉大心靈在他們內心世界所構造的東西。您所理解的這種傳道士，到底是怎樣的一種道？東方和西方之間的平衡在哪裏？

傅：我從來沒有覺得要在西方音樂中硬加一些中國的成分，假如我演奏的時候，有中國的成分，那是因為我血管裏頭流的是中國人的血，在我身上有很多中國文化的烙印，也就是說有些趣味，有些對音樂的特殊感覺，這跟我作為一個中國人是分不開的。有很多歐洲音樂界朋友都說：只有一個中國人，才會這麼去理解，所以，這兩者並不矛盾。

郭：可是在您身上體現的是一種微妙的融合，而在有的人身上，也許是一種衝突。

傅：那是因為世界上所有的文明，在根子上，在最高點上都是通的。只不過是生在不同的土壤，那麼發展的過程，可能不一樣；可是基本上來講，人類的智慧，全人類的智慧是通的。我覺得莫扎特、蕭邦、德彪西，再比如說海頓——我昨天彈的那四個作曲家吧！——他們的世界，跟中國傳統的最優秀文化人的世界，並沒有一點點的隔閡，完全相通。只不過用的語言不一樣，可精神本質是通的，都是全人類所追求的

一種最高的境界。

郭：我想不同的作曲家——你提到的那幾位——他們的精神氣質也迥然相異。

傅：是！

郭：您作為一個有獨特精神氣質的人，以演奏跟我們交流的時候，表達的是不是您傅聰先生心中的東西？

傅：可以這麼說，從性格上來講，我最接近的是蕭邦，那肯定是如此；可是人的精神境界也有很多層次，尤其我受中國文化的薰陶，一下子很難解釋清楚，不是那麼容易說的。

郭：如果這兒有一個琴，那你就能表現出來了！

傅：那倒也不一定，怎麼說呢，哎呀！其實所有偉大的創造者，藝術家，好像有些更客觀，有些更主觀，有些更浪漫，有些更古典。——事實上，所有偉大的創作者，都是浪漫的，也都是古典的。像王國維在《人間詞話》裏說的：偉大的寫實的詩人寫的詩，必定接近一種理想境界；寫理想詩的人，也同樣一定不會脫離現實，就是那個意思。表面上看起來，海頓、莫扎特、蕭邦、德彪西都很不一樣，可是裏頭也是有相通的地方，這些音樂都是人類靈魂精神生活的一種昇華。

郭：也許他們在音樂的層面上，共通的東西比較多，但在生活層面上，表現出來的性格，那就千差百異了。

傅：是，是，是！

我對作品的"化"，和我傳達給聽眾的那種"化"，是兩回事情

郭：我記得您，包括您父親，都強調一個東方藝術所表現出來的那種"化"，用一個"化"字，能夠概括很多內涵。

傅：對。

郭：而和西方藝術家關注的、表現出來的那種對抗，那種征服，是有差別的。

傅：也不是所有西方藝術家都那樣，也有"化"的那一類型；可以說，基本上我是跟一般西方藝術家不一樣，的確不一樣。

郭：這種"化"，在您的演出過程中，是通過什麼傳達出來的？一種藝術，同樣都是曲譜，您所追求的是那種像潤物細無聲的境界。

傅：怎麼說呢！這個所謂"化"，不是一個很具體的，可以分析的，不是能具體解釋的東西，就是說，在我工作的過程中——當然經過很多冷靜的理智的思考——凡是我演奏的東西，一定是在第一次面對時，就馬上有一個強烈的感受。有了強烈的感受，才會去分析，再經過一個階段，然後是很艱難的過程，往往在這個追求的過程中，我會找不到了，完全找不到了，連開始的那種直覺上的感受，都找不回來了。在大部分時候，最後我還是會找到的。所以你說的我傳達給聽眾的，這是兩回事情——我對作品的"化"，和我傳達給聽眾的那種"化"，是兩回事情。怎麼說呢，藝術一定要昇華，一定要有強烈感受，一定要很冷靜的分析。可是到最後一定要忘我！

郭：物我兩忘。

傅：對，一定要做到這一點。然後，能夠達到那種境界——我不敢說已達到那種境界——只不過是說我在那條路上追求，一輩子一直都在那條路上追求，也不是說有意的那麼追求，而是自然而然的就是這樣。也許這個中國文化的根，在我身上很深，我就很自然的有中國文化人的那種 temperament〔氣質〕。

郭：剛才您談到您身上那種割不斷的中國文化人的氣質，我就想到您所提到的那位跟您很像的音樂家蕭邦。我們都知道，蕭邦是波蘭民族偉大的先知型人物。

傅：對。

郭：我想他在那麼多年的漂泊過程中——我們都知道一個典故，他的那個放着祖國泥土的銀盃，這可以說是他和家鄉紐帶的一個維繫。那麼，在您自己身上也有這樣長時間的異鄉漂泊，我想祖國，或者說家國這個概念，東方對您而言，到底意味着什麼？

傅：我想文化的成分遠過於一般的風俗習慣。祖國，什麼是祖國？對我來講，祖國是土地、文化、人民，跟政權沒有什麼關係。

我是一天不練琴，聽眾就知道

郭：從您的談話中，經常能感覺到您似乎有一種東西，有一種質感的感悟，卻無法表達出來。我們都知道，對於一些技術性的東西，非常容易描述。比如說，這個曲子應該用怎樣的指法去彈，而對一些很微妙的東西，則無法言傳。所以在我們今天談話過程中，您經常有一些似乎是無法言傳的東西，那我就想到有些人對您的看法——包括我們昨天的談話，您自己也承認，如果純粹談技術，或者說指法的快慢等等，也許還比不上現在後起的從三歲開始練琴的小孩子。

傅：差遠了，差遠了！

郭：您怎樣看待作為一個鋼琴藝術家身上的這種技術和"化"之間的辯證關係？

傅：這一點我能夠說的很少，也可以說能說的很多，要說多的話，都是我的苦處，我很辛苦。我學琴學得晚，天生手的條件比較差，這次回國，無意中跟我弟弟的手比了一下——以前我從來沒有注意過——他的手比我的手不知道要好多少，第一他的手能張得很開，這對彈鋼琴非常重要，你看我的手張不很開；第二他的手軟，就是說靈活性遠遠勝過我。他玩那個健身球——人家早就勸我練，說對技術會有幫助，我一直到今年才開始練，練了有半年了。他從來也不練，拿起來在手上球就轉得很快，我就做不到，他的手靈活得很，他就說我的手真硬。我的手天生就是這樣。

郭：您這是一雙適合練舉重的手。

傅：那我看也不見得。我是一個手無縛雞之力的人，怎麼能去練舉重呢！當然我也有我的長處，在技術上，比如說，手指的指尖很厚。這不是主要問題，最主要的還是心裏頭的感覺，耳朵裏聽到的聲音。

郭：像您這樣十二歲才開始練琴……

傅：不是，我是八歲半開始練琴，可是到了十一歲就差不多中斷了，到十七歲才開始正式學琴，十八歲第一次在上海登臺演出，十九歲就出國了，參加蕭邦鋼琴比賽時還不到二十歲，等到比賽結束，我剛進入二十歲，我的生日在三月，跟蕭邦的生日相距不遠，那時候的蕭邦鋼

琴比賽差不多就在他生日前後。

郭：您這個故事，我們現在聽起來簡直像是一個神話，現在彈琴能得獎的，好像沒有見過不是三歲五歲就開始彈琴的，而且就像您說的您本身手的條件不是太好，中間又斷了那麼多年。

傅：而且也從來沒有經過好好的科班的技術訓練，在這方面，現在的這一代，比我們那一代不知道要幸運多少！

郭：當時您能得到那樣的大獎，回過頭來看……

傅：千萬不要把得獎看得那麼重，我從來不提得大獎的事，常常覺得很慚愧。有些人覺得那個時候的錄音就已經很好了，可是自己聽了，覺得難為情，非常難為情。那時候差遠了，淺薄得很，那個時候我才懂得多少啊！

郭：可是我感興趣的是現在很多人，如果要說從十七歲才開始真正的練琴，恐怕練琴的勇氣都沒有了。

傅：是這樣，的確是這樣。歷史上也有這樣的例子，不過沒有到我這個程度。比如說波蘭有名的做過總統的鋼琴家帕岱萊夫斯基，也是有名的學琴比較晚，當然他是很年輕就開始彈琴，可是真正下工夫練琴，也已經是十七八歲以後，那時候他去維也納找名師，名師對他說：你沒希望了，因為太晚了。可是他發奮努力，結果還是很有成就。我聽波蘭人講他的很多故事，他琴練得跟我一樣辛苦，非常辛苦。他的名言是：一天不練琴，自己知道；兩天不練琴，朋友知道；三天不練琴，聽眾知道。我是一天不練琴，聽眾就知道。我比他還艱苦！

千萬不要因成功而眼花繚亂，成功並不等於成就

郭：我剛才想到，您父親大概也曾經說過類似的話，就是與其做一個空頭的，不上不下的藝術家……

傅：不如做一個好的木匠。

郭：就是啊，可是在那個時候，按您的說法，十七歲才開始好好練琴，應該說對於藝術的前途，不是很有保障。您那個時候，以那樣勤奮的方式練琴，有沒有怕自己最後藝術家沒有做成，木匠也沒有做成？

傅：我從來沒有想過要做什麼家，我不過是喜愛音樂，追求這個東西，我想要做到溫飽不是很難。我在很多地方做過比賽的評委，對來參加比賽的年輕鋼琴家，常常問他們彈琴的目的是什麼。有些年輕鋼琴家很有才能，可是還是很 frustrated〔失落〕，就是說他們永遠是急功近利，希望馬上就得到第一名。可是現在得個第一名並不稀奇，全世界每一年要出現幾千個第一名。統計顯示，每一年有兩千多個比賽，都是國際比賽，所以現在得個第一名一點不稀奇。我總是跟年輕的音樂家說：做音樂家，音樂本身已經給了你許多，音樂是最高最好的宗教。你給多少，就還給你多少，你在音樂上的滿足感，應該是最重要的。如果你真是愛音樂的話，已經足夠了。我還要強調一點：千萬不要因成功而眼花繚亂，成功並不等於成就。

郭：您提到最大的滿足來自於音樂本身，可是像您這樣年齡的一位長者，我們看到您還是那麼勤奮，每天練琴八個小時以上，還經常開音樂會。我想能不能這樣說：在您這個年齡，聽眾對您而言，已經並不重要了，或者說您彈琴只要讓自己快樂。那您為什麼還要那麼苛求自己？

傅：怎麼可以這麼說呢！我並沒有說現在就停止學新東西，我剛才不是說了嘛，那個海頓奏鳴曲，就是最近才學的。而且我還強烈的譴責自己：為什麼到現在才發現海頓，才開始研究海頓奏鳴曲！對我來講，永遠有新的天地在那兒讓我去發現去追求。即使以前彈過的作品——偉大的藝術作品都是這樣的，就是我說的"造化" ——永遠有無窮無盡的東西可以發現。

無音之音比有音之音還要重要

郭：您在臺上演奏的時候，臺下聽眾的情緒是怎樣來影響您的？

傅：對我來講，臺下的聽眾是一個抽象的東西。

郭：您昨天演出中間的一個細節，今天已經上了西安的報紙，這個也讓我們覺得很不好意思——昨天在節目剛開始的時候，有一個聽眾，不瞭解情況，走到您身旁拍照，有一些干擾的舉動，很不禮貌。您當時做出了對國內聽眾而言很少看到的一個舉動：一甩袖子，憤而離場。

傅：這種事情，其實已經發生過很多次了！八十年代*初，我第一次回國，在上海、北京都有類似的現象。

郭：我聽見臺下身邊的一個人說——不知道您在意不在意——他說：哎呀，這個傅聰就是大音樂家，心態就跟小孩子一樣！

傅：不是什麼小孩子，我覺得這不僅僅是對我的不尊重，而更重要的是對音樂的不尊重。因為這樣會使我不能集中，我就沒辦法完成我認為是神聖的使命，此外，這也干擾了聽眾。這個並不特殊，我想一定有其他國外來的音樂家，在這種情況下——我也聽說過——會拒絕演奏！這兒跟你們講個故事：去年在長沙演出，還更可怕，田漢大劇院音樂廳下面是迪斯科廳，我上臺下臺了三次，我堅持：假如有迪斯科，就沒法演出。我不能跟迪斯科比賽嘛！

郭：我就知道我們古人有的比較厲害，讀書就要選擇人非常多的地方，選擇到城牆下面讀書，以此來考驗自己對於書的虔誠。

傅：對，我也同意。練琴的時候，比如昨天他們不是在搭臺嘛，我能在那個環境下練琴。然而音樂會是另外一回事，跟讀書是兩回事，音樂會上我演奏是要傳達一種藝術的感受，這種藝術感受一定要在最安靜的環境、類乎真空狀態下傳達出去，無音之音比有音之音還要重要。

郭：聽經紀人說：您有個習慣，在練琴的時候，不希望別人去聽。

傅：當然是這樣，我練琴等於是在洗自己的髒衣服，尤其是來聽的人，也許有些是學音樂的，他們會以為練琴應該這樣。其實每個人練琴都有自己的方法，針對自己的缺點或問題。我不願意造成其他人對這些現象的誤解，以為我練琴的東西就是音樂。

郭：我感覺您似乎很怕把自己的東西給聽眾一個錯誤的傳達。

傅：是，但不是說我自己，對我來講，作曲家是最神聖的，而不是我，藝術家應該有責任去創造他的聽眾。我是覺得每一次音樂會，如果在十秒鐘之內，不覺得整個音樂廳裏的所有聽眾都在跟我一起呼吸，我就認為失敗了。那就是說我不夠虔誠，或者說，我說的話沒有說服力；

* 本書所提到的年代，皆為二十世紀。——責編注

我從來不認為是音樂本身太艱深，使人不能理解，我認為所有的音樂信息，只要你有這種精神力量在後面，一定會傳達出去。我昨天就發現這個現象，不是昨天第一次發現，我在很多地方發現過，世界各地都一樣，所有的人，都一樣，我覺得這個世界永遠弄不好，因為都忘記這個最基本的東西，不同的民族，不同的文化，男人和女人，都是人，人啊人，全世界所有的人都一樣，都有一顆心，都會感受，都會相通。人心相通，人文相通！

感情和理智的平衡問題

郭：傅聰先生，很多人瞭解您，往往是通過《傅雷家書》這樣的作品。

傅：這不是一部作品。

郭：是家信。

傅：我已經聽很多人說：我父親的信寫得那麼好，當年所以寫下這些家信，就是準備發表的。我覺得非常荒謬，怎麼會這麼去理解呢！他是個譯筆非常好的譯者，文筆非常好的作家，不能因此而說他是為發表而寫的。他打成右派後，譯著都不能出版，誰會去發表他隨手寫的書信！我父親是很剛正的一個人，他正式發表的東西，都很嚴謹，很理性，當然也有讚美貝多芬那種熱情如火的文字，但絕少婆婆媽媽，舐犢情深，正式文字裏絕對沒有。給我的信裏，他就任真情流露，不加克制。假如他是準備發表的，用字要有分寸得多。所以我要借此機會特別聲明：家書得以與公眾見面，完全是歷史的偶然。其中大部分書信，我弟弟一九七九年來倫敦，也是第一次看到，他愛不忍釋，如對親人……

郭：從家書中我們能感覺到一個父親很質樸的一種情感，比如說，在信裏很多地方，都在提醒您不要太專注於音樂，或者說不要在音樂中投入太多的感情，要注意音樂和生活的平衡。然而您父親本身是一個對事業非常專注，對自己要求非常嚴格的人，卻不斷的提醒您這些，我覺得很有意思。

傅：那倒還不完全是你那個意思。他說的不要完全把情感投入音

11

樂，講的是在美學上要能入能出，說的就是感情和理智的平衡問題。由於我——特別是年輕的時候——感情和理智的平衡，比現在還要差一些，那個時候感情的成分更多，所以他經常提醒我，要我盡量做到兩者的平衡。另一方面，他也是主張一個人要"通"，就是對很多東西都要感興趣。事實上，從實際生活上說，我想可能並沒有做到，因為花在琴上的時間實在太多了，然而我想也並沒有違背父親的那種想法，因為我對世界上所有的事情都很關心，沒有漠不關心，我無時無刻不是活着，不是一直在感受着嘛。

《約翰‧克利斯朵夫》恐怕是對中國知識分子影響最大的一部外國文學作品

郭：聽說，您過去曾經對《約翰‧克利斯朵夫》這本書特別鍾情，在您身上能找到很多共鳴。

傅：當然，《約翰‧克利斯朵夫》是我父親翻譯的一部書，我很小就看了。其實，這部書不光是對我，我想恐怕是對中國知識分子影響最大的一部外國文學作品。據我所知，這部書第一次出現以後，就代表了中國最需要的一種理想主義精神，這部書基本上是講貝多芬，很多東西是以貝多芬的一生為背景的，有一種象徵意義。當然不光有貝多芬，裏頭還有馬勒，也有瓦格納，也還有其他音樂家。羅曼‧羅蘭是個很偉大的人文主義者，這部書主要就是講個性解放。我覺得這部書會在中國有這麼大的影響，最主要的原因——這是中國人最需要的一部書。

郭：就我個人的閱讀經歷，以及對我身邊一些朋友的觀察，往往我們在很年輕的時候——比如說初高中時代——特別容易為這部書所激動，書中有一種東西能夠鼓舞人，讓你覺得有一種力量去跟那種社會的壓抑對抗。

傅：對，對！

郭：隨着年齡的增長，很多成年人在談到這部書時，會覺得這部書表現出來的這個人物身上，缺少了一點老莊，或者那種東方的智慧。

傅：那當然，它本來就不是一個東方人寫的，可是它的後期，你去看《約翰‧克利斯朵夫》這部書的最後部分"復旦"，講的關於意大利

的那位葛拉齊亞，事實上，那是象徵意大利地中海文明的那種恬靜，那種清明的境界。當然跟我們的老莊還是相去甚遠。在歐洲人裏頭，他們所追求的所謂希臘精神，就是那種恬靜，那種平和，這也可以說是歐洲的老莊。我們知道歐洲的文明，是猶太基督教文明和希臘文明相結合而發展出來的，所以他們也有他們的"儒家"和"老莊"，也是一樣有的。

我喜歡的是爸爸講藝術講人生

郭：我們很多朋友對您的瞭解，最多的還是來自《傅雷家書》，也就是說您在很多人的心目中，印象最深的是被傅雷先生耳提面命受過非常嚴格的教育。

傅：我覺得好像大家都忘了老夫現在也六十八了，人家老是問我家書的事情，好像我還是個小孩子似的。不過，我自己感覺我還是像個小孩子似的，我昨天回旅館，就跟我朋友說，不知道為什麼在場的人都比我年輕，可是我覺得他們都比我年紀大，我的感覺永遠是這樣，不知道為什麼。

郭：可是畢竟經過了那麼多的時間，有人說藝術家——好的藝術家——一定有一顆赤子之心，或者像我們明朝有人說的叫"童心說"。在傅雷先生給您的信中，我們發現很多時候是教您如何待人接物，怎樣做人，包括怎樣理財。

傅：這些我是嫌他煩的，這些我從來沒有好好看過，我喜歡的是爸爸講藝術講人生。比如說，他講關於赤子之心和孤獨的那一段，他說："赤子便是不知道孤獨的。赤子孤獨了，會創造一個世界，創造許多心靈的朋友！永遠保持赤子之心，到老了也不會落伍，永遠能夠與普天之下的赤子之心相接相契相抱！"這些才是最有價值的東西，就是我父親身上那種大藝術家的靈魂，真正的赤子之心，這是改不了的。這兒我給你們講個故事：韓國有個偉大的小提琴家，叫鄭京和，她比我小十幾歲，她是個非常強悍的女人，拉琴非常有性格，是我最喜歡的小提琴家之一。三十年前，我跟她曾經合作演出過很長一段時間，合作得非常愉快。有一次，我對她說："我很佩服你，你太堅強了。"她說："不，

不，不，我才不堅強呢，你才堅強呢，你呀，倒下去，站起來，倒下去，站起來，我一次都不敢倒下去。"我自己可不敢這麼說，可是我還是覺得她是個強者，她能做到不倒下去，我很佩服她。

郭：對家書，很多父母是當做《聖經》來讀的。

傅：這很危險，非常危險，我非常不贊成。我再跟你講個故事。有個廖沖，我很喜歡這個女孩子，性格非常純潔直爽，像個男孩子似的，音樂上也很有才能。她跟所有的人一樣，很喜歡讀家書，也被這本書感動，可是，她看了家書，對我說："這樣的父親怎麼受得了啊！"

郭：我覺得對家書，除了受感動以外，還有像您說的那些地方，我也感覺出來傅雷先生非常可愛的一面：他多次提醒您，一定要多寫信，多給他回信。可以感到您父親有非常愛護子女之情，但是有一點嘮嘮叨叨。

傅：不是，他是渴望，在那個時候他非常孤獨，內心非常痛苦，有很多話只能夠跟我交流，所以渴望我多給他回信。這一點我是永遠覺得很慚愧，很內疚。那個時候我的音樂會很多，工作很忙，最重要的是要做到父親期望於我的對藝術的忠誠，能夠做到這一點，剩下的時間實在不太多了。他不是在信裏長篇大論的跟我講不要開那麼多的音樂會嘛，他是知道我那個時候忙到什麼程度，那時候，我常常一個月要開十五場音樂會，差不多隔一天一次，而且是不同的曲目，不同的協奏曲。那個時候年輕，第一，不知天高地厚，第二，畢竟年輕，生命力總歸更旺盛吧！現在回想起來，那時候能開那麼多音樂會，簡直不可思議，難以想像！

郭：我們在談文學的時候，有一個說法：年少時，不應該讀《水滸》，會使人好鬥；年老時，不適合讀《三國》，會使人老謀深算。那麼就您對音樂的經歷而言，樂曲是不是跟這個有相互類比的地方？就您自己少年時期到現在，您對音樂的喜好，包括對作曲家的喜好，是怎樣的？

傅：怎麼說呢！我年輕時候喜歡的，也就是說十七八歲還沒有去國外的時候，我最喜歡的音樂，比如說我甚至喜歡瓦格納，喜歡的發瘋，

天天要聽他歌劇《特利斯當與伊瑟》裏頭的那段《愛之死》。我爸爸後來把那張唱片收起來了，說：不行，不行，這樣下去心理會不健康。當時好像是一種陶醉，一種過癮的感覺，這有個發展過程，現在我聽那段音樂還是覺得很美，可就不像我年輕時那樣的瘋狂了，不會故意去找那張唱片來聽。可是貝多芬後期的四重奏，我倒是會特別找出來聽，很奇怪，我年輕時候已經特別喜歡貝多芬後期的四重奏，當然，那個時候的理解還很膚淺。可那是一本大書，很深奧的大書，現在的那種感覺，那種理解，基本上跟年輕時沒有什麼不一樣，但程度上有很大的差別。又比如說海頓，為什麼現在喜歡，恐怕跟年齡有關。

立功、立德、立言是儒家應該否定的一面

郭：我們小時候上音樂課，教室裏都要掛一些如莫扎特、貝多芬等偉人的像。

傅：我家一個都沒有，我討厭掛任何像，對我來講莫扎特不是什麼相貌問題。

郭：我們都說要見賢思齊，就是說要給自己樹立一個目標，比如說，我想很多有志於獻身音樂的人，走進音樂學院大廳，就看到那些偉大音樂家的肖像，就會想我將來在音樂史上，應該留下一個什麼樣的位置。

傅：有這種想法的人，本身就不是真正的音樂家。你看看舒柏特的《未完成交響曲》*，現在是婦孺皆知，是歷史上最偉大的音樂作品之一。他的《C大調第七交響曲》是個更大的作品，是舒曼從廢紙堆裏——好像是什麼包舊書，或者是像中國什麼小攤上包花生米的紙頭裏——發現的。舒柏特一輩子寫了多少偉大的作品，他是心裏頭的音樂要往外流，不得不寫，都來不及寫，他才活了三十一歲，舒柏特真是空前絕後

* 《b小調"未完成"交響曲》寫於一八二二年，那年奧地利格拉茨城的愛樂協會授予舒柏特名譽會員稱號，同時要求舒柏特以一個自己的頂尖作品回贈。舒柏特給的這部交響曲手稿，後來就不知下落；直到一八六五年，舒柏特一位摯友的弟弟發現了這部手稿，那時樂譜已經發黃，而且破碎不堪，交響曲最終於一八六五年正式公演，這時離舒柏特去世已三十七年了。

的音樂天才。他是心裏頭要創造,有東西要出來。我們不能強迫自己去創造。你說的要考慮自己將來在音樂上是什麼位置,這樣的人怎麼能是音樂家呢!舒柏特一輩子從來沒有想過這些,這一點也許就是我喜歡舒柏特勝於貝多芬的原因,貝多芬可能對他的歷史使命要看得更重。所謂的名利和歷史使命,還是兩回事情。曹操說過一句話:"寧可我負天下人,不可天下人負我。"他認為他有歷史使命,是不是!當然他這句話是很值得深思的。我想所有歷史上的所謂偉人,大概都有這種想法,包括貝多芬在內。

郭:我覺得我們中國人更容易欣賞貝多芬這樣的人,更容易找到共鳴。

傅:我不認為如此,我覺得中國人的精神境界——尤其是受中國文化薰陶的人的精神境界——肯定會更接近莫扎特和舒柏特。

郭:我們中國的傳統知識分子,還追求一個立功、立德、立言。

傅:我最恨這個,最討厭這個,立什麼功、立什麼德、立什麼言!我覺得這是儒家應該否定的一面,我爸爸從來不講那些,他是非常儒家的,可他是儒家的另外一面。

郭:比如說我們中國知識分子,如果受到很強的傳統的感染,都會有一種情緒,生怕自己才華沒於後世,生怕自己不為他人所瞭解。

傅:哎呀,這怎麼說呢!我講個故事吧,好不好?很好玩的一個故事。我第一次回國,拿到了一些抄家後退回的父親的書畫。回英國後,就開始想要研究研究中國畫。有一天,很偶然的找到了一本很破舊的講有關歷代畫家的字典,一打開就看到一個故事,看了就哈哈大笑,妙不可言。說明代有一個什麼畫家,是鄞縣人,此人好名,整天纏着那鄞縣令——就是寧波的縣令,說修縣誌時,一定要把他寫進去。那個縣令嫌他囉嗦,就跟他開了個玩笑,說人死了才能寫進去,那畫家說:啊,此不難也!於是回去就死了。當然這只是一個笑話,可是也可看出中國人好名到什麼程度。

郭:但這個東西,我在一些西方人身上也能看到。

傅:所以我說人都是人嘛!這種虛榮,人人都有。

郭：也包括藝術家。我覺得搞藝術的人身上，也容易有這種東西，包括樂聖貝多芬在內，他就可能追求：百年之後王侯將相都沒有了，我貝多芬還是偉大的。

傅：不是，他並不是因為有這種思想才偉大，每一個人都是人，有高的一面，亦有低的一面；有強的一面，亦有弱的一面，可並不代表他的中心。人就是一個平衡問題，人人都有弱的一面。我也不敢說就沒有一點點名利思想，不可能，我看到一個批評家說我好話，還會竊竊自喜，雖然我知道這個批評家肚子裏沒有多少東西；同樣這個批評家，第二天寫的關於另外一個音樂家的評論，也許我覺得那個音樂家很好，可是他把那個音樂家說得一無是處，也許我就會覺得那個批評家豈有此理。那麼，對我說的好話就完全不值錢了，對不對！所以我說人的私心總是有的，這就是說，你到達一個境界，怎麼去平衡，怎麼去面對。對我來講，我不會為這些事情睡不着覺，絕對不會。可是，假如音樂會上我彈壞了，或者在平時練琴練得不理想，那我睡覺就會很辛苦！

我們父子是在同一條路上走的

郭：就像您剛才提到的，您父親當年的一些教誨，其實您當時也不是很以為然。

傅：不是說不以為然，不是這個意思，我覺得他說的是對的，並沒有錯。

郭：就是自己學不了。

傅：也不是學不了，是顧不來，我覺得他說的有些不是最重要的。

郭：換句話說，還是沒有聽進去。

傅：也不是，有些東西是性格問題，沒辦法的，改不了的。我父親這個人非常嚴謹，在這一點上，我差遠了。比如我的樂譜總是弄得亂七八糟，我練琴翻譜時，總是來不及，用手抓過去的。所有的人，包括我弟弟，家裏人啊，都覺得我真是不可救藥。我可從來沒有看見爸爸撕破過任何東西。

郭：很多人在自己的父親去了以後，往往回過頭來後悔當初沒聽父

親的話。您現在也經過了人生很長的歷程，回過頭來看看，是不是也有這種感覺？

傅：我覺得基本上無所謂聽不聽話的問題，我們是在同一條路上走的，就像爸爸信裏說的那樣，"兒子變了朋友，世界上有什麼事可以和這種幸福相比的？"真的是這樣。最近我看到當年他寫給香港的一個朋友的信，裏頭有一段專門分析我的文字，哎呀，爸爸真是瞭解我，對我看得是一目了然，看到了骨子裏頭。*

郭：從您父親給您的信裏，我們可以感覺出來，除了您所說的對藝術的追求以及交流等等最重要的那部分外，有很大一部分體現出您父親同時作為一個普通的父親，對您寄託了種種希望，比如說希望您生活得好，有廣泛的興趣，有美滿的家庭。

傅：這很自然。這不光是對兒子，對朋友也一樣。

郭：您讓他滿意嗎？

傅：滿意……怎麼說呢……其實我父親也不是那麼不通情達理的人，他很通情達理，說不上滿意，這要看具體情況嘛，是不是？我想基本上他不會太不滿意。

每一次音樂會，對我來講，都是從容就義

郭：我們今天跟傅聰先生不僅探討了藝術，也有對人生，包括對這本很著名的《傅雷家書》的感悟。現在我們給大家一些機會，讓大家能跟傅聰先生面對面的交流。

聽眾：傅聰先生，您好，著名的鋼琴大師霍洛維茲說過一句話，他說：我是沒有風格的，昨天彈的就可能跟今天彈的不一樣。那麼，您昨天在音樂會上彈的，你滿意嗎？您彈的蕭邦是不是您感到最滿意的一次？

傅：絕對不能說是我最滿意的一次。昨天不是說了嘛，一起去吃飯

* 傅聰提到的這段文字是一九五六年五月十三日夜傅雷致香港友人成家和女士信函中之一段。詳見本書《代序一》。

的時候，我就說：每一次音樂會，對我來講，都是從容就義。假如能夠做到從容就義，我覺得還可以，就怕不能從容，那就糟了！

郭：那您就義那麼多次，還一直挺到現在，總是寄託於下一次的是什麼？

傅：那可能就是鄭京和說的，我倒下去能再站起來的意思吧！

每一次音樂會，都是一個整體的精神歷程

聽眾：傅聰先生，昨天音樂會上，您高超精湛的演技，顯示了您不凡的實力，確實不愧為當今世界傑出的一流鋼琴演奏家。但是昨天晚上結束的時候，有兩個小小的遺憾：一個呢，我感到自始至終沒有聽到您說一句話，不過今天這個遺憾已經彌補了；還有一個遺憾，最後傅先生出場的時候，是不是應該為我們再演奏一首中國的鋼琴曲子？

郭：傅先生，您怎樣看待在聽眾認為是一種遺憾的事情？

傅：其實，我也不是從來不演奏中國作品。二十世紀八十年代我經常演奏《牧童短笛》，聽說賀綠汀非常喜歡我彈的這個曲子，認為從來沒有人像我這樣演奏這個作品。對我來講，音樂就是音樂，我昨天演奏的，一般來講都是和整個音樂會的節目是協調的，就是說我 encore〔加奏〕的時候彈的是蕭邦《夜曲》，那我下半場彈的也是蕭邦作品。我認為每一次音樂會，都是一個整體的精神歷程，我不認為這是一種娛樂，所以說在趣味上，我一定不會妥協。

聽眾：傅聰先生，非常冒昧的提一個問題，請您原諒。您現在年事已高，彈琴的時候，可能在技術上出現一些力不從心的現象，可是音樂和技術是相輔相成的，那麼，在出現這些矛盾的時候，您是如何對待和解決的呢？

傅：只有苦練一途啊！

郭：她說的有一個潛在的意思，就是說現在，有時候無論您多麼苦練，可能在指法靈活上……

傅：永遠也達不到我的要求！

郭：可能還比不上郎朗。

傅：差遠了，差遠了！

在音樂面前謙虛和在芸芸眾生面前謙虛是兩回事

聽眾：我聽波蘭一位女鋼琴家蘭朵夫斯卡*說過一句話。

傅：誰說？

聽眾：蘭朵夫斯卡。

傅：噢，蘭朵夫斯卡是我最喜歡最尊敬的一位藝術家。

聽眾：我記得她說過一句話，她對那些演奏巴赫的鋼琴家說：你們以你們的方式演奏巴赫，我是以巴赫的方式演奏巴赫。

傅：你說的不完全對。她是跟一個有名的演奏巴赫作品的美國鋼琴家——羅沙林圖列克說的。有一次他們在一個地方碰上了，他們好像是競爭者，羅沙林圖列克對她說："我彈我的巴赫，你彈你的巴赫。"然而蘭朵夫斯卡說："不，你彈你的巴赫，我彈巴赫的巴赫。"這跟你說的不完全一樣。

聽眾：我的問題是說當然魯賓斯坦也可以對別人說，你們用你們的方式彈蕭邦，我以我的方式彈蕭邦。我想問，您對這種說法是怎麼理解的？

傅：蘭朵夫斯卡的確是個大學者，大藝術家，可以說她是近代鋼琴演奏上的一個劃時代人物，她把古鋼琴時代的那種精神，那種已經淡忘了的很多東西，重新發掘出來。她本人有很強烈的個性，有很強的說服力，有那種 authority〔權威〕，這種權威來自強烈的感性和高度的理解。她是個大學問家，是音樂上的王國維式人物：她認為在她那個時代，很多其他人對巴赫的理解，只不過是一家之言，只是冰山一角；而她對巴赫的理解則要大得多。我作為一個學音樂的人，覺得她沒有說錯，她有那種自信和氣魄，然而不要誤解，她並不是一個很驕傲的人。像她這樣的大音樂家，在音樂面前一定是比任何人都謙虛，在音樂面前

*萬姐‧蘭朵夫斯卡〔Wanda Landowska，一八七七—一九五九〕，著名波蘭鋼琴家，古鋼琴演奏家，音樂研究學者。

謙虛和在芸芸眾生面前謙虛是兩回事。

波蘭人都說我的節奏比波蘭人更波蘭

聽眾：傅聰先生，據說蕭邦曾聽到一個法國學生彈琴，說彈得很好，但是沒有波蘭性。您所理解的真正的波蘭性是什麼？

傅：波蘭性，哎呀，這有很多層次，比如說節奏，波蘭舞曲或者《瑪祖卡》都有很強烈的節奏，昨天的音樂會上，不知道你們有沒有感受到這一點。我想我的節奏——波蘭人都說我的節奏比波蘭人更波蘭，現在沒有一個波蘭人像我這麼波蘭的。也不知道為什麼，我就是感受到波蘭的這種節奏。波蘭是個很特別的民族，一方面有斯拉夫人血統，另一方面在文化上受法國的影響又很深。他們又有斯拉夫民族那種比較衝動的感情，同時又有法蘭西那種很講究趣味的東西。所謂波蘭性，幾乎是沒辦法教的，假如說有些人能教的話，事實上那個聽課的人已經有這個感覺了，只是自己還沒有明確而已；如果一個人沒有這種感覺，那是永遠也教不會的。《瑪祖卡》幾乎沒辦法教。

越是真正的藝術家，越是錄不好唱片

聽眾：傅聰先生，當年跟您一起參加那屆蕭邦鋼琴比賽的，有一個現在非常著名的鋼琴大師，叫阿什肯納奇，他的鋼琴錄音版本非常多，最近我還聽到 Decca 公司給他錄的蕭邦全集，在《企鵝年鑒》上也是三星版本。我想問的是，什麼原因造成了您的唱片錄音這麼少，您能不能解釋一下？

郭：是不是您總是不好意思錄？

傅：這是一點，還有一點呢，阿什肯納奇是第一個離開蘇聯到美國西方世界的猶太人，這裏頭有很多很多背景，當然他也是一個非常了不起的鋼琴家，他一到西方，特別是在美國，是只許成功不許失敗，所有的媒體都一起開動。我一到英國，所有的媒體來採訪，我是盡量的推卻，就是說跟任何商業性的東西，盡量斷絕關係。我們走的是完全不同的路。其實，唱片只不過是那一天的演奏，是在沒有聽眾，沒有與聽眾

交流狀況下的演奏，也就是沒有那種我說的像一個傳道士那樣的虔誠，你要在那個空的冷的環境中，故意去製造那種虔誠。

郭：就是要對着牆去佈道！

傅：往往越是真正的藝術家，越是錄不好唱片。一個藝術家應該是在不斷成長。我錄的很多唱片，我是非常難為情的，比如說我錄的蕭邦的 Bacarolle《船歌》裏頭，有一個音符彈錯了。《船歌》裏有一段，有幾個音符我一直搞不清，就請教了波蘭的最大的蕭邦版本大師，然而我卻誤解了他給我作的解釋，後來我發現我誤解了，而且彈錯了，就非常難為情。當然，對自己的錄音還有其他不滿意的地方，不過，那個錯是不可饒恕的，不僅有損於作曲家，還害了很多人：現在的人喜歡學今人，假如崇拜我的人聽了我的唱片就去模仿，不是很危險嗎？責任很重，很重啊！

真正的藝術家一定會保持赤子之心

郭：在您的藝術追求過程中，您所理解的音樂最高境界是什麼？或者說您是怎樣一步一步達到您現在還沒有達到的最高境界的那個境界？您一開始是怎麼看待音樂的？

傅：我不能說是怎麼看待音樂，我是在感受音樂，是先有情，才有思想，不是倒過來，先是感受……

郭：在這種感受中間，有可以言傳出來的東西嗎？

傅：哎呀，在音樂上，我算是比較能夠言傳的人了！不過還是有一定的限制，有些人什麼都說不出來，只能坐到鋼琴前給你彈一下。

郭：我記得您對現在的青年鋼琴家有一種擔憂：怕他們成為一種技術工作者，像鋼琴雜技演員那樣。

傅：是，是，我很擔憂。現在不光是演奏家缺少精神境界，聽眾也越來越缺少精神境界，整個商業化到這種程度——唱片公司要盡量銷售唱片，那麼比如說對小提琴家，已經不是以演奏小提琴的藝術本身為準，而是先要考慮人的美貌，封面上印上什麼半裸體的照片，要不，唱片就沒人買。你說這是不是很恐怖？非常恐怖！所以很擔憂。不過假如

是一個真正的藝術家，我這種擔憂也許是多餘的，真正的藝術家一定會保持赤子之心。

聽眾：傅聰先生，我在蘇立群寫的《傅雷別傳》裏看到，您七八歲開始學鋼琴的時候，父親經常在樓上聽到您練琴不對勁，就會下樓來對您嚴厲的打罵。他的信條是棍棒底下出才子，當時甚至把您捆在門外。您後來成為藝術家，是因為您後來對音樂的一種天才、一種理解起了作用呢，還是您父親的捆綁之功？

傅：父親並不是因為我彈琴時候的頑皮，才把我捆綁在門外，其實，男孩子淘氣，在沒有開始學鋼琴以前，就發生過多次這樣的事情。我十一歲以後，中斷了彈琴，那時候我就開始反抗父親，很激烈，甚至於要出人命的呀！至於說他的信條是棍棒底下出天才，那是無稽之談，父親從來不是那麼認為的，那是後來鄰居得出的所謂結論。到了"反右"的時候，有人就拿這個所謂的信條來批判父親。談到自己，我是個不負責任的父親，對自己孩子是不怎麼管的，可是有一點，假如我的孩子做了什麼有背做人的大原則問題，是不可饒恕的，我會發很大的脾氣。

郭：像您和您父親那樣的人，在什麼樣的情況下，會發那麼大的脾氣，能不能舉個例子？

傅：就最近，在以色列和巴勒斯坦的衝突中，以色列軍隊開進巴勒斯坦大屠殺。為這事情，我最近一兩年來心情特別壞，特別痛苦，我認為西方世界發生的很多事情很不人道，西方世界口頭上講人道主義，實際上做的一套是對說的一套的徹底否定，一切都是假的，都是雙重標準。為此，我在家裏氣憤之極，我小兒子就對我說："你幹嗎生那麼大的氣啊！"在西方世界，一般人看來，各打五十大板就算公平了，他就是這個意思。我認為這是個基本立場問題。就是站在誰的立場上說話，你究竟同情誰。就為這個事情，我差點把他趕出家門，父子差點決裂。現在國外年輕的一代，都有一定程度的玩世不恭，他們看穿了。這很恐怖，我覺得年輕人更不應該這樣！

父親的成功對我的壓力是無形中的

聽眾：傅聰先生，我們談論到您的時候，往往會很自然的把您跟您父親聯繫到一起。我想問一下，您父親的成功，對您來說是一種光環呢，還是一種動力，一種壓力？

傅：怎麼說呢，兩者都是，不過壓力恐怕是無形中的，並不是我aware of it〔感知〕，可能是無形中存在的一種東西。有些朋友說：“你父親對你這種期望，所以你永遠有種壓力。”我家裏人也這麼說。他們都看到我有時候活得相當苦，活得並不那麼容易，就是很艱苦啊！所謂苦，也包括痛苦，或者艱苦，兩者都有。不過也不缺少歡樂，不要以為我永遠在那兒哭哭啼啼，沒有這回事，我笑得時候比誰都笑得痛快。動力嘛，假如一個人自己本身沒有一種生命力在那兒，要靠外在的什麼東西作為一種動力，我看這也是有限的。

不同文化的人看另一種文化，會有獨到之處

聽眾：傅聰先生，通過媒體瞭解到您認為道家思想和儒家思想多少妨礙了中國音樂的發展，我想請您談一下您的看法。

傅：談不上什麼看法，中國的音樂至今是個謎。現在我們都知道兩千年以前就有了編鐘，就有了十二平均律；可是我們都不知道那個時候的音樂究竟是什麼樣的。中國由於經過很多次的浩劫，許多事情都失傳了，所以要說什麼是中國音樂，實在很難下定義。唐詩宋詞都是唱的，我們現在都不知道是怎麼唱的，是不是？所以只能泛泛的來說道家和儒家多多少少阻礙了中國音樂的發展：我覺得儒家——像希臘的柏拉圖——把音樂道德化，以為音樂會影響人的一舉一動，所以音樂需要控制，需要規範。聽說過去在北京，如果去買東西，完全是像唱歌似的，像舞蹈似的，記得以前去飯館吃飯，叫菜的人，也是像唱歌似的唱過去的，廚房裏的人就知道要的是什麼菜。對這些，英國哲學家羅素有個見解，他說：儒家在這方面非常了不起，人嘛，都是從野獸來的，野性會隨時發作，所以中國人就把野性好像糖一樣的化到水裏去了。也就是所有人的動作裏頭都有舞蹈和音樂，這樣的話，就化掉了，就不會有那種

突然的野性發作。我覺得他的這種話,恐怕一般中國人說不出來。所以我說往往不同文化的人看另一種文化,會有獨到之處。

郭:說到儒家,我就想到在我們國家,儒家經常提什麼"正聲"或者"雅樂"。用現在的大白話來說就是:什麼音樂是好的,正統的,什麼音樂是不好的。在您的音樂歷程中,您的判斷標準是什麼?您有沒有覺得什麼是不好的音樂,什麼是好的音樂?

傅:有,比如說我就極不喜歡拉赫瑪尼諾夫的音樂,我覺得是濫調,是糖加水,沒有真正的音樂,沒有骨頭,沒有精神境界,這是我個人的看法,有些人要氣死了。

學藝術學音樂,一定要出自於一種愛心

聽眾:傅聰先生,我們現在國內對藝術家的培養,特別是對鋼琴藝術人才的培養,您有什麼考慮沒有?

傅:我舉個例子。大家都知道,現在我們中國年輕的一代有個叫郎朗的鋼琴家,在國外得到空前的成功。我認為郎朗是一個了不起的天才,幾乎可以說我從沒有見過像他這樣的鋼琴天才,特別是彈鋼琴的天才。可是,最近我在北京,從報紙上看到對他的採訪,對他說的一句話,有點擔心。他說從五歲起就決定將來要做鋼琴大師。我覺得一個小孩子在五歲的時候有這種想法,一種好強的想法,沒什麼。五歲的孩子往往會說:我將來要做個警察,或者說:我將來要做個將軍,對不對?這很自然,也是小孩子天真可愛的一面。可是,郎朗對記者說那句話的時候,我覺得好像他一貫就是這麼想的。演奏家和音樂是個主客的關係,主與客到底怎麼去平衡,一定要以音樂為主,就是我說的,我永遠是音樂的 servant〔僕從〕,永遠應該這樣。現在的藝術教育,鋼琴教育,一下子每個人都想將來成為鋼琴大師,我想這句話本身就很恐怖,簡直是荒謬,不可能是這樣的。學藝術學音樂,一定要出自於一種愛心,要愛音樂愛得發瘋。我父親說過一句名言,說藝術學校就是垃圾桶,去藝術學校裏的人往往是正經的書念不下去,想去做藝術家,誰都可以去做藝術家。這很危險,我認為最重要的是出發點的問題,目的究

竟是為什麼，你要學音樂，假如你有獨到的地方，覺得世界應該承認你，假如你幸運，得到了承認，那就是你的幸運，就是說上天給了你的。魯賓斯坦說過一席話，他說：第一要有才能，第二要勤勞，可是最重要的，要成功的話——千萬別忘記，他說的是成功，而不是成就——那就要幸運。他認為自己非常幸運，魯賓斯坦在這方面很謙虛，他並沒說自己怎麼了不起。

郭：不能貪天功為己有。

傅：世界上不為人知不為人承認的大藝術家，有的是，歷史上也多得很。比如說十九世紀的法國大音樂家柏遼茲的歌劇《特洛伊人》，這是他最偉大的一部歌劇作品，可他一輩子也沒能看到這部歌劇在巴黎成功上演。然而在同時代，有許多紅極一時的作曲家，現在連名字在字典上都要查半天，可在當時是成功得不得了。音樂範圍裏，作曲家有個好處，寫的曲子可以存下來。

郭：那鋼琴家呢？

傅：我們本來沒有這個價值，我們的價值跟作曲家比是差遠了，本來就是如此嘛，逝者如斯夫，沒有什麼了不起的，而且後浪推前浪，人類的智慧不斷的在積累發展，永遠會有新的人才出來，我們不用去擔心。對我來講，一輩子就是"學而時習之，不亦悅乎？有朋自遠方來，不亦樂乎？"最後一句，"人不知而不慍，不亦君子乎"也很重要。

尾聲

郭：今天確實可以說我對於音樂也是一個門外漢，所以我也不想在節目中間不懂裝懂。但是傅雷先生的翻譯使我們感受到他是一位偉大的翻譯家，演繹出那些偉大的文學背後的靈魂；傅聰先生跟他父親一樣，也是一位偉大的翻譯家，他翻譯出古典樂曲中所表現的背後的偉大心靈。在此，我想今天我們非常高興的跟傅聰先生熱烈交談了一番。可能坐在電視機前的很大一部分人，會是熱愛鋼琴，或者是正在學琴的孩子，那麼，我卻不想給他們造成這樣一種誤解：讓他們覺得我們這次的節目是僅僅在談鋼琴。其實，我們談的東西比這更廣闊。就像傅聰先

生，今天展現在我們眼前的一身黑衣，使我們想起古代人劍合一的境界，那我們今天感受出來的是人琴合一的境界。我們希望以後再能聆聽傅聰先生的演奏。

傅敏整理

原載《愛樂》二○○四年第一／二月號合刊

望七了

與高小莉對談

傅聰於二〇〇一年秋回國舉行紀念父母逝世三十五周年的一些音樂會，在練琴的間隙，中央電視臺主任記者高小莉採訪了他，並於傅雷夫婦去世紀念日，在「文藝欄目」以《鋼琴詩人——傅聰》為題，播出了部分採訪。現將談話全部內容整理成文，標題為編者所加。

高：聽說您這次回來，是為了父母逝世三十五周年紀念演出，這是什麼樣的初衷呢？是不是以後還會搞這種活動？

傅：這次我回國演出，剛好是父母逝世三十五周年，就很自然的放在一起了。當然父母永遠在我心裏，也並不是突然在這個時候才想起來。

高：您的手對演出會不會有所妨礙？

傅：基本上沒有太大妨礙，演奏至少得像個樣子，能拿得出去，不然我不會來演出。

高：您這次在北京演出，覺得北京的聽眾怎樣？整個水平怎樣？

傅：水平不錯，北京的聽眾，現在整個水平已經越來越職業化了！保利劇場的音樂廳也很好，音響很好，鋼琴也不錯，後臺的條件已經達到國際水平。我本來沒有企望有那麼好的條件，這次我很高興。

高：您這是第一次在保利劇場演出吧？

傅：對，第一次！

我最後走上鋼琴這條路是有很多的偶然

高：您從小時候到現在，這麼多年過去了，您的很多經歷很獨特，可不可以對自己的整個經歷作一個簡單回顧？

傅：哎呀！我這個經歷啊⋯⋯怎麼說！很多人——國內有，國外也有——都勸我寫回憶錄。我的一輩子是可以說比較複雜，其實也不是說複雜，反正有很多上上下下的事情，有在世界各地的各種各樣的經歷，恐怕好像不平常，的確如此。不過，要我在短短的時間內回顧我的一生，也很難！當然，從另一方面說，我的一生也還是很簡單，事實上我沒有離開過音樂，自從我去了波蘭，然後去了英國，音樂一直就是我的一切，也是我生活的一切。

高：聽說您小時候是一個非常有主見的孩子，也是一個非常好動的孩子，對音樂有一種特殊的感覺。

傅：我不知道小時候是不是有主見，反正我從小就有很多幻想。

高：聽說您在昆明上大學的時候回到上海，是自籌的路費。這個過

程能不能給我們講講？

傅：對，對，對！那是一個很有意思的故事。其實，我最後走上鋼琴這條路是有很多的偶然。怎麼回事呢？那個時候——小時候學過幾年鋼琴，可是真正好好彈琴的日子也沒有多少，最多三年。去昆明以前，我差不多已經有兩年沒彈什麼琴了，我從童年進入少年時代，開始對父親有一種反抗，而且那個時候時局也很亂。總而言之，我的浪子生涯有相當長的一段，在去昆明前兩年，那種荒唐生活已經開始，什麼逃學啊，鬧學潮啊，總之不務正業，也不念書，從十二歲到十七歲，差不多有五年過着那種莫名其妙的生活。在昆明三年，每個學校都開除我，都是因為鬧學潮啊，不服國民黨軍訓官的管教啊，等等。後來，我憑同等學歷去考雲南大學，那時候我才十五歲，居然也考取了。那個時候大概是一九四九年吧，雲南不久就解放了，那也是個過渡時期，昆明也很亂，我在雲大也沒念什麼書。我的同學都比我大好些，都是二十三四歲的青年，我整天跟他們在一起。

然後出於一個偶然的機會，有同學在昆明一個教堂——錫安堂的唱詩班唱韓德爾的《彌賽亞》，就是救世主的那個，他們每年聖誕節都唱，他對我說：聽說你會彈鋼琴，能不能來幫我們彈《彌賽亞》的伴奏。那時候昆明沒有什麼人彈得好鋼琴，我說："那好啊，我願意！"就這樣我才又開始彈起琴來。一個學期快結束，要考試了，我就着急，怎麼辦呢？我根本就沒上過什麼課，那時候大學裏很自由，上不上學都無所謂，也沒人來管你，那時候也特別亂。總之，要考試了，我當然沒法參加考試啦，怎麼辦？怎麼向家裏交代啊？同時，的確從去唱詩班彈伴奏開始，我心裏的音樂火花，重新燃燒了起來！我覺得我這個人恐怕只有音樂才能使我投入進去，可是要學音樂，就得回家，在昆明沒有這個條件。

於是，唱詩班裏的同學就幫忙在教堂裏組織了一場音樂會，他們就找來那種抗戰時期留下來的樂譜，叫什麼《一百零一首名曲》，裏頭有柴可夫斯基協奏曲的主題啊，李斯特的狂想曲啊，比較通俗的各種各樣東西。他們就把這譜子往琴上一放，——那是個美軍留下來的綠色的直

立小破琴——我就上去，把那本譜子從頭至尾彈了一遍，那天聽眾還很多，坐得滿滿的。然後我的一個同學上臺作了一番演講：說我們這兒有一個年輕朋友，很有音樂才華，我們都覺得他應該去北京或者上海好好學音樂，好好深造，可是他現在流落在這兒，可不可以請大家幫幫忙。於是，就把平常做禮拜募捐用的盤子遞下去，馬上，我就有了回家的路費。

當時那個情景很感人，那天還有很多解放軍也來聽了，解放軍裏也有不少知識分子，我甚至還收到一封解放軍寫的信，裏面包着一枚長征紀念章，那封信很感人：好像說在我身上看到了新中國的希望，把紀念章送給我，祝福我。我那個時候很不懂事，回來的一路上佩戴在胸前，非常自豪。後來，在路上，有一個解放軍軍官，也許是個政委，朝我看了半天，然後，對我招了招手，說："過來，過來，你這個紀念章是哪兒來的？"——很明顯，有長征紀念章的人，一共也沒有多少！——我就把前因後果一五一十的說了，還把那封信給他們看了。於是，那軍官說："沒事，可是這個紀念章得留下，信也得留下，不能帶走，因為這個章是黨的東西。"這件事我到現在還很後悔，說不定那個送我紀念章的解放軍還要寫檢查呢！我想想真對不起那個解放軍。可是，那確是個非常感人的場面，那時候新中國剛剛誕生，一切都是欣欣向榮的氣象，真是非常非常感人！

有了路費，我就一個人，差不多走了一個多月才回到上海。那時候剛剛解放，路上還有什麼土匪，也不很安全。回到了上海，爸爸看見我居然能自己長途跋涉的回來，也沒有向他要一分錢，認為我這個孩子有骨氣，有志氣，也有一點自立的能力，覺得也許我真的有毅力要學音樂，這樣，爸爸就決心盡他的能力來支持我。

在音樂史上，蕭邦肯定是最被人愛的作曲家

高：德國大文豪赫爾曼·黑塞說您彈的是"真正的蕭邦"，又有人說，您的命運就像蕭邦，那麼蕭邦作品和您的命運之間有多少相似，又有哪些不同？

傅：我想一個人的天性裏頭，總歸會有跟某些——搞音樂麼，一定會對某些作曲家特別覺得親切，感受也特別深，好像我們對某些詩歌感受特別深一樣。我爸爸從來沒教我念過李後主的詞，都是我自己在他書房裏偷偷看的。記得第一次看李後主的詞，我就感動得不得了，永遠也忘不了，我想所有的詩詞裏，恐怕就屬後主的詞我背得最熟。我覺得後主的詞，實在是活生生的蕭邦；因為後主的詞，尤其是他當了亡國之君，無限懷念故國時候寫的那些詞，特別感人。而蕭邦也是，他很年輕就離開了祖國，一輩子思念故國。波蘭文裏有一個詞叫 zarl ——這字很難翻譯，每一種文化都有其特殊的字，就是因為那個民族的感情裏頭有一種成分，這是其他民族所沒有的。 zarl 這個字包含了波蘭民族裏頭的這麼一種成分：特別的無可奈何的悲哀、憂傷，永遠在那兒思念，然而又是永遠也得不到的！

我真的覺得為什麼全世界都喜歡蕭邦的音樂，你不能說他是音樂史上最偉大的音樂家，但在音樂史上，蕭邦肯定是最被人愛的作曲家；就像後主，恐怕是中國詩人裏頭最被人愛的一位詞人，道理是一樣的，因為他說了一個人的感情裏頭——怎麼說呢，我都不知道怎麼說這個字，在英文裏叫 vulnerable，就是最敏感、感觸最深、每個人都可以感覺到的——就是離愁別恨吧！也可說是生離死別吧！這是人最根本的一種感情。

為什麼我個人對蕭邦的感受特別深呢？可能因為我也是離鄉背井這麼多年，對我來講，我的根是在中國文化裏頭，我對中國文化的渴望，超過任何其他東西，而這個文化在其他國家是找不到的。蕭邦離開了波蘭，去了法國，基本上還是一個歐洲的文化；可是，對我來講，我對故國的思念，比那個還要深，還要刻骨銘心。

我是天生對《瑪祖卡》有感覺

高：您於一九五五年除了獲得蕭邦鋼琴比賽第三名外，還榮獲那次比賽惟一的《瑪祖卡》最優獎。西方評論家認為《瑪祖卡》是蕭邦作品中最難掌握的，那種充滿了波蘭方言的《瑪祖卡》，無異於西方人學唱

中國京劇一樣的困難，您怎麼會下那麼大的工夫彈好《瑪祖卡》這種曲子？

傅：憑良心講，我沒有下什麼工夫，我真的沒下什麼工夫，我是天生對《瑪祖卡》有感覺！我不僅沒有下什麼工夫，我現在還要說一句老實話：我連那個瑪祖卡的舞蹈，也沒看過，真的是這樣。

瑪祖卡的節奏千變萬化，而且有很多很多不同種類的瑪祖卡。真要去研究的話，也要花很多時間。我覺得音樂語言裏頭，有一種非常獨特的性格，就是說你真的是有強烈的音樂直感的話，就能掌握這種音樂。至少我對《瑪祖卡》的直感非常敏銳，也就是說，在我看來根本不成其為問題。我一看譜子，馬上就知道應該是怎麼樣的！一般來講，最地道的波蘭人也承認我彈的《瑪祖卡》就應該這樣，我也不知道為什麼。我還不怕班門弄斧，經常在波蘭教他們彈《瑪祖卡》。我本來就對《瑪祖卡》有所感，倒不是我到了波蘭跟教授學的。

我覺得舒柏特的音樂最接近陶淵明詩歌的境界

高：您在舒柏特作品中怎麼會體會出像中國知識分子那種對人生的感慨？您也說過：舒柏特的音樂像中國知識分子的命運，這應該怎麼理解？

傅：舒柏特常常使我想起陶淵明，舒柏特好像是外星球的一個流浪者來到我們這個世界，他是一個孤獨的靈魂，敏感得不得了，他跟莫扎特又不一樣，他身上雖然有很多的溫柔，但不是說沒有人情，他的音樂比任何人都溫柔，然而更多的是充滿了對大自然、對整個宇宙的一種感覺。在中國傳統知識分子裏頭舉一個最高的例子，就是陶淵明。我覺得舒柏特的音樂最接近陶淵明詩歌的境界，中國的傳統知識分子對自然界的感受，也就是說中國文化裏頭對自然的感受，是任何一個西方民族沒有的。這恐怕跟天人合一有關係，就是說自然和人有一種感應，來來往往，人可以在自然裏頭解脫，也在自然裏頭感到無窮的孤獨，像"前不見古人，後不見來者。念天地之悠悠，獨愴然而涕下！"這種境界在舒柏特音樂裏很多很多。就在《未完成交響曲》開始那一段，很恐怖，陰

33

沉沉的感覺，好像是從很遙遠、很神秘的地方出來的聲音，那種對自然界的幾乎是一種恐怖，但這恐怖又不是那種真正的恐怖，很難解釋，有一種惆悵，這也是一種很特殊的東西，跟莫扎特不一樣，跟德彪西不一樣，跟蕭邦更不一樣。

莫扎特是賈寶玉加孫悟空

高：您曾經說過"莫扎特是賈寶玉加孫悟空"，為什麼？

傅：我以前是說過這話，我解釋一下為什麼這麼說。莫扎特的音樂永遠在那兒講人情，都是講愛，他的音樂裏頭基本上比較少自然界的東西，不像舒柏特。他的音樂永遠是那種溫柔，那種愛，是一種同情，一種理解，他從來不說教，沒有一點點講道德的味道，從不講道德不道德這種事情，他對什麼都同情，這一點就跟賈寶玉一樣。

不僅如此，他的作品，尤其是歌劇，就像《紅樓夢》一樣，聽他的樂句，就知道是哪個角色唱的，就像《紅樓夢》裏頭，哪句話是寶玉說的，還是襲人說的，還是寶釵說的，還是晴雯說的，還是黛玉說的，一看就知道。真有異曲同工之妙！另外，莫扎特有一種博大的同情心，大慈大悲的同情心，這也跟寶玉一樣，是很特殊的角色。

那麼，為什麼同時又是孫悟空呢？莫扎特是個天才，像孫悟空一樣，隨時拔一根毛，就會像變魔法那樣做出很多美妙的東西來，莫扎特也一樣，隨時隨地都能編出各種各樣美妙的音樂來。他在音樂上的天才是驚人的，真是前無古人後無來者。除此之外，由於孫悟空是獸，也是神，也是仙；是獸——人——神，從地下到天上；莫扎特也是從地下到天上，他的音樂是那麼自然，又是那麼簡單，好像每個小孩子都可以隨口跟着唱，然而他的音樂的境界又是那麼高，那麼純潔。我認為孫悟空不是一個偶然的現象，事實上，我們人本來就是獸，我們要追求成仙，成神，對不對！整個人類的歷史就是這樣，就是這麼回事。

還有一個很重要的部分，在莫扎特身上，也是非常中國的，他所有的音樂裏頭都給我這種感覺，特別是他的歌劇，很明顯是這樣。在他的歌劇裏，可以很明顯的感到在戲裏的各種各樣的——喜劇也好，悲劇也

好，恨也好，愛也好——都是非常的真情實感，絕對是這種感覺。我總覺得他一邊在演戲，同時也在看戲，他是在真情實感的演戲，同時是藝術上的昇華，在看戲，就是能入能出，同時在裏面又同時在外頭，這一點，只有莎士比亞是這樣的，中國的傳統戲曲也是這樣的，所以我說莫扎特的很多東西是非常中國的，就是這個意思。

德彪西的音樂真的是體現了天人合一的美學

高： 為什麼您在彈奏德彪西的樂曲時，感覺最放鬆？

傅： 我想可以這麼解釋，德彪西的音樂跟蕭邦的音樂不一樣，不一樣在什麼地方呢？這就好比詞與詩的區別；德彪西的境界更接近於詩，就如王國維講的"有我之境"和"無我之境"，我覺得德彪西的音樂更多的是"無我之境"，就如"寒波淡淡起，白鳥悠悠下"那種境界。我常常說：不是我在演奏德彪西的音樂，而是我的文化在演奏德彪西的音樂；這並不是說德彪西的音樂裏頭沒有感情，相反，德彪西音樂跟我們中國的古詩一樣，充滿了感情，是"物我兩忘"。我也覺得很奇怪，我在彈德彪西樂曲的時候最放鬆，的確這樣，沒有一個作曲家能使我這麼完全放鬆的，這很特別。我覺得德彪西的音樂根本就是中國的音樂，完全是中國的美學。要我講這個題目是講不完的，我可以整整講幾個小時，可以分析，可以舉例子，很有意思的。

有些人以為德彪西不過是印象派，好像畫家一樣，絕對不是；好多人都說德彪西自己都很矛盾，他在書信以及著作裏，常常提到他最反對標題音樂，可是為什麼他的作品常常有一些好像標題又不像標題的東西呢？其實是像中國畫在畫完以後題一下而已，是那個意思，他後期的作品如《前奏曲》，是在曲子的最後才題一下，還用了括弧，甚至加上了點點點，就是說"是這個意思吧"！

此外，還有一點千萬不要誤解，比如說他寫的"霧"，並不是真的描寫"霧"，是擬人化，他的"霧"是和人一體的。他的音樂真的是體現了天人合一的美學。我想這是惟一可以解釋為什麼我演奏德彪西的音樂時就可以放鬆，就是說好像跟我文化的根完全是合為一體的。

在美學上，我們東方比西方高

高：您到英國後，曾有人發表評論《東方來的新啟示》，說您並非完全接受西方的音樂傳統，而另有一種清新的前人所未有的觀點，還說您離開西方傳統的時候，總是以更好的東西去代替，這種替代並沒為西方聽眾所反對，反而還非常喜歡。您怎麼會得到這樣的評價？

傅：我並不是故意去做什麼特別的東西，這純粹是我身上存有的一些文化上的東西，這是一般西方人所沒有的——自然而然的在我的音樂演奏中表現出來。還有一些可能就是中國美學上的東西，我們中國人很講究趣味，趣味這個東西，怎麼說呢？比如中國人講繪畫，講什麼能、妙、神、逸——逸品，飄逸的逸；這種品格我想很難具體說出來，但就是有這麼一種……

高：一種感覺。

傅：一種氣質，我想更多的可能是潛移默化的自然的流露。也可以說，基本上是一種很自然的中國人的氣質——我對音樂，對任何事情，就是生活上的事情，也會自然而然的以一個中國人的態度去對待。可是，另外一方面，我也可以說有些地方是經過一定的思考，比如說我們中國人總是喜歡講"意味無窮"，我常常覺得中國人是很講"詩"的民族，在音樂上，我很不喜歡 full stop〔句號〕這類東西，藝術裏頭沒有停歇一說，而是無窮無盡，要麼是驚嘆號，要麼是問號。總而言之，不能停下來。比如說，一般歐洲人往往在彈某些慢樂章結束的時候——我形容他們就是一屁股坐下來——就是慢下來。對我來講，這在藝術上就很差勁，絕對不能這樣，藝術絕對不能這樣。作曲家沒有寫慢下來，我一般從來不慢下來，可是一般人，好像習慣性的會慢下來，就是這樣。我認為這種對時間的感覺，對結束、對終始等等的時間的感覺，我們東方是有一種特殊的東西，這個東西並不是故意加上去的。在美學上，我們東方比西方高，老早就比他們高！

《家書》追求的是一種精神價值

高：《家書》裏頭，最本質的思想是什麼？聽說您最愛讀的書是《紅

樓夢》、《約翰·克利斯朵夫》，還有《傅雷家書》，《家書》經常在
你身邊。

傅：不，不！《家書》其實我從來都不看，我不敢看，每一次看都
太激動，整天就沒辦法工作了，太動感情了，不敢看。其實，《家書》
不過是用文字概括了我從小在父親身邊所感受到的一切。

我覺得《家書》的意義最簡單來說，就是我父親追求的是一種精神
價值，就是這個東西，人活着就是為了一個精神的東西。當然，還可以
說別的，但最基本的就是這個。這個精神價值包含了很多東西，東方
的、西方的，是一個很博大的精神價值，可是絕對不是我們現代的物慾
橫流的世界。說到最後，有時候我會對這個世界感到很悲觀，我父親其
實也是，你們看《家書》，可以看出這點來。可是，只要我還活一天，
"知其不可為而為之"，還是幹下去，堅持我的這種理想，堅持我的追
求，堅持我的精神價值！

我父親說的"做人"絕不是世俗概念的"做人"

高：當年政府送您出去，令尊送別時有過一段話，不知是在送別的
車站說得呢，還是在別的什麼場合說的："先為人，次為藝術家，再為
音樂家，終為鋼琴家。"您既是這段話的受益者，也是體驗者，在您的
成長過程中，以及您的音樂生涯中，這段話起過怎樣的作用？您又是如
何理解這段話？

傅：其實，這段話也不是從那個時候開始說的，從小就聽他說這些
——就是先做人，後為藝術家，再為音樂家，終為鋼琴家——這句話對
我來說，當然終身不會忘記；事實上，這跟我從小受的教育，一輩子所
受的教育，完全是統一的。我父親說的做人絕不是世俗概念的做人，什
麼要面面俱到啊，什麼在社會上要怎麼怎麼樣啊，等等。他說的做人，
恰恰相反。

我爸爸身上有很重的儒家成分，他是個傳統的儒家知識分子，身上
有儒家最好的一面。我從小念的《論語》，經過他選輯，都是他認為好
的東西。我覺得孔夫子骨子裏也是道家，不過，比較實際一點，他覺得

37

道家把一切看得那麼透，那麼穿，那麼這個世界怎麼能運行呢！比如說，孔夫子最喜歡的學生是顏回，孔子說："賢哉，回也！一簞食，一瓢飲，在陋巷，人不堪其憂，回也不改其樂。賢哉，回也！"為什麼孔子喜歡顏回，事實上，顏回不是他最聰明的學生，也不是最勇敢的學生，也不是最會辦事的學生，也不是像曾子那樣——曾子有點像耶穌基督的門徒聖保羅那樣——比孔夫子還要孔夫子，對不對！可是他最喜歡顏回，這裏頭就是說骨子裏頭孔夫子還是道家，顏回就有這種氣質——就是陶淵明的"採菊東籬下，悠然見南山"的境界！——"人不堪其憂，回也不改其樂。"這句話太好了！爸爸說的做人，是那種意思的做人，是在最高意義上做一個精神上有所昇華的人，這就跟我剛才說的和世俗的做人完全相反。這是第一點，——我只能簡略的說，要不是說不完的。——然後說做藝術家，那麼從做什麼樣的人，就能理解藝術是什麼：藝術是追求美，追求真，追求真善美實際就是藝術！所以下一步就是做藝術家；再下一步就是做音樂家，為什麼呢？因為藝術是廣義的，大的概念，天地非常廣闊，音樂只是藝術中的一種而已，所以有個先後的次序；那麼為什麼最後才是做鋼琴家呢？因為鋼琴只不過是一個工具，要表現的是音樂，音樂要表現的是什麼呢？音樂也不過是要表現一種精神上的美，真正的音樂語言。所以說到最後還是藝術，說到最高也就是做人。由此可見，倒過來也一樣。

比賽和音樂是兩回事

高：您在國外經常擔任音樂比賽的評委，您怎麼評價現代的年輕人拿一些國際音樂比賽的獎？您有何見解？

傅：我參加一些音樂比賽的評委工作，並不是說我覺得比賽是一件值得鼓勵的事情。音樂家不是運動員，更不是馬，馬可以比賽，看哪個跑得快。音樂家是兩回事，很難說出什麼客觀標準來。一個真正有個性的藝術家，往往在比賽中會失敗，有個性的音樂家必然會有些評委喜歡，又有些評委不喜歡；往往是平庸的人，也就是說沒有人特別反對的，會最後出頭，往往如此。因此我覺得比賽對真正的藝術家來講，不

是一個衡量的標準，絕對不是。另外，現在的年輕人，學藝術，學鋼琴，學哪門演奏藝術的人都太多了，簡直是成千成萬，學鋼琴的尤其多，學鋼琴的有幾個能真正成為第一流的演奏家，談何容易！彈鋼琴彈得好的，太多了，沒什麼稀奇，每一年，每一個國家，每一個城市的音樂學院，都在培養很多很多尖子出來；然而世界上也只有有限的城市，有限的音樂廳，也不可能天天都是鋼琴獨奏會；也不會有那麼多的聽眾，所以這是一個大問題。很多鋼琴彈得很好的，——不像學其他器樂的，還可以參加樂隊演出，——他們只好再繼續製造一批，又是沒有機會演出的彈鋼琴的。當然每個人學點鋼琴，多一點人得到一點樂趣，對人的整個修養有好處。不過，比賽也有個好處，可以逼迫年輕人練出一套像樣的曲目，年輕人需要像考試那樣逼一下，不然的話，恐怕很多人就會不念書了。我們大都有這個經驗，臨時抱佛腳，考試前才念書，都是這樣的，彈鋼琴的也差不多。

我們活着為什麼呢？…… 問問這些問題才可能會有音樂

高：您多次回國在音樂學院講學，接觸過不少學生，您覺得他們的修養是否全面？他們面臨需要解決的問題有哪些？

傅：現在的學生，技巧好得不得了。不光是中國，國外也那樣，俄國、美國都一樣，現在年輕一代的技巧都好得不得了；不過，我們中國人天生手就靈，再加上很多人很小就開始學，童子功好極了，又勤奮，家長還逼着幹，從彈鋼琴的單純的機械技巧來講，我只能望洋興嘆！我是一輩子都做不到，這不是說客氣話，是真心話，就是這樣。然而，另一方面，他們的音樂太缺乏了，真正的音樂太缺乏了，不是說沒有音樂感，很多孩子都有很好的音樂感，中國人天生的音樂感是很好的，全世界各個民族裏，除了猶太人，恐怕中國人是屬於最有音樂感的民族。可是有音樂感不等於真正的有音樂，還差一大截呢！要做到真正有音樂是有很多很多的因素，除了文化修養，什麼文學、美術、哲學，除了這些，光是音樂本身，就有很多東西要知道、要學、要鑽研，彈鋼琴的人更應如此。我一輩子聽的音樂，種類繁多，——我從小愛的是音樂，鋼

琴不過是一種工具，開始讓我學的是鋼琴，所以就彈了鋼琴，說不定當初讓我學的是提琴，現在就拉提琴了，就不一定是鋼琴了，對不對！——我從小聽的音樂裏頭有樂隊的，有室內樂，什麼三重奏四重奏，記得小時候就聽很多貝多芬後期的四重奏，——我相信貝多芬後期的四重奏，在音樂學院學生裏面，一百個人裏有九十九沒聽過；更不用說很多很多的歌劇，抒情歌曲，德國的藝術歌曲。總之，我是什麼音樂都聽，那個音樂世界廣闊的不得了，從古到今。我喜歡的東西，從中世紀開始——純粹的說西方音樂——從十、十一、十二世紀開始一直到現在，什麼都聽。其實在我家裏，你問我弟弟，鋼琴的唱片最少，其他的唱片多得很！就是因為我感興趣的是音樂，就音樂本身一門，猶如汪洋大海。如果你是小說家，你就要看書吧！就得看很多很多書，就得整個圖書館的看。音樂家也一樣！那還不夠，還得念書，得看畫，得考慮考慮，得想想哲學問題，歸根結蒂，一切都是為了什麼呢？我們活着為什麼呢？我們為什麼活在這個世界上？我覺得我們應該問問這些問題，問問這些問題才可能會有音樂！

充分利用時間，浸入東西方文化

高：現在很多年輕人想打好文化底子，又對外國的東西感興趣，您覺得這兩者怎麼結合更好？

傅：我覺得這兩者並不矛盾。其實，我年輕時浪費了很多時間，不光年輕時，中年時也浪費了很多時間，就是現在也浪費了很多時間。人要真的能夠充分利用時間的話，可以做很多事情，看很多書。我對中國的外國的東西都感興趣，沒有區別的都愛。我只是覺得時間的確太少了，特別是我現在開始老了，今年我已六十七歲，回國來，看看電視節目，真是中國的古跡、美景太多了，我都想看，真是美不勝收啊！真不知道什麼時候能補回這些，我是多少年沒能享受到這些東西。除此以外，什麼戲曲啊，地方戲啊，也都想看，我是一看就入迷，而且從中吸收很多的養料。這是一方面；另一方面，西方的東西，當然又是一個汪洋大海，他們的文化也是一個很大的海洋，我覺得一個人假如真的是永

遠開放的，不是關閉的，就可以從各種文化中吸收到無窮無盡的養料。然而，中國人有很多很糟糕的，在國外，有些中國人很封閉，其實他們的文化往往並沒有多少，倒是中國的習慣很深，比如一定要吃中國飯，廣東人整天就在廣東人的圈子裏混，上海人就在上海人的圈子裏混，對不對！他們連另外一種方言都不願意去學去說，更不要說真正去學外國話，去接觸外國的文化！很多人在國外呆了很多年，雖然也學了英文，也學了法文，仍然說不好，因為他們根本不打進那個文化圈子裏去。其實，那些人本身的文化就沒有多少，真有文化的人不會這樣。文化都是通的，如果你有了這個文化的話，就會看到另一個文化，馬上會像一面鏡子似的互相照的，於是馬上就會有一種感覺。凡是把自己局限於一種風俗習慣，文化層次比較低的那種人，就會很狹窄。所以我覺得你提的那兩方面是不矛盾的，一點不矛盾，就是要充分利用時間，浸入東西方文化。我就是這麼過來的。

人生真是太有限了！

高：您現在六十幾了？

傅：我已經六十七了，望七了。

高：以後有什麼打算？有什麼安排？

傅：哎呀！我也不知道，我一直說應該退休了，要收山了。昨天我的老朋友馬育弟來看我，就跟我說——他本來一直勸我，在長途電話裏還勸我說：「哎呀！傅聰啊！你是不是也可以過一些正常人的生活了！」就是說我一輩子在那個黑的白的琴鍵那兒這麼辛苦，能不能過一點正常人的日子——昨天跟我說：「聽了音樂會，你不行，還得繼續，不能過正常人的日子，你有責任還得幹下去！」就是說我命裏注定還得辛勞。他這個話對我也是一個鼓勵，他真是一個有心人，他聽懂我音樂裏在說什麼，他是真正聽懂了。

唉，不過我的手老出問題，有時候我說至少得兩年不彈琴，乾脆到中國來，到處走走看看，不然，就永遠看不見了，等於白活；作為中國人，沒看見中國，不等於白活嗎？不光是中國，世界各地，我都沒看

啊！我去什麼地方開音樂會，都是飛機場、旅館、音樂廳而已，沒有了，什麼地方都沒玩過。其實，想看的東西多着呢，什麼埃及、印度啊，我都想去看！所以說怎麼辦呢，我說是這麼說，恐怕只有等我手真的壞到不能彈的時候，才會停，才會有時間去到處看看，到那時，恐怕我都走不動了！這不過是說說而已，不可能做到的啊！

哎呀！人生真是太有限了，我沒有辦法去學所有的音樂，到現在為止，我不過對幾個作曲家的作品，比較集中的學習過：基本上是全部的蕭邦，全部的德彪西，大部分的莫扎特——他寫了很多作品，他的鋼琴協奏曲全部彈了，鋼琴奏鳴曲也全部彈了——舒柏特差不多也全彈了，只剩後期六個大奏鳴曲中的最後一個，我現在還在下工夫，爭取盡快拿出來。

高：現在您在北京是不是每天還練七八個小時？

傅：沒有，沒有那麼多，時間太有限，每天練差不多六小時，事情太多了，沒辦法。本來我還帶着很多功課來的呢，那不是為這次音樂會的，是為下一個音樂季要練的新東西。可是自從出門以來，忙得找不到時間，只好留着等到回家再繼續工作了。

永遠在追求，永遠有壓力

高：您得了鋼琴演奏的最高榮譽，那個時候您還年輕，不過二十歲，卻依然要在這條藝術道路繼續往下走，您有壓力嗎？一直到現在，幾十年過去了，您還有這種壓力的感覺嗎？

傅：對我來講，永遠有壓力，音樂是一門很高深的學問，我永遠在那兒追求，並不是舞臺或者聽眾給的我壓力。這是高山仰止，一門大學問，我愛這門學問，追求這門學問，所以無所謂壓力不壓力，事實上是給自己出難題，我一輩子都在學新東西，就是"學而時習之，不亦悅乎"。我永遠在那兒不斷的努力，每一次彈舊的曲子，都好像是新的一樣，彈過幾十年的東西，拿出來再彈時就好像第一次看見一樣；其實一定要這樣，不然的話就不是藝術了。這些偉大的音樂，真的永遠都是新鮮的，就像中國偉大的古詩，隨便哪一首，隨便哪一天，儘管已背得滾瓜爛熟，同樣每一次都會有新的感受，有新鮮感。總之，我永遠在追

求，永遠有壓力。

尾聲

高：您的全部生活都是音樂，個人很少有什麼享受。除了彈琴，還有哪些愛好？

傅：哎呀！什麼叫享受，我也不知道。我喜歡打橋牌、看足球、看網球。看網球也是一種享受，我喜歡看網球，網球也是一種個人的運動，我認為運動員的道德，是人的比較最可愛的一種表達，我不光是看打網球本身，而且看那種 personality〔個性〕。比如說，以前我最喜歡的網球運動員是個西班牙人。他是一九六六年那個時代的溫布頓網球大賽的冠軍，那時他是全世界有名的，他是真正的唐吉訶德，很可愛。他比賽並不是為了拿獎牌，永遠是為了打好球，要打得美，他輸了球，仍然是笑容滿面，是非常有傲氣的人，能輸得起。我就是喜歡這種性格，看他打網球，我非常感動。我第一次在溫布頓看他打球是一個朋友帶去的，看到他一出場，我就淚流滿面，哭啊！因為我就是喜歡他這種性格，就是 real sportsman，就像古代打仗，兩個大將先打，大將敗了，底下的人統統退下，這多好啊！這才是大寫的"人"字！我喜歡這樣的人。

我很喜歡畫，尤其是中國的山水畫；尤其喜歡黃賓虹的山水畫，甚至覺得真的山水不如山水畫。我說的是真正的偉大的山水畫，不是一般的，有些是俗不可耐的畫，那簡直受不了，有些人把山水畫變成一種傳統的模式，完全失去了靈性。

我覺得山水畫是人和自然的融合，就是天人合一，完全是人把山水的精神都化到人的心裏去了，人把山水人化了，山水好像又有人的精神在那兒。黃賓虹說過極妙的話：人是永遠比不上自然的，自然永遠比人大，可是藝術比自然還要高。可是藝術是誰創造的？還不是人創造的呀！是不是？這很有意思。總之，藝術這個東西就是一個"道"！

傅敏整理

原載《愛樂》二〇〇三年第七／八期合刊

師今人，師古人，師造化

與梅冬對談

新世紀第一年初秋，傅聰先生應邀在湖南長沙的田漢大劇院，舉辦了一場鋼琴獨奏會，這是此次回國紀念父母逝世三十五周年的系列音樂會之一。主辦獨奏會的湖南經濟衛視，誠邀傅聰於演奏會的前一天，九月二十八日，在千年學府——岳麓書院，暢談音樂與人生。現根據錄音整理成文。

親愛的孩子，你走後第二天，就想寫信，怕你煩，也就罷了。可是沒有一天不想着你，每天清晨六七點鐘就醒了，翻來覆去的睡不着，也說不出為了什麼。……

真的，你那次在家一個半月，是我們一生最愉快的時期，這幸福不知應當向誰感謝。我高興的是我多了一個朋友，兒子變了朋友，世界上有什麼事可以和這種幸福相比的？儘管將來你我之間離多聚少，但我精神上至少是溫暖的、不孤獨的。……

孩子，我從你身上得到的教訓，恐怕不比你從我得到的少。尤其是近三年來，你不知使我對人生多增了幾許深刻的體驗，我從與你相處的過程中學得了忍耐，學到了說話的技巧，學到了把感情昇華！

——摘自傅雷一九五四年一月三十日致傅聰函

梅：歡迎各位來到"千年論壇——音樂的往事"的演播現場。剛才我們在一段深情的家書的朗誦當中，迎來了湖湘各界名流和莘莘學子，我們大家共同來聆聽一段音樂的往事，共同來回憶一段父子的深情。我想，一會兒大家將從著名鋼琴演奏家傅聰的身上，找到什麼是通往人生成功的真諦；同時我們也共同來聆聽除了音樂藝術之外，大家最想知道的，最為留戀的人世間的那份真情。現在我們用熱烈的掌聲有請著名鋼琴家傅聰先生。

對於傅聰先生大家久聞其名，今天終於得見真人。我們看到今天的傅聰先生已經是一位精神矍鑠的音樂藝術家了，再也不是上海巴黎新村樓下鋼琴前，膽怯的看着父親，在那兒練琴的小男孩兒了。

傅聰先生，您好！剛才你聽到的是一段非常深情的家書，您還記得這是您父親什麼時候寫的嗎？

傅：記得，記得！當然記得。那是一九五四年一月吧！五三年八月我去羅馬尼亞布加勒斯特參加"第三屆世界青年聯歡節"的鋼琴比賽，得了個第三名；然後隨中國藝術代表團去波蘭和東德訪問演出，在波蘭，他們很欣賞我彈的蕭邦，當時的波蘭總統貝魯特就對代表團的領導

提出，邀請我去波蘭留學，同時參加"第五屆國際蕭邦鋼琴比賽"。回國後，很快就決定送我去波蘭留學，同時參加"第五屆國際蕭邦鋼琴比賽"。這樣，我於一九五三年十一月底回到上海，在家裏呆了約一個半月，到一九五四年的一月中旬去北京報到，作去波蘭留學的準備。

梅：你那個時候出國半年剛剛回來，和您以前接觸到的父親的教導相比，您覺得您本人發生了多大的變化？

父子之間能有這種境界，也是人生莫大的幸福

傅：怎樣的變化！其實我的童年少年時期，十三歲以前在上海與父親的關係並不融洽，直到十七歲我從昆明回來——在昆明我有三年的浪子生涯，一個人在昆明；我昆明的朋友覺得我應該回上海好好學音樂，所以替我開了一個音樂會，募捐到了路費，從昆明回到上海。父親看到我沒有問他要一分錢，隻身回到上海，立志要學音樂，覺得我很有骨氣，很有志氣。我是從那時候開始，才真正下決心學音樂。我一個人在昆明滾打了三年，人也成熟了很多。那時候我基本上已經和父親有了那種一定的朋友之間的關係。所以我倒不覺得出國半年回來，和出國以前有什麼明顯的變化，父子之間成為朋友是一個逐漸的自然而然的演變。我大概是屬於早熟的那一類型，我進雲大時才十五歲，當然我也沒念什麼書，那個時候雲南還沒有解放，正處於一個過渡時期，那個時候整天搞學生運動啊！打橋牌啊！談戀愛啊！我那時候志同道合的同學朋友，歲數都比我大好些。總而言之，我十七歲回到上海的時候，比一般十七歲的孩子要早熟，感情方面來講也是這樣。

梅：當時，你媽媽在給你的信中也說到：聰兒，你像你的父親一樣早熟。

傅：所以那時候我和父親之間已經像朋友一樣了！後來出國幾年，變化比較大，自信心也多一些了，一九五六年回上海，跟爸爸聊天的時候，他那種特別的感覺，就是父親和兒子真的變成朋友了！我說的很多話，他都會肅然起敬，我講音樂上的道理，他覺得已經到了一個水平。對他來說，這不是父親和兒子的問題，是學問的問題，在學問面前他是

絕對的謙虛！我記得一九五六年暑假回到上海，在家裏覺睡得很少，跟家裏人有說不完的話，特別是跟我爸爸，簡直是促膝長談啊！談的是各種各樣題材，音樂、美術、哲學，真是談不完，後來我回到波蘭，爸爸給我的信上說，"談了一個多月的話，好像只跟你談了一個開場白。我跟你是永遠談不完的，正如一個人對自己的獨白是終身不會完的。你跟我兩人的思想和感情，不正是我自己的思想和感情？清清楚楚的我跟你的討論和爭論，常常就是我跟自己的討論和爭論。父子之間能有這種境界，也是人生莫大的幸福。"

梅：您還記得離開上海時，父親的臨別贈言嗎？

傅：爸爸的臨別贈言，其實我從小就聽他說過：做人，再做藝術家，再做音樂家，再做鋼琴家。對我來說，怎樣做人是一個很天然的事情。我從小已經有了一個很明確的信念——活下來是為了什麼？我追求的又是什麼？

父親說先要做人，然後才能做藝術家。藝術家的意思是要"通"，哲學、宗教、繪畫、文學……一切都要通，而且這做人裏頭，也包括了基本的人的精神價值。這個面很廣，不一定要在琴上練的，而是要思考，我的這種思考無時無刻不在進行。

對《家書》我不忍卒讀啊！

梅：您可以談談《家書》對您的影響嗎？

傅：憑良心說，《家書》我很少看，為什麼？我不忍卒讀啊！翻翻《家書》，我就會淚如雨下，就整天不能自持，就整天若有所思，很難再工作下去。可是《家書》裏說的話，我從小也聽爸爸經常說，我自己說出來的話，就像爸爸在《家書》裏頭說的，我寫給他的信，就好像是他自己寫的似的。所以《家書》裏的話已經刻在我心裏很深很深。特別是父親的遺書，我現在一想起，眼淚就忍不住了！那裏邊真是一個大寫的"人"字！父親那麼純真，簡樸，平凡，可他有真正的人的尊嚴。

對父親，我記憶最深的是他受煎熬的心靈，他的孤獨，內心的掙扎，與社會的不能和諧，理想和現實的衝突。出國前我在北京的時候，

他曾經用詩一般的語言給我寫信，像寫懺悔錄似的，寫大自然怎麼樣冰封，小草怎麼樣在嚴寒折磨之下長出來，應該感謝上蒼。可惜那些信都沒有了，假如還在的話，可能是所有家信裏最感人的！我目睹父親受苦受難，在感情上的大波大浪，這也是我早熟的原因；我很早就看到人類靈魂的兩極，人的靈魂裏有多少又渺小又神聖、又恐怖又美好的東西啊！莎士比亞筆下的世界我很早就在家裏看到了，哈姆萊特和李爾王的悲劇我也看到了——當然我這是舉一個例子，並不是說我家裏真的發生這樣的事情，可是家裏那種大波大浪我是從小跟它一起成長的。這些經歷不是人人都有的，這些經歷也更使我有了人生的信念。

我當年真正在父親身邊的時間還很短，真正學到的東西其實很少，大部分都是後來自己學的。所以我回到音樂學院講學的時候，臺下經常有教授抿着嘴笑，因為念白字，我並沒有學過這個字怎麼念，我只是通過看書潛移默化的學。主要是父親開了一個頭，給我指引了一條路。如果你們認為我的一切都是從我爸爸那裏學來的，那就把他看得太大，也看得太小了！他也不過是中國幾千年優秀傳統文化一個非常突出的代表。知識本身是有限的，可追求是無限的，有追求才是最重要的！

我覺得我離父親對我的期望還有距離，有很多地方我沒有做到，這是非常慚愧的！有些原因是天性上的，他比我嚴謹得多！我想我做學問也夠嚴謹的，可在一般生活小節上他也極嚴謹，寫字臺永遠是一塵不染，所有東西都擺得井井有條。他做人是嚴謹的，朋友來信一定回，如果朋友信中有什麼話令他有感觸的話，他會洋洋灑灑像寫一本書一樣的回一封信。我就做不到這一點，能打個電話就不錯了，要我回信就太辛苦了！我在國外幾十年，尤其是父母過世之後，基本上不再寫什麼中文了！多苦啊，寫一封信要花幾天，要真是那樣，我也不用練琴了，得放棄了！那樣的話，真是愧對江東父老！所以在《傅雷家書》裏看不到我的回信，因為我不願意發表出來，我覺得那些東西太幼稚了！那個時候的我跟現在的我，雖然本質上沒有什麼區別，但是在深度和廣度上有距離。

我父親從表面上看似乎有點矛盾，這從他寫的文章也能看出來，他

有一股火一般的熱情和氣勢，可他寫的東西，邏輯又是那麼嚴謹，這一點我覺得他跟蕭邦很像！蕭邦也是每一樣東西都考究得不得了，嚴格得不得了，沒有哪個作曲家像他那樣嚴謹。可是正像列寧說的，蕭邦是埋在花叢裏的大炮，蘊藏的爆炸性很厲害，只是他弄得那麼美，那麼細緻，不去仔細挖掘的話，就會被外表的東西迷惑，不知道那裏頭有很深很深的東西。

我總是後悔沒有老早就改行，因為彈鋼琴這個職業使我磨在鋼琴上的時間太多了！音樂應該是憑感受、憑悟性的，我就無時無刻不在動心思。我並不要太藝術化的生活，平時花那麼多時間練琴，把人生一大半的時間都消磨在琴上了！

彈琴的時候非常"忘我"

梅：大家可以看到傅聰先生的雙手一直用繃帶纏着，我想這就是傅聰先生音樂藝術成就過程中的一個見證。

傅：那可不見得！這是我童子功不夠的見證。

梅：傅聰先生，您覺得小時候彈琴是因為非常熱愛，熱衷，或是在父親的管教下才彈琴的？

傅：我愛音樂，可彈琴是苦事。小時候，孩子都愛玩，我也愛玩——也難怪父親要生氣，我要是他，看到我孩子也這樣，一樣會生氣。那時候我有本事，琴上放着譜子，邊上壓着一本《水滸傳》，一邊全神貫注的在看黑旋風李逵如何如何，一邊彈琴，手指是自動的在彈，好像在練琴；可是我爸爸的耳朵很靈，覺得不對，下樓一看，在我背後大喝一聲，真的像李逵大喝一聲一樣，嚇得我"靈魂出竅"！小時候喜歡是一回事，我想很少有小孩子自己願意下苦工夫的！其實，我小時候的鋼琴底子很差，真正彈琴只有很短一個時期。後來有一段時間我開始跟父親反抗，在去昆明以前有兩年，在家裏已經是鬧得不可開交，琴是簡直沒法彈了，所以我彈琴的基礎很差很差！我真正花工夫彈琴是十七歲從昆明回到上海，不到兩年我就登臺公演，在布加勒斯特的世界青年聯歡節的鋼琴比賽中得了獎；又過了一年多就參加了蕭邦鋼琴比賽，得了

獎。說起來這真是"天方夜譚"！這是全世界學音樂的人都覺得是不可置信的事情，我現在想想真是荒唐，我自己也不知道這怎麼可能？！

梅：這是你的天賦！

傅：不過，我對音樂的那種天生感覺非常強烈，這一點我是知道的。我剛剛開始學琴的時候，有一點深信不疑，為什麼那時我父親、教我的老師都覺得"孺子可教也"！因為小時候雖然我什麼都不會，連最基本的東西都不會，可是我能"忘我"，彈琴的時候非常"忘我"，非常自得其樂，覺得是到了一個極樂世界。在這一點上，恐怕很多世界上第一流的鋼琴家一直沒有達到過！這跟他們的技術、修養都無關。可以說是上天給我的一種特殊的東西！

梅：說到這裏，我想很多讀者朋友也能感悟得到：傅聰先生在練琴的過程中，始終以自己的悟性為自己發展的一個動力。傅雷先生發現了傅聰的這份天賦以後，非常關注和鼓勵他這樣的發展和創造。

據說您父親曾給您寫的一首曲子命名為"春天"，是嗎？

傅：那好像是我寫的一首歌，叫"春天到了"。頭兩句是"春天到了，陽光美好，……"還有別的，什麼"別了朋友"。有一首，外人不知道的，是根據納蘭性德的《納蘭詞》中的一首"長相思"寫的，小時候我常常聽他在那兒吟詩，有一次就聽他在那兒吟"長相思"："山一程，水一程，身向榆關那畔行，夜深千帳燈；風一更，雪一更，聒碎鄉心夢不成，故園無此聲。"聽他在吟唱，我就譜寫了一曲。

父親"是一個文藝復興式的人物"

傅：我父親在很多地方都是個先知，我說過他是一個文藝復興式的人物，在音樂上，他有一個主張：他說中國音樂的發展，要從語言裏頭去發掘。事實上，所有國家的音樂都跟他們的語言有不可分割的關係：穆索爾斯基的歌劇，就是從俄國語言裏頭挖掘出來的；德彪西的音樂也是跟法國的語言有關；舒柏特的音樂跟德國本身的文學是不可分的。他說中國的音樂應從吟詩裏頭去發掘，趙元任在這方面作過很多很成功的嘗試。我想這一條路至少是發展中國音樂的很重要的一條路。我覺得他

完全是對的。

很妙的是，多年前，我在講學時，講到德彪西的一首《練習曲》，那音樂跟“山一程，水一程……”完全一樣。我常常講，德彪西真是一個中國音樂家，世界真奇妙啊！一個完全從另外一種文化出來的人，會這樣完美的體現中國文化的精神。要我講德彪西，一天都講不完。我在國外講學的時候，經常用中國的唐詩宋詞元曲來詮釋西方音樂，西方人對此很感興趣，他們在我解釋之後的感受都很強烈！

中國民族音樂在一九七九年以後是不一樣的，開放了，對於音樂藝術也沒有那麼“教條”了！而從一九四九到一九七九年，中國基本上不存在音樂，只有宣傳口號，跟音樂毫無關係！以後開始引進西方現代學派，有法國的梅西安這樣世界級現代作曲大師，也有美國的音樂家到中國來講學。此外，有一批年輕的中國作曲家現在歐美，他們在做很多嘗試。我覺得在這一批中國作曲家裏，有很多很有才氣，比如說譚盾吧，“文化大革命”的時候給放在京劇團裏頭，接觸了許多中國過去的戲劇藝術、民間藝人，我覺得這太好了，對他來說，這是取之不盡的寶藏啊，比起在學校裏學對位、學作曲好得多，那才是真正的扎扎實實的土壤。可是有一個問題：學現代派也很容易走火入魔……音樂比其他東西更需要時間考驗。我想，過一二十年，回過頭來看，也許會看得更清楚一些！

師今人，師古人，師造化

傅：記得父親在世時，給我寄黃賓虹的“畫論”，跟我說這“畫論”裏有很多東西非常深刻，對音樂也一樣通用。以前我也有所感悟，隨着年齡的增長，使我感悟到以前沒能深刻感悟到的一些東西。

我在各國講學時經常談到黃賓虹“畫論”裏的話，如黃賓虹說的“師古人，師造化，師古人不如師造化”。最近，又翻了翻他的“畫論”，發現他說得更妙了，他說“師今人，師古人，師造化。”然後，他以莊生化蝶來比喻，說：“師今人”就好像做蟲的那個階段，“師古人”就是變成蛹那個階段，“師造化”就是“飛了”，也就是“化”了！我覺

得這道理講得太深刻了！

　　為什麼我說這個重要呢？現代科技發達了，CD 到處都是，學音樂的人很容易就可以聽到很多"今人"的演奏，也可以聽到很多"古人"，也就是上一代大師的演奏，可是真正音樂的奧秘——所謂的"今人"和"古人"的演奏，也就是從"造化"中去體會出自己的體會！所謂"造化"是什麼呢？在音樂裏頭，就是作曲家作的偉大的經典音樂作品本身，對音樂家來說，這就是"造化"。為什麼"造化"這兩個字特別妙呢？因為音樂比任何其他藝術有更加自由的流動性和自由的伸縮性。從這個意義上來說，音樂是最高的藝術。"造化"這個詞，我在國外講學的時候沒辦法譯；這個"造"字可以翻，特別西方有基督教傳統，他們有一個上帝創造世界，所以我可以譯成 creation ——創造，可是這不夠，"造化"這個詞，只有中國人的文化才能出現這個概念。這個"化"字很妙，可能有道家的"道"的意思在裏頭，就是什麼都是通的。西方人是沒法來解釋的，他們硬是創造出個上帝來"造"。

　　音樂太妙了，偉大的作曲家寫的作品完成後還會不斷發展，會越來越偉大越深刻，真是無窮無盡。"造化"跟自然一樣生生不息，不斷復活、再生、演變。現代人基本上是"師今人"，按黃賓虹的說法這是很低級的，"師古人"已經好一些了，所謂"古人"也就是十九世紀末到二十世紀初的那些藝術家，他們的精神境界比現代的精神境界要高很多，所以他們得到"造化"後面的"道"，一般來說要比"今人"高出很多。其實，真正的"造化"是作品本身。

　　我講學並不是把我懂的東西教給學生。說到這裏我又要提到我父親，他給我做了一個活的榜樣。學問不是我有的，也不是我爸爸有的，學問是無處不在，是幾千年的積累，是人類共同的智慧。可是，怎樣追求這個學問，對我們來說就是一個"學問"了。我教學生時，覺得自己只不過是一個年紀稍微大一點的學生，對他們來說，我就是"古人"，只不過我還沒有作古而已！我給學生指出的，不過是我所看到的那個"造化"裏頭的"造化"，其實真正的"造化"，無時無刻不在"造化"本身。我給一幫學生上課的時候，就是一起去追求、研究"造化"裏邊

的奧秘；當然，有時候他們啟發我，我啟發他們，大家會有一種靈感。我覺得最重要的不是你知道多少，而是你有沒有這種追求的願望，有沒有這種"饑渴"！

梅：剛才聽你講的裏面有個理念，有一個問題想問你，你始終覺得應該效仿"古人"，這是不是意味着現代音樂的藝術發展，真的是在成就上還沒有超越歷史上的"古人"？

傅：這個問題在歐洲也存在，歐洲很多真正的大音樂家，對現代音樂的很多東西也不看好。像一位"古人"，就是在一九五一年過世的奧地利大鋼琴家施納貝爾〔Autur Schnabel，一八八二 — 一九五一〕，他說過一句很有名的話：我一輩子只研究、只彈我永遠也彈不好的東西！也就是說，這些作品的精神境界如此之高，藝術水準如此之完美，沒有任何演奏可以達到作品本身具備的"高"和"美"；可是像那樣的音樂，正是他一輩子要彈的。

你剛才問的問題，恐怕與時代有關係，我們現在這個時代，人越來越變成機器的奴隸，商業化的奴隸，追求精神價值的我們已經成為古董，真的是古董！莫扎特、貝多芬、舒柏特、蕭邦、德彪西……這些人的精神境界，對我來說就像咱們中國的老莊、杜甫、李白一樣的高，那種高度，現在真是沒有人能夠企及！

莫扎特本來就是"中國的"

梅：那你現在就談談你心目中的莫扎特，好像你曾經評價過莫扎特？

傅：不是評價莫扎特，我怎麼有資格評價莫扎特！以前我說過，賈寶玉加孫悟空就是莫扎特。為什麼這麼說呢？莫扎特是絕對的赤子之心，他的音樂裏頭有一種博愛，一種大慈大悲，像寶玉身上的那種博愛，大慈大悲。莫扎特是歌劇作曲家裏與眾不同，絕無僅有的一個，世界上莫扎特就一個，不可能再有一個，永遠也不可能再重複一個莫扎特！他洞察人間萬象，對人的理解非常深透，能理解到人的最細微處；這就像寶玉，《紅樓夢》裏那麼多人物，寶玉都理解，他永遠不說這個

不對那個不好,但有時候也會反抗,跟莫扎特一樣,莫扎特曾經反抗薩爾茨堡主教,非常激烈。莫扎特非常有傲氣,可是對每個人的心都有那麼深的體諒。他歌劇裏寫的角色,跟《紅樓夢》裏的一樣,每個角色都有鮮明的個性,聽一句詞就知是誰唱的誰說的。莫扎特歌劇《後宮誘逃》中,蘇丹王宮前有一個又懶又胖又蠢的守門人,唱着詠歎調,在那兒怨天尤人。雖然只是這麼一個角色,可是聽那歌詞裏的悲哀,會使人覺得這是人類永恆的悲哀!所以真正偉大的藝術,就像王國維講的,"後主詞,赤子之心也!"真是血淚鑄成的!還有王國維說的另一句話,大家往往忽略了:"像哈姆萊特和釋迦牟尼一樣,有擔荷人類罪惡之感。"所以說,"人生長恨水長東",這不是一個人的長恨而已啊!因此,在莫扎特的音樂裏,即使最平凡的人物,他的音樂也是美得不得了,同時音樂本身又有一種永恆的深沉,一種無窮無盡的意義和感情。

還有一點很重要,為什麼說他是孫悟空呢?他就是千變萬化,他的天才是超人的,能上天入地,跟孫悟空一樣,拔一根汗毛就可以變成一樣東西。莫扎特也一樣,給他一個主題,他就能編,要怎麼編就怎麼編,而且馬上就編。這就是孫悟空的本領!法國有個電影叫 Amadeus,這兒放映過沒有?這是編的一個故事,其實這個電影跟莫扎特本人的傳記無關,只是編的一個戲,這個戲編得不錯,抓住了莫扎特的一些特點。莫扎特還非常俏皮,他的幽默感不是一般的說說幽默話,他的幽默充滿了溫柔,有一種童真。我又要說回來,我曾經說過"中國人本來就是莫扎特"。中國人其實就是"莫扎特",中國人的"天人合一",就跟莫扎特有很多相似之處,而且能入能出。莫扎特音樂有一個很妙的地方,尤其是他的歌劇:他是在做戲,你能感覺到這是戲,同時你又發現這裏面的感覺是真實的,似乎又不是在做戲,可是事實上又絕對是在做戲。這跟中國的戲劇有相同的地方,中國的戲劇很明顯是在做戲,但是中國的戲劇就是有個藝術的高度,能入能出,在"入"的同時也"出"了,它又在外頭觀察。所以,歐洲有些人就說莫扎特像音樂裏的莎士比亞。莫扎特的音樂是那麼親切,那麼平易近人,可是裏頭又有無限的想像,充滿了詩意。所以我說莫扎特本來就是"中國的",他跟中國文化

有一種內在的聯繫，中國人應該比任何民族更懂得莫扎特！

蕭邦是"鋼琴詩人"

梅：您現在是演繹蕭邦的權威，請談談您心目中的蕭邦？

傅：演繹蕭邦我說不上是權威，我不過是蕭邦的一個忠實追隨者。我想熟讀後主詞，就基本上是蕭邦精神。蕭邦音樂最主要的就是"故國之情"，再深一些的是一種無限的惋惜，一種無可奈何的悲哀，一種無窮的懷念。這種無窮的懷念不光是對故土的懷念，那種感情深入在他的音樂裏，到處都是一個"情"字啊！這是講蕭邦音樂的那種境界。蕭邦其實是一個根植得很深的音樂家。我要是能再活一次的話，也要像黃賓虹畫畫那樣一直追求到唐宋以前，從那個根子裏打基礎，再慢慢的"畫"出去。黃賓虹活到九十歲才到那個境界。我這輩子彈鋼琴，本來就是半路出家，基礎很差，要我現在再重新從巴赫再到巴赫以前是不可能了！我平常喜歡聽的音樂中間，鋼琴的音樂最少，基本上是跟鋼琴沒有關係的。我最喜歡的作曲家之一是柏遼茲，他從來沒寫過一個鋼琴作品。我喜歡的音樂，是一個很巨大的無邊無限的世界。蕭邦的古典的根扎得很深，他的音樂和聲非常豐滿，同時對位複調的程度又非常高，不像巴赫，一聽就是對位，他的音樂不是，可是又無處不在。可以說，蕭邦音樂裏面包含着中國畫，特別是山水畫裏的線條藝術，尤其是黃賓虹山水畫裏的藝術，有那種化境、自由自在的線條……一般人彈蕭邦，只曉得聽旋律，蕭邦音樂的旋律是很美。可是在旋律之外大家往往忽略掉其他聲部的旋律。蕭邦音樂是上頭有個美麗的線條，下頭還有幾個美麗的線條，無孔不入，有很多的表現。除此之外，蕭邦音樂裏頭還有和聲的美，不像一般彈的鋼琴曲子，右手是旋律的話，左手就是伴奏，蕭邦的音樂裏沒有伴奏，全都是音樂，有豐富的內容。為什麼都說蕭邦是"鋼琴詩人"？他的音樂真是最接近於詩！大家都說蕭邦的音樂都要歌唱；其實在歌唱之前，蕭邦音樂一定要舞蹈，他的音樂全是從民間的舞蹈裏來的，每一句都是這樣。即使是他的《敘事曲》，裏面都有瑪祖卡和華爾茲的影子；他的協奏曲也是這樣，比如說《第一鋼琴協奏曲》，

第一樂章裏面有波蘭舞蹈的影子,不僅如此,開始那個樂隊部分的音樂還是瑪祖卡呢!很多人,包括西方音樂家都不知道,我說透之後,他們都很驚訝,仔細分析下來,又覺得有道理。蕭邦音樂除了有舞蹈以外,還有更重要的一點:蕭邦要說話!蕭邦音樂跟詩歌那麼接近,他的音樂好像在跟你說話。有一首《E大調夜曲》(作品六十二號),我第一次接觸時,就覺得最後那一段是"淚眼問花花不語,亂紅飛過鞦韆去"!"亂紅"顏色的感覺真實極了!每次我彈這個曲子就是那個感覺,"淚眼望花花不語"!蕭邦音樂的那個感人啊,每個人都會感覺到是在對你說話,蕭邦真的是跟詩最接近!

我一說起來就好像每一個作曲家都跟中國詩有關,比如說陶淵明就很像舒柏特,貝多芬和巴赫就少一些,但是貝多芬在"苦"這個程度上跟杜甫有點相像。蕭邦音樂真是跟我們中國人的文化很接近很接近。所以這次波蘭蕭邦鋼琴比賽,最讓波蘭人震撼的並不是某個人得獎的問題,而是整個中國代表團給他們的印象非常深刻,他們認為這些中國人基本上都有那種蕭邦的感覺。現在對蕭邦有感覺的人是越來越少了,全世界都很少,蕭邦那種詩一般的語言和他那種深情,在這個世界上已經越來越缺少了,那種置生死於度外的執著真是很少很少!

學藝術一定要出於對精神境界的追求,有一顆"大愛之心"

梅:中國現在有一個非常有趣的現象:很多家庭把自己的孩子送到音樂學校或者專門的機構,專門學習鋼琴、小提琴,或者其他樂器。您對這個現象怎麼看?能不能對這個層面音樂愛好者說點什麼?

傅:我就不知道他們的出發點是什麼?假如他們覺得這是一個成名成家的捷徑,為了這個去學,出發點是這樣的話,那他們是不可能做到的。也許孩子天分很好,但是假如他追求的是世俗觀念裏的成功與否的價值,那他的價值,也就是他追求的東西本身的價值,就不是我認為的音樂藝術裏面的價值,那是一種很危險的價值。假如說學音樂的孩子真是很愛音樂,一定要有愛,要對音樂有非常強烈的感受;還有要知道學音樂是苦差事,願意一輩子做音樂的奴隸,獻身於音樂,要有這種精

神，那就另說了！假如不具備對音樂那種"沒有音樂就不能活"的愛，那還是不要學音樂。學電子、學醫、學法律，成功的機會都要大得多！學藝術一定要出於對精神境界的追求，有一顆"大愛之心"，這是出發點，然後是願意一輩子不計成敗的獻身。我不知道有多少父母是有這樣的出發點，假如有這樣一個出發點，即使孩子不能成為一個專業音樂家，可是有了一個精神世界，讓他可以在那兒神遊，這也是一種很大的幸福！學音樂本身是很好的，我父親當年也並沒有因為我小時候顯露出的那麼一點點悟性和音樂感，就認為我能夠靠它成名成家。他是一個真正的人文主義者，他不過是覺得人文的東西都應該是通的。他在美術、文學、哲學上給我的那種教育，絕對不亞於在音樂上，甚至比音樂上的要更多一些。他讓我學音樂真是這樣想的：假如有發展，就往這條路上走；沒有的話，也是一件好事，可以構成我的人格修養、精神境界裏一個很重要的有機組成部分，他真是這麼看的。我覺得大家都應該這麼去看，都應該喜歡藝術，黃賓虹說："藝術可以救國。"真的是這樣！藝術代表一種精神價值。現在精神價值真是太缺乏了，全世界都一樣！

知其不可為而為之，這是一種精神

梅：傅聰先生，您現在每天要練多少時間的琴？

傅：在家裏，沒有別的事的話，我可以每天練八到十個小時的琴。憑良心說，在鋼琴上花的精力最多，這並不是我注定要成為一個鋼琴家，而是我的根底不夠，我小時候學琴學得很少，最關鍵的那幾年，也就是從十三歲到十七歲那幾年，根本沒有機會彈琴。十七歲再開始彈，也沒有很好的先生，不像現在的一代，他們真是幸運得很，童子功好得不得了，基礎打得很穩固。隨着年齡一年一年的增長，純粹在技術上要征服鋼琴這種東西，真是花費了我太多的時間。真要說起來，我做鋼琴家永遠覺得難為情。就鋼琴家純粹機械性的這個方面來說，到我這樣的年齡，要達到一定的水平，得花加倍甚至於四五倍的精力才行。這幾年我的手老受傷，這是一個不可解決的矛盾。雖然現在我這手的條件不好，練起來更苦，可我還是堅持練琴。我手上這腱鞘炎這繃帶，可能就

說明我的童子功不夠,童子功好的話,就不需要這麼苦練!從彈鋼琴的純粹機械的本事來說,所有鋼琴比賽裏的選手、所有音樂學院裏的學生,都比我強,真的是這樣!可是講到追求一種精神境界,講到聲音的變化,講到音樂裏頭的"言之有物",那他們還是有很大的差距!現在的年輕人不怎麼練琴,在這方面他們好得很,他們倒是要多讀一點書,多看一點畫,多思考點問題!

我父親說過:"知其不可為而為之,這是一種精神。"藝術的完美,要心裏有數,就像我前面說到施納貝爾所說的,偉大的音樂永遠不可能達到,演奏永遠不可能像作品那樣完美。對此,心裏應該有數,可還是要孜孜不倦、鞠躬盡瘁、死而後已的去追求這個東西;而且追求的過程也有一種無窮的樂趣,每一分鐘都會發現新東西,每一次發現的東西就好比大海中的一滴水啊!每一次能看到多"一滴水",就高興又看到新東西了!

說實在的,現在彈琴我覺得很累,真的很累!我真想還是幫助下一代,帶個徒弟吧!我現在教課也教得很多,一般是教"大師班",不教私人學生。"大師班"這個名稱,並不是說我認為自己就是大師,一般只上大課。我講音樂並不是把那點有限的知識教給學生,就像我爸爸當年也不是把他的知識教給我,而是啟發我,讓我動腦子,也就是給我一把"鑰匙",讓我去思考。我講學一般喜歡講大課,目的是發掘音樂裏面的奧秘,怎麼樣去表現這個奧秘,每一個人都應該去探求,在這一點上,我還是想"知其不可為而為之"!

梅:您在練琴時,有時發現你嘴裏同時在哼哼,有時聲音還不小,這是不是你非常投入的表現?

傅:其實這是我的一個缺點,當然我也可以為自己辯解,像卡薩爾斯〔Casals〕,他是公認的歷史上最偉大的大提琴家,聽他的唱片,嘴裏也是哇啊哇的在那哼哼,還有加拿大的格倫·古爾德〔Glenn Gould〕,也是唱的聲音比琴的聲音還響。我得承認這是我的缺點,我不能控制自己。就像我爸爸給我的信裏說的:搞音樂一定要能入能出。練琴時"入"是入了,可是沒有"出"啊!假如不發出那種聲音,我就

能夠更清楚的聽見我彈的聲音，就能控制自如，能接近於"能入能出"，我就是沒有能夠做到。反而在臺上演奏時，眾目睽睽之下，還能少唱出點聲音，在臺上，自然而然會有一種"集中"，所有的人都在聽我，我也會更加清醒的聽到自己彈的聲音。

《論語》中的三句話"真是我一生的寫照"

梅：現在我們把自由提問的時間留給大家，希望大家有什麼問題就暢所欲言。

聽眾：傅聰先生我們對您的認識和大部分人一樣，是從《家書》中得來的。在這次講座中，我想主持人的提問會有意無意的把您的形象和您父親的教育重疊在一起。您是不是有意在擺脫這種狀況？那麼在公眾場合，你是不是要突顯自己獨立性的人格呢？

傅：這不是擺脫不擺脫的問題，事實上，我父親過世已經三十五年了，我這三十五年並沒有像死人一樣沒有長進，難道永遠固定在那一個框框裏嗎？很明顯，這三十五年我還是活着的呀！活一天就會變一天，就會發展嘛！

聽眾：傅聰先生，您的國學和西方音樂的涵養非常之深，那麼您在當時居住在英國，是通過什麼樣的方式跟祖國保持那種思想文化上的血脈關係呢？

傅：我這些年一直在看中國書，古書也好，現代的書也好，在不斷的看。我家裏也有很多畫，特別是黃賓虹的畫。可是我覺得這些都不是主要的，最主要的是我腦子裏有中國文化。這怎麼說呢？憑良心說，我念的中國書非常有限，前幾年有一天，忽然覺得小時候爸爸教我的第一課，就是論語的"學而時習之，不亦悅乎？有朋自遠方來，不亦樂乎？人不知而不慍，不亦君子乎？"這三句話，真是我一生的寫照。對此我是這樣解釋的："學而時習之，不亦悅乎？"我學，經常不斷的復習，再繼續研究。我在國外跟音樂界的朋友講這三句話，我對自己的翻譯還相當滿意，做這個翻譯也很不容易，我是這麼譯的："Learn and constantly restudy, isn't that pleasure？""悅"、"樂"和"君子"這三個

階段，有一個統一性在裏頭，我覺得是這樣。所以這是 "pleasure"。然後是 "有朋自遠方來，不亦樂乎？" 對我來說，"有朋自遠方來" 這個意義就是 "sharing" —— "分享"，就是跟朋友一起來分享我的 "學"。英文就是 "Friends come from far away, isn't that joy？" 這是 "joy" —— "樂"。最後是 "人不知而不慍，不亦君子乎？" "Nobody cares about you, —— knows about you, —— and you couldn't careless," "不亦君子乎？" 這個翻譯就難了，"君子" 這個 concept〔概念〕，就沒辦法譯了，所以我就來了個意譯，或者說是更詩意化，就是 "isn't that bliss？" "bliss" 的意思是 "祝福"，也可以說是 "極樂"！最後的那個階段是很難做到的，我翻譯給音樂界的老朋友聽，有人說：老實說，第三點我絕對做不到，這個理想是很高，但我做不到。我呢，比他們做到的多一些，要說真的做到，我看也做不到，至少我是在往這條路上走。

中國文化就是我的一部分，沒有這個就不是我了，文化和我完全是一體的！其實，我很怕回國，每次回國，心裏都是很疼的，有很多讓我非常憤怒的東西，也有很多使我非常高興的東西，以及使我非常惋惜的東西。這種感情無時無刻不在心裏翻騰。當然，作為藝術家，我不能把這麼具體的東西放到藝術裏面去，而是應該昇華到一個高度。我們祖國的文化實在太偉大了，包含的力量太大了！我比一般人的感受可能要強烈得多！有時候，甚至在感情上不能承受這種文化對我內心的衝擊。記得八十年代初，第二次回國的時候，我曾經在成都的武侯祠看到了岳飛書寫的《前出師表》和《後出師表》，那個感人啊！現在回想起來，我都要掉眼淚！岳飛的字，姑且不論真偽，但諸葛的文，岳飛的字，體現一種精神，一種人格。

聽眾：請問您如何看流行音樂？我覺得流行音樂和高雅音樂是相排斥的，是不是流行音樂太流行，所以高雅音樂不興盛？

傅：我對流行音樂太不熟悉，對不熟悉的東西，就沒有資格去評論。可是從感情上來說，我的小兒子在家裏放流行音樂，蓬啊蓬的！弄得我很頭疼，我只能客客氣氣的對他說："你能不能把聲音弄得小一點

好不好？”只能做到如此而已！

<div align="right">

傅敏整理

原載《群言》二〇〇三年第一、第二期

</div>

赤子之心是做人彈琴的準則

與楊非對談

從英國回來的傅聰，身着棕黃色中式絲綢外套，靠在沙發上溫和而友善的笑着，半長的頭髮向後梳得整整齊齊，煙斗放在茶几上，似乎還有餘熱——他似乎不像是這個時代的人。

雖然秋天剛剛到，傅聰卻戴着毛線手套，不是因為冷，而是手病。對於一位鋼琴家來說，多年的手病折磨，無疑是一場夢魘，幸而雙手終於重新輕盈起來——那位醫生可能以為只是挽救了一個病人的手指，卻不知道同時為聽眾帶來了福音。這位被《時代週刊》譽為"當今世界最偉大的鋼琴家之一"的"鋼琴詩人"，終於又可以自由彈奏。

九月二十八日傅聰已在長沙舉辦了一場獨奏音樂會，十月二日將在北京保利劇院舉行獨奏音樂會，十月十二日和十九日還分別在廣州和上海舉辦獨奏會。為了準備這些紀念父母逝世三十五周年的音樂會，也為了在準備音樂會前飽覽夢寐以求的黃山美景，傅聰於九月中旬就飛到了北京。

寫傅聰似乎不能不提他父親傅雷和著名的《傅雷家書》，這本書讓傅雷的家庭成為中國最為著名的知識分子家庭。今年是傅雷夫婦離世三十五周年。十月二日是農曆八月十六日，中秋節的第二天，傅聰的這場演出也是對父母的一種追思。

可能誰也說不清傅聰對這片土地懷有怎樣的複雜情感。四年前的北京國際音樂節上，這位近十年未回國演出的鋼琴家登臺時，撫摸着鋼琴停頓了許久，他流淚了！

傅聰的確善感，講話低沉，語速緩慢；但說到激動處，嗓音會突然高亢起來，有時他又會突然間變得傷感，頭靠在沙發上，沉重的喘氣。他的弟弟，傅敏，一位特級教師，坐在一旁，身體前傾，眼睛關切的看着他哥哥，此情此景，令人難忘。

比賽和音樂是兩回事

楊：您這次回國演出，離上次已經有兩年了，是不是感覺有些不同？

傅：我在英國是在一個與世無爭的環境裏，非常安靜。一回來就感

覺這裏充滿了活力，非常強烈，以至於讓我有一點害怕（笑）。現在中國人真是很能幹，在世界各地，在美國，我都見到那麼多聰明、有能力的中國人。二十一世紀是中國人的世紀，這我相信。

楊：這幾年不少中國年輕人在國際鋼琴比賽上獲獎，比如李雲迪、陳薩，還有郎朗，所以有一種說法：中國的鋼琴世紀到來了，您怎麼看待這個現象？

傅：年輕一代好的鋼琴家在中國已經很多很多，不僅有你剛才說的，國外還有一些非常不錯的，比如安寧，在布魯塞爾舉行的伊麗莎白女王國際鋼琴大賽上我聽過，非常好，那次他拿第三，我認為應該拿第一。還有在波士頓的音樂學院我上大課的時候，有幾個中國孩子真是精彩，技巧輝煌得不得了。

楊：您會不會有一種被後來人超過的緊迫感？

傅：我很高興能被後來人超過，而且應該被超過。他們先天有比我好得多的條件，他們的基礎訓練，也就是童子功，遠遠比我們那個時候要好，即使在我那一代裏面，我也是比較落後的。我可以說是半路出家，十七歲才真正的下功夫，而且技巧上一直都沒有受過科班訓練，完全沒有基礎，現在想起來近乎荒唐（笑）。而現在，不光是中國人，全世界的年輕一代，技巧都好得不得了。聽比賽的時候有時候聽得都發傻。不過，這跟音樂是兩回事情，好的音樂還是很少。

楊：您所說的好音樂是指什麼？

傅：對音樂內涵的真正理解，而且是真正的有個性，有創造性。這種創造性並不是隨心所欲的，是有道理的，是真正懂了音樂之後的創造。這不是一朝一夕做得到的，是一輩子的學問。

教學最重要的不是教什麼，而是教為什麼

楊：您有沒有聽到過李雲迪他們現場的演奏？

傅：李雲迪我沒有直接聽過，只聽過錄音，聽錄音不能作準。陳薩上過我的課。郎朗我最近在英國聽過，好得不得了，了不起！他已經是一個出類拔萃的鋼琴家。

楊：您經常給學生上課嗎？教授學生的樂趣和演奏的樂趣應該很不相同吧！

傅：大課很多—— master class，國內一般翻譯為大師班課，我的學生一般都是年輕的非常優秀的鋼琴家。其實我覺得我不能說是在"教"，很多學生都說我很特別，因為我只是把自己看成比他們多一點經驗的、年紀大一點的同行，我們一起去發掘音樂中的奧秘。我認為教學最重要的不是教什麼，而是教為什麼。音樂和其他藝術不一樣的地方在於：樂譜是死的，演奏家可以有很大的空間去詮釋，不同的詮釋可能同樣合理，同樣有說服力，當然要有一定的文法和根據，不能亂來。這就是學問。

人越老，知道得越多，越緊張

楊：您現在上臺演出之前還會不會感到緊張？

傅：永遠是緊張的，怎麼會不緊張？我想大部分人總是緊張的，而且我覺得不緊張不見得是好事，有些人好像是鐵打的，什麼都不怕，我覺得藝術家應該是 vulnerable，中文翻譯大致應該是"敏感的"，但這個詞也不完全準確。

楊：是不是每次對於自己演奏的好壞都無法估計？

傅：是，所謂"謀事在人，成事在天"。

楊：記得有個關於您的故事，說一家公司前一天演出給您偷偷的錄了音，結果非常好，告訴您第二天正式錄音，結果卻不好了。

傅：這就是"本末倒置"，因為你的目的是要錄好，你就對音樂不夠忠誠，所以馬上出毛病。音樂這個東西就是可遇而不可求，需要全心全意的投入，置成敗勝負於度外。我曾經說過我是音樂的奴隸，就是這個意思。因為是音樂的奴隸，所以必須戰戰兢兢。音樂永遠是一座高山，一個年輕人往往什麼都不怕，因為就知道這麼一點；知道得越多，就會覺得音樂又高又遠又偉大，永遠都讓人仰望。這就回到剛才你說的那個問題——為什麼上臺這麼多年，還緊張？因為越老越緊張（笑）。

中國是特別詩意的民族，跟蕭邦特別接近

楊：聽說您這次演出的曲目就有當初您在蕭邦國際鋼琴比賽獲獎時彈奏的作品？

傅：沒有，現在大家還是經常談到我獲獎的往事，我覺得，五十年前的我和現在的我已經相差很遠很遠了，恐怕已經沒有多大關係了。

楊：您被稱為"蕭邦作品真正的詮釋者"，中國文化的背景對於這種詮釋有沒有幫助呢？

傅：不論是中國人、波蘭人、俄國人、還是美國人，可能任何民族都有天性跟蕭邦非常接近的人，不過我覺得中國確實是一個特別詩意的民族，中國人跟蕭邦特別接近。

楊：您很早就已經是這個大賽的評委了，不過，有沒有一種可能，現在再讓您參加比賽的話，會不會可能得不了獎啦？

傅：那是一定的。比如說，我認為蕭邦去世之後，對蕭邦音樂最偉大的詮釋者，是法國的科爾托。我們都說如果他來參加比賽的話，絕對過不了第一輪。他出錯的地方實在太多啦。有的年輕人聽了說，原來他是這個樣子的，差得很，比學生都差，但是他在音樂上的理解，對蕭邦靈魂的掌握，到現在為止，還是最高的。

赤子之心是做人彈琴的準則

楊：您經常提到"赤子之心"四個字，這是不是您做人彈琴的準則？

傅：是呀，如果你的琴聲很純潔的發自內心，就天然有一種感染力。我父親經常說：真誠第一，感人的音樂一定是真誠的。有的人可以彈得很華麗很漂亮，你也會欣賞，但被感動是另外一回事情。科爾托就是這樣，他有很多毛病，但他真是感人。

楊：保持這顆赤子之心，在今天的社會是不是一件很難的事情？

傅：很難。我看到過很多音樂家慢慢喪失掉了這個東西，雖然他們可能照樣成功。在我的朋友裏面，有兩個我覺得從來沒有喪失過赤子之心，從來沒有喪失對音樂的忠誠，他們都是非常成功的藝術家，一個是

魯普，一個是阿格麗琪。我給你講個故事，魯普有一次音樂會上演奏協奏曲，那天是他五十歲的生日。第二天他打電話給我說：聰，你一定要告訴我，你為什麼不喜歡我昨天晚上的演奏？我說，我沒說什麼呀。他說：我太瞭解你了，因為我演出後你來後臺，卻不像平常那麼熱情。我就說，音樂嘛，見仁見智，有些地方我有些不同的看法而已。他就說，哎呀你這個人怎麼還這麼囉嗦。最後他跟我說了一句肺腑之言：聰，你知道嗎？ Nobody tells me anything！意思是大家什麼都不對我說。他這話是很傷心的，因為他已經是大師，現在已經到了沒有人敢跟他說什麼了。我從他的話想到魯賓斯坦彈的一首樂曲，最後一個音符總是錯的，唱片上也是錯的，因為那個音符他看錯了，可是這一輩子都沒有人敢告訴他。這也是很可悲的。魯普知道我是一個真誠的人，如果不熱情，一定有意見，如果有意見，他一定要聽，雖然這個意見可能我們爭論到死他都會不同意。不過，這樣的藝術家是難得的，並不很多，可能大部分成功的藝術家，聽到批評的第一反應是反感。

藝術家最重要的是勇氣

楊：如果讓您重新選擇職業，您還會選擇鋼琴嗎？

傅：我有時候在想，我應該很早就去搞指揮，現在已經太晚了。年輕的時候因為戰亂、因為老師的問題、因為對父親的逆反，我曾經有一段"浪子"生活，錯過了技巧上來講很重要的年齡，所以一輩子練琴都很辛苦，比一般人要多花很多時間。搞指揮，我就不用在技巧上那麼辛苦，可以純粹的去搞音樂。但為什麼我沒有這麼做呢？可能是因為當指揮要學會處理人事關係，這一點我是不行的（笑）。

楊：您的性格跟您父親像不像？

傅：是有很多相像的部分，但我也有我母親的一部分。

楊：更溫和的那一部分。

傅：對，我父親也不是說心硬，他有時候為了原則可以斬釘截鐵，而我有點像我媽媽，很容易心軟，我性格裏矛盾的東西要多一些。

楊：對於一個藝術家來說，最重要的東西是什麼？天分？勤奮？一

顆敏感而善良的心？還是思想？

傅：可能這些都需要……（*沉默良久*），但是現在我覺得，也許最重要的是勇氣，能夠堅持黑就是黑，白就是白，永遠表裏如一，這很難做到，因為這個社會天天在教你說謊，包括在音樂上也是如此。一九八五年我給蕭邦國際鋼琴比賽做評委的時候，評委會主席是一個非常權威的蕭邦專家，在聽比賽的時候，我注意到一首《夜曲》裏面有一個踏板的處理，沒有一個年輕人是按照樂譜來做的。我就問這位專家，為什麼他們不照着做。他歎了一口氣說：“可能他們不知道；也可能他們知道，但不知道怎麼去做；或者是知道該怎麼做，但不一定敢做，因為大部分評委不知道。”現在我教學生時也提醒他們，如果你們這裏要忠於作曲家的原意，去參加比賽可能會減分。有很多傳統或者某些人的做法已經成為一種習慣，要敢於不顧一切，只忠於藝術，真的很難。不過，說到勇氣，我也是感慨很多，我最近看了一些散文，談到古代流放東北的那些文人，你說，說真話哪裏有那麼容易，這不是個人的問題，會牽連到朋友妻兒，所以，又能說什麼是勇氣？……我有時候只能躲在家裏搞自己的學問，不要管太多的事情。在這一點上，我和我爸爸很像，對世態炎涼感受特別深，但是又丟不掉對藝術對真理的執著，所以活得很苦。

楊：有關您的這個家庭，已經有《傅雷家書》、《與傅聰談音樂》等不少種了，您會不會把自己的經歷和感受再寫一本書出來？

傅：我自己不想再寫了，我胡說八道已經夠多的了，到處都是我亂說的話，夠了……

<div style="text-align:right">

楊非整理

原載於《南方週末》二〇〇一年九月二十七日

</div>

心甘情願永遠做音樂的奴隸

與申宇紅對談

最後一個音符落下，傅聰的手指在空中停留了好久，似乎整個身心和全部人生都仍在音樂中，並隨着音樂在一點點的消逝。

聽眾也沉默着，和這位大師一起沉默，直到傅聰先生悠然的站起身時，熱烈的掌聲幾乎將整個大廳淹沒。傅聰一次、兩次、三次謝幕。我堅定的相信，這掌聲不僅是對一個偉大音樂家的讚譽，更是對他偉大人生和完美人格的敬意和聲援。

在世紀劇院的後臺，見到了傅聰。傅聰穿着很不西化，上穿一件紅色T恤，外罩一件黑色中式上衣，右手握着一個普普通通的煙斗，往裏面添了一小撮煙草，煙絲紅紅的亮了一下。飄飄渺渺的煙霧之間，是傅聰。

掌聲

申：傅聰先生，您一生當中有過非常坎坷的遭遇，幾十年的遊子生涯，有過顯赫的成功，比如今天臺下經久不息的掌聲和無數的鮮花。但我想，掌聲對於您恐怕不是最重要的，在掌聲之外，音樂給了您什麼？在您的生活中佔有什麼樣的位置？

傅：其實掌聲對我完全沒有什麼影響，沒有什麼意思。無論掌聲或罵聲，我都無所謂。因為每個人看出的顏色都不一樣。我這個人我行我素。現在為了演出有許多需要克服，很多很緊張的時刻。還有技術上要求非常完美。其實，對我來講，技術上的東西就像運動員應該具備的基本素質，最重要的是音樂本身內在的東西。我的生活完全被音樂控制，我並不是在家裏享受什麼，事實不是那麼簡單，我仍要支付，仍要用盡心血，事實上我永遠在做音樂的奴隸，但是我心甘情願。我非常希望、永遠希望能夠不演出，在家裏安安靜靜的過一種平平淡淡的生活，慢慢思考，繼續學習、練琴、鑽研學問，這對我來說，很重要，也很幸福。

我要講幾句話，對我來說很重要：我小時候，大概七八歲左右，記不得了，突然有一天父親說我不要上學了，他要自己給我上課。第一課就是《論語》中的"學而時習之，不亦悅乎；有朋自遠方來，不亦樂乎；人不知而不慍，不亦君子乎"。這就是我人生的第一課，很奇怪，最近

常常回想起這句話，我覺得這就是我一生的寫照，我的理想，你看，學問永遠在那兒是無窮無盡，對我來說是無上的樂趣。我這個人永遠對自己不滿足，時常感到缺少的東西很多，遺憾太多了，無論對於藝術的追求還是生活的追求，永遠無法達到自己的要求。雖然明白如此，我還要努力趨近我期望的那種境界和理想。人的一生大抵如此。然後呢，"有朋自遠方來，不亦樂乎。" 有人可以共同分享這個學問，那不是最大的樂趣嗎？音樂家需要有一顆耐得住孤獨與寂寞的心，但在神聖的孤獨感之外誰不渴望 "高山流水遇知音"，畢竟音樂是他的呼吸，是他的語言，希望有人懂他。然後，"人不知而不慍，不亦君子乎。" 人家不知道你而不惱怒，世俗名利等等都應看得非常淡泊，身外之物而已。

淡泊

申：您有沒有覺得自己是一個很矛盾的人？您對一切名利世俗都十分淡泊，您本該可以悠然寧靜的生活在自己的音樂世界裏，但在一次接受記者採訪時，您卻說，這一生您 "從來沒有平靜過"，"從來沒有"。您這樣強調，究竟什麼使您永遠不能平靜呢？音樂也不能使您平靜嗎？

傅：……（傅聰將臉轉向一側，長久的沉默不語，我看到一種欲哭的情緒在沉默中湧動着，他努力的抑制住自己內心的波瀾，然後將臉轉向我，無奈的淡淡笑了一下）可以這麼說，不能說我天性就沒有平靜的部分，其實我的天性中有很多平靜的東西，很多平靜的時刻。正是這個救了我，使我還能活下去。可是這個世界上的很多事情難以讓人平靜下來。假如一個人真是還維持着一顆真正赤誠的心的話，就不可能不為現在世界上許多骯髒的、不公平的、特別是我們自己祖國的許多可怕的事情而痛心——這個——（傅聰搖了搖頭，又沉默了起來）就講到這兒吧！不講了！

申：這種不平靜是由於您個人的遭遇還是——

傅：和我個人毫無關係。這是一種對整個世界、對人類、對祖國的關心。

蕭邦、莫扎特——我性格的兩面

申：傅聰先生，您非常喜歡蕭邦和莫扎特的音樂，赫爾曼·黑塞稱您彈的是"真正的蕭邦"，又有人說您演奏出了"莫扎特的靈魂"，請問您為什麼同時喜歡這樣兩種風格差異非常大的音樂作品？是不是因為您和他們身上有一種共同的東西，或者在他們及他們的作品中寄託了您的某種精神？

傅：（低沉的情緒似乎一下子過去了）其實蕭邦和莫扎特的距離並不那麼遠。他們屬於不同的時代，莫扎特是十八世紀後期的音樂家；蕭邦是十九世紀初期的音樂家，那個時代、那個時候是日新月異啊！總而言之，由於法國大革命等等的影響，人的思想變化很大，"時髦"也不一樣。但事實上，蕭邦最喜歡的作曲家就是巴赫和莫扎特。他一生認為最理想的作曲家是莫扎特。其實莫扎特和蕭邦有許多相像的地方，我想要真正分析這個問題要花很多工夫，膚淺的說又總顯得有些皮毛，概括的說，兩個人都是真性情，也可以說蕭邦和莫扎特代表了我性格的兩面。

申：哪兩面？

傅：怎麼說呢，莫扎特是一個空前絕後的天才，蕭邦也是一個空前絕後的天才，但不一樣。蕭邦好像是我的命運，我的天生氣質，就好像蕭邦就是我，我彈他的音樂，就覺得好像我自己很自然的在說自己的話；莫扎特是我的理想，就是我的理想世界在說話。所以莫扎特對我來說，我覺得自己還有過猶不及的缺陷，但他是我追求的理想。莫扎特有一種莫扎特的境界，他是一個莎士比亞式的人物。他看整個世界是全景式的、大慈大悲的、明朗高遠的。我曾經說過："莫扎特是賈寶玉加孫悟空。"我覺得這個解釋還是挺有意思的。在這上面恐怕是有我們中國人的氣質感覺在裏面，中國人有一種天生的樂觀，有一種莫扎特式的對人生拿得起放得下，看得很淡，又很執著的氣質。

<div align="right">

申宇紅整理

原載於《今日藝術》總第九十二期，二〇〇〇年一月

</div>

平靜

與白岩松對談

白：您現在平靜了？

傅：我從來就沒有平靜過。從來沒有。

這是最簡短的回答，但在我問和傅聰先生回答的時候，都似乎有些艱難。

做出這句回答的傅聰先生，優雅的坐在我對面，嘴裏叼着一個非常古典的煙斗，煙霧之中是一絲不苟的髮型和很貴族的笑容。

這個簡短的回答之後，我們兩人似乎都沉默了一下，那短暫的沉默在回憶之中顯得非常漫長。

採訪之前，傅先生和鋼琴在臺上，我和眾多的聽眾在臺下，那場演出叫"蕭邦之夜"，但那一個夜晚實在是屬於傅聰的。

但非常抱歉的是，整個一場音樂會，在傅聰先生的手指下，我聽到的都是傅雷、傅聰和蕭邦混合後的聲音，平常熟悉的那些蕭邦的旋律，總是時不時的在我腦海中，插進三四十年前中國的一些畫面和一些狂熱的口號，這些感覺讓我第一次明白，在現場聽音樂，的確有聽唱片所比擬不了的優勢。

當年傅聰游離海外，傅雷夫婦在漫天壓力下沒能躲開"文革"的風波，雙雙自殺，留下一本未來影響中國知識分子的《傅雷家書》和一段傅聰心中永遠無法平靜的記憶。

萬幸的是，傅聰身邊一直有鋼琴陪伴，他告訴我，從一九六八年到一九七五年，他完全是一個人過，祖國正發生着"文化大革命"，父母雙雙離去；海外漂泊的孤獨；感情的重創……可還是有一件事情可以讓他逃避：那就是坐到鋼琴前邊，伸出雙手，讓音樂響起。

於是我以為，再大的苦難有了音樂的撫慰，並且三十多年時光的流逝，一切都可以變得平靜些了。

可三四十年了，傅先生的心裏依然還不能平靜。那就注定了今生傅先生的內心已不會再有真正的平靜了。

想起來好笑，問傅聰先生之前我也該先問自己，面對傅雷一家的遭遇和那個奇特的時代背景，我們內心平靜了嗎？

答案其實也和傅先生一樣，更何況傅先生本人呢？

少有一本書和《傅雷家書》一般，在知識分子中流傳，在我和妻子結婚後整理各自書籍時，這本書是相同的收藏，而在我的母親和我愛人的父母那裏，這本書也是必備。與其說，我們在這本書中看到的是父子情，看到一種藝術與為人的修養；不如說還看到一種歷史，一種我們彼此用血和淚走過的不堪回首的歷史。

採訪傅聰的時候，我開始有些擔心，因為大師的手因疾病出了些問題，於是我經常祈禱：讓大師的手能夠健康的和音樂同在，因為對於傅聰來說，音樂其實是他最重要的宗教，而手則是引領他走進聖殿的路標。一個內心受過重創因而遲遲不能平靜的人怎麼能缺少音樂的撫慰呢？

問完這個問題，我對傅聰先生的採訪已近尾聲。

最後一個問題我問的是：您很熱愛莫扎特。在很多人眼裏，莫扎特是個孩子，特別純潔。也有人覺得，他的苦難經歷其實決定了他最應該接受別人的安慰，但他卻總是彷彿一切都沒有發生過一樣，用最美好的旋律安慰着別人，那莫扎特是你的一個安慰還是你想要達到的一個境界？

傅聰先生把煙斗從嘴上拿下："是境界。我想假如每個人都把莫扎特作為一個想要達到的境界，那這個世界會變得更好。"

採訪在還有很多話想說的情況下結束了。遺憾的是，這次我認為屬於精彩的訪談，由於種種原因沒能播出，看來令我們不能平靜的並不只有歷史。

白岩松整理
原載於《華夏》總第七十八期，一九九九年十月

不再是《傅雷家書》裏的小孩子

與潘耀明等人對談

日期：一九九二年四月十八日（星期六）

地點：香港酒店一個備有白色大鋼琴的單間

出席：潘耀明，《明報月刊》總編輯

　　　方禮年，《明報月刊》執行編輯

列席：史易堂，"史易堂工作室"室主

　　　顏惠貞，一九九二年四月二十二日"傅聰鋼琴演奏會"主辦人

記錄：陸離

　　每次有機會見到傅聰先生，總覺有點抱歉——抱歉自己不是一位美人——總是直覺到傅聰心裏、腦裏、指下、身邊，應該都是"美"的東西。平凡如我，出現在傅聰眼前，不免要害傅聰下凡容忍了。

　　何況傅聰的確是位美男子。年近六十，縱然近距離細看，仍有三四十歲的神態與容貌。一口整齊雪白健康的牙齒，尤其坦蕩蕩。

　　這次訪問，為求審慎，已請傅聰先生過目。

<div style="text-align:right">——陸離　識</div>

　　陸：首先請傅先生講一下關於話劇《傅雷與傅聰》* ——將來重演的時候，有些什麼具體的問題需要修正或者改進。譬如最好用普通話演出，不要用廣東話。又譬如那幾場芭蕾舞是否應該刪去之類。

　　傅：（*沉思一會*）這個問題啊，我總是覺得不太好評論。我基本上的感覺是：這個劇本，出發點是好的，想法也是好的；但是作為一個藝術品來講，一切藝術，如果太具體的用一些真人真事，就很難真正成為一個藝術品。好像我曾經跟白樺說過：列寧從前有一句話，說蕭邦是埋在花叢裏面的一尊大炮。但是不要忘記這個大炮一定要埋在花叢裏，千萬不要是真正的大炮。

　　譬如說曹雪芹寫《紅樓夢》吧，寫得如何的若即若離若虛若實，才

* 話劇《傅雷與傅聰》是我國著名導演胡偉民先生的遺作，由香港話劇團藝術總監、著名導演楊世彭先生執導，於一九九一年十月底在香港的中國藝術節中公演。

成為藝術。

當然我的父親作為一個歷史人物，我以為是值得寫的。但是怎樣轉化成為一件藝術品，不簡單。

我想《傅雷與傅聰》的作者，已經寫得很不容易了。因為事實上真的要瞭解我爸爸，並不容易。要瞭解他，光靠"文革"那一段具體的時間所發生的事情，是不夠的。要瞭解他整個的人，得從他的青年時代，整個的發展做起。而且要真正瞭解我爸爸這個人，需要跟他很接近，懂得他很多特殊的性情，心理變化，他的嗜好，種種種種。他是個非常錯綜複雜的人，感情特別豐富的人，不是一般的人。所以我說胡偉民先生編寫這個劇本其實已經很不容易了。

不過我這樣講當然是簡單化了一點，口號化了一點。至於關於我的那一部分，他們對我的瞭解，更加皮毛。但這也很難責怪他們，因為大家的背景並不一樣，生活的環境和經歷也並不相同。

陸：大約二十年前，香港有一本現已停刊的雜誌《純文學》，當時在宋淇先生與王敬羲先生的策劃下，訪問過您，您還有一點印象嗎？

傅：是。當時的標題很有趣，叫什麼"九指"……

陸：《九指神魔》。

傅：對，對。這樣的標題，也只有宋淇先生方想得出來。當時我剛好有一個指頭受了傷，戴了一個硬東西，不能彈琴，只能用九個指頭。

陸：隨時即興的換手指。

傅：是一九七二年吧？真的是二十年前的事了。這個訪問我有印象。

陸：當時談到了中國著名音樂家譚小麟，英年早逝，才三十出頭，剛從美國留學回來，不過一兩年，就病逝了，遺憾難補。譚小麟有三個兒子，一直留在香港。三兒子在《星島日報》工作，三十年如一日；二兒子是畫家，最近移民；大兒子專攻音樂，這兩年不幸患有癌症。

傅：很遺憾聽見這個不幸消息。譚小麟三位公子我並不相熟，但對譚小麟這位音樂家卻印象很深。他的早逝是中國音樂界一個很大的損失。在中國音樂家裏，少有像他這樣在中國文化方面有如此深厚根基

的。他有很好的氣質——氣質這件事情是沒有辦法的，完全是天生的。他有真正藝術家的氣質，非常的純，人也非常可愛。當初在上海音樂學院跟他學音樂的學生，沒有一個不懷念他的。何況他那麼早就留學西方，得到一代名師 Paul Hindemith〔保羅・興德米特〕指導。興德米特在現代音樂裏是位大師了。我們發展中國音樂，實在需要像譚小麟這樣一位人物。他一方面有深厚的中國文化基礎，一方面又掌握了西方音樂的最高技術，也對西方文化有真正的瞭解，是"通"的。他在美國作曲還得過獎，回國後一兩年就去世，實在太可惜。他那個時候也沒辦法，為了生活，為了學生，非常勞心勞力。他很關心學生，對學生全心幫助，結果自己沒有時間創作。真的可惜，非常可惜！

潘：我從您寫給傅雷先生的書信，看到您特別強調藝術上的"真"和"個性"。可否請您談一下，在您演奏過程中，如何體現這個"真"和"個性"？

傅："真"，就是說——第一點，要看演奏的是什麼作品？演奏其實是再創作。全心全意進入音樂家的內心世界。我們對所演奏的音樂一定要有所感，這跟一個人的氣質和文化背景都很有關係。譬如說俄國作曲家拉赫瑪尼諾夫，我就一點都不喜歡，他的音樂我聽都不要聽，看都不要看，不投契。我覺得他的音樂就像糖水，加很多的糖，甜膩，甜俗，受不了。所以，第一要看彈奏的是什麼音樂，什麼作品。就像一個演戲的人看一個劇本，一看，馬上想演某個角色，覺得有味道。以我來說，我喜歡的音樂就是我看到的時候，馬上有所感，有一個相通的地方。我所謂"真"者，就是說，第一，要真正有所感。

舉一個例子，譬如貝多芬一個很有名的重要作品《槌子鍵琴奏鳴曲》Hammerklavier Sonata Op.106，這是最大的一個奏鳴曲，在音樂史上非常重要，偉大的作品，但是對我來講，我並沒有怎麼受這個作品的感動。我知道這個作品很偉大，但並沒有感動我。可是，如果有些鋼琴家覺得這是音樂史上的偉大作品，非演奏不可，這才表示自己是個了不起的鋼琴家——這樣的話，出發點就不真了。天下有許多這樣的演奏家啊！他們一定要彈這個作品，他們覺得"應該"彈，讓批評家肅然起

敬。但是倘若不是真正"有所感"而去彈這個作品，本身就已經"不真"。這是第一點，即所謂"真"。

第二點，學問這樣東西，要去做很多的鑽研，首先要有一種直覺，就是感覺到應該怎樣去表現。然而光是直覺也不夠，直覺只是初步的階段。說來說去還是要回到王國維那裏去，就是他說的那三句話。藝術說到底就是這樣。譬如演奏，首先要將一個作品解剖，分析，簡直就是支離破碎，每一個細節都分開來，都弄清楚。最後，又要把這些分析都忘掉，然後就渾然一體，說不定可以到達一個很高的境界。就好像王國維說的那三種境界，簡化來說，就是：一、獨上高樓，望盡天涯路。二、衣帶漸寬終不悔，為伊消得人憔悴。三、驀然回首，那人卻在燈火闌珊處。

但是驀然回首，也不一定找得到。有時候找得到，有時候找不到。找得到是你的幸運。但是非得要經過開頭兩個階段不可。這"望盡天涯路"之後的"為伊消得人憔悴"，絕對是真的，不可能是假的。"為伊消得人憔悴"之後，你終於演奏了，所表現的一切，都必須不是為了要去討好任何人，而是透過直覺，加上理智的分析，切實感覺到"應該"是這樣。絕對不作任何妥協，這就是"真"。

我再舉個例子。有一位年輕小提琴家，不提名字，忽然得了一個獎，英國一個音樂節請他去演奏巴赫的《無伴奏奏鳴曲》，那本來是一個很重要的傳統音樂節，經理人也給他很大的面子，為他做了很好的安排。六個《無伴奏奏鳴曲》，由世界著名小提琴家鄭京和與他分，一人拉三個。他是剛剛出頭，所以對他來說這實在是個很大的面子。誰知道這位先生演奏巴赫的《d小調帕蒂塔》的時候，拉了第一個前奏曲——在那古老的城鎮，有些年紀比較大的退休人士或者不是很懂音樂——在不該拍掌的時候拍了掌，他以為他們不會欣賞，底下的就不拉了，馬上跳到最後一個曲子，略去中間五六個段落。不管他如何有才氣，這種行為實在不妥之極。對藝術是一種怎樣的態度！這也是"真"與"不真"的問題。

這位先生純粹是功利主義，是個極端的例子。也有另外一些不那麼

極端的例子，譬如有些鋼琴家，很喜歡在琴鍵上賣弄花巧，說得不好聽甚至包括魯賓斯坦在內，他老喜歡到最後一個和弦，"叭"的用力一按，整個人跳起來，這些都是嘩眾取寵，跟音樂一點關係都沒有。只是做戲，做"秀"，這就是"不真"。

演奏音樂所表現的一切，其實應該都是音樂裏面的東西，不能有一點點與音樂本身無關的塗脂抹粉，這才是"真"。

潘：這是否也跟意境有關？

傅：意境，當然。跟理解，跟體會，跟整個人的修養都有關係，不那麼簡單。當然"真"不一定就是"美"。一個大老粗也可以很"真"。但是普通一個大老粗不可能成為俞振飛，這是兩回事情。我說的"真"，不過是一個開始，一個出發點。我敢保證，中國的大藝術家，俞振飛也好，梅蘭芳也好，程硯秋也好，蓋叫天也好，我們看蓋叫天寫的那本書《粉墨春秋》，全部都是講如何去做一個"真"的藝術家，哪有半個"假"字？他們都不是普通人。所以說要成為藝術家，單有"真"還不夠，"真"只是出發點。譬如中國傳統戲曲，有些人表演，得到的評論，只是"花拳繡腿"，或者"賣弄"什麼東西。這類表演的人，在真正藝術家心目中，馬上低了下來，雖然他們或者很有本事，很有天才。

另外還有一點，就是"忠"，"忠心"的"忠"，全盤投入，對所投身的事業，要忠心耿耿。好比赤子之心，這一點赤子之心，大約並非後天所能培養，總是先天的，來自那個人的本質。有就有，沒有就沒有。

潘：說了"真"，請繼續說"個性"。

傅："個性"的問題，可以這樣說，我覺得西方四百年來，古典音樂裏的經典作品所表現的精神世界，在西方文化已經是一個最高峰——達到了一個最豐富、最繽紛的精神世界。但倘若缺乏一個演奏家，去把紙上的音符變成"活"的東西，那就仍然只是"死"的，紙上的音符只能"看"，"聽"不見，要通過演奏者去變成"活"的東西。

最妙的一點是：每一次演奏，都很難說是最理想的，每次演奏都是"再創造"，都有無窮無盡的可能性——也就是作曲家原來的"個性"與

演奏者的"個性"互相結合。演奏者首要的原則,又必須是——千萬不能"故意"將自己的"個性"強調出來,相反,必須將自己完全投入到作曲家的"個性"裏面。就是說在彈奏蕭邦的,或者德彪西,或者莫扎特的時候,都必須完全進入他們個別獨特的世界。可是每個人亦必定有每個人不同"個性",不同理解,所以我彈的蕭邦、德彪西、莫扎特,不可避免的亦必然會有我自己的"個性"、自己的理解在裏面。但是我並沒有一開始就說:我要表現"我的"蕭邦,我要表現"我的"德彪西,我要表現"我的"莫扎特。不,我所想到的永遠都只是:蕭邦,德彪西,莫扎特。對我來說,我所感覺到的莫扎特應該就是這麼樣。可並不是說,我要"故意"這樣彈這樣做。而是說,第一,直覺的感受,第二,通過很多分析,理解,體會……然後比較上得出一個一定程度的結論,甚至連"結論"都不能說,只能是假定、大概,這個作品"應該"是這樣的意境,然後以最真誠的態度表現出來。如此,越投入作品,演奏就自然有"個性"。否則,如果將自己的"個性"強加於作品之上,那就恐怕無論彈什麼作品,都只會是一個樣子,因為你根本只有你自己,與所演奏的作品本身全無關係。這種的"個性"就不是真正的"個性"。真正的"個性"是要將自己完全融化、消失在藝術裏面,不應該是自己的"個性"高出於藝術。原作者本來就等於是我們的上帝,我們必須完全獻身於他。

　　潘:這個藝術的"個性"跟每位演奏家的文化背景也應該很有關係吧?

　　傅:所以我常常說我們中國人從事演奏藝術,如果純粹去西方學習,我覺得也不能說沒有價值,但是也沒有什麼特別的必要。西方有很多本來是他們自己的東西,何必由我們東方人去投身其間。我覺得我們學習西方音樂,應該是同時用我們的東方文化去豐富,但也不是"強加",或者裝腔作勢的表現一些東方的東西。應該是無形的,渾成的。譬如,我們中國"天人合一"這個哲學背景,較諸西方"天人對立"這種文化態度,境界應該更高。事實上,西方文化藝術達至最高境界的時候,很自然也有一點"天人合一"的味道。假如一個東方人有很深厚的

東方文化根底，長久受到東方文化的薰陶，這樣當然在詮釋西方藝術的時候，無可抗拒的，自然而然的，一定會有一些東方文化的因素。這也就是我們東方人可以對西方藝術作出的一種貢獻。

反過來也一樣。如果勞倫斯·奧利維爾〔Laurence Olivier〕這類第一流水平的西方演員，能有機會到東方來學習京戲，飾演曹操，以他的天才，以他的修養，說不定會比部分中國演員更加精彩。他深厚的西方文化根基，會使他從另一個角度去瞭解曹操作為一個人的"個性"，從而更加豐富了這個角色。譬如，《哈姆萊特》啦，《李爾王》啦，這些經典作品融會貫通一下，必定會產生一種新的特色。

潘： 我覺得您的演奏甚有中國詩人的氣質，是否因為您深愛中國詩詞，從小又讀得多，兩者有點關係？

傅： 當然有關係。不過憑良心說，我只是看啊，並沒有什麼學習，我連作詩都不會。平平仄仄平平仄，這些我都沒有學過，不過是體會而已。而且我也不是真的看過那麼多，我還是有很多不知道的。我有不少欠缺。人生有限，我學到的東西真的不多。也許比起同一輩的人來，不算太少，但是跟我爸爸那一代人相比，那是差得遠了。

其實中國詩詞的意境，西方文化最高之處，亦有相通的地方。不過中國詩詞的出發點，還是"天人合一"。中國人對自然的感受，從老莊開始，到陶淵明，一直到唐詩，都有一種特殊的什麼——這種特殊的東西，西方人一般少見，只有西方最偉大的藝術家，偶然會碰到那最高的高處。但是中國卻是從一開始就以此為起步。

還有一點，譬如中國畫和西方畫。西方畫講求透視，有距離；中國畫卻是鳥瞰的，好像從飛機上看，整個宇宙都看見。也可以說中國人走的是近路，圖方便；西方人是講科學，一步一步，好像很有邏輯性。但是從美術的角度來看，我卻覺得中國畫從一開始就比人家高，是鳥瞰式的嘛！這個所謂"空間"，西方的看法是非常的"不"相對論。其實地球本來就是圓的，從這裏開始看也可以，從那裏開始看也可以。"不識廬山真面目，只緣身在此山中。"西方人那一套是永遠不知道"廬山真面目"；中國人是起碼"嘗試"一下去看看廬山，鳥瞰，從高處看，從

上頭看。

潘：剛才你提到老莊、陶淵明，你是不是覺得他們的人生態度是比較出世的？他們所代表的中國文化，都是從出世的角度來看世間的事物？

傅：我想中國人對自然的感覺，總有相通之處，彷彿與自然同呼吸，有一種共鳴。但大自然，看深一層，其實也有殘酷的地方。因此，中國人很奇怪，有一部分，非常出世；有一部分又非常入世。入世的時候就非常現實，功利主義。單是看看中國人認為凡是會動的東西都可以吃這一事實，就可以明白。包括我自己在內：那天我在什麼地方看見一隻壁虎，四隻腳一條尾巴，胖胖的，我就想一定很好吃。所以，中國人很妙，一方面出世，一方面入世，最會打算盤，又最看得開，很明白一切都是一剎那，在永恆之中的一剎那；對人生無常的感受，比任何民族都深刻。正因為出世，所以才入世，明知人生苦短，就盡量把握。

尤其最近，我有一個想法：中國這個所謂"龍"的文化，這個"龍"，其實很恐怖。何以中國的極權，最極端的時候可以是人類歷史上最殘酷、最黑暗？會不會就是因為"龍"這樣東西代表了一些什麼，譬如大自然殘酷的那一面？其實我每一次看到那些 Nature Film，有關大自然的影片，森林裏面，海洋底下，我每次看都覺得很恐怖，都是你吃我，我吃你，真是恐怖，生命本身可說殘忍到極點。佛家看生之苦，很悲觀，其實有道理。死倒沒有什麼，死就是虛，死就是空。但是生——每一分鐘的生，都是要以別的死亡來取代。不吃掉其他東西就沒有辦法生存，連花草都是這樣。我家裏的樹，真要命，我本來喜歡楊柳樹，但是這棵楊柳樹非砍掉不可，根一直長到我房子下面，將我的房子連根拔起，房子都快倒了，這是沒有辦法的。生命本身就是侵略，西方人說的 aggression，很恐怖！

說不定，中國歷來的極權和專制，就是因為對生命的本質理解的太透徹，中國人太聰明，一開始就知道是這麼回事。所以"權"就是一切，殘忍就讓它殘忍。中國文化有其最美的地方，中國文化卻也創造了最殘忍的最恐怖的人為社會。

潘：日耳曼也出現過殘忍、黑暗、恐怖的時代。

傅：但是日耳曼人不如中國人聰明，他們的殘忍差遠了，當然第二次世界大戰屠殺了幾百萬猶太人，是很恐怖，但總算只是殺害少數民族——我們中國卻是漢人自己殺漢人，"大躍進"一餓死就是幾千萬呀！

這個訪問我本來不想談政治，誰知道自然而然又涉及政治的話題，或者因為這原是最切身的問題，亦是最令人痛心的問題。好像那天跟一個朋友談到民主與人權，我就說人權是必需的，民主卻未必。中國人講民主還不夠資格，看看臺灣，開會打架的那個德性！再看看英國議會，一句粗話都沒有！還有那種辯論，那種風度，那才是真正的民主呀！中國講民主，人民還不夠進步。但是人權——最基本的人權，卻不能抹殺。

潘：剛才您說大自然有美好的一面，也有殘忍的一面。那麼"天人合一"這句話不是很有點籠統嗎？

傅：大自然確實很神秘，整個宇宙當然也是。這個問題其實不好回答，我也不懂。有時候我會很同意佛家的說法：生命的確很慘，雖然生命從某個角度看也實在很美。我們看海洋裏面各種各樣的魚，多美呀！美到簡直不可想像。但是殘忍的時候，又殘忍到不可思議。所以這個問題，我只能說我不理解，盡量嘗試淡然觀之。我相信假如沒有音樂，我也一定會去追尋別的藝術，去寄託我的精神世界。

潘：關於藝術的個性問題，您一向非常重視。但是從《傅雷家書》中，又可以看到您父親對您要求很高，所謂望子成龍，那麼，這會不會影響到您的藝術個性呢？

傅：我父親說的主要是儒家的東西，其實我並不完全同意。有很多道理，他不說，我也明白，不過他還是忍不住囉囉嗦嗦的說。其實有些地方我比他還要厲害。對於藝術的執著，我絕對不比我爸爸差一分。當然他整天提醒我，我很感謝他，也不敢說有什麼不對的地方。我可以講一個例子。有個從上海出來的彈鋼琴的年輕人，看了《傅雷家書》，跟我說，"啊呀，這樣的爸爸，偉大是偉大，可怎麼吃得消！"我跟你講，千萬不要把我爸爸變成個聖人，聖人是受不了的。

潘：但從事文化藝術的人，要到達一定的境界，最初是不是一定要接受嚴格訓練呢？抑或必須根據中國傳統的要求，譬如包括人格、道德

等等？

　　傅：我想應該是條條大路通羅馬。其實只要是個"人物"，不一定只是藝術家，能夠有某種成就，也必然會有一定的操守。我爸爸從前的嚴格要求，對我當然有一定的影響。但是坦白說有好的一面，也有不好的一面。不好的一面，就是我有很多包袱，譬如有很多的應該怎麼樣，不應該怎麼樣。他說的道理都是儒家的東西，很多的清規戒律。當然他的清規戒律並不是世俗的，低級的，而是很高層次的，但仍有清規戒律的成分在。

　　最近我弟弟給我寄了兩本楊絳的書：《將飲茶》、《洗澡》。我看了好喜歡。我真是喜歡楊絳。楊絳的文章就跟我爸爸完全相反。她不會咄咄逼人，但是她同樣懂。所以我說藝術不一定規定要走這條路子，或者那條路子。假定我走的路跟我爸爸完全一樣，我就會有一個局限。我走我的路子，尤其是後來的發展。你們不要看了《傅雷家書》便老是把我框在這個圈子裏頭，我離開《傅雷家書》已經三十年啦！

　　楊絳紀念我爸爸的文章也很有意思。她提到我爸爸稱讚她的翻譯文章，說翻譯得很好。大概楊絳謙虛了一下，我爸爸就很嚴肅的說："我難得稱讚一個人的呀！"然後楊絳雖然沒有說半句諷刺的話，但是從她的語氣可以感覺到有點 irony〔反諷的〕味道。我非常欣賞！我覺得這個很妙！我爸爸雖然咄咄逼人，其實很佩服楊絳。他的性格裏頭，整個人，其實也有一種 charisma〔魅力〕，是個很 charismatic〔有魅力〕的人，就是說很有領袖的本質，有一種群眾魅力，可以迷倒一大群人。他欣賞佩服錢鍾書和楊絳，明白他們"高"，可以接受他們的批評，這也是我爸爸另一方面非常可愛的地方。

　　顏：時間差不多了，請問我可以再問一個問題嗎？

　　傅：你問，你問！我簡單的回答。

　　顏：我想問的就是，中國有數千年優美的文化，但是為什麼中國音樂一直走不上國際舞臺？

　　傅：中國音樂基本上沒有真正的發展，有兩個原因。頭一個原因跟孔夫子有關。孔夫子一開始就跟希臘的柏拉圖一樣，認為音樂要有道德

性，說好的音樂可以把人變好，壞的音樂可以將人變壞，所以要把音樂廟堂化，政府要管音樂。中國以前所謂禮樂之邦，樂是很重要的。因此可以說孔夫子老早就在搞音樂要為人民服務，其實是音樂要受制於統治階層，音樂要為統治者服務！中國的音樂從一開始就不能夠真正的發展，不可能從統治者手中解放出來。

西方音樂為什麼可以發展？就是在十六世紀文藝復興之後，真正的發展開來。文藝復興就是人性的解放，人文主義，世界大同的理想。我們看十二三世紀的西方音樂，比之十二三世紀的中國音樂，可能還要不如，可是中國音樂一直沒有再發展。

中國一直沒有抽象的音樂，老是要跟什麼高山流水搞在一起。伯牙與鍾子期的高山流水，想像中應該不會是一般俗人心目中的高山流水。藝術太具體總是不行的，一個真正的高人，總不會太過具體。如果伯牙的高山流水就是具體的高山流水，也就不會有這個故事流傳下來。怎麼會只得一個知音人明白他的心意？

中國現代的那些音樂，不能算是音樂，只是“聲音描寫”，描寫什麼流動的水呀，一種行動，這不是音樂，好的音樂應該是抽象的東西，昇華到最高度的集中，然後發揮出來。

還有第二個原因：中國音樂從前都是家傳的。一個了不起的藝術家，死了，也就沒有了。他的徒弟是要去找回來的，有緣分碰到，還要這個徒弟配，才可以跟他學。因此，很多藝術就這樣失傳了。

我們看中國古代的編鐘，那樣複雜，大概曾經有過音樂。真相如何，今天我們都不知道。中國音樂是一個謎，正如中國本身也是一個謎，我到現在一直都不理解！

陸：那麼中國戲曲呢？是否應該算是另外一種中國音樂？

傅：中國戲曲，我很喜歡，最好的時候，可以達到很高的境界。或者我們不好說是另外一種中國音樂，只能說，戲曲也不是純音樂。

陸離整理

原載於香港《明報月刊》一九九二年七月號

輕靈的莫扎特　悲劇的莫扎特

與陳國修、崔光宙對談

鋼琴大師傅聰近年來勤於鑽研莫扎特的鋼琴協奏曲，由於他的才情再加上中國人特有的詩意，對於莫扎特的體會與詮釋自然較其他鋼琴家更深了一層，相信凡聽過傅聰的莫扎特協奏曲唱片的愛樂者，一定都可體會得出。傅聰大師此次翩然抵臺，本刊兩位名樂評人陳國修先生和崔光宙教授與傅聰做了一次關於莫扎特鋼琴協奏曲的"深度"對談。大師唱作俱佳，談笑風生，對莫扎特的鋼琴協奏曲如數家珍，對莫扎特鋼琴協奏曲的見解更是獨樹一幟，值得愛樂人士參考。為忠實傳達大師的看法，此次訪談以對話形式刊出。讀者或許可以不同意傅聰先生對莫扎特的詮釋觀點，但絕不能錯過這篇訪談，因為這絕對是鋼琴大師的一家之言。

莫扎特的小調作品有一種宿命感

陳：傅先生，貝多芬說他最喜歡莫扎特的兩首鋼琴協奏曲，一首是d小調（第二十號），另一首是c小調（第二十四號）。莫扎特用小調寫成的鋼琴協奏曲只有兩首。您是否覺得其中有什麼特殊意義？貝多芬特別喜歡的原因是什麼？貝多芬甚至為d小調寫了裝飾奏。

傅：貝多芬所以特別喜歡這兩首鋼琴協奏曲，以d小調來說，貝多芬的曲子都沒有像這首d小調那麼戲劇化，而且這兩首曲子蠻符合貝多芬的時代背景（這兩首曲子是超越莫扎特當時時代的）。不過莫扎特其他的鋼琴協奏曲，雖不以小調為曲名，但卻有許多協奏曲的第二樂章是小調。像第二十二號，K.482的第二樂章就是c小調，我甚至認為這個樂章包含了第二十四號，K.491中所有的種子，彷彿莫扎特覺得光寫K.482還不夠，又重新將之發揮為最偉大的鋼琴協奏曲。這兩首鋼琴協奏曲我也非常喜歡，尤其是c小調，我覺得那是登峰造極的作品。可是我不覺得這兩首作品超越了莫扎特的其他鋼琴協奏曲。

莫扎特的小調作品有一種特殊的fatalism〔宿命〕，好像有種宿命的感覺。d小調沒有那麼強，但c小調有很強烈的宿命感。d小調是個非常戲劇化的作品；c小調則是很悲劇性的，讓人從一開始，自始至終，都有悲劇的感覺，也許其中有一絲曙光出現，但基本上都是要"下地

獄"的。d小調的最後是D大調,有一種解放的感覺,我想也許這正是貝多芬特別喜歡d小調的原因。

崔:貝多芬的曲子好像有個"公式"。

傅:像貝多芬《c小調交響曲》的最後不就是勝利嗎?由c小調轉向C大調。也許莫扎特的d小調正符合貝多芬的胃口,因此貝多芬才特別為其寫了裝飾奏。不過貝多芬與莫扎特仍有所不同,像莫扎特的D大調結束時,是一個很熱鬧的歌劇,是一種解放,和貝多芬那種經奮鬥後的精神勝利又是不同的兩種境界。我覺得無論d小調或者c小調,其中有那種 turbulence〔動蕩〕,對我來說都超越了貝多芬。同樣是c小調寫成的協奏曲,貝多芬的悲劇性很明顯(*傅先生哼了一小段貝多芬的c小調《第三鋼琴協奏曲》開頭的管弦樂部分*),莫扎特卻有一種說不出的蒼茫(*哼了一段莫扎特《c小調鋼琴協奏曲》的開頭*)。貝多芬的悲劇性是一種確切的戲劇性,是一種抓得住的感覺;莫扎特則不然,莫扎特要大得多,c小調的開始,對我來說,可說是沒有比這更神秘的音樂了,是一種永久的問號,而且 modulation〔轉調〕在八個小節內就轉了好多次。莫扎特的 chromaticism〔半音〕是貝多芬所沒有的。

崔:您有沒有聽過富特萬格勒指揮的莫扎特《d小調鋼琴協奏曲》?

傅:有這個版本嗎?我可以想像富特萬格勒的指揮真是不得了。鋼琴誰來彈都沒關係,我非常想聽這個版本。富特萬格勒在指揮貝多芬《"皇帝"鋼琴協奏曲》時,鋼琴由 Edwin Fischer〔埃德溫‧菲舍爾〕彈,前面的 tutti〔總奏〕聽來,那真是 emperor〔皇帝〕,真是輝煌。我相信第一樂章一定相當的快。

崔:富特萬格勒對每個轉調都做出一個完全不同的世界來。

傅:(*哼了一段d小調的開頭*)forte〔強音〕進來後,簡直是驚天動地。

陳:《c小調鋼琴協奏曲》有一個 Clifford Curzon〔克利福特‧柯曾〕與 Benjamin Britten〔本傑明‧布里頓〕合作的版本,不知您聽過沒有?

傅:那個版本我倒沒聽過,不過我可以想像柯曾怎麼彈。

陳:一開始就很慢,很有悲劇性,是非常戲劇化的版本。

傅：我和布里頓合作過多次，我知道他的音樂感是朝什麼方向的。

陳：能否請您談得更深入些？布里頓也是一位偉大的作曲家，他錄得唱片以巴赫為多，如《勃蘭登堡協奏曲》，DECCA出品。布里頓指揮的莫扎特交響曲錄有第二十五號、第二十九號和第四十號，另外就是與柯曾合作的鋼琴協奏曲。您覺得布里頓對於莫扎特的觀點如何？

"溫吞水"不是好音樂

傅：我從未與布里頓合作過莫扎特，不過我知道他對音樂的觀點。我最熟悉他彈的舒柏特，他彈的舒柏特真是好極了。我最不喜歡彈音樂時，一到要做表情時速度就慢下來，尤其在句子結尾時。像 Gerald Moore〔傑拉爾德‧莫爾〕彈伴奏時，結束時總是慢下來。布里頓則不然，句子是一直到底的，從來不會有鬆下來的感覺。以舒柏特的《冬之旅》和《美麗的磨坊少女》來說，他的 dramatic〔戲劇化〕是一直到底的，從來沒有慢下來的。布里頓永遠抓住音樂的 message〔要旨〕，他的 character〔特性〕也一直要維持。富特萬格勒也是如此，有些人總是說富特萬格勒是如何的慢，可是他快的時候才了不起。聽他的《萊奧諾拉第三序曲》就知道，一直到最後，簡直像狂風暴雨，發瘋一樣，真是不得了！我想音樂的風格跟人天生的氣質有關，有些人的天生氣質就大，感覺上不需要把音樂做得特別溫暖。偉大的音樂家應該是火熱的時候非常火熱，冰冷的時候就非常冰冷，不大有"溫吞水"的音樂，"溫吞水"的音樂不是好音樂，許多演奏家把音樂"溫吞化"，因為他們自己達不到那種 intensity〔藝術的激情〕。大作曲家的音樂都有種message。

崔：像 d 小調的第二樂章 romance〔浪漫曲〕，我就覺得一開始就像天堂一樣美，但是到了中間那一段，感覺就是"心慌意亂"，這是不是您剛才講的那種感覺？

傅：我對這段 romance 的理解和一般人的理解不大相同。為什麼呢？我覺得莫扎特寫每首曲子都有特殊意義。樂譜上的說明是"romance larghetto alla breve"〔浪漫曲，二二拍子的小廣板〕，與舒曼

《降 E 大調五重奏》的第二樂章中的 alla breve 相同（哼了一段舒曼的五重奏音樂），雖然是四拍子，但是有兩個重拍，不是四個重拍。若是死死的彈成四拍子，文法上就不通，而且音樂也斷掉了。音樂雖然有時要給人死的感覺，但不是 "死" 的死，而是 "活" 的死。romance 是 alla breve（哼了一段 romance 的開頭），是一小節兩個重拍，但是大部分的演奏都是一個小節四拍子（傅先生以一小節四個拍子的方式哼出 romance 的開始）。

崔：這樣子的音樂聽起來很笨。

陳：彷彿很 "優雅" 的樣子。

莫扎特的音樂要講 "完美的平衡"

傅：還有一點，這樂章的線條最重要是頭幾個音符，在那幾個半音打轉，其他則順此一直下來。此外，莫扎特所有作品都是如此，假如有一個非常戲劇性的第一樂章，一定會在第二樂章來個特別強烈的對比。莫扎特這個 romance 特別虛無縹緲，不像貝多芬的第二樂章那樣深沉、崇高、莊嚴。莫扎特音樂是講 balance〔平衡〕，perfect balance〔完美的平衡〕，一種本能的平衡。因此莫扎特的 romance 在整個協奏曲中彷彿是沙漠中的綠洲，第三樂章又是不得了的 dramatic〔戲劇化〕。第一樂章結束時（哼了一段第一樂章結束時的樂段），還是很恐怖。第二樂章開始時簡直天真爛漫到純真無邪的地步，不能讓人感到裏面刻畫得很多，一慢下來就會讓人感到刻畫很深。第二樂章的主題樂句是一瀉千里的長句，若是彈得太慢，再加上 repeat〔反復〕甚多，會讓人感到莫扎特太囉嗦。還有，romance 的主題樂句若是彈成兩拍子，會讓人感覺到音樂像絲綢般的圓潤，而彈成四拍子，一下去馬上就 "方" 了。另外，romance 的第二樂章的中段部分，莫扎特並沒有說要改變 tempo〔速度〕。

崔：可是通常演奏者都會加快，加快後聽來很奇怪，與前段完全不搭調。

傅：他們的彈法是以對貝多芬的理解來理解莫扎特。

崔：我們那時在作版本比較時，比到這裏，每個版本都"死"掉，前面本來很漂亮，到中間都不對了。

傅：貝多芬的對比是很明顯的，莫扎特的對比則是自然的。好的莫扎特音樂應是完全自然的。在 romance 中，從中段轉入第一段的再現時（從十六分音符變成三連音，再逐漸轉入），是很自然的，完全是一根線條。中間的大風暴過去，就又雨過天晴。莫扎特的音樂是天衣無縫，只要一改變 tempo〔速度〕，就一定會有中國人所謂的"斧鑿"之痕。

崔：這個地方連魯賓斯坦都失敗了。

陳：您想，貝多芬自己彈到這裏時，他會怎麼辦？會用他自己的音樂去詮釋嗎？

好的音樂要有說服力

傅：貝多芬是個偉大的音樂家，他的作品就有特殊性格。他彈莫扎特，那是我們這些凡人所能想像的，應不會落入和我們同樣的窠臼。

對於別人的演奏，我可以不同意他的見解，像我不同意 Barenboim〔巴倫鮑依姆〕對莫扎特某些音樂的見解，例如巴倫鮑依姆在彈 K.467 時，我始終覺得第二樂章的速度與原作的意思相比較，至少慢了兩倍。這一樂章又是 alla breve（*傅先生又哼了一段 K.467 的第二樂章兩次，前一次以 alla breve 的速度，後一次則以巴倫鮑依姆彈的速度*），不過巴倫鮑依姆仍然彈得很美。我認為一個好的音樂家是有說服力的，雖然我可能不同意他的見解。

我剛才說的，最主要有兩個意思：第一是 alla breve 的意思，音樂中最重要的是呼吸。第二就莫扎特整個作品來說，音樂性格永遠是自然的對比。像第二十三號《A 大調鋼琴協奏曲》（*傅先生口中揚起 A 大調開頭的旋律*），特別溫和，聽來很像拉斐爾的畫，但是 A 大調的第二樂章卻是所有莫扎特作品中最具悲劇性的，而且一下子就是升 f 小調，主題雖是鋼琴的獨白，卻非常具有悲劇性，與第一樂章相比特別強。莫扎特絕對不會將此段放入 d 小調中，他總是要有個平衡。再看看 A 大調的第三樂章（*哼了一段第三樂章開頭的主題*），又是特別的歡快。

陳：莫扎特在寫第二十六號《D大調"加冕"鋼琴協奏曲》時，有些學者認為莫扎特寫到這個協奏曲時，好像在重複自己，但只重複了一半，沒有前面那麼精彩。

傅：第二十六號作為一個 composition〔作品結構〕來說，我覺得莫扎特本事很大；但作為靈感來說，我認為不是最高的，作品的中心思想不是太重要。第二樂章寫得很 charming，寫得很好，建築得非常精緻，第一樂章也有很多和諧有趣的東西，可是其中的要旨並不很吸引人，就像李白的詩也不盡都是絕妙好詞。第二十六號並不是莫扎特最好的作品。最了不起的作品還是 c 小調。

陳：關於 c 小調，您有沒有聽過最佩服的演奏？

傅：我當然是最相信自己的理解，不然我怎麼彈？不過我對自己能達到理想的程度永不會滿足。我聽過 Schnabel〔施納貝爾〕的現場演奏，特別是第一樂章，彈得好極了，尤其是 tempo〔速度〕。

崔：施納貝爾彈的 d 小調的裝飾奏彈得好極了。

傅：施納貝爾彈的《d 小調鋼琴協奏曲》，用的是貝多芬寫的裝飾奏，至於其他協奏曲則是彈自己的。施納貝爾是 Schoenberg〔勳柏格〕那時代的人，所以他的作曲中加入了很多東西，是他的 interest〔趣味〕，他的自由。

陳：可說是"體質怪異"。

莫扎特好像是道家的莊子的思想境界，貝多芬則有孔夫子的成分

傅：就 message〔要旨〕而言，施納貝爾還是很偉大。我非常同意施納貝爾在 c 小調中的第一樂章的速度，相當的快。這又是 unit〔整體〕的問題，雖然是三拍子，感覺上則是一小節一個 unit〔整體〕（哼了一段 c 小調的開頭），上升的小三度是整個曲子的重心，往那兒去呢？永遠在那兒找，找來找去，一下子就迷路了（第三小節就迷路了）。假如慢下來的話（以較慢的速度哼出 c 小調開頭），巴倫鮑依姆就是放慢速度，我的感覺是氣勢——曲子中的風暴，就鬆了下來。巴倫鮑依姆有時彈莫扎特是非常的莫扎特（尤其是歌唱性的東西），但他的性格中有一種非

常貝多芬的性格，彈的時候一下子就把貝多芬呈現了出來。聽聽他彈莫扎特《c小調鋼琴協奏曲》中的裝飾奏就知道，沒幾句就變成貝多芬了。

莫扎特音樂中有個特殊的性格，就是我剛才講的那種宿命論。最悲劇性之處在哪裏呢？我覺得在於：人生好像是一個走不完的歷程，永遠也沒有辦法阻擋。像《c小調鋼琴協奏曲》，自始至終沒有一點鬆下來的感覺，好像永不止息的投入命運的洪流中，沒有辦法超越自己的命運。對我來說，莫扎特好像是道家的莊子的思想境界，貝多芬則有孔夫子的成分。

崔：貝多芬就是那種“知其不可為而為之”的感覺。

傅：對，就是那種一直要幹到底，抵抗到底的感覺。莫扎特對於命運的感覺，就是沒辦法超越，所以c小調開始那種音樂，就是找不到中心的感覺，有神秘玄虛的感覺。對我來說沒有音樂比這種音樂更恐怖了。

陳：年輕一輩的鋼琴家有沒有詮釋得較好的？

傅：許多鋼琴家對某一部分有其見解，我很喜歡，但就整體來說，都讓我喜歡的則沒有。我想別人聽到我的演奏也未必都喜歡。完美根本就不存在。

陳：就這首曲子來說，是否有了人生歷練之後來彈會更好？

浮士德與c小調——莫扎特的《幻想交響曲》

傅：我覺得要理解莫扎特的協奏曲，需要很豐富的內心世界，很豐富的精神世界。當然，第一要有直覺。莫扎特的這二十幾首協奏曲可說是一個不得了的寶藏。每一首協奏曲就好像是不同的歌劇，像莎士比亞的戲劇，每一齣戲都有一個中心主題，是完全不同的。對莫扎特的協奏曲作深刻的瞭解是一輩子的學問。像我對《c小調鋼琴協奏曲》就有許多我個人的特殊看法。例如我認為這首協奏曲的第二樂章是莫扎特協奏曲中最浮士德式。整個第一樂章就是個 search〔探尋〕，是永遠都找不到東西的 search，最後是一片空虛。第二樂章的主題同樣是降 E 大調，與 K.595《第二十七號鋼琴協奏曲》完全不同。K.595 有着更超脫的境

界，第二樂章對我來說簡直就是"涅槃"（哼了一段 K.595 鋼琴與管弦樂對答的主題），雖然伴奏部分只是弦樂器與木管，但包容性其大無比，彷彿將全世界都包容在內。K.491《第二十四號鋼琴協奏曲》的第二樂章則不同（哼了一段 c 小調第二樂章恬靜的主題），我覺得這音樂非常 lonely〔孤寂〕與 pure〔純潔〕。對我來說，以浮士德的詞彙來代表，就是瑪格麗特這個人物。像是一種 innocence〔天真無邪〕，一種 eternal beauty〔永恆的美〕。然後關係小調的主題出現（哼了一段此處 c 小調的主題音樂），浮士德出現了，又在那兒追求、騷擾。不過恬靜的第一主題仍然無動於衷。浮士德沒有辦法，只好轉為 pleading〔懇求〕（A 大調的新旋律），不過瑪格麗特仍然不變。第二樂章中鋼琴結束的音樂是這樣的：聽來恬靜且有超升的感覺，管弦樂部分則有 threatening〔威脅，恐怖〕的感覺，聽來是瑪格麗特上天，浮士德要下地獄的感覺。

之後，進入第三樂章，第三樂章的主題是這樣的（傅聰先生哼了一下），聽起來黑暗極了。事實上最後一個樂章也很值得說明，注意在中間高潮樂段——火山爆發式的變奏後，有一節整個樂隊輕聲細語的樂段（傅先生哼了起來），你有沒有覺得這主題似曾相識呢？這就是第二樂章中 A 大調主題的變形。所以我說要懂得莫扎特，一定要懂得心理發展，莫扎特的音樂都有心理發展。第三樂章這一 A 大調主題已經不可能再 plead〔懇求〕，鋼琴這部分已沒有 accent〔重音〕，但是很多鋼琴家都彈出 accent。你去聽聽我這一次的錄音，這一部分沒有 accent，聽聽是不是有不同的感覺？

對我來說，聽完一首協奏曲要有整體的滿足感，覺得好像看了一本小說，從頭到尾所有的線索都清清楚楚，讓人知道應該怎樣，為什麼這樣。從這一段開始，讓人覺得已經沒有什麼力量去 urging〔懇求〕，似乎只想躲在一邊，然後浮士德又再度回來，真是無可奈何到了極點，內心仍在尋找，卻已失去力量。然後鋼琴又回到原來的主題，莫扎特在此並沒有寫上 forte〔強音〕，這地方應該前面是火山大爆發，此處是 tremor〔地震〕，然後弦樂進來時彷彿是從背後襲上來的感覺（我要求樂隊做出

這樣的感覺）。這一段完了之後，木管以 C 大調主題進入。對我來說，這主題只不過是一道微弱白光，絕不是陽光普照，是非常細弱的一點光線。鋼琴進入後，雖也是 C 大調，感覺卻是十分無可奈何。這一段結束後，c 小調主題再度進來，鋼琴和管弦樂閃電般的經過，音樂越來越恐怖，然後達到最後的高潮，最後的 cadenza point。我是不太贊成在此處彈 cadenza〔華彩段〕，我認為此處只能加一點花腔，加強戲劇性就夠了，但絕不要加上大的 cadenza，加上 cadenza 就弱了。浮士德要下地獄了，還需要再加 cadenza 嗎？這曲子的中心思想對我來說太重要了。

　　柏遼茲《幻想交響曲》的最後一個主題，像變成魔鬼一樣，莫扎特比他早四十多年就做了，這就是莫扎特的《幻想交響曲》（傅先生哼出《c 小調鋼琴協奏曲》的結尾樂段），結尾將原來的主題幻化為魔鬼，音樂對我而言可說是最恐怖的音樂。最後一段很多人彈不好，是有原因的，這一段非常難彈，一方面不能鬆下來（像魯賓斯坦雖然彈得很有味道——也是另一種宿命論，但卻有鬆弛下來的感覺）。我的感覺是演奏這曲子時要有整體感，曲子開始時充滿緊張，結尾時也應是一陣暴風。我的感覺就是如此，即使再難，我也要做到（中間有段三連音的樂段，以現代的斯坦威鋼琴，要彈得像莫扎特時代那麼輕，非常難）。結尾樂段應該是一點惻隱和憐憫之心都沒有，有一種暴君的感覺，不過這個暴君不是 personal，像道家的暴君，莫扎特和舒柏特都是屬於此類；而貝多芬則是一個現實的暴君，因此一般人對於貝多芬特別容易體會。

莫扎特是道家的“暴君”

　　崔：道家的暴君是“天地不仁，以萬物為芻狗”。

　　傅：對，我就是這個意思，莫扎特的偉大處就在於此。

　　陳：西方人能體會這種境界嗎？

　　崔：我想不行，我覺得西方人可能沒有這種思想。像 Schiff〔席夫〕和 Sandor Vegh〔桑多爾·韋格〕最近也出了一張 d 小調，他們給人的感覺就是一群人在那兒享受莫扎特音樂，裏面沒有這些東西。

　　陳：所以好的音樂超出國界超出民族之外，我們中國人對莫扎特反

而能有更深的瞭解。

傅：不過這也不一定，有些不一定是音樂家，像赫爾曼‧黑塞說莫扎特也說得很好，他說莫扎特是"鬼哭神嚎"。他在小說《荒野之狼》中就講到莫扎特的 K.595《降 B 大調鋼琴協奏曲》的最後一個樂章是鬼哭神嚎，不知是鬼叫還是神仙在笑。

陳：不過赫爾曼‧黑塞的作品深具東方特色。

傅：對。

陳：現在有些人用古鋼琴演奏莫扎特的協奏曲，不知您覺得如何？

傅：我認為不論用什麼樂器，最主要是這首曲子的精神世界。我以前接觸過一些古鋼琴，總覺得鍵盤不好，缺少一些東西。不過話又說回來，現在的鋼琴也不好，真正要找到好的鋼琴，恐怕要回到二十世紀初期，那時候的鋼琴較好。

崔：所以有許多鋼琴家喜歡那時的鋼琴。

陳：Badura-Skoda〔巴杜拉‧斯考達〕就用那種琴去錄貝多芬奏鳴曲。

傅：那時候的鋼琴有一點肯定比現在強，就是泛音比現在的豐富。不知是什麼原因，也許使用的質料是木頭，或是弦本身的關係。還有，就是給你的不是鋼琴的聲音，是接近弦樂的聲音，有着另一番味道。任何樂器，只要言之有物即可。我在聽一個音樂家演出時，沒幾個段落就知道他肚子裏有無東西了。有些鋼琴家從頭到尾都彈得很好，可是我一聽，就知道沒有東西，因為他彈得再好，內容卻是空的。有的鋼琴家也許彈得有缺陷，但是我覺得裏面有東西，有演奏者對作品自己的看法。"不識廬山真面目，只緣身在此山中。"你在彈某一作品時，已身處作品之中，永遠不可能看到全部，所看到的只是你看到的那部分。別人的看法，只要是讓我感覺到他是真正看到了，而不是懵懵懂懂的什麼都沒有看到，那我就覺得很好。

陳：現代有許多鋼琴家錄莫扎特的鋼琴協奏曲，大多是從 d 小調開始錄，像巴倫鮑依姆第二次錄音，亦是與柏林愛樂合作從 d 小調開始錄。在第二十號之前，你覺得有沒有應讓大家有所瞭解的鋼琴協奏曲？

傅：其實從 K.271 第九號開始（K.271 是一個很重要的作品），之後從 K.449 第十四號開始，一直到十九號全都是了不起的傑作，每一首每一個樂章的精神世界，我都可以作詳細的分析。

陳：以 K.450 第十五號為例，最近也有不少人錄這首鋼琴協奏曲，您覺得如何？

傅：第十五號是吧？（哼了一段第一樂章開始的主題）這一首巴倫鮑依姆彈得好，我非常佩服他的演奏，彈得好極了。特別是第二樂章，我沒有聽過比他彈得更好的。第二樂章因為較屬貝多芬式的，所以特別適合巴倫鮑依姆。（哼了第二樂章的主題）第二樂章聽來很深沉，有貝多芬的味道。

陳：最近 Steven Lubin〔史蒂文‧盧賓，紐約大學音樂博士〕也與霍格伍德錄了幾首古鋼琴的莫扎特的協奏曲，聽來有些 scholar〔學者〕的味道。如果第二十號至第二十七號聽熟了，再來聽第十五號，會覺得有些平淡。但是您說第十四號以後的都是重要作品。

傅：第十五號是莫扎特作品中較輕鬆的作品，沒有什麼太嚴肅的要旨，可是還是好作品，妙作品，很有味道。但技巧很難，是除了 K.482 之外，技巧最難的作品，左手的技巧簡直要命！莫扎特自己在信中說："Pianists will sweat！"〔鋼琴家都緊張！〕

陳：有學者認為莫扎特的協奏曲自第十五號以後才正式為鋼琴家而寫。

傅：事實上第十四號也很難，看起來好像不會很難，其實很難彈，第十四號也是一首很特殊的作品。

陳：您覺得在演奏莫扎特協奏曲時，是專門有個指揮好，還是獨奏者兼任指揮好？

傅：要是有個很好的指揮像富特萬格勒一樣，我當然是永遠跟富特萬格勒了！即使有不同意的地方，我也願意順從，其中一定有他的道理。

崔：那 Sandor Vegh〔桑多爾‧韋格〕呢？

傅：桑多爾‧韋格是個很好的指揮，我很喜歡他的音樂，不過到現

在我還沒有機會與他合作。到現在為止，由於我對莫扎特較有我自己的看法（除了鋼琴部分外，樂隊部分我也有很多自己的看法），我認為有許多聲部都被一些指揮忽略了。我很感興趣的是你們聽我的錄音時，會不會發現我與其他人演奏的不同之處，不光是鋼琴部分，連樂隊部分亦有所不同。至少我是盡我的能力去達到我的一個整體的概念。樂隊在莫扎特協奏曲中的地位絕對不只是伴奏，樂隊與鋼琴是一個整體，要能相互呼應。搞指揮的，假若只對 symphony〔交響樂〕很熟悉，但演奏協奏曲時卻只隨便看一下譜子就演出，那他對曲子的內容根本就不清楚。不像我們這些人，一輩子都泡在裏面⋯⋯

陳：除非是很偉大的指揮⋯⋯

傅：還有，莫扎特音樂中，viola〔中提琴〕的地位非常重要。其原因一點也不奇怪，viola 最像中國的胡琴，聽起來很淒涼，有很宿命論的感覺。像在 K.482《第二十二號鋼琴協奏曲》中，就有很多 viola 的部分，妙極了。

陳：您有沒有聽過 Busoni〔布索尼〕寫的 cadenza〔華彩段〕？

傅：好像是 Annie Fischer〔安妮·菲舍爾〕彈的。不過我不太喜歡。像施納貝爾，雖然是一位非常偉大的鋼琴家，也是莫扎特音樂的詮釋者，但是我仍然不太喜歡他的 cadenza，也許只有他自己可以去演奏。我則是盡量想辦法讓 cadenza 最接近莫扎特的原意，即使莫扎特自己沒有寫 cadenza，我仍盡量在能力所及之內，做出最符合莫扎特精神的 cadenza。

陳：Landowska〔蘭朵夫斯卡〕的 cadenza 如何？

傅：蘭朵夫斯卡的 cadenza 很好，尤其是 K.537《第二十六號鋼琴協奏曲》的 cadenza，好極了。蘭朵夫斯卡也是一位偉大的音樂家，她敢作敢為，大膽極了。她有 authority〔很強的說服力〕，她的敢作敢為不是胡來，而是胸中有萬卷書，一聽就知道，她的音色變化多極了，彈性速度也很自由，但是她的彈性速度都是有道理的，絕對不會犯文法上的錯誤。有些紅極一時的演奏家卻常犯文法上的錯誤。

陳：Haskil〔哈絲姬兒〕如何呢？

傅：哈絲姬兒是天生的莫扎特鋼琴家，她彈的每個樂句都美極了、圓極了，在這方面可說是非常完美的莫扎特，她的呼吸和分句都非常自然。可是有一點我要指出，就是她彈的所有莫扎特聽起來都差不多。

崔：對！好像 Lilly Kraus〔莉莉‧克勞斯〕也有這種味道，沒有深究莫扎特。

傅：要真正的詮釋莫扎特，需要有兩個東西：一方面需要技巧；另一方面則需要非常深刻的精神上的追求。要把每一首協奏曲、奏鳴曲，視為不同的精神世界去發掘，這點她們都沒有做到。作為一個鋼琴家或藝術家，我非常佩服哈絲姬兒，但是對我來說，她彈的莫扎特還不是真正的偉大的莫扎特，偉大的莫扎特要發掘其最深刻的內在的靈魂。

陳：我對哈絲姬兒感興趣的是她生活非常坎坷，直到五十七歲才真正擁有自己的第一架鋼琴。生活雖苦，她的莫扎特卻處理得那麼美，到底人的心境和音樂有何關係？

傅：我一九五九年剛到倫敦時曾見過哈絲姬兒，她是一九六〇年去世的。好像身體有些缺陷，背是駝的，給人的感覺好像是一個修女，永遠活在自己的一個世界裏。她的手指長極了，非常漂亮，琴音很美。彈莫扎特沒有人比她彈得更美，真像珠子滾動一樣，聽來很舒服。

陳：人的生活與音樂的關係如何？Previn〔普雷文〕曾說過：哪一天他演出前若接到一個不好的電話，當天的勃拉姆斯《第四交響曲》就無法指揮得很好。但是有些人就不會。您的經驗如何呢？

傅：我是很容易受到外界影響的，即使沒有外界的影響，由於我不斷追求鑽研的性格，使得我不會像哈絲姬兒這種天生宿命論一直保持不變的形式。我是喜愛冒險的。

陳：鋼琴家有許多不同的類型。您現在的莫扎特鋼琴協奏曲也錄了不少，有無計劃完成全集？連前面的一、二、三、四號都包括在內？

傅：莫扎特改編自別人的曲子就不必了。不過他早期的作品雖不重要，卻還是好的。我並不相信非得錄全集不可。我自己有心得，認為值得錄下來的曲子，我便去錄。不然的話，等幾年再說吧！

陳：這次錄音除了 c 小調外，還錄了什麼曲子？

傅：K.482《第二十二號鋼琴協奏曲》，我非常喜歡這首協奏曲，我認為這是很重要的作品。還有 K.467《第二十一號鋼琴協奏曲》，這是大家最熟悉的曲子，以及 K.595《第二十七號鋼琴協奏曲》。我個人比較滿意的是 K.482 和 K.491，當然其中還是有缺點。

陳：您希望聽眾怎樣去聽您的詮釋呢？

讓音樂自然的進入心中才是最重要的

傅：音樂欣賞不需要聽別人教你怎樣欣賞，讓音樂自然的進入你心中，吸引你，跟你講話，那就行了。

陳：不過很多人還是需要大師講解，才會更有心得。

傅：對，舉例來說，受過相當中國傳統教育的人看了王國維的《人間詞話》，再去讀詩詞，也會有更多的感受。音樂欣賞也一樣，有把鑰匙總是比較好一點。

陳：您剛才談 c 小調已經談了很多了，是否請您再談談其他三首？您與眾不同之處在哪裏？

K.482 是莫扎特最難的鋼琴協奏曲

傅：K.482《第二十二號鋼琴協奏曲》不太通俗，很少人演出，K.482 是最長的鋼琴協奏曲，技巧上最難。我甚至覺得貝多芬的《"皇帝"鋼琴協奏曲》就是從 K.482 這首鋼琴協奏曲裏化出來的，不過，從來沒有人這麼說過。K.482 中有許多 figuration〔音型〕，與《"皇帝"鋼琴協奏曲》類似，這首協奏曲的氣勢非常之大。曾有音樂學者說 K.482 是莫扎特作品中最"皇后"的協奏曲，我的感覺則是和《"皇帝"鋼琴協奏曲》類似。反正就是說這首曲子很高貴很有氣派。第二樂章是我認為最好的作品，第二樂章又是一個典型的 c 小調。許多人在彈第二樂章時常常是一會兒快一會兒慢，我個人認為第二樂章有一種自然的伸縮性，基本上應維持一定的 tempo〔速度〕，所有的速度都是從 one growing into another〔一種速度逐漸轉入另一種速度〕，而不是忽然的開忽然的關。K.491 c 小調《第二十四號鋼琴協奏曲》，可能就是莫扎特寫了 K.482

的 c 小調第二樂章後，仍覺不足而再度發揮成的，這首《c 小調鋼琴協奏曲》的根是在 K.482 的第二樂章中。K.482 的第二樂章也是以 c 小調的主題開始的，然後樂隊以降 E 大調展現，之後再轉為 c 小調，再轉到 C 大調。樂章的開始是弦樂獨奏，然後是鋼琴的獨白，之後是木管獨奏，再後是鋼琴與弦樂，然後是 C 大調。木管也有所不同，第一次的木管以豎笛為主，但是 C 大調的木管則以長笛與巴松管的對話為主。在此以前很明顯的是弦樂、鋼琴、管樂、鋼琴與弦樂、管樂依次展現，發展到這個程度時，整個音樂就變得非常戲劇化，鋼琴與樂隊不斷的對話，一直到最後，這個曲子的結尾非常美。總而言之，我非常喜歡這首曲子。

　　最後一個樂章，真是非常 queenly〔皇后般的高貴〕，主題過後的樂段真的是像上天一樣，線條拉出去又拉回來。中間還有一個 andantino〔小行板〕。K.271《第九號鋼琴協奏曲》的第二樂章與 K.482 的第二樂章相同，也是 c 小調。K.271 的第二樂章是 andantino，K.482 的第二樂章則是 andante〔行板〕。最後一個樂章中，K.482 有 andantino 的小步舞曲，K.271 也有一個小步舞曲。K.271 是莫扎特第一個成熟的鋼琴協奏曲，等於他的 "英雄"，相當於《"英雄" 交響曲》在貝多芬交響曲中的地位，是莫扎特劃時代的作品。至於 K.482 則是莫扎特成熟時期對於 K.271 的昇華，同樣是小步舞曲，K.482 的小步舞曲的境界更高。我常覺得莫扎特作品中有一種希臘精神，像小步舞曲的結尾處（*哼了一段結尾的鋼琴與樂隊的樂段*），鋼琴主題是這樣的，弦樂則是 pizzicato〔撥音〕，整個樂隊的演奏對我來說就像希臘悲劇中的 chorus〔合唱〕，commentary〔評說〕，有一種特別的 wisdom〔智慧〕，這是莫扎特作品中很特殊的地方，沒有人想到在鋼琴協奏曲中會有這些東西，但是我覺得有。譬如說，鋼琴部分的 pizzicato，我很不喜歡一般人演奏時的機械感覺，但幾乎所有樂隊都犯這個 automatic〔自動機械化〕的毛病，花了很多工夫來排練，但是沒有幾天又都忘了。pizzicato 應該是像心跳一樣，心潮起伏，其中有一種內在起伏的感覺，是音樂而不是機械。隨着心潮起伏，遙遠的地方有木管吹奏着，給人非常宿命論的 commentary。這一段的境界非常高。在希臘悲劇中常有合唱，相當於中

國舊小說中在劇情進行一段落後所作的評論或眉批。所以希臘的悲劇有其雙重性，並不是一種純粹的戲劇，而是代表了一種希臘人的哲學精神及人生態度。一方面希臘的悲劇和莫扎特一樣，一點憐憫都沒有，全部都是血流成河，莎士比亞也有此精神；但另一方面也有 commentary 的層面，好像道家的莊子在說，世事無常。

崔：好像天在說話一樣。

傅：有一種感歎的感覺，這是很高的境界。

天才之作有待我們繼續發掘

陳：您這樣的感覺好像是在延續莫扎特作品的生命。我認為也許莫扎特在寫作時是隨着才華所至而寫的，也許並未作思考，是後來的藝術家再加以詮釋的。

傅：當然，對偉大的天才而言，創作一下子就出來了，所有的東西都在裏面了。

崔：對他來說是本能的。

傅：對，我們所需要的就是去探討去鑽研去發掘。我覺得我們一般凡人都太局限，要花那麼多工夫去鑽研，才能懂得其中的一部分。

陳：貝姆也有類似的說法，他指揮莫扎特的《第一交響曲》時，發現裏面的主題到《第四十一交響曲》時，莫扎特又再度使用了（《第四十一交響曲》第四樂章的賦格主題）。他說莫扎特一切都早已準備好了。

傅：音樂的主題是一樣的，看你怎麼樣運用。同樣的詞彙，蘇東坡用得很妙，李白也可以用得很妙，但早晚期的用法可能就不太一樣。材料一樣，message〔要旨〕則是另一回事。

莫扎特的複雜──內在感覺的無限

陳：如今存在一個有趣的現象，許多偉大的鋼琴家與指揮家到晚年時都回到莫扎特，都喜歡灌錄莫扎特，不知道這是怎樣的一種心境？

傅：我記得我父親在家書中說起貝多芬，說貝多芬一輩子奮鬥，到了晚年也知道自己無能為力，最後還是想要接近神，與神明相通。恐怕

所有的人都這樣。藝術家也是如此，愈到晚年愈接近老莊，因此也易接近莫扎特，莫扎特作品在所有作曲家中可說是最完美，境界也最高。莫扎特音樂不是表面的龐大，而是內在感覺的無限。一輩子搞音樂的人，無論哪一個，到最後自然能體會到。

陳：記得施納貝爾曾說過：莫扎特的曲子對初學者很簡單，對藝術家卻很難。

崔：我在薩爾茲堡聽莫扎特的感覺是：他的音樂最接近天堂，但不在天堂。不像有些人的音樂就是在地上爬來爬去，或是在天上飛來飛去。莫扎特則不然。

韓德爾是一位偉大的人文主義者

傅：像這樣的感覺，就是巴赫與韓德爾之間的區別，莫扎特更接近於韓德爾，不接近於巴赫，可是韓德爾又比較接近貝多芬，不過又與貝多芬不一樣。韓德爾可說是一位偉大的人文主義者，他的主要作品都是歌劇與神劇，特別是後期的神劇。有時他在同一戲劇內寫不同的幾個民族，如巴比倫人、以色列人、羅馬人等，從沒有說某一民族好或不好，全部一視同仁，只是不同罷了。不同的民族性，則用不同的音樂來表現，而且有一種博大的同情心，這正是韓德爾偉大的地方。

韓德爾還有一個了不起的地方，就是他的音樂很健康，好像永遠都很有精神，但是卻一點也不 sentimental〔多愁善感〕，從來沒有感傷與哭哭啼啼。他的悲劇非常具有悲劇性，但是也不會流於感傷。例如，在《彌賽亞》中並不是將耶穌基督當做聖人來看，仍是當做戲劇來看。在描述天上的神跡時，並未強調人一定要頂禮膜拜，而只是一種奇跡的描寫。在這點上，他又很接近莫扎特，是仙而不是神。

我覺得沒有人比韓德爾更瞭解群眾的心理，在《假如你們不信》的音樂中，對於群眾的心理刻畫非常深刻。聆聽《彌賽亞》之後，會有一種解放、昇華的感覺，對生命充滿了希望；但聽了巴赫的受難曲後，則會覺得一輩子沒希望！永遠都要受苦受難！

巴赫是新教徒，像 Martin Luther〔馬丁‧路德〕一樣，是說教，宣敘

者在那兒講半天，一開始就愁眉苦臉，還沒開始說，就好像要苦死了！

陳：海頓的音樂您覺得如何？有人認為海頓與莫扎特相互影響。

海頓是另一類型天才

傅：當然，海頓是了不起的作曲家，我也很喜歡他的曲子。不過這世界真奇怪，可以容納很多非常不同的天才。海頓的天才與莫扎特的天才完全不同，貝多芬比較接近海頓。莫扎特的獨創性是不見痕跡的，不是故意做出來的；海頓則不然，很多妙想與點子雖仍是天才之作，卻有痕跡。海頓的作品很有味道，充滿了幽默感，而且內容非常豐富。他的配器之豐富，慢樂章之深刻，都令人難忘。貝多芬的慢樂章是受海頓而非莫扎特的影響。

陳：您彈的海頓鋼琴協奏曲的第三樂章，我從來沒有聽過比您更好的，連 Martha Argerich〔瑪塔・阿格麗琪〕也比不上。

傅：對我來說，海頓的這首《D大調鋼琴協奏曲》真的很容易，單純而光明燦爛。第一樂章的主題出自於心中的快樂（哼出第一樂章的主題），具有青春活力。有時音樂會跑到小調去，鬼鬼祟祟的來一下，像玩戲法一樣，很好玩。第一樂章我彈的 cadenza〔華彩段〕是海頓自己寫的，這個 cadenza 也很妙，其中塞了一些匈牙利風味的東西，第三樂章也帶有匈牙利風味，有匈牙利馬頭琴的感覺，這是普通鋼琴曲中很少見的。他的 cadenza 並不是用曲子中的主題來寫的，純粹是一種顏色，然而卻埋下了第三樂章的伏筆。

第二樂章是典型的地中海風光，藍色的海，燦爛的陽光（傅先生哼出第二樂章明朗的主題），聽來非常的慷慨和豪爽。這音樂很大，中間也很細緻，不過還是與莫扎特音樂不同，沒有莫扎特那麼精緻，卻很有味道。也許正因為沒那麼精緻，所以可以放鬆一點。比較起來，海頓容易得多。我彈莫扎特的第二樂章，要達到滿意的地步，比彈海頓要難得多。彈海頓可以說不大會失敗，比例上差一點多一點，並不會影響太大。彈莫扎特差一點就不行。

最後一樂章其實不是匈牙利式，而是吉普賽風味。

陳：就在這一樂章，我覺得聽您的演奏要比其他人過癮多了。

傅：我是純粹從音樂上的性格去追求，也許其他鋼琴家在演奏時，並未真正用心去思考，完全是靠天性才能去彈。

對肯普夫、阿勞與瑟金的看法

崔：您對今年剛逝世的三位鋼琴家 Kempff〔肯普夫〕、 Arrau〔阿勞〕與 Serkin〔瑟金〕有何看法？

傅：這三位都是大鋼琴家，不過我個人最喜歡肯普夫，肯普夫是一個詩人，具備詩人的氣質。比較起來，肯普夫更接近施納貝爾那一代。阿勞則對音樂鑽研得非常深，可說比德國人更德國。有些東西如李斯特的奏鳴曲，我喜歡他彈的甚於其他人彈的，因為他彈的李斯特，不是超技的李斯特，而是哲學的李斯特，聽來非常深刻，他對整個建築的理解，我都非常贊成。我認為我所追求李斯特奏鳴曲的境界，就應該這樣。可是阿勞若彈莫扎特或舒柏特，我就吃不消了，好像千斤重一樣。

崔：好像拿大斧頭去砍一樣。

傅：阿勞的德彪西，我也受不了，簡直不能忍受。

陳：那蕭邦呢？

傅：還是不能忍受。

陳：他的貝多芬不錯。

傅：當然，我對阿勞還是十分尊敬，他的演奏不是隨隨便便，是經過深思熟慮。阿勞的蕭邦並沒有和聲與文法上的錯誤，但感覺上並不是蕭邦，他彈得太重太不瀟灑！一點都沒有名士風流的感覺，蕭邦的曲子中缺少這個怎麼可以呢！

崔：那瑟金呢？

傅：這三個人中，瑟金的演奏我聽得較少，他在美國，到英國來的機會不多，來的時候，歲數已很大。我總覺得他彈的聲音不好聽。尤其音樂會上的聲音特別不好聽。有些常參加 Marlboro〔萬寶路〕的音樂家說，瑟金老是跟鋼琴打架。我聽說瑟金非常的一板一眼。我曾聽過他在倫敦的演奏，是與 Abaddo〔阿巴多〕合作的協奏曲，那時他的年齡已經

很大，我不太喜歡他的演奏。當然他的演奏還是有東西的，不過就是不怎麼對我的胃口，像肯普夫的莫扎特雖與我不同，我還是很喜歡。

崔：學鋼琴的人都很好奇，肯普夫為何能彈得這麼乾淨，那麼結實，卻沒有一點雜質的聲音。

傅：他的貝多芬《第一鋼琴協奏曲》彈得真好（*哼起第三樂章的主題*），那種活力，那種輕巧，感覺一點也不笨拙，不像是德國人。他的舒柏特也好。

陳：肯普夫曾錄過舒柏特全集，尤其是《D.960 奏鳴曲》非常好。

傅：我倒沒聽過他的《D.960 奏鳴曲》，我聽過他的 a 小調，我很喜歡。

崔：肯普夫的觸鍵有何技巧？是否為他的 "獨門秘方" ？

傅：那倒不是，每位鋼琴家都有他的觸鍵特色。像魯賓斯坦有魯賓斯坦的觸鍵特色，更不用說 Cortot〔科爾托〕，一彈下去根本不知道他的聲音是怎麼冒出來的。我覺得肯普夫的聲音沒有施納貝爾那麼深透，但是輕巧，流暢則有過之。

陳：對，肯普夫彈的舒柏特的《第十三奏鳴曲》，我從來沒有聽到過比他更好的。

傅：我想他一定彈得好極了！

回顧自己過去錄音

陳：您幾年前與阿什肯納奇及巴倫鮑依姆錄了莫扎特的三鋼琴協奏曲，不知您那時感覺怎樣？

傅：那時是阿什肯納奇彈第一部，我彈第二部，巴倫鮑依姆彈第三部兼指揮。唱片的封面上，我的名字排在第三位，我的朋友都為此生氣，認為那樣會讓人誤會我彈的是第三部。

陳：我也以為您彈的是第三部。

傅：不過巴倫鮑依姆的第三部彈得很好，就算我彈第三部吧！（*眾笑*）我對我自己彈的第二部並不太滿意。我不太喜歡那張唱片，沒什麼意思。

陳：不過那張唱片的錄音很好。

傅：我覺得這個作品本身是莫扎特最沒有意思的作品，是給小孩子（母女三人）玩的，只是遊戲之作。不過莫扎特的雙鋼琴協奏曲倒是好作品。當然，以一個大作曲家來說，他的遊戲之作也不會是文法不通——大作家的小品文章仍會是好文字，不過就是沒什麼內容，其中講的不是重要的事情。

陳：您最早的莫扎特鋼琴協奏曲的錄音如何？

傅：我最早是在一九六〇年錄的莫扎特鋼琴協奏曲，是 K.595 和 K.503，還有就是一九六二年在維也納錄的 K.271 和 K.414。

陳：臺灣最早引進您的唱片是您與 Irish Chamber Orchestra〔愛爾蘭室內樂隊〕合作的系列，那一張您喜歡嗎？

傅：那張唱片的錄音相當差，樂隊的木管部分也不好，音不太準。

陳：那張的曲目您又重錄了嗎？

傅：K.459《第十九鋼琴協奏曲》沒有重錄，希望以後有機會能重錄。

陳：獨奏曲方面有沒有要錄的？您最近好像都在錄協奏曲？日後想錄德彪西和舒柏特嗎？

傅：當然要錄，第一要錄的就是德彪西，最近 Collins 在歐洲出版了我的一張 Images《意象集》。

陳：臺灣什麼廠牌的唱片都有，就是沒有 Collins，很可惜。

傅：那張包括了所有的 Images《意象集》和 Estampes《版畫集》，就是《意象集》第一集與第二集和《版畫集》及其他作品。此外，他的重要作品，如全部的 Preludes《前奏曲》和 Etudes《練習曲》，我也希望錄。

還有我希望錄的是舒柏特的 Impromptus《即興曲》，以前我一直沒機會彈，兩年前才學了第一冊，今年才學第二冊。倒是以前彈了很多奏鳴曲，《即興曲》沒有彈，一般人都是倒過來彈的。

崔：最好聽最討人喜歡的就是《即興曲》。

陳：您的 CBS 的蕭邦《夜曲》與 JVC 是一樣的嗎？與福茂的也一樣嗎？

傅：都一樣，我的《夜曲》只錄過一次。JVC 要我重新再以 digital 方式錄一次，我想等做完其他工作，兜一個圈子再回來錄。也許二十年後，我還會有些新東西可以呈現。

陳：您過去錄過蕭邦的協奏曲嗎？

傅：兩首協奏曲都錄過，這次是第二次。以前在蕭邦大賽結束後，唱片公司出了一套一九五五年國際蕭邦鋼琴比賽的五張唱片，其中我佔了一張半。第一名的哈拉謝維茲有一張 recital〔獨奏〕；第二名阿什肯納奇也有一張，一半是協奏曲，一半是獨奏。為什麼我是一張半呢？因為我錄了《e 小調第一鋼琴協奏曲》和獨奏，再加上半張《瑪祖卡》。後來 Westminster 出了《f 小調第二鋼琴協奏曲》。直到最近又與湯沐海合作錄了兩首協奏曲。

陳：那您覺得前後兩次有何差別？

傅：當然是現在錄的較好，這是不能比的。以前還嫩得很，因為不懂。不過還是有人喜歡以前的，這點我個人可不能同意。

陳：那一屆的第一名哈拉謝維茲，後來去哪兒了？

傅：他住在薩爾茲堡，跟一個比他大很多歲的羅馬尼亞女人住在一起，有很多年了，我不知道現在正式結婚了沒有，有很多年沒看見他了，他並沒有開展鋼琴事業。這就是比賽嘛！

崔：您有沒有想過錄中國的曲目呢？

傅：對我來說，無所謂中國不中國的，只要曲子能讓我體會到其中的精神世界，並讓我覺得可以去追求去陶醉，我就會去彈。不過到現在為止，我還沒有看到這樣的中國作品。像《牧童短笛》，寫得不錯，也錄過一次小唱片，但較大的曲子則沒有。周文中的曲子還不錯，也可看出他是花很多工夫去做的。不過中國曲子還是以古琴演奏最好，像《陽關三疊》，仍是以古琴演奏較好，不必要用鋼琴去模仿。當然曲子寫得還不錯，頗能創造出新的聲音。

陳：您下個月要回來當評審（指臺北國際鋼琴大賽），之後呢？還有沒有回來演奏的計劃？

傅：遠東我已來過很多次了，覺得很累。除了明年四月份來遠東可

能順道來演出一二場，大概就不會來了。後年要去日本演出，那時再來吧！

　　陳：您在臺灣擁有固定的聽眾，還是希望您有機會多來，今天謝謝您接受訪問！

<div style="text-align: right">

黃東永整理

原載於臺灣音樂月刊《唱片評鑒》

第一一三期和第一一四期，一九九一年十二月

</div>

莫扎特的嘲謔 莫扎特的超越

與崔光宙對談

一九九一年十二月傅聰在演出完離開臺灣前，又應邀與崔光宙教授暢談莫扎特，話題仍是由莫扎特的鋼琴協奏曲開始，在座的還有《中國時報》的容大超先生，福茂公司的王文玲和任明芬兩位小姐。

好的現場演奏是歷史的偶然

傅：上次說過的莫扎特《d小調鋼琴協奏曲》，我所聽過最好的演奏是施納貝爾的現場演奏錄音，而不是他在錄音室的錄音。

崔：上次《d小調鋼琴協奏曲》版本比較時，我們最後的結論是：若有富特萬格勒的指揮，配上施納貝爾的鋼琴，那就是最完美的版本了。

您剛才提到現場錄音的問題，我深有同感。我有張 Gilels〔吉列爾斯〕在俄國現場演奏蕭邦的《第一鋼琴協奏曲》的版本，由康德拉辛指揮莫斯科愛樂樂隊，鋼琴的第一個音出來時，就會馬上給吸引住。那場音樂會從頭到尾好得不得了。

傅：現場演奏的感覺是錄音室中無法做出來的。

崔：對，吉列爾斯後來在美國與 Ormandy〔奧曼迪〕作同曲錄音時，就沒有那麼好。因此我覺得有很多現場演奏沒有留下錄音，實在相當可惜。好的現場演奏就是歷史的偶然，真正要刻意去做，反而做不出來。

傅：對，音樂的妙處就在這裏，可以有很多次不斷的新發現新創造，而且每次創造都是 unique〔獨一無二的〕，天時地利，還要再配上人和，才能開出音樂的花朵。

崔：如果是每次都可以做出來的東西，那就不值錢了！

傅：像米開蘭傑利，我覺得他是一位科學家，不是藝術家，他每次的演奏都一樣。

崔：像 Lazar Berman〔拉扎爾‧貝爾曼〕也有這種傾向，但假如從未聽過他的演奏，頭一次聽還是會覺得很新鮮。

傅：我們上次在談到c小調的最後一個樂章的結尾時，還有最重要的一點沒講，所以今天再請你們來補充一下。我覺得魯賓斯坦在處理這

部分時慢了下來，有一點緬懷過去味道，是一位演奏家經過大風浪後回憶從前的感覺，非常感人。我覺得這一首作品整體來說應該是超出個人的回憶之外，是驚天地、泣鬼神的。

崔：那鋼琴的感覺是不是就要像科爾托彈蕭邦的方式一樣，彈的時候雖然很弱，但是感覺背後卻有很多東西。

傅：這樣的境界相當難。

《大地之歌》中的解脫

傅：說起你那篇關於《大地之歌》的文章，我真的非常欣賞，你真正的寫出了我的想法。Walten〔沃爾特〕與 Ferrai〔費拉伊〕的版本非常有名，但我並不贊成。我覺得 Katheleen Ferrien〔凱瑟琳‧費拉伊〕唱得太投入了，或許歐洲人喜歡這樣的唱法，我卻覺得太過，不夠超脫。她在唱《大地之歌》時，由於本身罹患癌症，唱得太過悲切，而中國式則是一種解脫、解放。

崔：所以我們那時在比較《大地之歌》版本時，比到最後一個樂章，發現沒有一個版本令人滿意，他們都少掉了真正將生命融入於大自然的感覺。

傅：最令人感到奇怪的是像馬勒那樣的猶太人，最後竟然能得到東方的解脫，由此可見，人性到極致時會有所相通。而且東方文明也將證明——還是人類希望的寄託。

崔：人再怎樣奮鬥，最後還是要面臨死亡。

傅：比較起來，理查‧史特勞斯雖也根據赫爾曼‧黑塞的詩寫了《最後的四首歌》，境界還是不太一樣。理查‧史特勞斯的音樂有着“夕陽西下”、“沒落王朝”的感覺，與《大地之歌》的不同就像李商隱與陶淵明的分別一樣。

崔：所以西方人較能做好《最後的四首歌》的音樂。

傅：對，唱得最好的還是 Schwarzkopf〔舒瓦茲柯芙〕，她天生的氣質就是這樣。

崔：我們比到最後，馬勒《大地之歌》眾多版本中，好像只有

Klemperer〔克倫佩勒〕在最後一個樂章中的指揮感覺較豐富，可是也不是我們要的那種感覺。克倫佩勒版本至少在黃泉路上那一段，感覺上還有很多東西要說。

傅：雖然我沒聽過克倫佩勒版本，不過我能想像。克倫佩勒很有意思，我所聽過的最好的柏遼茲《幻想交響曲》，竟然是他指揮的！克倫佩勒的演奏聽起來，一切東西都在那兒，清楚極了！

崔：克倫佩勒的結構非常堅固。

傅：而且有一種很自然的感覺，不用什麼力氣就自然呈現了出來。我還是喜歡東方人談音樂，跟東方人包括中國人談音樂還是比較有意思，跟歐洲人談音樂常常談不通。

崔：有些觀念可能談不通。

莫扎特最超脫的作品——作品五九五號

容：我倒沒有聽過傅先生彈的莫扎特 K.595《第二十七鋼琴協奏曲》，剛才你們提到唐詩，我覺得 K.595 非常接近唐詩的意境。

傅：事實上，我彈得最多的曲子就是 K.595，這個協奏曲最純，最接近陶淵明，是莫扎特最超脫的作品，我覺得 K.595 最像舒柏特。有兩個作品彈了之後，感覺彷彿在精神上洗了個澡，那就是舒柏特最後的奏鳴曲和莫扎特這首最後的協奏曲，這兩個作品有種特殊的 transcendence〔超脫〕，亦有特殊的 simplicity〔純樸〕，真是獨一無二的兩個作品。當然，聽舒柏特的 string quintet〔《弦樂五重奏》〕也會有這種感覺。這兩首作品還有個共同點，就是兩首的調性都是降 B 調，這個調性在感覺上特別透明，特別 spiritual〔崇高，神聖〕。

容：傅先生是否聽過吉列爾斯與博姆合作的 K.595？我不是很喜歡這張唱片，很多人卻說這演奏是最好的。

傅：我不記得是不是聽過這張唱片。吉列爾斯彈莫扎特，我只聽過一次，是在芬蘭舉行的 recital〔獨奏音樂會〕，我覺得不敢領教。俄國鋼琴家彈莫扎特都有個毛病，聽來像是用牛刀殺小雞，不知怎麼辦才好。吉列爾斯彈莫扎特是彈得非常輕巧，有點像在雞蛋上走路，有一碰

即破的感覺。莫扎特不是這樣的，莫扎特是有血有肉的。吉列爾斯的纖細感覺上像是 artificial〔矯揉造作〕。

容：七十年代末期，巴倫鮑伊姆和英國室內樂隊合作的 K.595 也不錯。

傅：巴倫鮑伊姆彈的 K.595，我很喜歡，其實不光只有 K.595，還有 K.570 等奏鳴曲也彈得很好。噢，不過 K.570 還是施納貝爾彈得最好，K.570 也是降 B 調，是莫扎特後期的奏鳴曲，也是很特別的作品。

莫扎特的希臘精神——作品四六七號

傅：此外，上次在說 K.467 的第二樂章時，只說了一半，這次我再補充一下。第一是 tempo〔速度〕的 alla breve〔二二拍子〕的問題，第二是整首曲子從頭到尾 pizzicato〔撥奏〕的問題。我認為這 pizzicato 整個是一個 melody line〔旋律線條〕，不是伴奏。許多作曲家的作品，在樂章與樂章之間的速度，都是關聯的。K.467 第一樂章本來很輝煌，結束時又讓人感到很神秘。

有部瑞典電影，講一個愛情故事，拿這音樂作為配樂，結果把莫扎特的音樂庸俗化了。我想，是電影使得這首曲子變得帶有傷感的浪漫情調，像夜曲似的。我認為這首曲子具有最典型的希臘精神。羅曼·羅蘭在論及韓德爾的 oratorium〔神劇〕或 opera〔歌劇〕時，曾提到 "at once tragic and radiant"〔既悲慘又燦爛〕。我覺得 K.467 的第二樂章就是這樣，一邊是那麼悲劇，一邊又是陽光明媚。這一樂章完全不是感傷味道。主題出現時，應該感覺到是藍天，是高聳上天的白柱子，是 Maria Callas〔瑪麗亞·卡拉斯〕唱凱魯比尼歌劇《梅迪亞》的境界，有一種海闊天空的氣派，不需要什麼力氣。我認為這個樂章是所有莫扎特協奏曲中，最像 Gluck〔格魯克〕的作品。這一條線其實也很妙，格魯克在音樂史上影響很大，像貝多芬、莫扎特等都受影響，格魯克是韓德爾與莫扎特之間的橋樑，然後由格魯克、貝多芬衍生出柏遼茲。要是聽柏遼茲的歌劇《特洛伊人》，就會發現與莫扎特寫的這個樂章，精神非常接近。以上是我從三方面對這個樂章作的分析。第一是 pure musical analy-

sis〔純音樂上的分析〕，從 alla breve 來分析；第二是從 baseline instead of accompanying figures〔基線而不是伴奏線〕；第三是從其 concept〔概念〕，就是從曲子整體的概念來看。還有一個就是從莫扎特時代的鋼琴來看，一般人彈第一主題時，聲音根本無法持續，與現在的鋼琴不一樣。我們聽的時候，會覺得弦樂的主題很好聽，但鋼琴的聲音聽起來很辛苦，乾巴巴的，莫扎特卻不會這樣。後面的木管一旦速度慢下來，聽起來就會太厚重，失去了輕靈的感覺。事實上，速度稍快一點，每個音還是可以分得清楚，聽來更輕靈一些。還有一點，我彈這首曲子時，總是要求弦樂拉三連音—— three a group。一般樂隊有個壞習慣，看到連音時，總是來來回回的拉。我認為只要來來回回的拉，聲音就一定會"死"，因為這不可能自由，也不是根據和聲。三個音連在一起時，和聲的變化往往是在第三或第六個 group，就可以較為自由；而兩兩在一起的音，則無法在和聲上有較自由的變化。而且 if you have one group，就說明了 tempo 應該是怎樣。

崔：這必須要從 concert master〔首席〕開始帶。

傅：對，不過這很簡單，只要說一次就行了，樂隊在演奏時會覺得很舒服。

蕭邦的《e小調第一鋼琴協奏曲》具有瑪祖卡精神

容：是不是在演奏蕭邦的協奏曲時，也牽涉到這種三連音問題？

傅：你說的是《e小調第一鋼琴協奏曲》吧。e小調這個協奏曲算是個難題。事實上，第一樂章一開始就是個難題，好像是個進行曲（*哼出了樂章的開頭*），事實上是瑪祖卡（*傅先生很有精神的哼出了一段完整的第一主題*）。當然，整個樂隊的瑪祖卡，不會像鋼琴家彈得那麼自由，但是仍要有那種 character〔性格〕。波蘭的國歌也是個瑪祖卡。瑪祖卡帶有土地的特質，同時也可以是很雄壯，帶有進行曲的性格，卻又不是進行曲，有波蘭的特殊民族性格在內。《e小調鋼琴協奏曲》的最後一個樂章，對任何一個指揮來說都很難（*哼了一段旋律*），其中的連音是很自然的，就像皮球彈跳一樣容易。此外，我是很注意 pizzicato

〔撥音〕，絕對不可機械的彈撥，《e小調鋼琴協奏曲》的最後樂章就有很多地方是撥音，撥音本身也是一個旋律線條，是與上面對稱的，雖不是學院派的 counterpoint〔對位〕，也是另一種形式的對位。我那時和湯沐海合作這兩首蕭邦的鋼琴協奏曲時，他說以前也曾和其他人合作過這兩首曲子，但並不知道其中原來這麼複雜。蕭邦的鋼琴協奏曲，我認為並不需要太大的編制，主要還是鋼琴。

方：傅先生，能否請您談談對於莫扎特 K.503《第二十五鋼琴協奏曲》的感覺？

莫扎特的譏諷——作品五〇三號

傅：《第二十五鋼琴協奏曲》是個好作品，其中還有一段《馬賽曲》，究竟是《馬賽曲》先，還是莫扎特先，我不太清楚*。這首曲子，我覺得也是莫扎特作品中相當特殊的，非常 olympic〔奧林匹克〕的作品。這首曲子是 C 大調，給人的感覺非常龐大，開頭的主題彷彿是一座山，不過雖然是如此的 majestic〔雄偉壯麗〕，還是有很神秘的感覺，並不是很明顯的明朗。總是在宏大的主題後馬上接着小調，一天到晚在那兒躲來躲去。好像奧林匹克一樣，有時為雲霧遮掩，一會兒又露出山頭。

方：對，第一樂章中段主題就是這樣。

傅：早期的 K.415 也有這個主題，給人的感覺卻不一樣。K.415 給人的感覺是婀娜多姿，而 K.503 這一主題卻給人一種說不出的 irony〔譏諷〕。我第一次彈這首協奏曲時，對第二主題的 repeat〔重複〕，感到與貝多芬《第四鋼琴協奏曲》開頭獨奏的動機似曾相識。這個動機讓人覺得老是在那兒轉來轉去重複，躲來躲去。K.503 協奏曲中的 Jupiter〔朱庇特〕出現得很少，出現一會兒就沒有了，然後 trill〔顫音〕與每一段結尾的半音，都讓人感覺很神秘。整個第一樂章就是這樣，既雄壯又遙遠，有遙不可及的感覺。即使中間的《馬賽曲》也不是像真正的《馬

* 莫扎特死於一七九一年，《馬賽曲》作於一七九二年。

賽曲》那麼雄壯（輕聲哼出這段主題），永遠都是ironic〔譏諷的〕。莫扎特的作品愈到後期愈富於譏諷，什麼話都是譏諷，不能完全以正面視之。

崔：就好像莊子的寓言一樣，從不正面說，裏面有大道理，但又不說清楚，讓人自己去想。

傅：對，第二樂章也很有意思，對我來說，似乎更加遙遠。第二樂章給人的感覺真的是"夕陽西下"（哼出第二樂章的主題），雖然不像莫扎特的某些協奏曲那麼美，那樣能夠立即吸引人，可是事實上這個樂章非常深刻，有一種感傷的歎息，是一種高度的中國詩意的感情。給人的感覺是經歷了許多人世滄桑，"曾經滄海難為水"。中間有一個很妙的樂段——這又是我和其他音樂家的爭執點，就是中間突然有三十二分音符的進入，一般人總是音符少時就快，音符多時就慢（傅先生以大部分鋼琴家的彈奏速度，哼出這一樂段）。我認為這個樂章最天才的特徵之一在於開始時的主題，用多少時間去感傷都可以，只要你有這個"氣"，但是到了中間的三十二分音符時，必須要有譏諷。在感歎中有譏諷，並不是為了製造"一貫"的感傷，如果在這個地方就放慢速度，那整個樂曲的結構就不對了。這樂曲大多的演奏都不能使我滿意，就是這個原因。

我認為莫扎特是賈寶玉加孫悟空的人物，這就是孫悟空的一段，也許這一段對指揮或演奏者來說都很彆扭，在很奇怪的地方有個重音，輕拍則在主拍上。我想樂隊或演奏者放慢速度的另外原因是容易"齊"，現在的演奏都很講究"齊"，對我來說，稍微不齊沒什麼，message〔要旨〕一定要對。這個樂章真的是"夕陽西下"、"暮色沉沉"的感覺，中間經過快速的音群後，又突然出現了木管與法國號的樂隊齊奏，這時給人的感覺就是朱庇特再度出現，然後又出現重複的樂句，給人"淒淒切切"的感覺，類似中國詩詞中淒切的意緒。這真是"感慨萬千"的作品！

到第三樂章時（哼出第一主題），當然，不能說這是莫扎特最秀氣的作品，好像不是用最考究的佐料，尤其是 trumpet〔小號〕的 staccato

〔斷奏〕，cello〔大提琴〕的轉調，轉到 a 小調，重複三次後，忽然朱庇特再度出現。我覺得這樂章具有酒神的精神，跟貝多芬《第七交響曲》一樣，莫扎特這首 K.503《第二十五鋼琴協奏曲》的第三樂章可說是莫扎特的酒神。第一主題聽來就有晃晃蕩蕩的感覺，但感覺上就是"大"。

《第二十五鋼琴協奏曲》第三樂章的中間忽然出現一個"不可一世"的旋律（哼出迴旋曲中間的"恬靜"樂段），真是把你的心給挖了出來。這旋律一直發展到最後，一直向上爬到不得了的高潮，但到最後還是沒有真正的高潮，只是在雲端中。鋼琴經過快速的過門樂段後，又回到了原來的第一主題。我覺得 K.503 第二十五號是最像朱庇特的鋼琴協奏曲，是非常特殊的作品。

莫扎特的鋼琴協奏曲代表了他器樂作品的最高峰

方：您覺得與 K.503 中的朱庇特相較於《第四十一交響曲》中的朱庇特如何？

傅：各有千秋，不過我覺得 K.503 的境界更高，當然，《"朱庇特"交響曲》的第二樂章，也是 F 大調，中間也有無限的感慨，也是了不起的作品。

K.503 並非是完美的作品，我覺得第三樂章的中間過了之後，感覺上有些失去了 interest〔意思〕，並非繃得很緊。不過境界與氣勢非常高，很特殊。

我認為，莫扎特的協奏曲早就遠遠的超過了他的交響曲。莫扎特基本上不是一個像貝多芬那樣的純邏輯性的作曲家，交響曲並不是莫扎特的本位。莫扎特是一個心理作曲家，所以他是一位偉大的歌劇作曲家。他的音樂不是邏輯性的發展，而是錯綜複雜的心理觀察、心理發展，他的鋼琴協奏曲代表了他的器樂作品的最高峰，因為他將歌劇的東西放進去，抽象化，並昇華到一個更高的高度。莫扎特的鋼琴協奏曲中，鋼琴與其他樂器（木管、弦樂）都可以相互交換角色，戲法可說是變化無窮，這就是莫扎特是孫悟空的地方，在協奏曲方面，莫扎特之後可說無

人超過。

崔：有許多史家認為，莫扎特的最後幾年，真正的朋友是他歌劇中的人物。

西方古典音樂的基礎在和聲

傅：K.488 A大調《第二十三鋼琴協奏曲》的第一樂章的重點就在開宗明義的第一句，一開始的和聲就有那種不知走到何處的感覺。我覺得西方古典音樂的基礎就建築在和聲上面，沒有和聲就沒有西方古典音樂。一般人聽到第一主題時，常常只注意表面，不注意和聲（下面的弦樂）中間問號的含義。A大調可說是較c小調更加女性化，更像拉斐爾的畫，永遠是非常的 sensuous〔悅耳〕，其中包含了不可捉摸的感覺。第一主題到第四小節才讓人感覺是"到家"了（哼出第一主題）。第二主題讓人感受到和聲的美。上頭的旋律是 vocal〔歌唱的〕，但真正的心理刻畫還是在和聲上。演奏西方古典音樂若不注重和聲，根本不算入門。房子沒有基礎，怎能建造起來？第一樂章的第一主題與第二主題是莫扎特所有協奏曲中最難彈的兩個句子。

容：難在哪裏呢？

傅：主要就是難在怎樣把和聲表現出來，而且能夠維持一個不着痕跡的線條。鋼琴主要是一種敲打的樂器，不容易做出一個線條來，弦樂器要做到不留痕跡的線條較容易。鋼琴演奏時，底下與上頭同時要有獨立性。第一主題出現時，底下的增七度一定要上來；上面的感覺則要下去，這是很自然的。然後到了D大調時，要有一種空靈的感覺，然而不多久又回到了A大調。空靈的感覺要怎麼表現呢？那就是要去感覺和聲，但不要那麼實在，太實在了就不好。要能實現歌唱性，其中所含微妙的心理狀態也要表現出來。

容：不過音樂總是有邏輯的，不只是虛無縹緲的。

傅：所有的音樂都有邏輯性，但是真正的邏輯要像李白的詩，李白的邏輯並不像杜甫的邏輯那麼容易分析。

莫扎特總是在悲傷中帶來歡樂

容：《第二十三鋼琴協奏曲》的第二樂章怎樣呢？

傅：這樂章的第一主題聽來真像"老生"，像是八十老人在訴說往事，真是非常有悲劇性。

容：那第三樂章呢？

傅：第三樂章可說是莫扎特最歡樂的一個樂章，尤其是經過像第二樂章那樣的悲劇性後。第三樂章歡樂的第一主題突然出現。莫扎特總是在最悲傷中帶來極度的歡樂。在這個樂章中，孫悟空又回來了，而且大翻跟斗。不過在這個樂章中，也有莫扎特不知在哭或在笑的特性，這就是莫扎特特別偉大或是最不可捉摸的地方。海頓就不是如此。莫扎特的音樂是在生與死之間、笑與哭之間、歡樂與悲哀之間……

崔：歌劇《魔笛》就是在好與壞之間。

傅：這就是老莊。

崔：就像老莊的齊物論。我在聽 Karl Bohm〔卡爾・博姆〕的莫扎特時，覺得他特別要把和聲做出來，在精美的和聲中再決定速度，因此會覺得他的速度非常自由，但是他的自由又是很有道理的。有些指揮演奏莫扎特很"死"，就是由於他們先限定了速度，如此下來就"死"了。

京特・萬德是個了不起的指揮

傅：有個了不起的指揮現在才開始受人重視，他從不計較名利，所以過去常為人忽略，他就是德國指揮 Gunter Wand〔京特・萬德〕。我二十年前與他合作時，就覺得他是個很了不起的指揮。反而有些紅得不得了的指揮，事實上沒什麼東西。他現在開始走紅，大概是由於所有大師都死光了，才找一個德國指揮來替代（笑），不過也幸虧他真有學問。京特・萬德指揮什麼都好，我沒有聽過不好的，他只要站在那兒，境界馬上不一樣。就像克倫佩勒一樣，雖然站都站不穩了，但其中卻大有學問。音樂的境界愈高，馬上就可使人受感染。不過有些指揮卻無法做到，只要看他站在那兒的樣子就知道了，雖然是很有能力，但是卻沒有東西。

我聽過富特萬格勒指揮的西貝柳斯《小提琴協奏曲》，那次在鄭京和音樂會後，別人送她這張唱片，她到我家裏聊天，聽了這張唱片之後，馬上跳了起來，說："把我其他的西貝柳斯的協奏曲唱片燒掉！"那張唱片的獨奏是庫倫‧坎普。其中第二樂章是我從未聽過的"恐怖"，是一種"偉大的恐怖"，那種搖啊晃啊的感覺，實在是不得了！鄭京和本身是一個很好的小提琴家，她亦是以演奏西貝柳斯《小提琴協奏曲》成名的，她的這種表現，可說是一位真正藝術家的胸襟。

照原稿詮釋莫扎特

王：我曾聽過張耕宇先生說，您在詮釋莫扎特時盡量要找到莫扎特的原稿來看，原因何在？

傅：很多不是原稿的版本，其中常常有很多改動。有將和聲改掉的；有將 phrasing〔分句〕改掉的；有將 articulation〔斷句，句讀〕改掉的。就像中文的標點符號一樣，也許改掉之後文理仍通，意思卻差遠了。莫扎特的樂譜之所以有那麼多版本，是因為有一些編輯常常憑自己的意思來更改，沒有看到莫扎特非凡天才的光芒。這些編輯常常喜歡"燙熨斗"，將莫扎特的音樂"規則化"。我認為作曲家的作品，其中若有與前面不一樣的，也許第一次我並不理解，但我認為其中一定有道理。我一輩子的工夫，就花在去追究、去發掘、去解釋為什麼前後不一樣，然後得出一個合情合理有說服力的解釋。最後不光是被動的接受，還要相信不可能不這樣，只有這樣才是對的。對我來說，作曲家不可能不對。

容：那麼，同樣的樂曲為何會有不同的詮釋？比方您和哈絲姬兒彈奏的舒曼的《a小調鋼琴協奏曲》有所不同，那到底是誰的正確呢？

舒曼的《a小調鋼琴協奏曲》是"高傲的"，絕非"女性化的"

傅：不是，所謂不一樣，並不是 interpretaion〔藝術處理〕的不同。例如舒曼的《鋼琴協奏曲》，第一樂章是 Allegro affettuoso〔深情的快板〕，速度完全是自然的（傅先生深情的哼出第一主題），其他所有的

唱片都是開始緩慢，然後突然加快速度。事實上，這個主題本身是非常的 passionate〔情緒激昂〕，非常的 proud〔高傲〕，又是 alla breve，是一個小節兩個重拍，若以四個重拍來彈，所有的切音都變成在那兒等，而沒有讓人感到是切音，那線條已經斷掉。

這首舒曼的《鋼琴協奏曲》，有學生要來跟我學，我總是說："要找麻煩的，來跟我學！"因為學的人一定挨罵，傳統的彈法都很慢。我和 Krips〔克里普斯〕彈過這首協奏曲，他很喜歡我的彈法，認為就應該這樣彈。可是大部分指揮卻習慣了一般鋼琴家的速度，對我的彈法反而覺得奇怪："怎麼以這樣的速度來彈？"樂評人常說我"胡鬧"，這些都是根據他們自身的習慣加以判斷。

此外，還有更多麻煩的地方，像中間豎笛接第一主題時，譜上寫的是 antimano，意思是"騷動一點"，不是"快得很"，可是幾乎所有的唱片都是在這兒快得很多，我覺得這全都不對。

容： 那 cadenza〔華彩段〕的部分呢？

傅： cadenza 的部分比較自由，每個人可以講自己的獨白，不過當然也是要符合整個曲子的結構和整個曲子的邏輯性，順此發展下去，當然可以有各種不同的彈法。

崔： 您覺得這首曲子 Lipatti〔利巴蒂〕與卡拉揚合作的版本如何？第三樂章不錯。

傅： 我對這個版本也並不很滿意，我覺得第三樂章利巴蒂彈得太快，我還是比較喜歡 Cortot〔科爾托〕彈的。我覺得第三樂章不能彈得太快，這個樂章中，每個音符都是"唱"的，太快的話，就顯得太匆忙。第二樂章是 intermezzo〔間奏曲〕，表示不是個重要的 middle movement〔中間樂章〕，只是個過門，因此它的 unit 是四個一組，而不是個別的強調單個音符，這在音樂上是不對的。否則，到中間 C 大調浪漫旋律時，速度會變得十分緩慢。我過去和樂隊合作時，在這個地方就常常合不上，而且這麼彈的話，也會使得原來的音樂變得太感傷。事實上，這段音樂很美，是很長的線條，不斷的，一波波的上去。

傅： 對舒曼的《鋼琴協奏曲》的詮釋，我從 Bruno Walter〔布魯諾·

沃爾特〕那兒得到了很大的滿足。為了要指揮樂隊，我閱讀了一些與指揮有關的書，其中包括沃爾特寫的書，他說：＂一些所謂的傳統，往往就是一些錯誤的結論，比如像舒曼的協奏曲。＂然後沃爾特就從頭到尾的分析這首協奏曲，他所分析的就和我剛才說的一模一樣，所以，我知道至少有布魯諾·沃爾特支持我。沃爾特說：也不知道從那兒開始傳說舒曼這首協奏曲是女性化的協奏曲，事實上，這首協奏曲一開始就是高傲的，充滿活力的，並不是扭扭捏捏，慢條斯理的女性化。

崔：現在科爾托彈的蕭邦協奏曲也出版了，是科爾托和 Barbirolli〔巴爾比羅利〕合作的，非常好。

傅：可以想像得到，不過科爾托彈的東西並不很平衡，有時好得不得了，有時則……然而這些沒什麼關係，因為我知道用什麼耳朵去聽。

崔：巴爾比羅利所指揮的樂隊也非常特別，好像是他自己的樂隊，稱之為巴爾比羅利樂隊。

傅：巴爾比羅利是個很好的指揮，我很欣賞。你所說的樂隊應該是很久以前的事。巴爾比羅利還曾做過蘇格蘭交響樂隊和紐約交響樂隊的指揮，後來一直是哈雷交響樂隊的指揮。也有可能那時的唱片亦有版權問題，隨便取個如巴爾比羅利樂隊之類的名字，這也很難講。

歌德才是德國文化的真正代表

崔：您對蘇聯政局變化的看法如何呢？

傅：我很同意你在《音樂月刊》第一一一期社論中所說的，根本上還是＂社會良心＂的問題。在蘇聯，軍隊面對幾千百姓，開槍就是開不下去；……不過我不太同意你在那篇文章中以瓦格納作為德國文化代表的觀點。我覺得歌德才能真正代表德國文化，是一種更高的文化精神，浮士德的精神才是真正的德國精神。有兩本書，介紹給你，是一位美國學者傑克·巴扎姆寫的：一本是 Marx，Darwin and Wagner《馬克思、達爾文和瓦格納》，另一本是 Berlioz and Romantic Century《柏遼茲和浪漫世紀》。這兩本書應該放在一起看。他認為馬克思、達爾文和瓦格納是＂現代世界＂，而柏遼茲則是＂looking back to ancient Greece〔回

首古代希臘〕"。因此，他認為柏遼茲代表了浪漫世紀的精神。這兩本書很厚重亦很深刻，相當值得看。我個人是屬於柏遼茲派的，不過我也欣賞瓦格納，他是天才，尤其在他的和聲中，在他的音樂中，有那種power〔力〕。他的和聲可說是"詭計多端"，各種技巧都施展了出來，特別是與人的"下部"有關（人的身體有上下部之分），瓦格納的音樂可說與人的"下部"相關較多，這是很厲害的一種power，聽瓦格納的《特利斯當與伊瑟》中的和聲，音樂沉到底下時，人馬上就會垮了（*眾笑*），讓它引誘去了！其實，沒有柏遼茲的《羅密歐與朱麗葉》，就不會有瓦格納的《特利斯當與伊瑟》。後者完全是由前者出來的，不同的是，前者是非常的 pure〔純〕（*傅先生哼出《羅密歐與朱麗葉》開頭的旋律*）。柏遼茲是 linear composer〔線性作曲家〕。但不是說沒有和聲，而是有特別的和聲，不過他仍是一位 linear composer，柏遼茲事實上是古典音樂家，表面上是浪漫的。瓦格納事實上是走向縱情的浪漫之路。

崔：所以瓦格納的影響很大。

德彪西是對瓦格納的反動

傅：當然，沒有瓦格納就沒有德彪西，德彪西是對瓦格納的反動。瓦格納所代表的可說是西方文化走到了頂點。德彪西年輕時，對瓦格納是瘋狂的着迷，然而德彪西最後否定了瓦格納，走了完全相反的路，這也許並非完全偶然。這也是德彪西的音樂之所以那麼令人感覺到東方味道的原因。柏遼茲和德彪西音樂中作為題材的古代世界，比較接近於中國古代的"黃金時代"（歐洲一般對於古希臘亦都有這種嚮往），甚至幾乎是"原始時代"，還是時空不分，混沌一片的時候。當然德彪西的音樂有很多層面，具體來說，《佩利亞斯與梅麗桑德》中有很多中世紀的情景，亦有阿拉丁傳說以及古希臘和古埃及的描寫，德彪西的這些曲子給我的感受就是"懷古"。德彪西追求的理想世界，就像孔夫子倡導的"民風純樸"的社會，有一種"風吹草低見牛羊"的感覺，是一種天人合一的境界。柏遼茲的《特洛伊人》則是一種"超人"的古代，也是對古代的理想。瓦格納雖也以古代為題材，但卻是用以象徵現代資本主義社

會中的貪婪、慾望，與前兩者完全不一樣，他不追求理想。當然，《名歌手》有所不同，每個偉大的作曲家都有多方面，無法一言概括，不過基本上來說，瓦格納確實不同。

方：像尼采在年少時，非常崇拜瓦格納的音樂，後來又發現瓦格納並非如他所想的。

傅：尼采到最後特別喜歡《卡門》……

崔：他覺得那樣的女人才真實。

<div style="text-align:right">

黃東永整理

原載於臺灣音樂月刊《唱片評鑒》

第一一五期，一九九二年一月

</div>

四十年鋼琴生涯

與傅敏對談

一九九一年秋為紀念父親逝世二十五周年，香港翻譯家學會舉辦「傅雷生平展」，同時傅聰應邀開了一個「紀念音樂會」。在主持父親的生平展期間，我利用傅聰準備音樂會的空隙，於十月二十八日下午與傅聰就音樂問題長談了一次。這次談話一直未發表，一九九七年我退休後，才根據錄音整理成文；二○○三年為紀念傅聰舞臺演奏生涯五十周年，發表於《傳記文學》（第八期）。

並不太懷念百器老師，倒是很懷念李惠芳老師

敏：早期的鋼琴教育中，百器〔Mario Paci〕是不是惟一值得提出的？

聰：事實上，把百器看成是我學琴初期最重要的一位老師，是最大的誤解。百器在中國當然很有名，是德高望重的鋼琴家，又是指揮家。然而，回憶起來──也許有忘恩負義之嫌，不過我要說的是事實，也是我真實的感受──我對在百器門下學琴的那段日子並不很懷念；倒是一直很懷念正式教我琴的第一位老師李惠芳，她後來是斯義桂的夫人。我的啟蒙老師是雷垣，爸爸的同學。我在李先生那兒學琴不過幾個月，李先生後來去了美國，才跟百器學的琴。在李先生那兒幾個月把一本莫扎特的小奏鳴曲都彈了，我想當時我的技巧可以說毫無基礎，可是李先生讓我自然發展，那時學琴並沒有特別的緊張，一切都出自於一種自然的對音樂的愛，一種對音樂的本能反映。

記得李先生走後，第一次到百器那兒學琴，是爸爸親自帶我去的，當時百器一聽我彈琴就說：這個孩子是個可造之材，不過第一要先學技術！然後，百器就把一枚銅板放在我手背上，練琴時銅板不准掉下來；此外，百器是個非常嚴厲的先生。那時，我在家裏已經受夠了父親極其嚴厲的教育。所以對我來講，到李先生那兒學琴，是最大的解放和樂趣，可是到了百器那兒，連那麼一點樂趣也給剝奪了，使我對音樂的自然反映反而減少了。不僅如此，由於百器要求非常嚴，一定要這樣或那樣，弄得我非常緊張，不知所措。

當然，如今在國外生活了那麼多年，我很瞭解他們意大利古典學派是怎麼一回事。就是有這麼一種學派，這種學派很有可取之處，可是，我認為，事實上每個人的手是不一樣的，每個人的性格也不一樣。對我來講，現在來跟我上課的學生，我完全不在乎手的姿勢怎麼樣，只要彈出來的音樂聽起來是有意思的，言之有物，是對的話，任何方法都可以，我沒有那種教條式的框框。

百器教琴是比較教條式的，條條框框比較多，所以在跟百器學琴的那個階段，我幾乎沒有機會彈真正的樂曲，直到百器去世前半年，才開

始接觸真正的樂曲。其實我跟百器學琴的時間並不很長，有的材料說我七歲半學鋼琴的，其實我是八歲半快九歲時開始學鋼琴的，跟百器學琴時，我已經九歲半了，是一九四三年的秋天，百器是一九四六年八月去世的，所以在百器那兒學琴三年，時間不算很長。

百器去世後，沒有合適的老師，也就沒有再好好的學。一直到一九五一年初夏從昆明回到上海，才開始繼續學鋼琴，那時我十七歲。在國外這幾十年，經過很多很多年我總覺得始終沒有把百器給我養成的一些壞習慣擺脫掉——在百器那兒學琴時，在手背上放銅板，手要保持平衡，銅板不能掉下來，有時他問我放鬆了沒有，為了避免嚴厲的責備，我就說放鬆了，其實一點也沒放鬆，相反，緊張極了，手很僵硬，這就養成了一種很壞的習慣。——當然，百器是個古典正統的鋼琴家，譬如說彈裝飾音，我覺得百器是有一種特殊的訓練方法，這也許無形之中對我後來彈裝飾音大有益處，尤其是對我後來彈斯卡拉蒂，莫扎特，巴赫等等，很可能打下了很扎實的基礎。

學琴最關鍵的是一定要有獨立思考和鑑別能力

敏：一九五一年夏，你開始跟阿達·勃隆斯丹夫人學琴，你覺得她的教琴有什麼特色，有什麼突出的優點？

聰：我跟勃隆斯丹學琴其實也很短，不過一年時間，一九五一年夏到一九五二年夏，後來她去了加拿大。現在幾十年後，回過頭來看看，譬如說跟她學過的德彪西幾首《前奏曲》，當年的樂譜還在，當初教我的時候，她在譜上寫的東西，按我現在的理解來看，我覺得並不很對。所以說要看從什麼樣的角度來看問題，那時候在上海，有一點我倒要說說，我非常遺憾沒有跟李翠貞先生上過課，等我認識李翠貞先生時，我已經在國外了。那時我從羅馬尼亞參加聯歡節的比賽回來，才第一次去看她，和她交談等等。其實在那個年代，中國有一些鋼琴教師有很高的素質，可是父親當初並不瞭解。事實上，我這幾十年來的學習可以說——並不是說先生沒有教給我什麼——主要的學習是我自學，跟先生沒有太大關係。要說對我影響最大，對我以後的發展有影響的話，譬如說

在英國，我和梅紐因在室內樂上的合作，以及和巴倫鮑伊姆一起商討音樂，非常頻繁和深入的商討音樂，跟這些高水平的音樂家在一起研究音樂，我的得益跟那時老師教我的，那是不能相提並論的。事實上所謂學習，一個真正的有創造性的音樂家，無所謂是哪個先生教的，因為學習是隨時隨地都可以學習，每個人身上都可以學到東西，不是正面教材，就是反面教材，最關鍵的是自己一定要有獨立思考能力和鑒別能力。

當年彈貝多芬《第五鋼琴協奏曲》與後來去聯歡節參加比賽有關

敏：一九五三年初春，你跟上海交響樂隊合作彈貝多芬《第五鋼琴協奏曲》，那是勃隆斯丹指導的嗎？那次演出與你後來獲選拔去羅馬尼亞聯歡節參加比賽是否有關？

聰：那時在上海與交響樂隊合作彈貝多芬《第五鋼琴協奏曲》，不是勃隆斯丹夫人指導的，她於一九五二年夏就去了加拿大。在當時上海的水平，我的演奏也許曾經起了一定的作用。可是，現在回過頭來看看那時的水平，老實說我很慚愧，像那樣的水平，假如我自己現在聽到那時的演奏，真的會無地自容。那個協奏曲後來我重新研究過，也重新彈過，到現在為止，在國外也只彈過四五次，自己也並不滿意，此外，我對那協奏曲並不很喜歡，那是另外一回事。可是當時我的演出卻很轟動，引起了注意，為了選派我去羅馬尼亞布加勒斯特參加聯歡節的鋼琴比賽，當時還引起了一場不大不小的風波呢！

敏：對，那時的上海音樂學院很不服氣，因為名額只有一個。後來爸爸專門——好像是給夏衍——寫了信，說音樂學院不服氣，不能怪他們，畢竟他們一直在搞政治運動，搞業務練琴的時間很少，而傅聰沒有進學校，練琴時間比較充裕。提出如果只有一個名額的話，傅聰可以不去羅馬尼亞參加比賽。結果是讓音樂學院的史大正和你一起去參加的比賽。

聰：對！對！爸爸就是那麼一個認真的人，而且能合情合理的來分析。

敏：你跟勃隆斯丹夫人學琴是百器夫人介紹的吧！

聰：對！在這一點上，我甚至要提出對父親一定程度的批評，他當時有點崇洋，因為百器是李斯特的再傳弟子，爸爸那時看到太多的從國外留學回來的人，並不都有真才實學，其實他並不瞭解，當時還是有一些例外，譬如像李翠貞先生，她是個很有造詣，很有學問的鋼琴教授。

敏：你當時參加第三屆世界青年聯歡節鋼琴比賽時的曲目，還記得嗎？

聰：記得。彈了幾個斯克里亞賓的《前奏曲》；貝多芬的《第三十一首鋼琴奏鳴曲》（作品一一〇號）；巴赫的《c小調托卡塔》；蕭邦的《幻想曲》和《第四敘事曲》；舒曼的《幻想曲》和德彪西的三首《前奏曲》。

傑維茨基尊重個人對音樂的感受和理解，關鍵時刻則給予點撥

敏：你到波蘭後跟傑維茨基學琴，受益最深的是什麼？

聰：一九五四年八月我到波蘭後，就跟傑維茨基學琴，當時離開比賽只有四個多月的時間，而我要準備參賽的全套節目，所以上課略為多一點，也不是很多。比賽以後到一九五八年底，在傑老師那兒上課並不多，不到三十課。傑老師親口對我說："你是一個很特殊的例子，不用常來上課，你有你自己個人的個性和特殊的音樂感和理解。我在這兒只希望在你走彎路時，或有些地方誤入歧途時，或太誇張太過分時，幫你調整一下。"傑老師是基本上不干涉我的特殊的個人對音樂的感受和理解。傑老師有很高的趣味，對任何的誇張非常敏感，他非常不喜歡誇張。這一點對我來講是很重要的一劑藥，因為我是很容易誇張的，這是我的缺點，也是我的優點，因為在舞臺上，一定的誇張是需要的，不然不可能有強烈的感染力；可是有時候運用不當，過分的誇張，過分的熱情，常常會破壞你原來想達到的要求，過分的衝動往往會使你失去控制，當然我的誇張並不含有粗俗的成分，但已有這個危險了！在這方面，傑老師對我的幫助很大。然而在彈琴的技術上，傑老師對我沒有任何幫助，上課時他只是說這應該清楚一點，可是怎麼樣才能做到清楚一點呢？在技術上沒有給我任何指導，在這方面可以說是零。所以在蕭邦

比賽後，有一段我不是很想轉到蘇聯去學嗎？在家書上可以看出爸爸跟我一起商討這個問題。

沒有一個學派的鋼琴技術可以把我對音樂的特殊感受規範起來

敏：是不是蘇聯學派在鋼琴技術上有一套比較完整的辦法？

聰：當然了，蘇聯在這方面還是很強的。我八歲半開始學琴起，基本上沒有打過什麼技術的基礎，國內的時候，沒有一個先生教過我技術。百器那時候想要教給我，可是我那時候是一個不大順手的頑石，在百器那兒也沒有學到什麼技術，反而弄得手很僵硬。所以在技術上，我始終很欠缺，這就是蕭邦比賽後，我強烈的想轉到蘇聯去學的主要原因。

敏：那麼，後來你的技術問題是怎麼解決的呢？

聰：到現在為止，技術問題我自己還是一直在摸索。我覺得我是個特殊例子，可能沒有一個學派的鋼琴技術可以把我對音樂的特殊感受規範起來，可以把我訓練起來，因為我有自己的特殊想法，有對音樂的特殊感受，有對音色的特殊要求，而且這種特殊的要求，並不是說可以用一套現成的技術去自然而然的表現出來。如果說你天生會彈音階或琶音，坐下來就能彈得滾瓜爛熟，假如也教給我這種技巧，對我來講也許並不是一個幫助，因為我總是在追求一種特殊音色的特殊技巧，總是在找一個屬於某段音樂的特殊的表現方式。所以要我用現成的規範的彈音階或琶音的技巧，來彈不同的音樂，這我做不到，也不可能做到，也許反而會使我感到很彆扭。

敏：所以說對你來講，是要找一個很高的高手，能根據你的想法，你的特點，再根據他的經驗，來設計出一個辦法，幫助你解決要表達某種音樂所需要的那種技巧。

聰：對，對，對！譬如說現在我的夫人卓一龍可以幫我的忙，她有時候建議一下這個或那個，讓我不斷試驗，對我就很有幫助，有時候好像問題很容易就解決了！

卡波斯對傅聰的主要幫助是在心理上使他放鬆

敏：一九六一年一月的家書中，爸爸提到曾經幫助過匈牙利著名鋼琴家安妮·菲舍爾〔Annie Fischer〕的那位匈牙利老太太，讓你去找她，讓她給你指點指點。

聰：有，有，是卡波斯*，她已經去世二十年了。其實我也不是在她那兒真的上什麼課。她有很好的耳朵，每次去她那兒，她總是讓我放鬆。她對我非常好，每次去，總得送點什麼，總不能讓她白費時間，可她怎麼也不收，分文不收。她說："讓我受罪的我收費。讓我享受的，絕對不收！"所以最後我送了她一張林風眠的畫，她去世後，拍賣那張畫，我又去買了回來，現在掛在家裏。

有時候我對自己很不滿意，或者自己很緊張，到她那兒彈給她聽時，她能使我非常非常放鬆，使我恢復信心，當然也提出一些音樂上的見解，但這不是對我的主要幫助。對我的主要幫助是在心理上能使我放鬆，她能理解我，會給我一種支持，使我充滿信心。在她那兒經她一點撥，不知怎麼的會使我自然而然的放鬆，音樂也就對了！

要做到既有細節又有整體，要找到一個平衡

敏：五十年代在波蘭的時候，爸爸給你的信上談到你彈琴時身體搖擺的問題，現在怎樣了？

聰：這問題早就解決了，可以說離開波蘭後，到英國不久，身體搖擺的問題基本解決了。有時候整場音樂會下來，我可以連一根頭髮都不動。一次彈李斯特的奏鳴曲，從頭到尾頭髮都沒有動一根，就是說像個雕塑佇在那兒。不過最近開始反而又動一點，然而這決不是年輕時的那種動，那是一種自我陶醉，喜形於色，有礙於音樂的動。最近常常邊彈邊指揮樂隊，我需要用動作來感染樂隊，所以又造成最近動的多一點。

敏：在家書中爸爸曾提到你常常表情過細而影響整體的問題，這個

* 伊洛娜·卡波斯〔Ilona Kabos，一八九三——九七三〕，匈裔英國鋼琴家和教育家。

問題現在怎樣了？

聰：表情過細而有礙整體，這確實是我的一個問題。我一直是在嘗試着怎麼樣去克服。對我來講，每一個細節都是組成一個真正整體的一部分，沒有一個細節可以忽略，沒有細節的整體，是空洞的東西；可是過分的注重細節，就是說只見樹木不見森林，忽略了整體，那當然也是一個很大的缺點。然而，我絕對不願意以犧牲任何一個細節裏的細微的地方，來求得一個大概的整體。我覺得要得到大概的整體太容易，一般人彈琴往往就是得到大概的整體。我所要求的是每一小部分都有充實的內容，同時又有一個整體，就是說要看到每一棵樹木，同時又看到整個森林。這個要求比較高。要達到這個要求比較困難，比較艱巨，我認為對待音樂藝術，就應該要往高裏去追求。

敏：你是要做到既有細節，又有整體。

聰：對！一定要找到一個平衡。

四十年的演奏生涯可分為三個階段

敏：你認為你這四十年的演奏生涯大概能分幾個階段，各個階段的特點是什麼？追求又是什麼？

聰：可以這麼說，最年輕在上海時，是那種純熱情，純自我感覺的階段。我想，那時我對音樂的感覺相當敏銳。現在回過頭來看看，現在對音樂的感覺跟那時對音樂的感覺，沒有太大分別。當然那時候缺乏理性的分析能力，更不要說真正理解音樂語言。要做到真正理解音樂語言，需要多年的薰陶，要懂得很多複雜的音樂文法、和聲、對位、建築等等，更不用說要瞭解各個作曲家的不同風格。這要多年的經驗積累，才能做到在感情上對音樂有很快很敏銳的反應，同時又有一種很強的理智的分析能力，當然這種分析能力，不是冷靜的純粹科學的分析。可以說在出國以前，到波蘭參加蕭邦比賽以前，在傑維茨基教授教我以前，就憑着那種自然的、自發的對音樂的一種感覺。這屬於第一階段。然而，不光如此，那時我在家裏已看過很多書，聽過很多唱片，我覺得小時候在家裏聽的那些唱片，對我的影響非常好。事實上，現在音樂藝術

是越來越走下坡路了！現在這一代年輕的演奏家，不管是彈鋼琴，拉提琴，歌唱的或者是搞指揮的，都遠不如二十世紀初期那些大藝術家。小時候在家裏聽的唱片，如鋼琴家科爾托、施納貝爾；提琴家席蓋梯、蒂博；大提琴家卡扎斯；指揮家富特萬格勒、勃魯諾‧瓦爾特等等，像這樣的藝術家，老實說現在一個都找不到。那些大藝術家無形之中對我的薰陶很深很深，給我扎下了最基本的音樂的根。

後來一九五四年到了波蘭，跟傑維茨基教授學琴。他非常注重不要有任何誇張，所以，對我來說，參加蕭邦比賽時的演奏，我個人覺得缺乏熱情。事實上，回過頭來看看波蘭學派，我覺得他們非常貧血。有些人很奇怪，說：“一般人年紀大了之後，越來越看破紅塵，好像越來越清淡；可是你呢，卻相反，越來越熱情！”我說並非如此，最早期的時候，我的天性是很熱情的。後來在波蘭那個階段，把我規範的比較老實，但這不是說現在我放肆了！而是說我現在比那時候不知要懂得多多少，那是沒法比的；但在同時我更有紀律，更放得開，也更大膽，就是說我敢於做一般人不可想像的很多東西，這種大膽是有所本的，是根據音樂本身，經過研究分析，是講得出道理來的。這就是我離開波蘭到英國後的第三個階段，當然，在這期間有上上下下，有一個階段會偏向於這樣或那樣，可是基本上屬於第三階段。

希臘精神是感情和理智的平衡，是藝術上的理想精神

敏：爸爸在家書中多次談到希臘精神是感性和理智的統一，也是你一直在追求的，你在什麼程度上達到了這一目標？

聰：所謂希臘精神，牽涉到對整個歐洲的理解，希臘精神是歐洲整個文藝復興運動的一個最主要的動力，近代的歐洲音樂，事實上就是從文藝復興這個運動發展出來的。所謂希臘精神，也不是說所有作曲家都代表着希臘精神，只是說某些作曲家的某些作品特別具有希臘精神。離開具體例子，空講希臘精神，沒有什麼意義。我覺得，每一個作曲家的每一個作品，都有其特殊的意境，特殊的一個世界，莫扎特的每一個協奏曲，都等於是一個不同的歌劇，有不同的情節，不同的人物，不同的

心理刻畫，所以籠統的講希臘精神沒有什麼意義。當然，從宏觀上來看，我剛才說的，基本上整個歐洲的近代音樂，是從追求文藝復興運動開始而發展起來的，基本點就是追求一種感情和理智的平衡，這本來就是藝術上的理想精神，事實上就這點而論，東西方都不分，東方的藝術更是如此。

敏：你的日常學習練琴是怎麼安排的？

聰：這很難講，我永遠只吃早飯，不吃午飯，因為吃了午飯要打瞌睡，練琴就辛苦了。我晚上總是弄的很晚，所以吃早飯也不是很早，一般來講，十一二點鐘我會坐到鋼琴上去，一直練到晚上七八點，甚至練到晚上十二點的時候也有。演出的日子，我也照樣要練琴，一般練到五點左右，回旅館休息一會兒，七點準備上臺。

敏：你最喜歡彈什麼東西？比較崇仰的鋼琴家是誰？

聰：我最喜歡彈的曲目，其實看看我經常演奏的作品就知道了。就鋼琴作品來講，我最喜愛的作曲家有斯卡拉蒂、莫扎特、舒柏特、蕭邦、舒曼——舒曼我最近彈得比較少，其實，我還是很喜歡舒曼的，還有德彪西，德彪西對我非常重要。

敏：拉威爾呢？

聰：不喜歡。

敏：聖桑呢？

聰：也不喜歡。

敏：拉赫馬尼諾夫呢？ '

聰：那我更不喜歡，他是讓我受罪的作曲家，我聽都不願聽他的東西，更不用說是去彈他的東西了。

敏：斯克里亞賓呢？

聰：斯克里亞賓呢，我年輕時很喜歡。他早期的東西比較接近蕭邦，我年輕時覺得他跟蕭邦一樣，甚至還要浪漫，現在回過來再看，我覺得蕭邦還是真正的寶石，斯克里亞賓作品的趣味比蕭邦要差很多。

敏：那麼你對近代的巴托克呢？

聰：巴托克我也很喜歡。可是我總覺得到二十世紀為止，在德彪西

以後，沒有出現過超過德彪西這樣偉大的作曲家。

成功並不見得有成就

敏：你最喜歡的鋼琴家是誰？

聰：我最喜歡的鋼琴家都已經不在這個世界上了，我最喜歡的就是科爾托和施納貝爾。

敏：現代的呢？

聰：現代的年輕人裏頭⋯⋯

敏：比較而言。

聰：這是沒法比的啦！像科爾托、施納貝爾那樣的鋼琴家，現在的年輕鋼琴家是望塵莫及！不過現在的年輕鋼琴家裏頭，我很喜歡瑪塔‧阿格麗琪，她的技術當然沒問題，她有一種火花迸發似的青春活力。拉杜‧魯普我也非常欣賞，他有很高的控制聲音的修養，他彈的每一個和弦，從一個和弦到另一個和弦，都可以使你聽得很清楚，而且可以感覺到聲部的發展，在這些方面，我都很佩服。還有一個很重要的鋼琴家，事實上，他是一個大作曲家，就是布里頓*，他彈的舒柏特的藝術歌曲的伴奏，真是出神入化，我認為近代沒有第二個鋼琴家，能達到像布里頓彈舒柏特伴奏那種藝術境界的高度。

敏：你跟世界上很多指揮家合作過，你覺得印象最深最好的指揮是誰？

聰：最早在倫敦節日音樂廳演出的時候，彈的是勃拉姆斯《第一鋼琴協奏曲》，指揮是朱利尼〔Giulini, Carlo Maria〕。那時我覺得他真像天神下凡，他是個非常英俊的美男子，同時在音樂上真是又熱情又嚴肅，那時我對他佩服得五體投地，那次演出，在那個年代，我覺得是最滿足的一次演出。可是，現在朱利尼的指揮，我簡直不能聽，我覺得他現在的指揮笨重到極點，老是在原地踏步，完全沒有他四十歲左右跟我一起演出時的那種神采。

*本傑明‧布里頓〔Benjamin Britten，一九一三一一九七六〕，英國著名作曲家、鋼琴家、指揮家。

敏：還有呢？

聰：還有考林‧台維斯，我很喜歡和他一起演奏莫扎特的鋼琴協奏曲。他的演奏非常新鮮。我還特別喜歡他指揮的柏遼茲，可惜柏遼茲沒有為鋼琴寫什麼作品。此外，還有一些一般人都不知道的指揮，如在德國科恩，有個指揮叫京特‧萬德，這個指揮現在有人注意了，二十年前我跟他合作過一次，這是個非常了不起的、不同凡響的指揮家，很有學問，好像就是富特萬格勒、布魯諾‧瓦爾特那種風格的指揮家。現在不大聽得到這樣的指揮。我覺得很奇怪，怎麼這樣一個了不起的指揮家，卻什麼人都不知道？那次演出回到英國後，到處與音樂界同仁講起，可是沒有人知道。最近開始，好像在英國，在全歐洲紅起來了，有人注意到他了，可他年紀也很大了，已是八十老翁，可能還不止八十！我覺得他就是一個很典型的例子，就是我常常強調的一點：成功並不見得有成就。有些淡泊名利的音樂家，很有成就，京特‧萬德就是其中之一。他從來也不追求那種世俗的名利，所以他就一直在德國的一個小城市裏當指揮，他搞的音樂卻非常非常了不起。我就是要證明這一點，中國畫家裏頭，現在在國外什麼什麼不入流的畫家的畫，都可以賣到百萬的高價，可黃賓虹到現在要賣到上萬都很困難。黃賓虹在世時，他的畫是隨便送人的，從來沒有要過一點名一點利，可是我們大家都知道他的成就在全中國、在整個的繪畫歷史上都是空前絕後的。

傅敏整理

一九九九年十一月

莫扎特的音樂是「無藝術的藝術」

與單三婭對談

一九八九年一月十日和十九日，在北京音樂廳，傅聰同北京莫扎特室內樂團合作，演奏了莫扎特六部《鋼琴協奏曲》。這是記者單三婭在一次晚飯前與傅聰的談話，由單三婭根據錄音整理。標題為編者所加。

單：雖然你是搞西洋音樂的，但從你的氣質、你的演奏，甚至從你的走路姿勢中，都可以感到東方文化在你身上根深蒂固。

傅：（笑）我也不知道自己是什麼樣子，不過我的東方文化的根確實扎得很深。東方文化和西方音樂完全可以相通。我回中國來搞音樂，講課，可以用東方文化的感受解釋西方音樂，在西方就不可能有這種滿足，他們不懂。

單：你的演奏很熱情，又不放縱，而且可以感到你在力圖表現作品中的每一個層次。

傅：至善至美是不可能的。演奏永遠使你不滿足，作品本身永遠比演奏要高，但從演奏中你又永遠可以獲得滿足。我這是講像莫扎特這樣的大音樂家的作品。去年我到瑞典去參加一個音樂節。他們讓我演奏薩列里作品，他是當時比莫扎特還有影響的宮廷樂師，看他的譜子，越看越沒意思，我讓他們另請高明，我只演奏了莫扎特作品。同是十八世紀作曲家，風格近似，但薩列里作品的內容要空洞得多。

單：請你談談莫扎特。

傅：莫扎特的偉大，在於他對人的理解。他又是曹雪芹，又是孫悟空。他有一顆藝術家的心靈，又像菩薩那樣大慈大悲，對所有人都能體會他們的辛酸。曹雪芹在《紅樓夢》中，對所有大大小小人物，都以博大的同情心來刻畫。莫扎特歌劇為什麼偉大，他對人的心靈體貼入微，又不譴責，歌劇中最平凡的人和最愚蠢的人的音樂都美得不得了。莫扎特又對什麼都看得很開，大徹大悟。

貝多芬講正義和邪惡，黑白分明，對永恆的人性有深遠的影響。中國有儒家和道家，莫扎特對於貝多芬來說，是中國的道家。中國人太多了一點莫扎特，應該多一點貝多芬。

莫扎特的音樂是“無藝術的藝術”，每一個細節都那麼自然，天衣無縫，看不見剪接痕跡。莫扎特作品的境界高於貝多芬。莫扎特像李白，他的作品像是信手拈來那麼自然。杜甫的詩就看得出是下了工夫的。

莫扎特的鋼琴協奏曲是抽象化的歌劇。鋼琴是主角，一會兒又變成

伴奏，銅管、木管也可以是主角，好像在說俏皮話，像人的微妙的心理變化。他追求平衡，悲的樂章之後一定是歡樂的樂章，這是他的天性。

莫扎特是非常自然的一個人，充滿孩子氣，天真無邪，又不淺薄。他的後期作品比前期作品有深度，但即使他的前期作品，也有深度，後期作品也不失朝氣。

單：音樂家們怎樣解釋莫扎特？

傅：除了極少數幾位上一輩的音樂家外，我們這一代和下一代的演奏家都缺少人文主義的廣度和深度。德國鋼琴家施納貝爾和瑞士鋼琴家菲舍爾〔Edwin Fischer〕都是演奏莫扎特作品的大師，也是大學問家，對古希臘到文藝復興的文學藝術，都有很深的造詣。現在的年輕人太欠缺這些了。他們每個音都很準，但給人的啟發很少。現在年輕人有了點成績，得了第一名，就到處演出，很少有時間深入鑽研。現代社會物質氾濫，人們急功近利，現代技術都是一個模式，而藝術是最有個性的。當然還是有一些藝術家在做垂死掙扎。

一般鋼琴家彈莫扎特，外表的風格都是那麼回事，但能把每個協奏曲都造成一個不同境界，很少聽到。

單：很想知道你是怎樣創造意境的？

傅：莫扎特的作品四五九號《F大調鋼琴協奏曲》，是淡綠色的。第二樂章小快板是輕靈的，像圓舞曲，中間轉到小調時，出現了陰影，最後一個樂章是很快的快板，像一個魔術師拿出了全部招數，玩得很得意，炫耀而不流俗，有一種童真的瘋瘋癲癲，孫悟空的那種。

作品四八八號《A大調鋼琴協奏曲》，第一樂章給人的感覺是慈祥而溫暖，心似乎被撫摸着，像拉斐爾畫中的人物那麼滋潤，可以觸摸，親切而坦然，不像達·芬奇，離你遠遠的。第二樂章是莫扎特鋼琴協奏曲中惟一的慢板，是悲愴的獨白，像歌劇中的宣敘調，又很內在，很深沉。把樂隊引進來後，似乎整個世界都被感動得流淚，嚎啕大哭，悲從中來。然後一股春風吹過來，似乎出現了一線希望，淡淡的，沒有剛才那麼沉重，接着又是更大的悲哀，永恆的悲哀，最後達到智慧的境界。最後一個樂章，是最歡樂的一個樂章，是對人類徹底的肯定，徹底通

了。人類大概永遠達不到莫扎特的境界。

　　作品五○三號《C大調鋼琴協奏曲》，是希臘完美精神的象徵，進入了一種超脫的境界。第一樂章是白色的，是太陽光那種白色，裏邊什麼顏色都有，是他協奏曲中的朱庇特，氣魄最大的一個。像希臘神殿的大柱子，又像中國的水墨畫，灰、白、黑，忽隱忽現，博大、神秘。第二樂章是表面上最不吸引人的樂章，蒼茫大地，夕陽西下，無可奈何的淡淡的惆悵。最後一個樂章是歡樂中帶着眼淚，鋼琴與木管的對白，像插進來一支仙女的歌。最後變成希臘酒神的舞蹈，氣魄很大，一瀉千里。

<div style="text-align: right;">

單三婭整理

原載《光明日報》一九八九年一月二十八日

</div>

健康就是古典

傅聰於一九八五年五月第二次應邀在臺灣演出，除了獨奏會外，還與瑞士蘇黎世樂隊合作演出貝多芬《第四鋼琴協奏曲》，四月八日晚在臺灣北投張木養的民俗文化村，傅聰與眾多的樂友暢談音樂。

　　傅聰二度來臺，其新鮮度卻一如首度臺灣之行，無論從宣傳媒體的傳播，還是音樂會的售票情況，都可看出臺灣人對傅聰的興趣非但不減當年，且有更盛之況。比起第一次來臺，今年，他的笑容多得多，言談之間也顯得更暢快，更言所欲言，甚至參與了新象安排的多次熱鬧的音樂聚會。這次他堅持每天固定八小時的練琴，也沒有人會願意在練琴這段時間干擾他。因而，八小時之餘的傅聰，顯得"入世"得多，只要在眾人面前，傅聰展現的永遠是那一貫的笑意，一根煙斗含在嘴裏，或拿在手上，充分流露出"鋼琴詩人"優雅氣度，面對記者提出的問題，大抵都能給予滿意答覆，即使是對不知如何答或不想答的問題，在三言兩語委婉言辭下，也不會令人太失望。雖然，他口中仍有煩言，抱怨彈琴時間太少，公開講話時間太多，在幾次公開聚會場合，亦曾對記者及攝影機的百般糾纏，發了頓小小脾氣，但無可否認，他已努力的去做好一位"公眾人物"，讓喜歡他的人不至於太失望。傅聰仍是極具說服力的焦點人物。

　　傅聰日常穿着極其簡便，幾次公開場合出現，都是一式一樣的裝扮，深藍色絨線衫，外罩一件敞開的深藍布外套及同色長褲，與此次同時赴臺演奏的艾森巴赫和弗朗茲合宜的西裝剪裁，領帶及小領襯衫大異其趣。似乎傅聰對穿着的要求，僅僅是以練琴時所能達到最大舒適及輕鬆為要求。

　　四月八日晚上，新象辦了一場與傅聰同遊北投的聚會，地點在北投張木養的民俗文化村。當天傅聰略顯疲倦，並為用餐時攝影機仍不斷打燈照射，起身斥責緊追不捨的攝影師。然而，當天傅聰仍與在場的樂友們共聚至十點多，回答了許多問題。

與指揮艾森巴赫合作，演出貝多芬《第四鋼琴協奏曲》，做了前人沒有做過的事情

　　問：您來臺前跟蘇黎世樂隊合作的情形如何？

　　答：蘇黎世那場音樂會是我很滿意的一次演出，所謂滿意對我來講也是比較而言。貝多芬的《第四鋼琴協奏曲》是所有音樂家公認最難的

一首，從音樂本身來說，除需要很高的鋼琴技巧及音樂修養以外，這是所有貝多芬器樂曲中最登峰造極的作品，這個鋼琴協奏曲事實上是鋼琴與樂隊的交響曲，不是一個普通的協奏曲。演奏這個作品，我一直都戰戰兢兢，除了對自己的要求以外，樂隊、指揮和獨奏者要配合得完美無瑕，對作品的理解必須完全一致，否則不可能演奏好。

我常常說這個作品是神話，我們老聽說這是個登峰造極的作品，可是我們永遠聽不到真正好的演奏，所有的演奏都不很好。這個作品要求樂隊、指揮和鋼琴家三者之間配合得天衣無縫，這方面的要求特別高。

艾森巴赫自己是個鋼琴家，跟他見面時，我們兩個人先在鋼琴上練習。他說這個作品他看了很害怕，一輩子也沒彈過幾次。我說我也害怕。由於他自己是個鋼琴家，所以對作品裏的關鍵地方都很明白。這次演奏之前，這個曲子我大概有四五年沒彈過，我把總譜拿出來又徹底研究一次，發現了很多我從前疏忽的地方。我覺得總譜就像天書一樣，越看越有道理。雖然看譜每個人都會看——施納貝爾是德國有名的貝多芬大師，他說過：會看譜的話，基本上就解決了音樂上最大的難題。我現在還在學習看譜。這次我跟艾森巴赫討論了很多問題，比如貝多芬這個協奏曲裏用了很多特殊的踏板，有許多還是長篇大論的，雖然有許多不同的和聲，有時甚至三頁的總譜都用踏板。一般來說，過去沒有一個演奏家敢這麼彈，基本上我沒聽過有人這麼彈。其他不少地方我以前沒發現，這次也發現了，艾森巴赫也表示他以前也沒注意到這些。所以這次我就試試用了踏板，使用踏板並不是一腳踩在踏板上那麼簡單，除了腳踩踏板外，手的控制必須配合。例如，一個踏板下去，裏頭就混了許多不同的和聲，假如在手指的控制上，對音樂的和聲沒有徹底瞭解的話，就會造成一片模糊，根本聽不清楚。音樂裏有主音、副音，如果知道怎樣對付這些主音、副音，然後配合踏板，會造成很革命性的獨創效果。可以說現代其他作曲家都沒有這樣做過，我這麼做並不是單純的為效果而效果，而是具有很深刻的精神和哲學上的意義。

這次演奏我比較滿意，就是因為基本上我可以和樂隊一起，根據現在所能在總譜上看到的，全部按照貝多芬原來所寫的去做。艾森巴赫後

來對他們的經理說：傅先生對看譜實在很有研究，他把譜都看穿了。我不能說我對在蘇黎世那場演奏完全滿意，覺得許多地方還有欠缺，而且我很緊張，他也很緊張，因為我們做了很多前人沒有做過的事情。作為第一次嘗試來說，可說是頗有心得的一次。

問：你們合過幾次才上臺？

答：合過一次。因為我去的時候，蘇黎世管弦樂隊正很緊張的排練所有到遠東演奏的曲目，那場音樂會可以說也是一場正式的練習。

演奏斯卡拉蒂的音樂應尋找鋼琴自己的途徑，絕不能做模仿古鋼琴的作法

問：您這次也做了一場全部斯卡拉蒂作品的演奏，請談談對斯卡拉蒂作品的看法。

答：其實我喜歡斯卡拉蒂作品已有三十年的歷史，第一次聽斯卡拉蒂入迷，是在聽意大利著名大鋼琴家貝內代第 - 米開蘭傑利〔Benedetti-Michalangeli〕的演奏時，他在我參加的那屆蕭邦國際鋼琴比賽會擔任評委，同時也開了一場演奏會，彈了一大串斯卡拉蒂作品。對我來講，好像是開創了一個新天地。從那時候開始，凡是能找到斯卡拉蒂作品的樂譜，盡量找。到現在為止，一般人所知道的斯卡拉蒂作品，也就是那麼有限的幾首，大多是他在世時出版的那套作品，那是他最早期的作品。我去英國之後，到倫敦的第一件事，就是到樂譜店裏，把他的五百五十五首所有作品的全集買回來。那時從英國到世界各地，能夠買到的版本，是意大利十九世紀一個音樂家朗哥編的，朗哥從十九世紀的眼光去看斯卡拉蒂作品，所以把斯卡拉蒂很多作品都改頭換面，比如特別現代化的和聲，都給改成比較順耳的和聲。斯卡拉蒂在十八世紀是個非常創新的作曲家。其實從現代的眼光來看，很多地方仍是非常驚人的創新。我二十幾年前，錄過一張斯卡拉蒂作品的唱片，當時我還沒有那些符合斯卡拉蒂原意的版本譜子，只能用朗哥的譜子，因此我對那張唱片裏的許多演奏覺得非常遺憾。不過這也是我能力之外的事情。最近這幾年，我大概零零碎碎演奏過斯卡拉蒂作品超過一百首，不過我從來沒有在音樂會上，以斯卡拉蒂的全套曲目來演奏。今年是個劃時代的一年，同是

巴赫、韓德爾、斯卡拉蒂三百周年誕辰紀念，我特別高興，能夠趁此機會大過一下演奏斯卡拉蒂作品的癮。

關於斯卡拉蒂作品的精神及內容。他生於十七世紀末期，主要創作年代是十八世紀。他是意大利人，生於拿波里，是個大作曲家的兒子。雖然他是意大利人，但在三十幾歲時就去了葡萄牙，做一個葡萄牙公主的老師，這個葡萄牙公主後來出嫁到西班牙，變成西班牙皇后，所以斯卡拉蒂在三十幾歲以後，終生都是在伊比利亞半島度過。確切的說，斯卡拉蒂事實上並不是一個意大利作曲家，而是一個西班牙作曲家。他的七十、八十號以後的作品，基本上來說，都是屬於西班牙時期。我提出這點，因為這對瞭解斯卡拉蒂作品有決定性因素。

西班牙是個色彩很豐富的國家，文化裏面摻雜了很多外來成分，天主教傳統很深厚。除此之外，還曾經給阿拉伯人統治過三百年，所以西班牙受阿拉伯和中東的音樂、風俗習慣等影響非常深刻。在斯卡拉蒂接觸的那個西班牙時代，阿拉伯文化那些因素對他有很深影響，在他的音樂裏可以發現充滿了很多特殊音響效果，裏頭有吉它、響板、鼓、小號，曲式也包括了許多西班牙舞蹈的成分。從和聲及旋律形式上來講，也是這樣。他的音樂很現代化，調性跟歐洲傳統的調性完全不一樣，也因此朗哥把斯卡拉蒂很多作品改過來，他認為斯卡拉蒂的那種作曲方式是大逆不道，充滿荒唐的和聲、荒唐的旋律。事實上，斯卡拉蒂音樂的美妙之處，就在於這些"荒唐"之處。

斯卡拉蒂這些作品，基本上是為古鋼琴寫的，可是根據現在的最新考證，斯卡拉蒂在晚期，已經用過一架剛剛出世的鋼琴。因此後期的作品，有很多非常抒情的東西，裏面事實上已經表現出靠觸鍵來分別聲音強弱的樂器效果。早期作品，尤其在意大利寫的那些作品，風格不一樣，演奏上來講，也比較適合古鋼琴，並不適合近代鋼琴。有些音樂上的清教徒認為，他的作品只能在古鋼琴上彈，如果在鋼琴上演奏，等於歪曲了他的作品。我完全不同意這種見解。因為，第一，所有偉大作品都超越了樂器的範疇，斯卡拉蒂音樂，無論如何是第一流的天才音樂；第二，斯卡拉蒂音樂本身，要表現的就是他耳濡目染的各種各樣奇妙音

響，這種奇妙音響，在古鋼琴本身的聲音效果來說，並不是他原來所追求的，只不過是一個媒介，透過這個媒介，他要介紹所聽到的各種各樣聲音，所以我非但不贊成說他的作品只應該在古鋼琴上演出，也不贊成演奏鋼琴的人模仿古鋼琴演奏。應該把他原來所設想的色彩，在樂器上表現出來，並不是要去模仿另外一種樂器，所以在鋼琴上演奏，要做得恰到好處。表達斯卡拉蒂的音樂，應該尋找鋼琴自己的途徑，絕不能用模仿古鋼琴的做法。

真正的古典精神就是健康美

問：可以談談您這次的斯卡拉蒂曲目是怎麼安排的？

答：我的安排是前面第一部分二十首，第二部分二十首。現在根據最新音樂上的研究，所有的斯卡拉蒂作品，基本上是一對一對寫的，他的作品並不是水平都一樣，這次我選的前面第一部分二十首，就是他原來配的對；第二部分是我另外配的對。我覺得他原來配對的作品，水平並不見得平衡，所以我就自己選了來配，這只是一種新的嘗試。

我還想講一講斯卡拉蒂音樂的精神。一般人認為十八世紀的音樂很典雅，可是有一個問題就是說：什麼叫做古典？古典常誤解為很拘謹，感情幅度很狹隘，其實真正的古典精神，尤其是西方所提倡的古典精神，就是健康美，健康就是古典。

斯卡拉蒂音樂，是所有音樂裏最健康的，斯卡拉蒂音樂所表現的世界是野外的世界，是真正的人民的音樂，充滿了民俗風。斯卡拉蒂音樂屬於文藝復興後期的高峰。想到斯卡拉蒂，我就常常想起文藝復興時期意大利有個很傳奇的人物本韋努托·切利尼〔Bevenuto Cellini〕，他幾乎是個殺人放火的強盜，坐過牢，最近看過他的自傳，我非常欣賞這個人。讀讀這個人的自傳，就會瞭解斯卡拉蒂音樂的精神，那種精神就是"俠客"精神，而且他的音樂也很浪漫，也就是俠客的那種浪漫。

中國音樂不光是音樂家的問題，也是考古學家的問題

問：您對音樂美學、音樂文學涉獵非常深，想必對中國音樂、中國

文學非常有興趣。您對哪一時期的中國文學比較偏好？這些偏好對音樂的欣賞有何影響？

答：我談不上對中國文學的研究，只能說是欣賞。我從小耳濡目染，中國文學除了幾本舊小說外，小時候念的莊子、老子外，可以說我喜歡的面很廣。以音樂來說，一般人老是拿我和蕭邦畫等號，其實我喜歡莫扎特、舒柏特、斯卡拉蒂、德彪西，完全不亞於蕭邦，有時候我覺得對某些作曲家的心得，也許並不見得少於蕭邦。在詩詞上也是如此，我年輕時當然是非常非常喜歡李後主，當然那時候也比較喜歡蕭邦，年齡恐怕有關係。現在我越來越喜歡陶淵明，也非常喜歡曹操父子。我最近也在看很多元曲，發現元曲也美得不得了，以前我沒有好好研究過，這是比較新的發現。以中國詩人來講，我最喜歡的當然是李白了。

問：您喜歡他們純粹只是文學上的接觸，沒有從音樂上去接觸嗎？

答：元曲麼，小時候聽過一些昆曲，那時候究竟還是年紀太小，談不上真正的理解。只是一種很模糊的感覺，只覺得非常迷人，事實上懂得很少，後來還沒有機會去深入瞭解便去了國外。最近幾年回大陸，每次都看很多的戲，尤其是地方戲，我覺得中國的地方戲比京戲還值得研究，因為京戲進了京，做了官，就沒轍了。地方戲還保留了許多真正的精華。

中國音樂是個大問題，要分幾個方面來講。至於什麼是中國音樂，我看中國是經過了許多次的文化革命，經過了許多浩劫，比如在大陸發現的戰國時代編鐘，這套編鐘有四個八度，都可以轉調，所以連卡拉揚都說西方音樂史要重寫。編鐘是銅做的，不會爛，所以變成不爛之舌，到現在還能夠講話，擊打還是有聲音，這便證明中國在二千六百多年前，已經有這樣的樂器，既然有這樣的樂器，就一定有音樂，可是那時候演奏什麼樣的音樂，我們卻茫然無知，所謂中國音樂，老早就失傳了，什麼都沒有了。什麼是中國音樂，不光是音樂家的問題，也是考古學家的問題。

如此，中國音樂又分兩種，民間音樂和廟堂音樂。中國對文學藝術總要管，這也是千年的歷史。所以音樂一下子又給塑成為官方音樂，一

方面可表示國家重視音樂;一方面又使音樂的發展大受阻礙。

另外,中國音樂不能丟開任何藝術單獨來談。中國的文化比任何民族的文化更具綜合性,也就是中國的文學、美術、音樂、哲學、舞蹈,一切都密切的結合在一起。講中國音樂,除了民歌和舞蹈外,主要研究對象便是戲曲,戲曲本身卻跟文學連在一起,這是另一種跟西方不同的傳統。

問:現在中國很多作曲家,都從戲曲或地方小調裏取材,走出我們所謂的一種新古典精神,寫出單項樂器或管弦樂器的作品,您覺得這種趨勢會不會造成一種風潮?會不會影響到別的地區?

答:我想一定會。我知道大陸有一些作曲家在做一些嘗試。不過由於他們拼命在學一些新的技巧,所以我覺得有點消化不良,有點硬套。不過這是免不了的,只要能夠有膽量做這種嘗試,將來一定會產生真正輝煌的音樂作品。假如中國能夠出現一位像巴托克那樣的作曲家,肯定全世界對中國會更加重視。

假如我十二歲就出去,便沒有今天的我了

問:現在很多孩子年紀很小的時候就給父母送到國外去,您覺得學音樂是不是應該很小的時候就出去,而且應該到西方去?

答:我是二十歲出去的,假如我十二歲就出去的話,便沒有今天的我了,我就沒有什麼中國的東西了。至於要早要晚,要看個別的情況,一般來說,我並不贊成太早出去。至於是不是一定要出去,我想總是一定要出去的。不過現在這個世界已經很小了,全世界各地的人來往很多,還是有機會接觸到很多一流的音樂,我想這不是最主要的問題。

問:現在很多學音樂的人,沒有那麼多機會像您那樣受到那麼多中國文化氣息的薰陶,您覺得這應該怎麼辦?

答:我想這跟家庭環境很有關係,但不應該是個決定性的關鍵問題。書店裏書多得很,自己可以去看,自己喜歡的話,隨時可以去追求。

音樂就是音樂，只要這種語言說服了我，我便會拿這種語言去說服別人

問：現在有人說二十世紀不是作曲家的世紀，而是演奏家的世紀，您怎麼看？

答：這我要解釋一下。二十世紀不是作曲家的世紀，這句話一半對，一半錯。對西方作曲家而言，這句話恐怕是對的；但對中國作曲家來說，二十世紀正是他們的世界，中國是個處女地，有不得了的材料可以發掘，可以發展。

問：您作為一個中國鋼琴家，要面對不同個人風格的作品，您如何去觸及這些現代音樂作品的不同風格？又如何去表達這些作品？

答：一般來說，我只演奏喜歡的作品，不管是中國的，還是外國的。中國作品到現在為止，很少有我真正喜歡的，所以我演奏的也有限。音樂就是音樂，無所謂什麼風格，只要是音樂，就能夠講音樂的語言，這種語言如果說服了我，我便會拿這種語言去說服別人。

問：有沒有哪些中外近代音樂說服不了您的？

答：當然有了。梅西安的音樂我很喜歡，但是音太多了，聽說他也是受德彪西的影響，我覺得他跟德彪西剛剛相反，德彪西很符合中國的美學，以最少的話，講最多的意思；梅西安就講了很多話，太複雜、囉嗦了一點。

問：您會不會去嘗試作曲？

答：那是另一種才能，我腦子已裝滿太多別人的東西。

問：您練琴會不會碰到不能突破的時候？

答：只能堅持下去！有些是技巧問題，跟手的條件有關；有時候則是心理問題，可能今天根本沒辦法做到，可是明天便會完全沒有問題。

鋼琴這個既抽象又色彩豐富的樂器，還有很多奇妙的聲音等待我去發現

問：阿什肯納奇曾說過：由於鋼琴無法滿足他，因此轉而拿起指揮棒。您自己是否也想過要指揮樂隊？

答：我不贊成阿什肯納奇講的那句話。事實上鋼琴是非常豐富的樂器，很抽象，可以暗示各種色彩。我彈了三十多年琴，覺得還有很多奇

妙的聲音等待我去發現；而且前代人留給我們太多曲目，演奏一輩子都演奏不完。其實我有時候也指揮，因為我對大多數的指揮不大滿意，常常受了很多的苦難。彈鋼琴的搞指揮有好處，可以體會做指揮的苦，多瞭解樂隊所配合的不同樂器、音色，對鋼琴演奏時的表現力及色彩想像都很有幫助。

世界上沒有好的或壞的聽眾，只有好的或壞的演奏家

問：您到過那麼多地方演奏，對每個國家的聽眾有什麼不同的印象？

答：有兩個地方我每次去都最興奮最自豪：一個是中國，一個是波蘭。我青年時代住在波蘭，他們認為我是他們的浪子，這兩個國家我每次去都很興奮，但過了幾天就有點吃不消，我這次到臺灣來就有這種感覺。不過臺灣朋友對我的熱情與愛護，我很感動。

問：傅先生有許多地方是我們不知道的，除了練琴外，您如何去排遣時間？

答：我根本不需要安排什麼事情去消耗時間，所有的時間都給音樂消化掉了，沒什麼時間。

問：您常說音樂是一門很深的學問，一輩子都研究不完。隨着年齡的增長，您對作曲家的作品詮釋有何不同？以蕭邦為例，您在每個年齡段對蕭邦的詮釋有何不同？有多大差異？

答：我年輕時所知道的蕭邦很有限，與現在比起來淺薄得多。我覺得基本上來說年歲的增長對樂曲的瞭解是有幫助的。我年輕時比較更憂鬱、抒情一點。我現在的理解是：蕭邦是非常典型的波蘭性格，是個非常悲劇性的人，他把人的無可奈何——就是李後主詞裏的那種境界——表現得非常透徹。我想人對這種感覺，是最能深刻感受的。

問：一定很多人不知道，傅聰的星座跟蕭邦一樣。除了剛剛提的中國及波蘭，您對其他國家的觀眾有何看法？

答：從你的問話就發現有一個心態，你問的是"觀"眾，而不是"聽"眾。基本上來說，我跟蕭邦有一個相同之處，我喜歡在黑暗中彈

琴，最不喜歡有亮光的地方，我每次上臺，總要跟燈光師討價還價半天，達到我所能容忍的妥協程度，可是基本上我從來沒有滿意過，因為我希望的就是沒有燈光，我覺得燈光很打擾我對音樂的感受。

至於各國的聽眾，臺灣的聽眾使我相當驚異！日本人則是隨便你怎麼演奏，反應都差不多，很客氣的鼓鼓掌，音樂會一結束便越來越熱情，好像是宗教儀式似的。歐洲最熱情的地方恐怕是匈牙利，我所有的藝術家朋友都這麼認為。

問：匈牙利出了不少鋼琴家，是不是？

答：不光是鋼琴家，各種藝術家都很多。所有東歐國家都這樣。我記得有一次在列寧格勒，一九五七年的時候，那一次我 encore〔加奏〕了十六個曲子。

問：英國聽眾怎麼樣？

答：英國聽眾非常文質彬彬，比如說我在英國二十多年了，可以說我有我的聽眾，每次我的音樂會他們幾乎都會到，所以要說讓他們多熱情也不可能。

問：香港跟我們比較如何呢？

答：香港對我也很熱情。我總覺得世界上沒有好的或壞的聽眾，只有好的或壞的演奏家。

問：您覺得在臺北的生活感受，跟倫敦或其他地方的生活有何不同？

答：由於我所接觸到的都是一般正常人的生活，所以沒辦法回答這個問題。

問：這次來臺您演奏了莫扎特、蕭邦、斯卡拉蒂，您對這些作品是否因年齡而有不同的偏好？

答：基本上這些作曲家都是我一開始就喜歡的，除了莫扎特是我一九五五年到了波蘭後才開始真正去體會而喜歡的。這些作曲家都陪伴了我一輩子，我都很喜歡。

問：《阿馬德烏斯》這部電影對莫扎特的描述，您有何看法？

答：關於這部電影，我聽很多人談過，但我自己並沒有看過。寫這

個劇本的人曾表明，他只不過是取材莫扎特這個人物而創造出一種形象，所以我想不應該牽強附會，我想這跟真正的莫扎特會大有出入。

刁瑜文整理

原載於臺灣《時報雜誌》第一三二期，一九八二年六月

我的成功就在不成功

與臺北記者對談

一九八二年五月傅聰應邀在臺灣演出，受到大眾的熱烈歡迎。由於臺灣媒體的報道往往斷章取義不實事求是，傅聰一直拒絕接受記者採訪。最後，離開臺灣前，於五月二十五日，在臺北太平洋國際商業聯誼社舉行了記者招待會。

我的家是在北京，在上海

問：請問您為什麼拒絕接受記者訪問？

答：我到臺灣來是第一次，是以搞音樂的人的身份來的。我只不過是一個搞音樂的，我連“家”都不大喜歡稱。我從來沒有稱自己為“家”的。我覺得，有許多報道不大符合事實。我希望我今天說的話，諸位能夠如實報道。（眾笑）

我沒有開記者招待會的習慣。我在國外那麼多年，除非有特殊情況，才舉行記者招待會。有些報道不符合事實，我不能不在這裏說幾句話。我這個人幾十年來的所作所為所言，都有據可查，我是言行一致的。但是，在有些報道中，我彷彿成了一個言行不一致的人，對這一點我感到很遺憾。

譬如，有一篇報道講，我在幾年前就說過，我有一天總要回來的，說我這次“終於回來”了。其實，對於我來講，我的家是在北京，在上海。我說我要回去，當然是指回到北京、上海去，而不是指臺灣。臺灣對我來說，是一個陌生的地方。當然，臺灣的人民也是中國人，也是我的同胞。但是，我到臺灣來，是以搞音樂的身份來的。

也許是這裏慣用詞吧，有些報道斷章取義，張冠李戴。這裏有的報道說，我是“悄悄的回到大陸”。我不懂得這句話是什麼意思，這是不是影射我這一次很熱鬧的來到了臺灣？（眾笑）我到任何地方去，都是正大光明的，用不着“悄悄的”。

我還要聲明一點，這兒的慣用字眼，說我當年是“投奔自由世界”。我從來沒有用過這樣的字眼，我的出走是迫不得已。而且，在我有可能、有機會回中國大陸的時候，我就回去。因為我是中國人，我希望為中國多做一點事情。我也抱着這樣的心情來臺灣的。我想，這樣的回答已經很清楚了吧！

我想說的，就是這一些。如果你們還想問一些音樂上的問題或者其他問題，歡迎。

問：傅先生，請問一下，你什麼時候再來？

答：假如我明天看到的報道，是如實報道的話，那就有可能再來。

不然的話，就會使我很為難。（眾笑）

一切文化都有深刻的人民性

問：能不能請您以音樂家的身份，談一談中國文化的問題？中國文化對您有什麼影響？

答：中國文化太大了，不是三言兩語能回答的。

問：那請您簡單的回答一下。

答：中國文化很複雜，有很好的，也有很壞的。不過我很幸運，我有一個很好的父親，他是五四一代的知識分子，對中國傳統文化有很深刻的理解，也對近代西方人道主義文化有很深刻的瞭解；他反對中國傳統文化裏很多糟粕的東西，可是又認為我們一定要繼承中國古代文化的精華。

我小時候念書，譬如說《論語》，都是爸爸親手抄的，他選的文章，也都比較有民主思想、有道德觀念，裏面都有一些做人的原則，這些原則可以說是放之四海皆準的，可以說跟全人類的一切最高的思想原則符合，而不是一些腐朽的東西。

我覺得中國文化表現在詩詞、美術等方面，基本上都是好的。我很幸運，從小受到很多這方面的薰陶。我強調一點，我從小受的教育絕不是狹隘的民族主義，還有，我來這裏，報紙上很多人說我怎麼樣用中國詩詞來解釋音樂。我是說過這些話，可是千萬不要教條化、簡單化。西方音樂是一門很高深的學問，我不過是和朋友聊天時談一些感受，這些詩詞只能做參考，不能作為歸類性的東西來談。

我覺得作為一個中國人——不管你作為那一國人——一定要對本國文化有非常深刻的認識，自己文化的根扎得深的話，有了昇華，才能夠更深刻的體會其他民族的文化，這看起來好像很矛盾，其實不矛盾，因為一切文化都有深刻的人民性，是真正的挖掘了這個民族的根、民族的心靈。可是，事實上，所有人類的心靈都是相通的，都一樣。自古到今，這個世界搞不好，總是為了種族的分別、國家的分別、性別的分別，或者"代溝"——老一代和年輕一代的分別，打得頭破血流，卻忘

了這些分別都是小分別，最大的 "同" —— 都是 "人"。

問：傅先生，您今年下半年的計劃怎樣？

答：下半年吶？八月、九月、十月，都在歐洲，在北歐、意大利、希臘、西班牙，十月底去香港，十一月份去日本。十一月中旬起到中國大陸，去兩個月。

問：現在很多演奏家都轉任指揮，您對這件事有何看法？您自己對指揮是不是很有興趣？

答：我是很有興趣，我也做過同樣的工作，邊演奏邊指揮，可是到現在為止，我還沒有打算把鋼琴推掉，有鋼琴在的時候我還敢指揮，沒鋼琴我就不敢，覺得無依無靠，究竟我沒有好好的學過指揮。我做事的態度比較嚴肅，不大會貿然的去做沒有真正下過工夫的事情。

問：您覺得此行最大的收穫是什麼？

答：此行最大的收穫，我覺得要提高警覺。譬如說，我就沒有想到會有這麼大的壓力，所以我琴也練得不夠，音樂會也開得不夠好，這是最要緊的，我覺得假如開音樂會沒有真正盡力，或者力不從心，對我來說是最痛苦的。

中國音樂要做很多嘗試

問：在音樂會上，您演奏了周文中的《陽關三疊》和賀綠汀的《牧童短笛》，您覺得用鋼琴演奏中國音樂，應該怎麼發揮或注意呢？

答：就演奏來說，現在還沒有很多傑出的作品，沒有傑出的作品，就談不上應該怎麼去演奏，如果有鋼琴，我就可以示範，音樂是沒辦法空口講的。

就作曲來說，中國音樂要做很多嘗試，究竟鋼琴是外來的樂器，要在鋼琴上，或者在西洋音樂的表現方式上多做實驗。整個西洋音樂是有很大的傳統和體系的，我們中國又有自己的體系，兩個是風馬牛不相及。不可否認，西方音樂在近代走得比東方音樂遠得多，譬如說音樂會吧，中國音樂在過去很少能獨立成表演藝術，即使有，規模也小得多。

我覺得要有真正成功的中國音樂，用西方近代技術表現出中國性格

的作品，還要經過很長的摸索過程。一方面要掌握很高的技巧，另一方面對自己中國的傳統音樂、民間音樂、各種戲曲要有非常廣泛而深刻的研究，要做很多嘗試，不能急功近利。匈牙利等了幾百年才出現一個巴托克，李斯特並不是匈牙利作曲家。他的《匈牙利狂想曲》基本上是吉普賽的，根本不是匈牙利真正的民族音樂。雖然奧匈帝國的匈牙利屬於歐洲傳統，已有一千年的歷史，也一直到二十世紀才出了巴托克。

做任何事情都一定要獨立思考

問：您覺得一個從事音樂工作的人，應該怎樣自我教育，才能不斷的超越自己？您是怎麼樣自我教育的？

答：第一，就是獨立思考，這是放之四海皆準的，做任何事情都一定要獨立思考。第二，一定要追求作曲家作曲時真正的原來的意思，雖然說演奏的人應該要有創造性，然而創造性並不是說去隨心所欲的外加一些東西到作曲家身上去。譬如說，我講某些外國作曲家的作品與中國詩詞有相似的地方，並不是硬加上去的，而是我體會到一種內在的相同的地方。千萬不要因為我說過這些話而去鑽牛角尖，到處找中國詩詞去配這個曲、那個曲，那我就成了音樂的罪人。（眾笑）請不要誤解我做人的原則和說話的意思。

問：我們記者的責任很大？

答：記者的責任當然很大。在國外，記者的一篇文章，可以把一個總統搞下去。

最好的音樂就是最好的音樂

問：您演奏中國作曲家的作品和西方作曲家的作品時，感覺有什麼不一樣？

答：中國作曲家對我來說當然是有一種天生的親切感，可是並不等於說我喜歡中國作曲家甚過於其他作曲家，對我來講，音樂就是音樂，最好的音樂就是最好的音樂，我喜歡的音樂就是我喜歡的音樂，我並沒有"這個作曲家是什麼地方人"的先入之見。

問：傅先生如果不介意的話，不知道可否問一個題外的問題。傅先生您很喜歡網球，能否談談您的見解？

答：我喜歡網球，有幾個原因。我認為，網球是一種很美的運動，也是一種最能表現體育道德的運動。我最佩服的網球家，是為網球藝術而打網球，不是那種整天為了輸贏，非贏不可，輸不起的運動員。可以說，那是俠客精神的復原。我最喜歡的是一九六六年獲得歐洲網球大賽冠軍的西班牙著名網球運動員桑塔納，他不是那種蠻打的運動員，他的球充滿了出人意外、充滿了幻想。每次輸了，他從來不說是因為今天累了，或者說那個人耍什麼花招，從來不說這些，而是永遠稱讚對方，總是給對方以最高的榮譽。他這種俠義的風度，曾使我感動得流淚。

問：傅先生，哪一位音樂指揮給您的印象最深？

答：那是一九五八年底到了英國以後遇見的一位指揮家。他是英國愛樂交響樂隊的指揮朱利尼，他一表人才，簡直像希臘的雕塑。他現在已是世界上地位最高的指揮之一。可是，我常看見，在中午，在倫敦的飯店裏，他夾着一堆樂譜在鑽研——儘管是他已經指揮了上千次的樂譜，他還要鑽研！我記得，樂隊一演奏起來，給我一種很滿足的感覺，就像不會彈也會彈了。那天的情形讓我記憶猶新。

問：您彈琴二三十年，有沒有發生過不能突破自己的時候？

答：經常感覺到，我想這可以說是一種惡性循環，有時候我覺得自己在重複自己，我這個人有個毛病，在一件事不能解決的時候，我不能放下，去做點別的再回來，所以我常常死心眼的鑽牛角尖。事實上，假如能強制自己，在有個關口過不去時，暫時擱下來，我想會好一點，可是我做不到。

音樂比賽其實很荒謬

問：現在很多年輕人想參加音樂比賽，當年您參加蕭邦大賽得第三名，第二名是阿什肯納奇，反而得第一的現在並不那麼活躍，您能不能說明音樂比賽到底是怎麼回事？

答：唉！本來音樂是不能像運動那樣搞比賽的，音樂比賽其實很荒

謬。我自己除了參加比賽以外，也有多次在另外那一邊，就是做評判員。在評委中我往往是眾矢之的。對我來講，我只考慮音樂，不考慮任何其他事情，可是這裏頭有很多很複雜的內幕：有很多政治因素，有很多個人恩怨，有很多評判員互相有學生在裏面，互相交換條件，黑幕重重，烏煙瘴氣。每次做過評委後我都說"以後絕不再做了！"可是我這個人就是不行，天下有很多很多許博雲，就會來跟我說項，我就心軟了。

音樂這個東西，愈有創造性，愈可能拿不到獎，可能有一部分評判員非常欣賞他，另外一部分評判員卻對他非常反感。像南斯拉夫的波格瑞里斯，這一次退出波蘭的蕭邦大賽，就是這樣的情形，有幾個人非常欣賞他，有些人恨他恨得不得了。像波蘭的評判委員會主席埃古里教授，他是個很了不起的版本學家，他認為波格瑞里斯是胡來，他的觀點沒有錯。波格瑞里斯的確完全脫離了蕭邦原作的意思，可是他是個出色的藝術家，有很強的幻想力，有非常高超的鋼琴技巧，也是個很成熟的鋼琴家。結果，埃古里說，"他如果得前三名，不是表示我完全不懂音樂了嗎？"因此，音樂比賽的得獎人，往往是四平八穩的，什麼人都不得罪的人──就像這世界上一樣，成功的往往是那些四平八穩的人──不過，也不一定，像這一次越南的鄧泰松，的確很好。

問：那您是喜歡波格瑞里斯，還是鄧泰松？

答：我個人還是喜歡那個越南人，因為我覺得他彈琴秀氣，真正有蕭邦的靈魂，而且他是東方人，東方人彈琴是不一樣。我覺得將來歷史的發展會證實，東方人對西方音樂是有貢獻的，但是話不要說在前頭，我的意思是東方人將來的可能性是最大的。

蕭邦音樂最主要的一點就是至情至性

問：您覺得蕭邦的靈魂是怎麼樣的？像您閒聊時比作李後主一樣的嗎？

答：蕭邦的音樂很奇怪，他比任何一個作曲家都受歡迎。我想蕭邦的音樂最主要的一點就是至情至性；還有一點非常重要，他也是非常講

究表現方式，他的至情至性不是胡來一通，每個人都有至情至性，但不是每個人的至情至性都很美。真正的蕭邦靈魂是非常熱情，有很深的悲哀，有一種很強烈的追求，沒有一點點感傷，或者無病呻吟，可是很多人彈蕭邦，都彈成感傷或無病呻吟。那個越南人彈琴的表現方式非常典雅和瀟灑，這對蕭邦音樂非常重要。

問：這是不是您講過的"樂而不淫，哀而不傷"？

答：基本上來說，所有高的藝術都應該達到這種境界。

問：您把那麼多的西方音樂家比作中國詩人，您覺得像中國音樂家周文中應該怎麼談？是不是也可以找個西方詩人做比喻？

答：我覺得周文中是中國作曲家裏很少有的，他掌握了高度的近代西方作曲技巧，同時又對中國傳統音樂有很深刻的研究。他的音樂像《陽關三疊》，是個特殊例子，這個音樂本來有古琴，是有所本的，他是想用鋼琴表達出古琴的味道。上次我看見他，我說這個曲子可以用一個字概括，就是"頓"字，像書法裏的"頓"，不過，古琴原來也是這個"頓"的感覺。說到他別的作品，給我的感覺是音樂很新鮮，色彩很豐富，直覺上就是中國人寫出來的，絕對不是另外一個文化的人寫出來的，就這一點來說，他是一個很少有的成功的榜樣。可是，很遺憾，他這些年來幾乎不寫了，我每次看見他就催促："怎麼還不寫呀？"我想，也許他應該多吸收一些養料，需要回到中國好好研究民間音樂和地方戲曲，他目前最大的養料基本上是傳統音樂，我覺得這個範圍太狹窄了。

音樂是一切之本

問：您第一次到這裏來，在臺北、臺中、高雄都有演奏，您對這裏聽眾的感想怎麼樣？

答：我覺得聽眾好極了，沒有來以前，已經有很多人對我說過，的確如此。我非常高興有那麼多年輕人對音樂這麼愛好，這是非常好的現象。音樂是最能夠昇華人的靈魂的藝術，我覺得音樂非常重要，尤其在現代世界，物質文明越來越囂張，有吞沒一切之勢，我覺得特別需要音

樂，音樂比任何其他藝術更直接，更有振奮人的力量。

你看許多作曲家，他們的音樂和生活成反比例，或者成正比例。他們的生命愈苦，他們的音樂就愈美愈理想。我想人都是這樣，在追求理想世界，但是真正的理想世界永遠無法達到，這個世界永遠不會理想，恐怕只有死亡是理想世界。生命本身就是不理想的，就是要生長、改進；有時候表面上是進步，其實是退步，可是音樂表現的是永恆的東西。作曲家所追求的，就是使作品更美，更理想。我相信，聲音從哲學上來看，是空間與時間，無限的空間我不大能想像，無限的時間我是相信的。我覺得時間在空間以前，所以我說音樂在一切之前，音樂是時間的藝術，音樂是一切之本。

問：您好像很少彈現代作品？

答：現代作品我也彈，可是比較起來，現代好的作品沒有過去的多，這一點我是比較悲觀的，就是現代的物質文明使人每日都在那裏掙扎，使人的精神世界變得愈來愈狹窄，愈來愈功利主義。古時代的人，譬如巴赫、海頓，每天起來就寫，根本沒有想為什麼寫，就是心裏有東西要流出來。中國近代還有這樣的人物，像黃賓虹，每天起來就畫畫，天天這樣，一直到九十三歲死的那一天還是這樣。這完全是一種忘我的、投身於藝術的境界。現在很少人這樣，這個世界的價值觀念愈來愈以物質價值為重，而不注意精神的價值。還有，近代作家裏為了表現近代世界，作品裏有很多騷動、不平靜的、機械文明的。我這個人還有一點中國人傳統，喜歡懷古，喜歡往後看。

問：您覺得臺灣和大陸在音樂上有什麼不一樣？

答：我很高興的說，現在兩邊的音樂都很蓬勃，這是我非常欣慰的。

問：我們知道您父親傅雷對您的影響很大，而且感覺到他給您的教育很成功，您現在怎麼教育您的孩子？

答：我很慚愧，我的小孩對中國文化幾乎一點認識也沒有，這是我做父親最痛苦的一點。我父親和我同生在中國，生在同一個時代，雖然我們是兩代人，卻都是"五四"一代的人，我們都是那一代追求理想的

人，我父親把他的理想傳給我。可是我兒子生在英國，世界完全不一樣，我在想，我有沒有這個權利，把我的先人之見加在他們的身上呢？

問：他們對音樂的喜好怎麼樣？

答：非常喜歡，我並不鼓勵他們，當音樂家太苦了！太苦了！

問：下輩子您想不想當音樂家？

答：我不希望有下輩子。

赤子之心是一個藝術家必備的條件

問：有些人用新的手法，像迪斯科的方式來表現貝多芬的音樂，您有什麼看法？

答：這是很可怕的事情，這簡直是一種褻瀆。他們把音樂完全商業化了，我覺得偉大的音樂應該是靜靜的、聚精會神的去聽，而不是讓人手舞足蹈或機械化的。

問：音樂的最高境界是忘我，愛情也是，請談談您的愛情觀？

答：除了音樂之外，我已經很久沒有"那種"感覺了，愛情是不可說的。

問：目前享譽世界的中國音樂家，像您，像周文中，都是精通中國傳統文化，又對西方音樂文化瞭解深刻，爾後在世界樂壇佔有一席之地。您是否認為中國音樂家都必須有這種"背景"，有這種能力，才能在世界樂壇有對位？

答：這很難說。一個人的成功因素很多，包括機會、才能、努力、為人方式等等。但是成功和成就是兩回事。我覺得如果有深厚的文化底子，心中就會有一座挖掘不盡的寶藏。也就是說，在這樣扎實的基礎上，如果要造建築的話，就可以造得很高很大，也不會動搖。沒有這種底子，不見得不行，只是可能性較小，也許缺少個性，缺少特殊性。

問：您喜歡室內樂嗎？常常合作的對象有哪些？

答：我很喜歡室內樂。我常常和韓國小提琴家鄭京和、大提琴家杜布蘭合作。

問：您對天才的看法如何？

答：天才其實沒有什麼。天才就是一句話——"舉一反三"。像莫扎特那樣的人，也許是舉一反十，或者是舉一反百。反正是舉一反很多，能夠很快聯想到別的東西。我要強調的是必須善於獨立思考。作為藝術家的天才，第一個條件就是心靈純潔，就像一面很亮的鏡子，拿它照什麼，很快就照出來。才能和品德不可分開。

問：您覺得一個音樂家必須具備什麼條件？

答：我覺得才能和品格都要兼備，最重要的是赤子之心，赤子之心是一個藝術家必備的條件。舉個例子，我有一次在香港開音樂會，後來人家給我聽音樂會的錄音，我說："嘿，這個彈得不錯呀，下回一定要好好的錄。"然後我就安排呀、錄音呀，弄得好好的。那天我就彈得很壞。這是什麼教訓呢？第一次我沒有把自己放在音樂之上，我就是為了音樂，這就可能會好；第二次我把我的虛榮放在音樂之上，整天我都想要錄好、錄好，就損害了音樂。所以音樂家的條件，就是心裏要純淨，才會有好的音樂出來。

問：請您談談您的人生觀？

答：我這個人向來對名利看得很淡。我能活得下去，我的成功就在不成功。批評家說好說壞，這些都是份外的。這裏用得着中國一句老話："文章千古事，得失寸心知。"

林大悲整理
原載於臺灣《時報雜誌》第一三二期，一九八二年六月

赤子之心

北京飯店長長寬寬的走廊裏，馮亦代先生和我匆匆地找着傅聰的房號——我們相約，在他養病期間作一次長談。門開處，傅敏迎了出來，床上坐着微笑着的傅聰。

這是一次盡情的暢談。對祖國深深的愛、淡淡的愁，對人生的思考與探索，對藝術的摯愛與追求，對父母的思戀與懷念……沉靜的傅聰竟是那樣容易激動；以音樂為生命的他，卻具有一副哲學家的頭腦。

記得一篇文章的開頭兩句話：“傅雷是傅聰的爸爸，傅聰是傅雷的兒子。”是的，同是那樣的一顆赤子之心。

中國知識分子典型的見證

曉：《傅雷家書》已由三聯書店出版，您有些什麼想法，願意向讀者講些什麼嗎？

聰：父親一故世，歐洲就有好幾個雜誌的負責人問我這批書信，因為在國外很多朋友知道爸爸給我寫了許多信，我那時的妻子也收到他不少信。有個出版社多次問我，願出高價，我都拒絕了。我覺得爸爸的這份家書是有永恆的價值，是一個很特殊的中國知識分子典型的見證，我不願意讓這些書信成為任何一種好意或惡意的政治勢力的工具。現在由三聯書店出版，我高興，但有時也有些 doubt。

馮：疑慮？

聰：這詞不好譯，不是對某個人、某件事的疑慮，而是自己思想上的東西。含義不同，難譯。

我爸爸是個赤誠的人，不僅對我，對朋友也這樣。心裏怎麼想就怎麼寫，他的內心生活全部在信中反映了出來。但這些信都是五六十年代寫的，都帶着當時的時代氣氛和他的心境、情緒。雖然他一直坐在書齋裏，但從信中可以看出他的思想跟當時的社會生活血肉相聯。不過有些想法，我想如果他還活着的話，可能會很不同。

曉：那是反映了當時條件下一個知識分子的思想和感情。

聰：這些信的價值正在於此。剛才說我還有些 doubt，就是說他在某個時期對自己做了相當多的解剖，自我批評，現在看，有一些可能還

要回到原先的認識上去。如他一九五四、五五年到社會上去，看到了整個國家轟轟烈烈的建設景象，深受感動，又說看了許多解放戰爭、革命戰爭時期的小說，補了課，使他感到他以前的"不能夠只問目的不問手段"的認識是書生之見。可是我覺得，他原來的這個見解卻是對的。經過十年浩劫，甚至一九五七年以來的歷史，證明了只問目的不擇手段是不行的，不擇手段本身就把目的否定了。也許我有點杞人憂天的 doubt。爸爸在國內文藝界有一定聲望，大家尊敬他，這些家書出版後，會不會對有些內容不能從本質上去瞭解，而只從表面上去看？

曉：人們會理解的。在當時，他在信中反映的就是一個老知識分子對我們黨和國家的那種虔誠，那種熱愛。他急於要跟上新的時代，急於要使自己融合到新的時代中去，所以他努力地跟隨形勢、否定自己，那是一種真摯的感情。

聰：也許我在西方耽久了。我認為，一切信仰沒有經常在懷疑中錘煉，是靠不住的，是迷信。我覺得我們知識分子對造成現代迷信也有責任。知識分子應該像鳥，風雨欲來，鳥第一個感受到，知識分子最敏感，應該永遠走在時代前面。可是我們也參與了現代迷信，沒有盡到知識分子的責任。

爸爸說過："主觀的熱愛一切，客觀的瞭解一切。"我覺得這還不夠。中國為什麼走這麼大的彎路？正因為中國人太主觀的熱愛一切，而不客觀的多作懷疑，多懷疑就不會盲目闖禍了。爸爸基本上是一個懷疑主義者，他說的"瞭解一切"，就包括懷疑。瞭解包括分析，分析就先要懷疑，先要提出問號。他在一封信裏說："我執著真理，卻又死死抱懷疑態度。"死抱住一些眼前的真理，反而會使我們停滯，得不到更多的更進步的真理。我想我們的社會的確不應該死抱住教條不放，應該不斷的探求新的真理。

赤子之心

曉：您認為這些家書中反映的最本質的思想是什麼？

聰：赤子之心。爸爸的信從頭到尾貫穿的最本質的東西就是這個。

看這些信，可以用這麼一句話概括這個人：他一生沒有一分鐘是虛度的，是行屍走肉的，他的腦永遠在思想，他的心永遠在感受。

他是一個在中國最優秀的傳統中植根非常深的知識分子（我說的是最優秀的傳統，從屈原一直到現在的傳統），同時又是五四覺醒的一代。他接受西洋的東西，絕不是表面的、生活習慣上小節的東西。現在在國外可以碰到很多生活非常洋化，西裝革履，家裏連中文也不說的人，可是這些人對西方文化根本沒有一點點真正的瞭解。而爸爸為什麼對西方文化能有真正的深刻的掌握和瞭解，就是因為他中國文化的根子扎得很深。

我爸爸責己責人都很嚴，是個非常嚴謹的人。這一方面是由於他有着東方文化的根，另一方面也可以說是從西方文化中來的，他的那種科學態度，很強的邏輯性，講原則，這些都是西方文化的優點，他是接受了這些優點的。他在翻譯《約翰·克利斯朵夫》這本書時說過，他受這本書影響很大。羅曼·羅蘭作為一個歐洲人，有這麼個理想：希望能夠把德國日耳曼民族和拉丁民族兩個民族的文化取長補短，創造一個更燦爛的文化。我爸爸一輩子追求的就是希望在東方文化和西方文化間取長補短，融合創造出一種新的更燦爛的全人類的文化。

剛才說的赤子之心，還要講回來。我爸爸這個人也有很多缺點，因為他是個活生生的、豐富的人，他的缺點優點都不是一般的，都是比較大的。如他脾氣的暴躁，一時衝動不能控制，可以使人目瞪口呆。

敏：可是他同時又可以是絕對冷靜，很理智，很嚴謹。

聰：那絕對如此，一切都很強烈，幅度很大。最主要的一點，是我爸爸這個人完全是真的。這跟知識的高低，品質的好壞沒有關係。

馮：我第一次見你爸爸是在鄭振鐸先生那裏，那時鄭先生就說傅雷一輩子要為"赤子之心"受累。

聰：他之所以是這麼一個很特殊的典型，說到最後，他是一個本真的中國人。中國人的特殊之點是感性第一，這感性第一說到底就是赤子之心。所以他雖然一方面那麼嚴謹，同時他又是一個大慈大悲的人，他的同情心非常博大，處處為人家着想，小處為兒子，稍大點為朋友，再

大點為國家為民族着想，從他很多書信中可以看出這樣的態度。抱了這樣一種態度，再加上科學分析的能力，這樣的人就是優秀的人。社會上都是這樣的人，那這個社會就是理想世界了。可是我們中國人大都感性的部分太多，缺少理性的東西，濫好人太多；盲目的信仰太多，懷疑、思考太少，信仰沒有在懷疑中鑄煉。

我每次回國來，常常一點點小事就馬上使我心裏暖起來，馬上就樂觀起來，因為我還是一顆中國人的心，感情也是中國人的。我覺得如果東方人能保持這種赤子之心，而又盡量學習西方人的理智、邏輯性，科學精神，這就是我爸爸一直孜孜追求的世界文化的理想。

最強調的是做人

曉：請談談傅雷先生對您最大最可貴的影響和幫助是什麼？

聰：他最強調做人，沒有這一條就談不上藝術，談不上音樂，一切都談不上。我覺得整個國家也一樣，國家要好的話，人的素質第一要好，人的素質用簡單化的方法來說明很危險，像小孩子看戲那樣，這是好人，那是壞人。其實好人壞人的區別並沒有那麼簡單。人類社會不管發展到什麼階段，一定會有矛盾，人也有智力的、品格的種種矛盾。後天能給人的素質以影響的除了感性上的東西——如新中國剛創立時全中國有那樣一種氣氛，我想那時候全中國的人都好像忽然變得好了很多，那是感性的東西，感性的東西佔了很大部分。但單純靠這感性的東西是不夠的——一定要有理性的東西。我爸爸一輩子所追求的就是把感性的東西融合到理性裏去，就是我剛才講的信仰和懷疑的問題。

你問我爸爸對我影響最主要的是什麼？可以用一句話說：獨立思考。他是一個活生生的榜樣，獨立思考，從不人云亦云，絕不盲從。盲目的信仰已經很可怕，更可怕的是自己還要騙自己。

我認為爸爸是個文藝復興式的人物。歐洲的近代文明是從文藝復興開始。經過了四個多世紀的沉睡，除了經濟基礎，經濟結構，整個制度從封建走向資本主義的萌芽以外，還有很重要的一條是人的覺醒。那時歐洲資本主義還非常弱，但人已開始不安於人云亦云，不光是追求對宇

宙提出問題，也開始考慮人活着為了什麼。我覺得我們也應該考慮這個，爸爸的信從頭至尾講的也就是這些。有了這個基礎，一切從這個基礎上產生的進步才可能鞏固，才是真正的進步。

我剛才講過，國外很多生活完全洋化的人，他們的生活其實充滿了封建的東西。生活上很多東西，好像都現代化了，都有了洋房汽車，這個社會並不見得就是理想社會，本質的真正改變才是主要的東西。

我看中國現在最需要補課的是人文科學而不是自然科學。物質不現代化沒什麼壞處，可能還有好處。

曉：我想這兩者並沒有矛盾。科學的發展，增長的不應該光是物質財富。

聰：對我來講還是純精神的東西重要，其他都不重要。當然，要達到一定的水平，再多出來，就是人為的多餘的奢侈品了。

曉：精神上的東西是很重要的，但我們過去只強調精神作用，生產發展吃了不少苦頭。現在我們搞四個現代化，同時強調兩個文明，這是歷史經驗的總結。

聰：問題在於那時強調的精神，不是真正的精神、理性，而是迷信、盲從，不經過獨立思考，口號叫得響的就是好人。這是從表面來區別一個人的好壞。中國人往往做名詞的奴隸，幾千年講正名，這很可怕，名正言順，什麼歪理都可以。

中國人靈魂裏本來就是莫扎特

聰：我在國外常常跟人家爭論，歐洲的基督教精神常常有信仰和智慧之爭。我有時跑到信仰這邊，有時又跑到智慧這邊，爭來爭去，不可開交，其實兩者不可分。

中國人是個具有最高智慧的民族，到現在為止，也很少有歐洲基督教精神那種信仰。中國人其實有很高度的懷疑精神，只是不科學，是一種直覺的懷疑精神，憑一股靈性可以達到很高的境界，智慧和知識是兩回事，有時一個最大的學究什麼智慧也沒有，一個普通的農民什麼書都沒念過，卻有很高的智慧。要看中國文化就看中國的文字，從中國的文

字就可以看出中國人的智慧。中國的文字完全是莫扎特式的,如"明"吧,一個太陽一個月亮,三歲孩子就知道,看來很天真很稚氣,可也是最高的詩意,最富象徵性的東西。我所以稱之為莫扎特式的,就是最樸素、最天真、最富有想像力、最有詩意的,中國人的精神世界老早就達到了這種境界,而歐洲藝術史上只有幾個高峰才達到,就像莫扎特。

馮:傅雷先生講莫扎特的那篇文章*寫得很精彩。

聰:那篇文章裏有兩句話我覺得非常精闢:"假如貝多芬給我們的是戰鬥的勇氣,那麼莫扎特給我們的是無限的信心。"為什麼這樣說呢?這一段話可以單獨拿出來大書特書:"在這樣悲慘的生活中,莫扎特還是終生不斷的創作。貧窮、疾病、妒忌、傾軋,日常生活中一切瑣瑣碎碎的困擾都不能使他消沉;樂天的心情一絲一毫都沒受到損害。所以他作品從來不透露他痛苦的訊息,非但沒有憤怒與反抗的呼號,連掙扎的氣息都找不到。"最後這句我不完全同意,他有的地方還是有這種氣息的,但他總是竭力保持平衡,他那大慈大悲的心理,即使反抗,也永遠帶着那種 irony,這詞很難譯,就是哭裏帶笑,笑裏帶哭的狀態。"他的心靈——多麼明智,多麼高貴,多麼純潔的心靈!音樂史家說莫扎特的作品反映的不是他的生活,而是他的靈魂。是的,他從來不把藝術作為反抗的工具,作為受難的證人,而只借來表現他的忍耐與天使般的溫柔。他自己得不到撫慰,卻永遠在撫慰別人,但最可欣幸的是他在現實生活中得不到的幸福,他能在精神上創造出來,甚至可以說他先天就獲得了這幸福,所以他反復不已地傳達給我們。精神的健康,理智與感情的平衡,不是幸福的先決條件嗎?不是每個時代的人都渴望的嗎?以不斷的創造征服不斷的苦難,以永遠樂觀的心情應付殘酷的現實,不就是以光明消滅黑暗的具體實踐嗎?"這太精彩了!"有了視患難如無物,超臨於一切考驗之上的積極的人生觀,就有希望把藝術中美好的天地變為美好的現實。"然後就是上面那兩句話:"假如貝多芬給我們的是戰鬥的勇氣,那麼莫扎特給我們的是無限的信心。"

*指《獨一無二的藝術家莫扎特》,發表於一九五六年第十四期《文藝報》。

我覺得中國人傳統文化中最多的就是這個，不過我們也需要貝多芬，但中國人在靈魂裏頭本來就是莫扎特。

我為什麼這樣喜愛莫扎特，我之所以回來遇到每一件小事都會使我欣欣然馬上樂觀起來。因為我是中國人，中國人就是這樣，我的心也是這樣。所以，我總是要強調精神作用，對物質現代化不感興趣。因為我住在現代化的社會裏，實在感到很多現代化的東西很有問題。歐洲社會有很多精神苦悶，所以有嬉皮士運動啊，天體運動啊，就是對這種物質上現代化的一種反抗。

曉：作為一個人來講，單有物質上的東西，沒有精神上的支柱是不行的。

聰：這個問題，我覺得我們還沒有真正解決。假如我們能從解決這個問題入手，使每一個人都變成自覺、能獨立思考、不斷進取、有很堅定認識的人，這樣一個文明的人類社會，再不忘老子的智慧，那麼我相信，我們就能不斷的進步。

這音樂裏有很多學問

曉：傅聰先生，我們還想請您談談音樂教育問題。讀傅雷先生的信，他是把藝術、教育、道德和人生哲學全都融合在一起。

聰：這都是一整個有機體，絕對不能分開。我覺得音樂教育的最基本問題是要弄清為什麼要學音樂。一個人有再大的才能，再高的天分，再好的先生和再優越不過的條件，假如出發點沒有弄清楚，那一切都白費。

說實在，我從來沒有夢想過成為音樂家、鋼琴家。小時候開始學鋼琴，最主要的原因是感到在這方面有可能發展成一塊園地，小時候的音樂感受力特別強，爸爸覺得可能有點東西在那裏，也許在這方面有所發展，所以讓我學了兩三年。後來生活上有些變動，少年時代又有相當一段浪子生涯，在昆明老是發生給學校開除、逃學等等莫名其妙的事。以後我決定回上海，重新專心學音樂。我真的從來沒想到過將來做個國際上的鋼琴家，我主要的出發點是熱愛音樂。我覺得沒有音樂的話，我的生命就缺少意義。這並不是理論上的東西，完全是感情上的。常常有人

問我：你為什麼不寫東西？我不寫，因為我覺得必須心裏頭有東西，一定想寫才能寫，不能因為我是搞音樂的，一定要寫點什麼。我自己覺得我不是這塊料子。我感受能力相當強，我的才能是在再創作方面，我能很好理解別人，有時也可加以發揮，發揮出更多的東西來。主要就是說出發點是我在內心有股力量，使我走上了這條路。國內音樂界現在有一股風，不少人都在拉協奏曲，彈協奏曲，不少是炫耀技巧唬人的東西。室內樂不搞，奏鳴曲也很少搞。這反映了一種功利主義傾向，一些人主要是想成名，成明星，他們不是為音樂服務，而是音樂為他們服務，音樂為成名服務。假如是獻身音樂的話，就不能不搞室內樂，室內樂是音樂裏最美麗、最豐富的音樂。也不能不搞奏鳴曲，我是說提琴和鋼琴的奏鳴曲。我假如開音樂會，不開獨奏會，而開兩個人的奏鳴曲音樂會，我是最高興的，我覺得這裏有無窮的樂趣。就是彈伴奏吧，這裏也有無窮的樂趣，舒柏特的樂曲，伴奏也是最美的音樂。這裏就有個出發點問題。

曉：你認為音樂界的狀況如何？

聰：我還看得不夠多，有些看法已在音樂學院學報中說了。

這裏的先生教學生，態度是世界上最好的，可是他們自己也是十幾年與外界隔絕，比較閉塞；另外教育上也有個東西不太好，似乎學生好，功勞是先生的，學生不好，也是先生的責任，功利主義厲害了一點。

敏：應該是師父領進門，修行靠個人。

聰：對了，先生要盡一切力量教學生，以後成績怎樣，就得靠學生的努力。不要沒有成績覺得臉上無光，也不要有了點成績就沾沾自喜。加上搞比賽，拿名次，拿了獎就不得了，老師可以評上教授，學生馬上成"家"了。這是笑話，得了獎就成"家"了？國外很無情，就是得了獎，還要在舞臺上考驗，能夠站得住就很不容易，沒有鐵飯碗。但這裏，有的人幾十年就彈一個曲子，這怎麼辦？不要說音樂為他服務，是一個協奏曲為他服務。

曉：現在音樂學院學生的修養是否全面？

聰：不，拉提琴的就管拉提琴，彈鋼琴的就管彈鋼琴。

這次我跟他們合奏，從教課中我發現距離是相當遠的，就有點擔

心。那些小孩卻說你別擔心，這太容易了。什麼？太容易？試試看。第一次練習，三個鐘頭練下來，一個樂章都過不去。完了後，那些學生說，唉呀，太費勁，沒想到這麼費勁。他們簡直不知道這音樂裏有很多學問，他們就知道表面的東西。可是我很高興的是，第二次第三次練下來，這些孩子進步很快，他們的進步不完全是靠努力而來，而是發現了新天地。第三次練習時他們簡直手舞足蹈，說唉呀這音樂怎麼這麼美啊！每個人都陶醉在裏面。對他們來說，似乎從來不知道音樂是這樣的。我覺得這樣，出發點就對了。這種歡樂就是創作的歡樂。不是暴君式的輸入，是一種感染，他們高興、開心。

音樂這東西又難又容易，出發點對的話，音樂就會容易些，容易得多。真有才能有音樂感的人很容易理解這一點，讓你的赤子之心，純粹的敏感，同音樂裏頭內在的東西自然而然地接觸，反應就會很快。

外國有句話，叫"讓音樂自己說出來"。每個搞音樂的人都要知道，我們都應該做音樂的通音管子，讓音樂從這裏流出來，原來是怎麼樣，就自然而然的流出來。當然這裏有主觀的成分，沒有人的成分就沒有任何藝術，但賓主地位要對。說來說去還是個出發點問題。

曉：這些年音樂學院學生的素質還是不錯的，"文革"後湧現出相當多的音樂人才。

聰：是是是，有有！技術水平、音樂天賦都有。中國人的音樂感比任何一個國家的人都強。有音樂感只不過是初步的感性，真要做學問，必須提高到理性上來，然後再回到感性，又再回到理性，不知道經過多少回復、復歸，才有一天可能成為音樂家。

中國人搞音樂搞到做學問的水平還沒有，其實音樂是一門最玄妙的學問。

編鐘提出的大問號

曉：對於中國音樂的發展您有什麼看法？

聰：我覺得那些基本問題解決了，音樂就會發展。

中國最弱的是創作，即使不是人為的外界的清規戒律，幾十年下來

自己心裏頭習慣的框框也很多。

我們一方面閉關自守，同時另一方面又相當虛無主義。我上次回來在汽車裏聽到司機聽的地方戲，非常欣賞。中國的地方戲太豐富了，可是有些同行卻很看不起地方戲，這不對。我覺得中國的音樂創作要發展，一方面要謙虛，不帶一點成見的學習西方各種音樂派別；另一方面還必須非常深的去挖掘中國自己的遺產，千萬不能急功近利，不能企求馬上見效，立竿見影。在歐洲，像匈牙利，過去是奧匈帝國的一部分，一直受德意志統治，可是匈牙利民族的根是蒙古族，跟其他民族不同。一直到近代，巴托克、柯達伊這兩位大師做了很多工作，才真正創造了匈牙利的民族音樂。可是，在巴托克、柯達伊以前，他們早就有很悠久的歷史，經過了一百多年的醞釀，才出現巴托克、柯達伊。當然，巴托克、柯達伊是很大的天才，但天才的出現並不是偶然的，總得有個底子，有很長的一個醞釀階段，中國音樂的發展我想也不會有任何其他途徑。

曉：您認為中國音樂的基礎怎麼樣？

聰：很弱。中國音樂的雛形到底是怎樣的，這個問題很值得探討。發現編鐘以後，給我們提出一個很大的疑問：中國音樂以前到底是怎樣的？我覺得，中國音樂那時候假如有這麼宏大而完整的樂器，其中包括七音，可以轉調，還有和聲，並且有工具，這一定是為什麼音樂服務的，一定有相當的音樂語言。這個音樂語言我們完全不知道，這整個是個空白的大問號。所以說中國音樂的發展，我覺得可能性是最大，可是我們現在知道的是最少，要做的工作最繁重，態度應該最謙虛。千萬不要用批，更不要用判，先弄弄清楚，對自己的東西如此，對外國的東西也如此。所以姚文元那篇批判文章是狗屁。我是說就是要懷疑，只有弄懂了才能懷疑，他根本不懂音樂，沒資格！學問就是學問，要先弄懂了，把整體的具體的都真正的瞭解，才能開始懷疑。

冬曉整理

一九八一年春節

原載《與傅聰談音樂》（修訂本）

中國人的氣質　中國人的靈魂

與華韜對談

"中國人的氣質，中國人的靈魂，在你身上和我一樣強，我也大為
高興。"

<div align="right">傅雷一九五四年十二月二十七日致傅聰函</div>

一九八一年二月三日的談話

中國文化的光輝

華：你兩次回來，你的一些感想或故事，我聽了不少。這回，隨便
談談，或者，談談感觸最深的一些？

聰：我覺得，在國內，對這個國家有比較深刻的思考——就是思考
一些根本問題的，不少還是知識分子，"哀莫大於心死"，知識分子倒
是心還不死，雖然這些年受了很多苦，他們的心倒反而不死，我想，這
是因為他們生活中追求的最主要的還是精神的東西，知識分子基本上還
是以精神生活作為他們生活的支柱。雖然知識分子裏頭也有玩世不恭
的，也有風派，可是呢，還是有不少知識分子在那兒抱住了一個理想，
還要有所追求，還是不肯放。唉！（長歎）……我覺得中國這個文化很
奇怪，很奇妙，精神方面追求的東西在歷史上可以說達到了一個最高的
境界。從整個社會來講，有幾千年延續不斷的黑暗，而偏偏在這種狀況
之下能產生中國文化這麼光輝的一面。從繪畫上看吧，八大、石濤那種
境界，追求的東西，都是一種抗議，可是同時也是在精神上追求一種解
脫，追求一種理想。……假如說，不是那樣的社會，也許不會達到那麼
高的境界。當然，這完全是我個人的感受，跟理論搭不上什麼關
係。……

最近，要出版我爸爸的《家書》，你知道嗎？

華：聽說了。

聰：三聯書店要出書。我爸爸寫給我的信……

華：都保存下來了？

聰：因為我都留着。以前他在的時候，寫給我的信他都留底的，我

給他的信他也都好好保存着，而且都編了號，可是"文革"的時候一抄家，全都沒有了，都沒有了！現在只剩下他寫給我的那些，是我在國外保留下來的，也不全了，只是不少就是了。我想，這些家書發表出來的話，會產生很大的影響。事實勝於雄辯，你不必寫這個人怎麼怎麼樣，只要看看他的信怎麼寫的——那完全是心裏話——你就知道他是怎麼樣一個人，怎麼樣一種思想。……我非常欣賞《紅樓夢》這部書，非常欣賞賈寶玉，我覺得，賈寶玉這個人是古今中外第一大叛逆。他堅持自己的想法，能夠同情和理解別人，在中國那種特殊的社會裏，在曲曲折折的那種重壓之下，他永遠能夠保存這個赤子之心，保存這個真的東西，永遠不說一句假話，可是說得那麼婉轉——這一點，我們都差遠了！真是太高了，這個境界！唉！……所以我覺得，人的價值的問題要解決。"人"應該是最高尚的一個字。按照馬克思主義，在理想的共產主義社會裏，人的價值應該得到最高的肯定，是不是啊？因為本來就是為了肯定人的價值才產生馬克思主義的嘛！是不是啊？

華：馬克思最早就是從科學地研究人的問題開始的，最後就是要使人——世界上所有的人——真正像人那樣生活。

聰：就是！……在中國，封建東西的影響還很深。隨便舉個例子，有的新聞記者來採訪，就問："這次誰來接待你了？"或者是"誰出來聽你的音樂會了？"——這種問法，……全世界哪有這種問法？（笑）……這種價值觀念永遠是拴在"權"上頭！假如說，這個問題不搞清，那我簡直沒有什麼話可說了。……我們是搞藝術的，藝術應該是藝術，要讓藝術自己說話，不要把藝術搞成宣傳，那就不是藝術了。

藝術和"我"

華：你在北京、上海講學，我聽到的反映很好。

聰：我在音樂學院給他們講莫扎特的協奏曲，講莫扎特追求的是一個什麼世界，表現什麼境界。當然，我講歐洲音樂，裏面有很多典故。就等於講中國畫或者中國藝術，會引出很多中國典故一樣。講外國的有外國的典故，外國文化的根。這都是整體的。所以，從莫扎特可以講到

浮士德，可以講到希臘神話，講到文藝復興，講到整個歐洲文化的精神面貌。我知道，聽我講課，有很多人簡直像聽天方夜譚，不知道我的世界跟他們的距離有多遠；可是我呢，同時也講很多中國的東西，就是說，文藝的東西是相通的。儘管這個境界有西方的有東方的，可是，人的感情，人所追求的美和理想，是相通的。所以，我很幸運，因為我有中國的，有西方的，兩個東西都有，講起來內容就比較豐富。我沒有作什麼特別的研究或者準備，只是啟發啟發，打開一個天地。我只能夠做到這一點，就在自己的崗位上談藝術。

　　我覺得，無論哪個藝術家，都得把藝術和“我”擺平，擺一個很好的平衡。沒有這個“我”，是不可能有藝術。沒有個性，怎麼可能有藝術？這個“我”很重要。而這個“我”，不能夠是一個“小我”，而應當是一個相當大的“大我”。這個“大我”，絕不是狂妄的“大我”。這個“我”，是以你對藝術的忠誠為比例的，你對藝術愈忠誠，你的“我”就愈大。這就是王國維講的赤子之心。你能夠永遠保持這種精神，那你這個“我”就更大。可是我覺得，這不光是中國，全世界都一樣，古今中外都這樣：有很多很多藝術家，有很大的才能、才華，可是有很多就是把“我”放在藝術之上，藝術為他服務，不是他為藝術服務。我認為，任何公式化、概念化的東西，除了思想方式有問題以外，還有一個東西在裏頭作怪——就是這個“我”字！“我”字放得太大了，“我”字放在藝術之上，就一定會喊口號，例如文學、電影都是。真正的藝術家應該有很敏感的審美力，覺得什麼話說了會損害藝術，“我”字當頭的時候，就會說了損害藝術的話而感覺不到，一狂妄，就感覺不到，就失去自我批評的能力。我覺得這裏頭有問題，就是為誰服務？為什麼？為自己還是為藝術？不擺平的話，永遠不會有真正的藝術。……人是很懦弱的動物，非常弱。我給你講個故事：有一次，有個朋友給我聽了段錄音，是一次我在香港音樂會上的演奏，他偷偷錄下來，沒告訴我。我一聽，真不錯，有點東西。他說，明天的音樂會好好再正式錄一下。結果第二天的音樂會就彈得很糟，錄下來的就不行，上帝就不讓你……要是你的目的不對，是為了你自己保存下來，想著書立說，你自

己以為不錯，想留下來，那就馬上不行，就是藝術與“我”的這個位置擺得不對。偷偷錄下來的那個倒是好的，至少那一次完全是你心裏的話，全出來了，都是真的，沒有一點假的。而且毫無顧慮，放鬆，自然，樸素，那就會好。一想到要如何如何，考慮個人的東西，馬上就不行。……

你知道，我在國外演奏，很辛苦！那是西方世界啊，是個廣告世界！你一定要永遠在那兒滾。你知道競爭多厲害！這個道理很簡單，所以，我覺得沒什麼意思，一輩子就是跑碼頭。可是，在舞臺上的那些，還是值得的。我覺得，音樂這個東西……神妙在什麼地方？我是把音樂看得很高的，我認為音樂是藝術裏頭最高的，為什麼呢？因為音樂是最抽象，是最精神的東西……所以說，在一個音樂會上，可以感覺到，無論聽眾是什麼背景的人……音樂在那一秒裏——而且很奇怪，音樂就有這種力量——能把全場的人都帶到另外一個世界……就在那一秒鐘裏頭，使人們的靈魂得到淨化，就是這個境界，是使我這幾十年能夠堅持下來的力量。可是呢，又總覺得，一輩子就是這樣，就是飛機場——音樂廳——練琴，唉！這是個苦行僧的工作，非得全心全意投入進去。而且，說來很公平，藝術，你給多少，就還你多少，絕沒有什麼可以偷工減料的事情。

華：那你現在每天還得花許多時間練琴？——我不是說在這兒。

聰：當然，在國外，有時候在旅行演出的時候有困難，譬如說，沒有鋼琴……反正，盡量爭取啊！反正能夠多練就要多練。我跟你說：一天不練，自己知道；兩天不練，朋友知道；三天不練，聽眾知道！（長歎）……我覺得其他方面還欠缺了很多！人的生命太短，人只不過活一次，而世界太豐富了！音樂這個東西呢，音樂就是時間，音樂是最吃時間的，把時間全部佔去了。

華：你身體還可以嗎？

聰：我身體很好，非常好。身體就是本錢，好在我身體非常好。……我倒是想，需要做的工作太多了，老實說，我真的是應該回來，做很多很多工作！可是，談何容易！……我這幾次回來都是注重在

教學上，我倒是想，以後回來，全國走走，開演奏會，多接近人民大眾……就是說，我剛才講的那個——音樂之神妙，音樂會上那種奇妙的感覺。啊！我永遠不會忘記一九五三年、一九五四年的時候，我第一次出國回來，去北大、清華好幾個大學演出的那種場面……我跟你說，這次，有天下午，就是在民族文化宮演出的那天，我下午去練琴，看見大門口有個人在那兒跟人家吵，也不知吵什麼，好像想進去……後來，人家指給他說："那個就是傅聰！"……他馬上過來拉着我的手，他說："我是二十七年前——一九五四年的時候在北大聽過你的演奏……"他說，他永遠不會忘記。他說得感情很激動。……這就是說，這種精神上的種子你撒下去，不可預料將來會怎麼樣！

　　華：你覺得這裏的音樂風氣比上海怎麼樣？

　　聰：……上海是有傳統的。冰凍三尺非一日之寒。上海能夠出那麼多人才，不是偶然的，畢竟有那個底子在。譬如說，我在上海講學，就不光是鋼琴系的人來聽，什麼系的人都來聽，作曲系、管弦系、聲樂系，也來聽。這就表明，他們對音樂的概念就完全不同，他們有整體感，知道音樂是一門整體藝術。這個，就不只是一批好教授在那兒撐着的關係。就是有個底子和傳統，思想方式不一樣。當然，這是相對而言，上海本身也不平衡。一般的人，純技術觀點，專業觀點，不知道音樂是一門整體藝術，不知道藝術這個東西，說得更大一些，音樂和藝術、文學都連在一起，和做人都連在一起。

第一是做人

　　華：音樂人才的培養，好像問題不少。人才倒是有的，只是重視不夠，也有不得法的問題。

　　聰：人才是有，多的是人才，就是不知道怎麼樣讓他們發揮。要發揮一個人的才能，也不光是出國就能解決，還要解決一個基本的人生觀問題。你看看我爸爸寫的信，講的一些問題很深刻，那個時候是五十年代，他就在着急人才這個事情。他認為做藝術家絕對不能關在琴房裏整天練琴，一定要關心國家大事，一定要關心人生問題。以為關在琴房裏

練琴就練得出東西來了，不對！因為，你練琴為了什麼？學音樂又是為了什麼？就是說，你得有個基本的、很堅固的、非常堅定的理想——你追求什麼東西。音樂不光是練琴，你怎麼練也只能達到一定水平，你總不會彈出音符以外的東西來。可是，真正的藝術一定是——任何藝術都是，繪畫也是這樣，音樂也是這樣，文學也是這樣，就是說，所給你的東西，就是說，所 suggested 的，中文怎麼講？給你……

華：啟示。

聰：給你啟示的東西，遠遠超過具體講的東西。具體講的東西不過是個出發點而已，給你啟示的東西，才是更重要的。可是要能夠有這種深刻的內容，就不可能是關在琴房裏練琴解決得了的，也不是什麼到外國去，有好的先生、聽好的音樂會解決得了的。最根本的還是你基本的人生觀問題。……所以說，像我這種思想、這種觀念的人，也只是在一定的條件下才產生。假如我是"文革"的一代，不要說"文革"這一代，就是五十年代出生的話，就絕不可能像我現在這樣，成為我這樣一個人，不可能！沒有這個條件，沒有人會對你灌注這些觀念。我爸爸身上還是有很多儒家的東西，我覺得，儒家的東西有很多是不能一筆抹殺。……我爸爸臨別贈言，四句話，他說你只要永遠記得這個就可以了：第一，做人；第二，做藝術家；第三，做音樂家；最後才是鋼琴家。就是這樣。

華：他什麼時候講的？

聰：我第一次出國的時候。所以，講培養人才，我剛才講藝術和"我"如何擺正位置，講的也是這個問題。這個問題不解決，你有再高的才華，也不會有東西，不是真的藝術。我呢，給他們講學的時候，反正是盡量地——也不是故意這麼做——盡量帶他們到一個高的音樂的，也不光是音樂的，這個理想的天地裏頭去。我能夠做的只能是這一點。什麼叫赤子之心？曹雪芹為什麼有這麼一顆心？這很難講，也不能用簡單的理論來解釋，解釋不了。我們的革命領袖不是有很多也是封建家庭出身的嗎？多得很，是不是啊？而最好的工農兵階級出身的，後來變成最可怕的也很多，是不是啊？這還是有個為人的問題。我反正只能這麼

做，有些人從那裏頭得到了啟發，抓到了一些最內在的最主要的東西，那麼這個人才將來或許就會有出息……

沒有獨立思考就不能成人才

聰：人才，不是靠先生教出來的，真正的人才是自己奮鬥出來的。人才的第一條件，除了我剛才講的那個基本的做人態度、人生觀問題以外，就是一個獨立思考的問題，沒有獨立思考就不可能成人才。任何藝術——真正的藝術，都是從主見裏頭出來的。所以，我教學生，跟他們這麼說的：我絕不要教出一個跟我一模一樣的第二個我。……人家捧我說：「你就是魯賓斯坦，魯賓斯坦第二。」我說我不是，我永遠也不會是，我說，「你過獎了。你過獎了我，又貶了我。我永遠不會是什麼魯賓斯坦或者什麼別的……」我就是傅聰，我就是我。我這個我，大，小，由歷史去評說，可是我就是貨真價實的我，這才公平，是不是？

為什麼一定要重視室內樂

華：培養音樂人才，你覺得還要解決哪些問題？比方說，音樂教育……

聰：音樂教育方面，我給音樂學院提了很多意見，希望他們不要太重視比賽，不要整天就像趕任務似的，以拿錦標為目的，這是第一點。第二點，應該盡量多搞室內樂。他們對室內樂太疏忽了，甚至根本就不搞。他們搞的東西都是平面的沒有立體感。中國人本來就缺乏立體感——我是講我們傳統的音樂，至少到現在傳下來所知道的。至於中國古代的音樂究竟怎麼樣，這還是一個很大的疑問。看了那個編鐘以後，覺得中國古代音樂既然有這樣精美的樂器，就一定有很輝煌的東西。這是一個謎！中國啊！老實說，從這裏頭可以看出來，中國經過了很多次浩劫，文化的根是斷了又續，續了又斷，斷斷續續，一直就這麼繼續下來，很多東西失傳了。——我現在只能說，就我們所知道的比較近的中國古代傳下來的音樂，一般都是單線條的、平面的東西。中國人本來就缺少立體感，所以在音樂上頭，就應該在立體感這方面發展。可是，他

們一點不搞室內樂。室內樂是什麼東西呢？就是拿音樂來談話，幾個人拿音樂來談話。你要能使音樂變成靈活的、自由的語言，才真正懂得了音樂，才真正掌握了音樂。不然的話，還是停留在一個非常淺薄的水平上。音樂這個東西，可以這樣，也可以那樣，音樂是比任何藝術都活的，隨時在平衡，音樂就是平衡。這個問題不光是中國的問題，而是全世界的問題。現在很多匠人，求全，求表面的全，彈一萬次都是一個樣。這個也跟現在西方的商品社會有關係。你出一張唱片是這個樣的，批評家說這個好，於是人人每次聽你的音樂會，都要聽那個一模一樣的。一不像一點，就出難題了，因為人人都說這個好，就是要這樣，你知道嗎？這跟資本主義做廣告、推銷商品一樣，每一次都要一樣的貨。所以，老實說，現在年輕一代的演奏家，很多只是表面非常完整，聽他一百次，一百次都一個樣，一點都沒有獨創的東西，一點也沒有自然流露的那種有意境的東西，什麼都沒有。老一代的呢，三十年代、二十年代，或者二十世紀初期、十九世紀末期的演奏家，那個境界，不知道要高多少！像施納貝爾和科爾托那種大鋼琴家現在一個沒有。他們那些人毛病很容易找，有很多錯"字"呀，漏"字"呀，是不是？可他們全是真的，沒有一句是假的，人造塑料做的。真的藝術是不可能完全的。就是看起來最完全的音樂也是不完全的，用英文來講，就是 open ended〔不盡有餘〕，所以才會給你那麼多的想像，從那兒可以想出很多很多東西來，給你的幻想天地會那麼寬闊。這才是真正的藝術。這樣的藝術絕不可能是完整的——那種死的完整。死的完整就是框框，完全沒有生命力。可現在呢，國內，譬如說，彈得乾乾淨淨，一個字都不錯，這個不難做到，可是真正的創意就很少。這就成了問題。我為什麼講室內樂？因為室內樂對於音樂學生的薰陶有很大的關係。室內樂就像幾個人說話，在演奏上能夠做到每一次都不一樣，那就高了。搞室內樂，本身那個條件逼迫你說不同的話。自己獨白，可以老是說同樣的話，可幾個人一起說話，就不能獨白。幾個人說話，問得不一樣，回答也就不一樣，這樣，音樂的語言就會活起來。音樂永遠是在那兒不斷的平衡。這個句子怎麼彈，就得看前面的一句怎麼彈；這個樂章怎麼彈，就得看前

面的樂章怎麼彈，不能孤立起來。現在很多都是孤立的，死的，沒有整體感。這種情形太多了，中國外國都一樣。在外國，這個危機也很嚴重，而且搞下去，人都不會聽音樂了，就是說，硬給聽眾聽那個東西，就是愚民啊！這種惡性循環很可怕。不一定是低級趣味的東西會惡性循環，高級的東西，僵死的東西，都會惡性循環。所以我說一定要搞室內樂，逼迫你去知道音樂是怎麼樣一種靈活的語言，然後在自己搞獨奏的時候，也會有這麼點東西，就會有創意。每一次演奏都要有新鮮的東西，一輩子重複背書有什麼意思？！

　　華：室內樂是比較深的東西，沒有相當的欣賞能力，不容易接受。可是，音樂學院應該不一樣。不重視室內樂，是什麼原因呢？

　　聰：室內樂這個東西不討好一般聽眾。上海過去還有點傳統，開室內音樂會還有些聽眾，在別的地方就不容易，是吧？這沒有辦法。同樣的道理，譬如說，我們不能期待所有的人都能欣賞《世說新語》裏頭那種清談，所以，要有一定的水平才做得到。室內樂就有點像《世說新語》那種清談。依我想，寫《世說新語》的時候，同樣的故事，作者一定可以寫出百十種不同的樣子來。當然，如果真這樣寫，文字還是有個限制。雖然，只能寫這麼一次，可是念的時候卻可以有變化。就像《哈姆雷特》，可以有一千種不同的念法。念《世說新語》的時候，同樣的故事，念的時候也可以有很多的藝術——表演的藝術，也就是我們再創造的藝術。念的時候可以千變萬化，念的角度不同，重點不同，就好像故事不同了。不過，語言的東西究竟還是有個限制。音樂就不一樣。音樂最靈活，一個快樂章可以變成慢樂章，慢樂章可以變成快樂章，看你放在什麼地位。悲哀的句子可以變成歡樂的句子，歡樂的句子可以變成悲哀的句子，也看你放在什麼地位，前文跟後文怎麼搭上，而且都是真實的，只有那樣才是真實的，也就是即興的，從心裏出來的，可是並不是說就沒有整體感。這是一個又矛盾又統一的東西。統一感，就是說，演奏室內樂的時候，四個人基本有個統一，要對作曲家負責，原來的意思怎麼樣最重要，說話再自由，總不能脫離那個東西，是哇？這個整體的東西，是作曲家提供的。然後呢，就看四重奏這四個人水平怎麼樣，

水平越高越自如，而且好像越來越⋯⋯得來不費吹灰之力，就是這樣，自然極了，天衣無縫。裏頭也許會有敗筆，這沒有關係，現在很多人，聽到一個錯音就覺得不得了。其實，只要氣勢對的話，錯音不是什麼大問題。⋯⋯總之，我覺得，音樂學院的學生要多搞室內樂，還有，要多看關於音樂的書，國外的，國內的。中國資料太欠缺了，圖書館的書也太少。還有個問題，就是整天就不知道忙忙碌碌，幹些什麼！

華：就我所知，音樂學院有的用功的學生，從清早忙到晚，還非常緊張，樣樣功課還都想考個好分數⋯⋯

聰：我跟你講，毛主席有很多思想很深刻，譬如關於念書也是這樣。當然，要是有人穿鑿附會，混搞一通，那麼，連交白卷那樣的事情都來了。可是，譬如說，他關於讀書的那次談話，是哇？

華：當時反映說外語學院有個學生沒去上課，躲在宿舍裏讀《紅樓夢》⋯⋯

聰：那最好嘛！（笑）⋯⋯我跟你講，有出息的人都是這樣的，死讀書的人沒用。毛主席反對死讀書，這個我太贊成了！

不要做作

華：剛才談到音樂應該是自由的，語言是從心裏自如的流露出來，這樣的概念，我非常贊成，就是說，不要做作。可是，我跟你講，做作的東西真是太多了！不光是音樂，或者什麼文學、藝術，平時生活裏就多得是，很多就是做給人家看的⋯⋯

聰：從小父親就跟我們講什麼曾子吾日三省吾身。批評，自我批評，需要的嘛！沒錯，一點也沒錯，就是不要搞表面的東西。我認為一個人的思想發展，只有通過自己的努力才能夠有真正的發展。我覺得，我們並不是為了做給人家看而生存。自己對自己應該有個價值標準，每天都得用這個標準來衡量自己。這個價值標準不是孤立的，而是有個整體感。應該說，最真誠的時候是對待自己的時候，就是說，心裏想什麼，只有自己最清楚。可是現在，整天都是為人家生活──這個問題全世界都一樣，尤其在中國，人言可畏，只怕人家怎麼看自己，於是整天

在為人家做戲，一輩子做下去，你想，這個人不是白做！（大聲的）……多辛苦！多痛苦！……我這個人，一輩子挫折不少，一輩子在那兒奮鬥，雖然受了很多挫折，相當的辛苦，可是基本上我這個人很開朗，雖然很痛苦，可是也很快樂。比一般人快樂得多，因為我是真的，不用做作。作假是多麼痛苦的事情！要想真正認識自己──老實說，也只有自己最能夠認識自己，在別人面前，在眾目睽睽之下，自己不可能完全真實。說不可能，當然，也還是有這樣的人，只是這樣的人太少了！因為在眾目睽睽之下，自己不得不那樣做。對大多數人來說，人的虛榮心無法擺脫。只有一個人都沒有的時候，自己才最針對自己。

　　華：我也這樣認為。不過，保持這種氣質，可不容易，要付出代價──歷來如此！這個，得有很堅固的信念，承受得了各種各樣有形無形的壓力。

　　聰：當然，假如這已經形成一種內在的東西，變成了自己的一部分。譬如說，我的反應都很自然，因為我不是從個人利害上去反應，我怎麼感覺就怎麼反應。當然，我得受考驗，有的時候這樣反應的話，會帶來很大很不利的影響，可是，我沒有辦法，沒有選擇，基本上沒有選擇，因為如果所選擇的違背自己的話，我沒法活下去，我不能面對自己，我這個人裏頭有一個很……怎麼說！……很嚴的東西……（笑）……永遠在考驗我，就是爸爸說的做人，就是說要培養這個東西，才可能有別的東西。……爸爸看了我從國外寫回來的很多信，他很高興說：想不到在你身上，小時候種下的種子能夠這樣的成長，就是說，這麼堅固。小時候他給我念的書，外國的，中國的，都是以他那種理想境界，自己選，自己抄下來，至少是在他的認識範圍之內，取其精華，棄其糟粕。有很多東西小時候念得不一定懂，可這個種在裏頭了，後來慢慢慢慢……在世界上、在人生中自己體會，從所犯的錯誤裏頭，從所做的荒唐事情裏頭，得到很多教訓，然後，慢慢慢慢就體會得更深了，造就了一個人的成熟，是吧？對自己這些信念也可以說是問號越來越多，信念可越來越堅固──這很奇怪，又是一個統一和矛盾。你問號越多的話，這個東西非捏得更緊不可，不然的話，就沒有辦法生

存。……有很多東西，譬如說，小時候念的，孔夫子講的那個："賢哉，回也！一簞食，一瓢飲，在陋巷，人不堪其憂，回也不改其樂。"為什麼孔夫子最喜歡顏回？他的學生裏頭，有比顏回聰明，比顏回勤勞，比顏回勇敢，比顏回更虔誠的，像曾參那樣，道德觀念更重的。又譬如說，子路很勇敢，……可是孔夫子最喜歡顏回，為什麼？他欣賞顏回，覺得顏回的境界比他自己還要高。顏回的精神境界是道家的，那個境界裏頭又包含那個大慈大悲。所以，說到最後又要說到曹雪芹，要說到《紅樓夢》，……賈寶玉身上也有這個精神，這個中國文化藝術裏頭所表現的最高精神，我說，最高，達到最高境界，就是這個東西。

這種東西，我小時候念的時候不可能體會很深。我在國外那麼多年，基本上可以說做到了，從來沒有為了名利而犧牲一點點自己的原則，就是：視富貴如浮雲。當然，也可以說還沒有經過最艱苦的考驗，因為基本上我還是得到了承認，是不是啊？可是，什麼問題都是比較地來看的，老實說，一個皇帝的苦悶，皇帝的孤獨，跟一個乞丐的苦悶和孤獨來比……雖然皇帝穿的是綾羅綢緞，吃的是山珍海味，可是痛苦並不見得小於一個乞丐的痛苦……精神境界上，可能還更苦一些，因為，這個痛苦，從佛家來講，就是從"慾"字來的，擁有的東西越多，慾望的誘惑就更多，苦惱就更多。……就是說，像我的地位，可以說還沒有經過最大的考驗，可是，對我來說，這個考驗也很不容易，譬如說，在某種程度上，經常要受到那些東西的誘惑，很難的！人還是有虛榮心，那沒有辦法……不過，就是這些——我小時候種的種子，在我身上很堅固。

華：你現在在國外……平常跟很多人接觸嗎？

聰：沒有很多人。知心的朋友很少，真的是很少。我是個……我是完全……好像在外國做隱士，不大與世俗來往，很討厭那種世俗的東西……哎呀！……可怕得很，就是所謂高等的"表演商業"〔show-business〕，你知道嗎？商業氣太重，而且虛偽得很！真是太虛偽了！我跟你說，我去聽音樂會，往往最後一個溜進去，最好一個人都不認識，才真正能夠享受一點音樂，不然享受不了。我聽音樂會，覺得好，

那個演奏的人又認識，我會到後臺去看望，自然的表示我覺得怎麼樣。假如聽了覺得不怎麼樣，甚至很糟糕，我會一句話都不說，回頭就走。可是有些人比我聰明，他們知道在這個世界上生存沒那麼容易，演奏聽下來好也好，壞也好，永遠是到後臺去祝賀，一副笑臉，這個肌肉都要發硬了。唉！多的是這樣的，真受不了！太受不了了！

華：關於人的價值問題，譬如說，關於文藝復興強調的那種精神，就你接觸到的，現在的西方究竟是怎麼個狀況？

聰：西方基本上已經不存在這個問題了，可是呢，又來了新的一種鎖鏈。從封建走到資本主義，那個時候是追求個性解放。我想，文藝復興時期那些走在前面的人，雖然有經濟的社會的發展動力在那兒推動，才出現那些巨人，可是這些人物本身，譬如說，米開朗琪羅畫他的畫，幾個月不下來，就在那兒發瘋一樣地畫，飯也不吃，襪子脫下來連皮一起撕下來，那種狂熱，那種對理想的追求，我想，絕對不會生存在現在二十世紀歐洲那種……隨時隨地都有利害關係框住你的那種境況之下，絕不會這樣，絕不會。雖然當時那個社會發展到了那個地步，可是基本上米開朗琪羅還是一個原始的、懷着對於人自身的一種高貴的想法在那兒追求。所以，我認為，要講文學藝術的話，一方面，我們現在還沒有這個基本條件，另一方面，這兒是真正出東西的地方，在這兒，這個問題很迫切，很真實。在西方，物質生活基本上已經達到了一個水平，很容易把人……無形中完全抹殺，已經分不出，……沒有這種衝突，沒有真正的強烈的衝突。對我來講，我還是感覺到有這個衝突，可是一般人已經沒有了。所以沒有真正的、偉大的藝術出來。……當然，還是會有的，這個東西，人的創造力，人的這個……說到最後，我還是相信這個赤子之心。有赤子之心，沒有念過顏回那些東西，也沒有我小時候的那些教育，還是能夠維持這個赤子之心，這樣的人，我還是看到過，一樣有，有些人是無法摧毀，絕不會墮落，有這樣的人。就說"文革"吧，我看，可怕的故事很多，可歌可泣的故事也不少，是不是啊？

華：我們這個談話裏頭……還是有點東西，你覺得我可以寫點什麼嗎？

聽：那我不知道了！（笑）……我談的就是“我”，這個真正的“我”，不大好寫。假的我呢，我不願意人家寫，我也不會說。

華：要寫當然得寫真的。不過，是不大好寫。

聽：就是啊！……隨便聊天，不一定要寫什麼。反正，隨你吧。

一九八二年一月二十日的談話

有象徵意義的小事

華：這次回來感覺怎麼樣？

聽：我這次沒有講課，可是，先說一件小事，雖然是小事，卻很有象徵性。我雖然沒有和鋼琴系學生或者先生有很多接觸，可是我來的第二天，中央音樂學院的師生就來找我，一定要我聽聽他們準備出去參加比賽的四重奏。他們說，這批小孩子都是上次我搞莫扎特協奏曲時候的“班底”。那些小孩子也一個個跑來，熱情洋溢的表示上次給他們的啟發，使他們對室內樂開始真正感到興趣，得到無窮的樂趣，這件事情對我來說是最大的滿足。因為，我幾次來，都是教鋼琴學生。他們問我關於音樂教育方面有什麼意見，我說最主要的是一定要搞室內樂。一般的說，中國人的音樂感非常好，我想，中國人的音樂感恐怕在全世界至少是前幾名的，這是肯定的。可是，中國音樂家不多，因為，要成為音樂家的話，就要把音樂作為一種語言，能夠像語言一樣的千變萬化，發揮自如，這樣的人到現在為止還不多。我說，在這一點上，最好的補救辦法就是好好搞室內樂。室內樂就是幾個人用音樂相互聊天，這樣，就不得不把音樂當成一種語言，慢慢就學會了，體會到音樂是一種語言。……我覺得，我上次說了這些話，在一年之內就有了相當的影響。現在國際上第一次在英國有了很多頗具規模的四重奏比賽，剛好是經過我略微“調教”過的一批小孩給選上了去參加，這個，我是覺得非常自豪（笑）……我的最大願望，就是——套用一句詞：“待到山花爛漫時，她在叢中笑。”就是希望能夠看到一年之內這個種子種下去就開始長

了，等到真的開花時候，那我就會覺得這一生沒有白活。這幾年回來，這條線，就是說，出去了又回來這條線，一直是連着的，而且還會繼續下去，生命就是這樣延續下去，就像樓適夷在寫我爸爸那部《家書》的序言裏頭講的，"人的生命總是有局限的，而人的事業卻永遠無盡，通過親生的兒女，延續自己的生命，也延續於發展一個人為社會、為祖國、為人類所能盡的力量。"人嘛，生命都有限，都希望看見下一代延續生命，而且希望永遠是往前進步。這個就是這次回來我主要的感想。

關於《家書》

華：《傅雷家書》終於出版了，正好趕上你這次回來。你覺得有什麼可以跟青年讀者講的？

聰：我覺得，《家書》本身的說服力是最強的，我不必再畫蛇添足。本來，他們要我寫序，我說不必了，因為，真的，什麼也比不上爸爸在《家書》中表現出來的那種在他身上貫穿着的精神，那種從中國文化最優秀的傳統繼承下來的精神，加上他還得到了西方文化的優秀傳統，兩個東西結合起來的這一種……怎麼說？……既不是狹隘的民族主義，又不是盲目的崇洋，而是把整個人類，整個世界文化，作為一個整體來觀察，來研究，來追求……一種往上追求的理想主義的精神。我覺得這就是這本書的主要精神，我想每個人看了都會感覺到。假如說，這本書能夠有助於中國青年增強一些信心和對理想的追求，我覺得，爸爸在九泉之下也會得到安慰。

華：傅雷先生翻譯的《貝多芬傳》對我有過很深的影響，我小時候就非常愛讀，至今還常常要拿出來翻翻。

聰：《貝多芬傳》表現的只是一個方面。《家書》裏面講到更廣的方面，譬如說，講佛家精神，講道家精神，講基督教精神，講中國知識分子特有的苦悶，中國知識分子的優點和缺點，外國文化問題，世紀末問題，藝術問題，整個人類藝術的意義，總而言之，這本書裏包含的，可以說是……勤勤懇懇永遠為了追求真理的這麼一種精神，而不是在那兒好為人師的說道理。（笑）……今天早上我又看了《家書》裏面那一

篇關於他學習馬克思主義的一些感想。他說怎麼樣把馬克思主義放到實踐中去，而不是作為一種教條或者口頭禪。我覺得，他追求任何東西都是用科學的精神，他是把馬克思主義作為一種科學來研究，我覺得，他那些心得很值得大家借鑒。像他這樣分析，一切科學——真正的科學，都是放之四海而皆準的（笑）……

華：你這次回來時間太短了，這是安排上的問題嗎？

聰：不是不是。我沒時間吶！我就是這麼幾天。

華：那你可以多待幾天嘛！

聰：不行不行！我得趕回香港演奏，然後趕回倫敦演奏，因為音樂會都排得很緊，我都不知道怎麼交差！……我還得養家，過日子（笑）……

華：這次還沒有機會接觸更多的吧？例如，社會風氣呀，等等。

聰：可是我也聽到一些好現象，譬如，李德倫告訴我，大學裏頭，他去講交響樂，反映很好。

華：是的，反映很好。

聰：而且不少大學生開始對古典音樂感興趣了，真正感興趣了，我就回想起五十年代我去清華、北大演出的時候那種熱烈的情況。假如那個精神我們能夠重新找回來，中國就有希望了。我們做園丁的只能盡量的做我們份內的開墾工作。

還有，我每一次回來，我對演奏的曲目都沒作什麼妥協，就是說，並不是故意找一些通俗一點的彈。譬如，這一次——大前天的獨奏會的第一部分，可以說就是在歐洲，不必說美國了，也只是歐洲的音樂批評家才喜歡聽的節目。可是我彈這樣的曲目，發現這裏的聽眾全神貫注，場上情緒好極了，這都表現了我們這個民族的文化根底之深。這幾年來基本上慢慢是在往前走，從音樂會的氣氛也看得出來，一年比一年強。

不卑不亢

華：你的演奏，有你自己獨特的東西，或者說是一種中國的氣質，中國的境界，這很明顯是因為從小受到中國文化薰陶的緣故。

聰：對！……對的！在這方面，我覺得非常幸運。我從小受的教育就可以說是不卑不亢。對西方的東西不卑不亢，對我們自己的傳統也是不卑不亢。父親在我小時候，親手抄給我的很多詩詞，還有孔子的、孟子的、莊子的等等，還有《史記》、《戰國策》……從很小很小就開始念這些東西，我發現到現在還能脫口而出，這種精神已經灌注在我身上，也就是變成了我的一部分。譬如，昨天，有人問我，對於學音樂的人有些什麼意見，要說些什麼話？我說，第一，出發點應該是愛音樂。第二，我也講到室內樂問題。中國老是有許多人想搞獨奏，每個人都想做獨奏家。可是，世界上的舞臺到底有多少給你？中國有這麼多人，都當獨奏家，把舞臺都佔滿了，行嗎？老實說，搞音樂的，沒有多少人是真正獨奏家的材料。對我來說，最快活的時候是搞室內樂，那是講心裏話的時候，可以講得更深，講得更親切，講得更自由。我想起孔夫子的一句話："人不知而不慍"。孔夫子這句話多好啊！孔夫子老早就說了嘛，就是說，不為名利嘛！……要為理想，投入於理想，你給理想多少寄託，自然會還給你多少，因為人是要靠精神的東西來生存的。……

不是西方的翻版

聰：我在國外，外國記者問我這些問題的時候，他說你是不是完全西方化了，才懂得許多？我說：不！假如是這樣的話，就不需要我了，我就不過是你們西方的一個翻版，那就多此一舉！（大笑）……我說，我們中國人……或者也可以說，每一個民族，都可以對另一種文化有所貢獻，當然，就是說，一定要自己文化的根扎得很深，文化這個東西到了高處，在那個頂上，和那個根上都是通的，這個在世界上還是大同的，原來就是大同的。這個世界老搞不好，老是有很多……種族糾紛，宗教糾紛，信仰的，主義的，男的和女的，父和子的，等等。可是有件最重要的事忘了，就是：都是人！……都是人，一樣！（笑）……原來都是人（笑）……我們都是從猿到人（大笑）……是不是啊？一樣！不過，假如你自己文化的根很深的話，你可以……要不然，那就"不識廬山真面目，只緣身在此山中"……

華：《題西林壁》，蘇軾……

聰：蘇軾，是吧？有時候，一個外來的人，就是從另外一種文化來的人，假如他本民族的文化根扎得很深的話，能夠在另一種文化中看到一些問題，這些問題卻是"身在此山中"的本民族的人不一定看得到的。譬如，英國羅素講中國文化，講得非常精彩，說了一些一針見血的話，就是中國幾千年來許多文人學者都說不出來的話。我麼，不敢說能達到這樣的水平，可是呢，我想我還是有一些，就是說，中國的文化就像高山大海這麼深厚，我的文化給了我很多養料，無形中一直在給我一種想像力，或者是思想，或者是感想、感觸，或者是一種境界。我覺得，沒有這種東方文化根基的西方人，是不幸運的，他們缺少這種東西。當然，從小父親給我的教育也不光是純粹的中國傳統文化，同時也有西方的傳統文化，他一直講希臘精神，講文藝復興，講法國大革命以後西方整個文藝的發展……所以說，我從小受到的教育就是東西方相通的，一直就是這樣。在這點上，的確……我想全世界都找不到第二個比我更幸運的。

聽無音之音

聰：那天人家問我最喜歡哪些作曲家。我舉了一些例子，就是我最喜歡的，譬如說，包括最主要的……當然是蕭邦、德彪西、莫扎特、舒柏特……我覺得，蕭邦呢，好像是我的命運，我天生的氣質，好像蕭邦就是我。我的感覺是這樣，你知道嗎？我彈蕭邦的音樂，就覺得好像自己很自然的在說自己的話。德彪西呢，是我的文化在說話，彈德彪西的時候，覺得感情最放鬆，德彪西音樂的根是東方的文化，他的美學是東方的，他跟其他作曲家完全不一樣。很奇怪，德彪西是最能夠做到一種能入能出的境界，那就是中國文化在美學上一直追求的東西，他有這個"無我之境"，就是"寒波淡淡起，白鳥悠悠下"那種境界，德彪西的音樂全是那種境界。所以，我彈德彪西的時候，最不緊張，最放鬆，這也就是因為我的文化在說話。我的文化就不是一個"小我"，是一個"大我"……這樣的話，我就可以……"聽無音之音者聰"！（笑）……這

個無音之音就是……德彪西的音樂裏充滿了無音之音——整個的來講，所有的音樂都有很多無音之音，要聽得到無音之音的人，才懂得音樂，才真正懂音樂。還有莫扎特，莫扎特是什麼呢？那是我的理想，就是我的理想世界在說話。莫扎特對我來講，還有過猶不及的缺陷。因為他是我追求的理想。歐洲人說他有希臘精神，是那麼的健康。我爸爸《家書》裏有一篇自己寫的《音樂筆記》，是寄給我的，一篇是《關於莫扎特》，一篇是《什麼叫做古典》。這個《音樂筆記》很有意思，講到莫扎特，古典的，古典啊，不是古板，不是道學家，相反，古典是健康的，自然而然的，完全是天人合一，這才是古典，這個比文化還要高，泥土氣還要重，天生一朵花就那麼長，這才是真正的理想世界。舒柏特是另外一回事。我總是說舒柏特像陶淵明，舒柏特的境界裏有一些我覺得就像中國知識分子尤其是文人傳統上特有的那種……那種對人生的感慨。這個也是舒柏特所特有的，其他歐洲音樂家很少有。他那種詩意呀，跟蕭邦完全不一樣，蕭邦就像李後主的詞，那是生死之痛，家國之恨，而不是陶淵明的那種。像陶淵明關於生死的那些詩，是對人生的一種有哲學意味的感慨，這也是中國文人的傳統，在文化上也達到了很高的境界。

華：你說的理想境界，巴赫也有他的……譬如《G弦上的詠歎調》。

聰：巴赫不一樣，我是說，從總的來看，巴赫的音樂基本上是從基督教來的，而且是新教。

華：《G弦上的詠歎調》聖潔深遠，像"天國"的音樂……

聰：可是我們永遠是地上的"罪人"！（笑）……連梅紐因都同意我的看法，他說，"巴赫這個音樂是了不起，可是他的哲學，我完全否定，我跟這個不搭界！"巴赫的音樂，是宗教音樂。他當然是個偉大的作曲家，天才作曲家，空前絕後的人物。可是，就我本人的氣質來說，巴赫的氣味對我不投合，因為他裏頭包含一種說教，整天說教，譬如，《馬太受難曲》、《約翰受難曲》這些東西，把馬太、約翰都寫成聖人，我們呢，都是"罪人"。聽完以後，覺得他的音樂是非常高，可是又覺得絕望，沒有希望，我們永遠是在這個地上的"罪人"（笑）……永遠看

不到天國，天國難以企及！我倒是非常非常喜歡韓德爾，韓德爾是天生的革命樂觀主義者（笑）……他的《彌賽亞》就很好，好極了！天國就在地上。唱《彌賽亞》唱到"哈利路亞"的時候，那真有世界大同的感覺，那就是一點點都沒有感傷。巴赫非常感傷，聽他那個講述者，他的受難曲，有一個主角就好像在講故事，那個講故事的人整天就啊呀耶穌基督怎麼受難啦，哭哭啼啼那種聲音。韓德爾不，韓德爾寫的神劇裏，所有神、人都一樣。他寫神，其實就是人的一面鏡子；他講神，就是講希臘。他的神劇裏用的是希臘的故事，更多的是用《舊約》裏的故事，他不用《新約》裏的故事。這很意味深長！為什麼總是用《舊約》裏的故事而不用《新約》裏的故事呢？因為《舊約》是猶太民族、最古老的猶太民族的神話傳說和歷史。韓德爾用的素材一般都是《舊約》的材料，要不就是希臘的，古希臘的神話和悲劇這些東西，都是史詩似的，沒有一點點感傷情緒。譬如，他有個最後的作品叫《西奧多拉》，神劇《西奧多拉》是很精彩的作品，寫基督徒，那時候基督徒受迫害，羅馬是統治者，可是他並沒有把羅馬人寫成壞人，把基督徒寫成好人，不，他們只是不一樣，羅馬人比較粗獷，比較喜歡喝酒呀，喜歡狂歡節呀，喜歡熱熱鬧鬧，而且比較方方正正，法嘛就是法，該怎麼做就怎麼做。那些基督徒呢，好像有一種追求理想的獻身精神。聽了以後，就感覺到，人是各種各樣的，是不是啊？韓德爾是大智大慧……韓德爾是以很博大的胸懷來看整個人類；完全把神劇當做一個戲劇來寫，兩個民族有很明顯的對比，每一個人物都是……一出口你馬上就知道是什麼什麼人在說話，就好像《紅樓夢》裏的那種妙處。他把音樂性格化到那個程度，你一聽就知道那是基督徒的音樂，那是羅馬人的音樂，然而，兩個都非常美，就像菊花和桃花，都非常美。菊花和桃花，你選哪一種？很難說！韓德爾就很高明。所以貝多芬非常崇拜韓德爾。貝多芬臨死之前，剛剛出了《韓德爾全集》。興特勒去看他的時候，他就指着床邊的那本《韓德爾全集》說：這裏面的是真理。韓德爾是西方的一個大高峰，一個胸懷博大的人道主義者。

　　華：那你說貝多芬呢？

聰：貝多芬是人的奮鬥，是對人的個性的肯定，對人的價值的肯定。我爸爸在《家書》裏有一篇講貝多芬，講得很精彩，就是說，貝多芬不斷的在那兒鬥爭，可是最後人永遠是渺小的，貝多芬到後期，還是承認人的渺小。所謂解脫，他後期作品裏那種高遠的境界，其實也就是沒有辦法，說得壞，就是"自欺欺人"，說得好，就是"大智大慧"。可是，貝多芬所追求的境界在莫扎特好像天生就有。所以說，貝多芬奮鬥了一生達到的，莫扎特一生下來就在那兒了！（笑）……從這一方面講，可以說，西方民族奮鬥了多少年的東西，中國民族老早就有了，天生就有這個東西。可是現在呢，反而倒過去（笑）……去向西方找，這個歷史的發展很 ironic ── 這個字怎麼翻？……

華：歷史的嘲弄！

聰：（笑）……歷史的嘲弄！……譬如，我天性是喜歡李白的。杜甫的好處就是他花工夫。莫扎特就像李白。這是一種粗淺的比較，當然很多方面是不能套的。基本上來說，杜甫的最高境界，就是"無邊落木蕭蕭下，不盡長江滾滾來"，這靠近了李白的境界，可是還是不如李白這個"黃河之水天上來，奔流到海不復回"……是不是啊？……我覺得，貝多芬有貝多芬很動人的地方，就是他那種人的奮鬥，艱苦卓絕，給人一種精神上的力量。我覺得，人之可愛，就因為人是人。像莫扎特這種、李白這種曠世奇才，歷史上沒有幾個，好像天上的神仙降到人間，而他們又完全是個人，可是呢，他們好像天生就不食人間煙火。其實他們並不是不食人間煙火。莫扎特也好，李白也好，都喝酒，戀愛，生活豐富多彩，可他們就可以做到那種。……拿破崙和貝多芬不都是那個時候的兩個大英雄嗎？貝多芬是真的英雄，因為他是藝術家，做藝術家就好！（笑）……

"大則遠，遠則逝，逝則返"

聰：我覺得音樂、藝術，尤其是音樂，是最直接最神妙的打入人靈魂深處的東西。我覺得，聲音的產生比一切都早，宇宙還沒有出現物質以前，已經有了聲音。聲音就是時間。時間先於空間，從哲學上講，聲

音是根，時間是這個根，有了時間的觀念，才有空間的觀念，而不是相反。

華：你這個看法是怎麼來的？

聰：我是這樣看的，這是我個人的感覺，也許因為我是搞音樂的。就說音樂吧，妙就妙在……譬如我們演奏，每一次都不一樣，而且應該每一次都不一樣。每一秒鐘——那一秒鐘，是不可替代的。這一秒鐘就是一個無限，雖然有限，卻又是一個無限。可是你看繪畫吧——我也是很喜歡看繪畫——畫就是這麼一幅畫，固定在那個地方，當然，你也可以體會到那個無限，可是基本上是個空間的東西，不是時間的東西，比較之下，我就是說時間比空間更早，更大。道家有句話，叫做"大則遠，遠則逝，逝則返"，這又是時間與空間的整個的統一，可是最要緊的，你看這個"遠"、"逝"、"返"，還是個時間的東西。這一句話講盡了最高的藝術。"大則遠，遠則逝，逝則返"。"逝"，消逝了，沒有了，"逝則返"，又回來了。最美的菩薩雕塑，或者希臘雕塑，或者是達·芬奇的名畫，都給你這個感覺。你看達·芬奇的《蒙娜麗莎》，覺得很高很高，很遠很遠，可又覺得非常親切，好像她就是為你一個人笑的。這是最偉大的藝術！莫扎特的音樂就是這樣，譬如我這次彈的作品五九五號《降B大調鋼琴協奏曲》，第二樂章開頭那個主題，就是超脫於一切喜怒哀樂，一片恬靜，一片和平，一片和諧！是吧？那就是"大則遠，遠則逝，逝則返"，那麼簡單，又那麼博大……

華：現在許多青年，想打好自己的文化底子，又對外國的許多東西感興趣，你覺得怎麼結合好？

聰：念書啊！當然，境界要高。……人是不平等的，人的天賦是不平等的，就是說，基本上來說不可能是平等的。人的才能有高低，體力有強弱，有的人短命，有的人長壽。齊白石、黃賓虹很幸運，長壽，於是我們才有了中國兩位現代的大師，他們兩人要是都死在七十歲以前，我們就沒有這兩位大藝術家了。他們都是大器晚成，都是七十歲以後才成為劃時代的大畫家，是吧？所以說，在這方面，人有幸與不幸。可是呢，最基本的東西，就是說，你追求這個理想的精神，在這一點上，人

是平等的，完全平等的。你做木匠也好，彈鋼琴的也好，搞電子也好……廣義上說，都是藝術。你真的投入進去，你真的研究，都有無窮的樂趣。有本書，書名叫 Purity of Heart Is to Will One Thing，這是丹麥哲學家克爾凱郭爾〔Seren Kierkegaard，一八一三──一八五五〕的一部著作。那本書我看不懂，可是書名我非常讚賞，你做一件事的時候就應該完全投入進去。……人要有追求，不能光講客觀，光講客觀，大家都等着，等現成的，天下哪有這種事情？人類也不會進步。我覺得，只要整個國家慢慢的上軌道，信心是會恢復的。有些不健康的、不正常的東西，慢慢會消除。……不過，談何容易！尤其是中國舊傳統遺留下來的東西。中國的封建就像全聚德的烤鴨，什麼東西泡在裏頭浸一下，出來就成了它的味兒了！（笑）

華韜整理
原載《與傅聰談音樂》（修訂本）

更行更遠

與宋淇等人對談

一九七二年，香港《純文學》刊登了由陸離執筆，宋淇、王敬羲、汪西三參與的《傅聰訪問記》。此次收錄時，略有刪節。標題為編者所加。

更行更遠還生

汪：剛才大家談談笑笑，不覺過了很多時間，現在我有一個問題，想請你講講，就是去年和今年，你在演奏會裏面對同一個曲子的演繹，或者對同類曲子的演繹，似乎有很大的不同，好像今年無論是深度與廣度，都比以往更深更闊了，這到底是什麼原因呢？

王：對了，前兩年，大家聽你的音樂會，不少聽眾都說好像不太過癮，但是今年你的演奏會，沒有人說不好的，大家談起來差不多每一個人都說好得不得了，特別你是用九個指頭彈奏，更加了不起。

聰：（想了好一會）這個問題，實在很難具體的說。也許，西洋的藝術——就說音樂吧，現在我們只說音樂——西洋音樂的境界，我們中國文化其實老早就已經達到了。主要是怎樣去把那個 key 悟出來，去通一下子，化一下子。譬如每個西方作曲家，我們大致可以感覺得到，他的味道很像我們中國某一位詩人。我彈着一首曲子的時候，也會聯想到，這就是我們中國的哪一首詩。像莫扎特的那個 Rondo《迴旋曲》，昨天晚上我彈的第一個《迴旋曲》，就完全是李後主《清平樂》的最後一句：「別來春半。觸目愁腸斷。砌下落梅如雪亂。拂了一身還滿。雁來音信無憑。路遙歸夢難成。離恨恰如春草。更行更遠還生。」這句「更行更遠還生」就是這首《迴旋曲》的主題。每一次回來都更加幽怨，而且結束時又好像不曾結束，完全是「更行更遠還生」的味道。還有這首《迴旋曲》中的 andante〔行板〕，意思就是走路，散步的樣子，行板，不能太快，也不好太慢，一彈得不對，就沒有「行」的感覺。這在《迴旋曲》之中是比較少見的。而中間有兩句（傅聰忘形的唱起來），那簡直又是「觸目愁腸斷」的味道。最後，有一個地方，那些 triplets〔三連音符〕，明明要轉成大調了，同時又依然有點淒慘的感覺，這真是……唉，這些其實都很難具體的說，只可意會不可言傳。總之，我彈的時候，總想着「雁來音信無憑，路遙歸夢難成」，完全是那個意思。到曲子結束的時候，就是，更行——更遠——還生……

但是這些，其實我老早就知道，只是過去很少自覺的去想、去分析，最近到南洋大學講大課，也許就是這樣，迫使我什麼都得好好再想

一下，想深一些……

宋：你從小熟讀中國舊詩詞，這都是家學淵源在起影響啊！

聰：我爸爸的確教了我很多東西，但是那些比較浪漫的詩，都是自己偷來看的。他就不讓我從小接觸那些浪漫的詩，特別是情詩，我只好自己拿來看，自己背。當時不求甚解，背了，好像不曾全懂，如今回想起來，當時不懂的，現在都懂了。其實也許當時模模糊糊的早就懂了，只是現在才恍然大悟，不知道到底是怎麼懂的，也就是說，直到如今，才懂得如何去把那些自覺與感覺 clarify〔廓清〕一下。當然重要的始終還是 intuition〔直覺〕，clarify〔廓清〕那不過是成熟而已。

故人之子

宋：在中國音樂家裏，傅雷一向喜歡提起譚小麟。汪先生你是從大陸出來的，在“音專”時有沒有當過譚小麟的學生？

聰：譚小麟啊，老早就死了。

汪：是的，譚小麟好像在一九四六年就去世了。才三十歲左右，比莫扎特還年輕。我是一九六二年出來的。時間沒碰上，沒有受過他的教益。

聰：現在我那裏還有他的譜子。我爸爸一向最欣賞他，最喜歡他了。

宋：聽說他是跟 Hindemith〔興德米特〕學音樂的，留學美國七年，還獲過獎。後來染上小兒麻痺症，不幸去世。當時國家派飛機到上海接他去急救，可惜來不及。—— 他的大兒子譚乃孫最近怎樣了呢？

陸：前幾個月剛去了印尼。

聰：誰？

陸：譚乃孫。譚小麟的大兒子。

聰：哦。

陸：譚小麟有三個兒子。兩個在香港，一個在印尼。二兒子譚乃超是畫畫的，去年工展會“香港館”設計第一名就是他。《第一影室》隔一期的節目小冊子封面也是由他設計的。三兒子譚乃亢念中國哲學與中

國文學，是個隱士，現在《星島日報》中文資料室工作。

宋：故人之子，花果飄零。譚小麟今天活着，也不過五十上下啊！

養生主

宋：你平日練琴，每日幾小時，有無規定？

聰：完全沒有 discipline〔規定〕！興之所至。還有，奇怪，我這一年，特別是最近幾個月，我越來越有一種感覺，好像什麼都化了，通了，有時不需要練什麼琴，反而彈得好。也許這主要是靠了 mind concentration〔精神集中〕，完全是 mind〔頭腦〕的問題，已經不再是單純技巧的問題了。

宋：我也有這個感覺，尤其是昨天晚上聽你彈德彪西，起先還未聽出來，後來，咦，奇怪，你好像不是在彈琴，那種行雲流水，瀟灑得不得了，簡直是有如神助，手指頭反而變得不重要了。

陸：庖丁解牛。

宋：對，就是"養生主"！

王：你這次用九個手指頭演奏，可算是前無古人了。但傷指之後，彈琴的指法都要改變，請問如何練琴？

聰：我這次帶傷演奏，其實是背着醫生的，碰琴已是不應該，更談不上怎麼認真練琴了。醫生本來說我最好六個星期不要碰琴，這對我來說根本不可能。也不想取消香港的音樂會，所以決定訓練自己的 mind concentration，就是蓋叫天講的"默"，用腦筋思索、揣摩；不是在練指法如何改變，而是把音樂集中在 mind 裏面，隨時要手指怎麼樣就怎麼樣，有點即興的樣子，但即興的不是作曲，而是指法。這回我臨時改變指法，反而覺得很有趣，說不定以後不妨每星期輪流綁住一隻手指來練習，加強考驗，也可以訓練指頭的獨立性。每星期一個指頭，十個星期之後，一定大有可觀哩。

宋：你嘗試過閉眼練琴麼？彈時不看琴鍵可不可以？

聰：可以，但不是經常都有這個必要。一個彈琴的人當然不能受琴鍵的束縛，如果一個演奏家總是把頭埋在 keyboard〔鍵盤〕裏，死盯住

琴鍵，那注定不會有多大出息。彈琴而不入神，怎麼成！

像我小時候的第二個老師，把我氣壞了。我的第一個老師本來很好，是我爸爸的一個學生，她雖然也收學費，但那些錢還不夠她每次買點心給我吃的。我說她好當然不是因為她買東西給我吃，而是她教我教得好，讓我自由發揮。那時，跟她學了三個月，進步驚人得快，連莫扎特的奏鳴曲也可以彈了，學得又快又多，隨意的彈。現在回想起來那時彈琴的味道還很高興。可惜這位老師後來要走了，她一走，爸爸只好給我再請另外一位。那時他以為請個外國人總沒錯吧，這就是我的第二個老師。這老師一來就說，莫扎特的奏鳴曲是給演奏家彈的，小孩子，一年之內不准再彈 piece〔曲子〕，只許彈 exercise〔練習〕。於是要我放個銅板在手背上，彈琴時不許掉下來。他的脾氣又跟我爸爸一樣，一不對就摔琴書，又打又罵。我那時 stiff〔僵硬〕得不得了，慘得不得了，簡直把我的音樂興趣都彈掉了。後來我花了多少工夫才 unlearn all the bad habits〔擺脫所有的壞習慣〕，吃力得不得了。直到現在，他教給我的壞習慣才差不多算是丟盡了。什麼銅板，真是要不得的壞習慣！人的手，個個不一樣！有些人要這樣彈才好，有些人要那樣彈才好，有些人可能要把手反過來彈才彈得出味道來。只要音樂對，管他怎麼彈哩！如果要獲得一個非如此不可的效果，就是你整個人坐到鋼琴上面去彈也未嘗不可！

像德彪西那首《西風說的是什麼》，這曲子昨天我沒彈，這曲子有點杜甫那首《茅屋為秋風所破歌》的味道。杜甫那首詩一開始："八月秋高風怒號，捲我屋上三重茅。"然後是藝術家不可缺的 humanity〔人性〕："安得廣廈千萬間，大庇天下寒士俱歡顏。"最後是好幾個 fortissimo〔極強〕"嗚呼！何時眼前突兀見此屋，吾廬獨破受凍死亦足！"這是何等偉大的心靈！德彪西在《西風說的是什麼》完結時也有三個 fortissimo，四個黑鍵子同時按下去。我常常這樣彈覺得不對，那樣彈也覺得不對，總是不夠味道。後來終於發覺，要用一個拳頭打下去，打在四個黑鍵子上，成了！對了！那樣味道真好！鐵沙掌一下去，把那個狂暴的味道都彈了出來！

暢談德彪西

宋： 昨晚你彈德彪西，實在了不起。

聰： 我覺得德彪西其實只是意外的生在了法國，他的心靈根本上是中國的。德彪西的音樂，很奇怪，任何歐洲的作曲家你都可以覺得他與某一位中國詩人頗相似，惟獨德彪西，很難。譬如可以說貝多芬像杜甫，舒柏特像陶淵明，莫扎特像李白……最後期的莫扎特又像莊子，作品都是些 fairy tales〔童話故事〕，是很深刻很徹底的解放。

宋： Fairy tales 這詞兒真好，莫扎特有一個最大的好處，就是含蓄。

聰： 是呀，貝多芬就難得含蓄。他的《第七交響曲》最後一個樂章——（忘乎所以地唱）——就有點狂的味道，就像希臘的酒神那樣。貝多芬的《第一鋼琴協奏曲》也是 tremendously joyous〔極度歡樂〕。我喜歡這個協奏曲，但實在快樂得過分。莫扎特呢，也經常 joyous〔歡樂〕，可是，總有點……很難說，簡直就是"樂而不淫，哀而不傷"。莫扎特永遠是上升的，但也不是沒有"地"，因為他本來就是由"地"裏來的，但他的音樂總是要上去，永遠上去，上天……

蕭邦卻是李後主，完全的後主。nostalgic〔思鄉，懷舊〕，思念故國的感情。蕭邦後期的作品，跟後主一樣，都是用血淚寫成的。

然而德彪西，他的美學觀點，創作原則，根本上就是中國的。他的意境一如王國維所寫的最高境界：人物兩化。為什麼說"人物兩化"呢？因為他向來就很少寫人，總是寫風花雪月，但在風花雪月裏面卻充滿人的感情。由於這種境界，歐洲人恐怕很難真正懂得德彪西。他們彈來彈去不過是在彈 impressionistic postcard〔印象派明信片〕而已。

德彪西的味道，應該是：彈到音樂最甜處，同時心如刀割，這心如刀割才是德彪西。

昨天我彈德彪西的四個 Preludes《前奏曲》，最喜歡的就是最後的一個：Canopic，放木乃伊的那個匣子。他本來是 symbolic〔象徵性的〕，如果隨意翻譯，譯作"月夜懷古"也可以，不一定要和木乃伊有關。而且，好奇怪，這首曲子的開始，跟我聽過的一首東蒙民歌，簡直

一模一樣。德彪西不可能聽過這首民歌，而蒙古是沙漠，埃及也是沙漠，天下就有這樣奇妙的事情。所以我說德彪西本來就是中國的。兩首曲子開始時都是荒涼一片，antiquity〔古老〕，就像陳子昂《登幽州臺歌》的“前不見古人，後不見來者，念天地之悠悠，獨愴然而涕下！”那種味道。在這短短的三分鐘內，幾千年的時間，都給德彪西濃縮在裏面了。結束時又 lost into infinity〔陷入無盡〕……開始不像開始，結尾不像結尾，這些全都是中國人已有的藝術觀念。我們看國畫裏面的花，一枝伸過來，不見根，其來無端，後頭又不知還有多少，看着這花自然就會感覺到“無盡”，是同樣的道理。

又譬如淮南子說：“聽有音之音者謂之聾，聽無音之音者謂之聰。”德彪西在曲子完結時，lost into nothingness〔陷入虛無〕，是謂之“無音之音”。還有他的 pause〔停頓〕，就是我們國畫裏面的留白，亦是中國哲學裏面的“無音之音”。在沒有音樂的時候，同時是音樂裏最美的地方，這就是他明白留白與停頓的好處，他已經把那一點抓住了。

還有他那首《月色滿庭階》，那 terrace〔階梯〕明明就是我們中國月下的庭階，一片夜涼如水，庭階就是月亮的觀眾，這種把無生命的東西，寫成有生命，有感覺，有情感，同樣完全是中國人的境界。在中國詩裏，庭階也是有生命的，尤其是在夜靜的時候，總是一片淒然。我們看後主筆下，就有“待月池臺空逝水”之句，“池臺”也懂得“待月”，這樣我們“登臨”其間，才更會“登臨不惜更沾衣”。而且不但“池臺”“庭階”有生命，什麼都可以有生命。“桃花無言一隊春”，“去年花不老，今年月又圓”，“多謝長條似相識，強垂煙穗拂人頭”……這些都是後主。連“翠拂行人首”也要感傷一番，把柳絲看成是有生命的有感情的，這種感覺就是中國人過去已有的境界。發展到極端，像《西遊記》，石頭果然真有生命，可以變作人，人可以變作石頭，而孫行者這個猴子，既是猴子也是人。中國人一向對大自然非常敏感，大自然是中國人的宗教，而德彪西，不知何故，竟在這裏與我們相接了。

我們再看德彪西的創作發展，更妙不可言。一開始，他寫 Estampes

《版畫》，這還有點東西可以捉摸，到底是 picture〔畫〕。後來，他不寫《版畫》，寫 Images《意象》，就抽象得進一步了。但奇怪的是，這兩類曲子的標題，雖然都放在曲子的前頭，可是 Estampes 就是 Estampes，沒有加括號，Images 呢，卻加了括號，好像可有可無的樣子。到第三階段，更妙，他寫 Preludes《前奏曲》，題目都放在曲子的後頭，再加上括號，還要加上一連串的 dots〔點〕……可以是這，可以是那，可以是任何東西，隨便你自己想，這就更像中國畫，好像是揮毫之後，才在畫上題個字……

最後，他寫完《前奏曲》，再寫 Etudes《練習曲》，更妙。這些練習曲純粹是線條，好像我們畫畫畫到最高境界，乾脆不畫畫，就是筆意啦！

而且不止這樣，還有他的鋼琴曲，colour〔色彩〕豐富已極。你想他這樣多姿多彩，不如改編為管弦樂更好，但是任何 orchestration〔配器〕的嘗試，幾乎都是不可能的。他的鋼琴曲雖然彩色繽紛，但他這種抽象的彩色，其實好比我國國畫裏的黑白，就是因為 neutral〔中性〕，所以 possibility〔可能性〕更大。倘若是真實的彩色，那麼一切已經定下來了，就再沒有想像的餘地了。而黑白，那裏面有無窮無盡的 suggestive colour〔聯想的色彩〕，雖然 unconcrete〔朦朧〕，卻比任何東西更來得 suggestive〔富於聯想〕。

還有，有時候，他在一節裏面，明明沒幾個音符，分寫兩行，就夠了，但他偏要分寫三行，疏疏落落，一眼看去，自有一股荒涼氣，連視覺上他都在有意無意之間顧及了。這些完全與中國詩畫同一原理，化成一起，再加上哲理。所以我常說，我們中國，We don't have to have another composer, we already have one〔我們沒有必要再有一個作曲家，我們已經有了一個〕。

蕭邦點描

對蕭邦，傅聰在過去以及在別的地方，談得很多，人們也常常把傅聰與蕭邦聯想在一起。但是這天傅聰卻例外的談了很多德彪西，又在後

面談了很多莫扎特。蕭邦則是輕輕的碰了一下，像這樣——

王：你彈了那麼多德彪西，精彩極了。我們一向以為你最喜歡的作曲家本來是蕭邦吧！

聰：（笑）一個人可以有一千個靈魂，one for Chopin, one for Debussy, one for Mozart〔一個蕭邦，一個德彪西，一個莫扎特〕，還有李白、陶淵明、莊子、孔夫子，一人一個……嗯，還有一個給毛澤東。我最近背了他的詩，我覺得他雖然做了很多事情毫無道理，惟獨他的詩，卻有味道，也有意境。李白氣魄再大，也只是思古而已，毛澤東在詩裏面所表現的精神與氣魄卻簡直是前無古人。

宋：此言重矣。毛澤東寫詩，不過是個意外。頂多可以拿他與曹操相比，怎能把他看得這樣高？

聰：就是意外最好。這樣才夠 spontaneous〔自如，無所羈絆〕。

宋：一百年之後，寫文學史的人能不能算他是個 major writer〔大作家〕，我很懷疑。

聰：我想這大有可能。他的詩，很多我都背得爛熟。也許問題正在於毛澤東原來是個成功的詩人，他用藝術家的脾氣去治國，難怪陰晴莫定了。

王：人們總喜歡把你和蕭邦聯想在一起，而你又這麼喜歡後主，這是不是因為你們三個遭遇相似？如果你不曾離開大陸，沒有這一份故國之恨的情懷，你的發展會否兩樣？

聰："恨"字不對，我沒有"故國之恨"，這個字太重。

王：故國之"怨"吧！

聰："怨"也不對，我是世界主義者。

陸：他是"含蓄"，就像莫扎特。

聰：我說過毛澤東是個詩人，所以詩人治國，才會陰晴莫定。當然我個人的遭遇，還有我爸爸媽媽的遭遇，都是無可挽回的事實。還有千千萬萬的中國人。但是大陸無論做什麼，由歷史的角度客觀的看，我總可以勉強 try to see their point of view〔努力去領會他們的觀點〕，只有一件事，我無論怎樣也很難 see their point of view〔領會他們的觀點〕，

那就是《鋼琴伴唱紅燈記》。這是不倫不類，不入品的，純粹是幼稚。

……

宋：那麼你以為蕭邦誰彈得最好？Rubinstein〔魯賓斯坦〕？

聰：我最喜歡 Alfred Cortot〔科爾托〕，他彈蕭邦，沒有誰可以比他更好了。魯賓斯坦很 majestic〔高貴〕，所以他彈《波蘭舞曲》倒是最好，因為波蘭舞曲是貴族之舞，而魯賓斯坦上臺的姿態，就是那種味道，很威風，很神氣，好像天下都是他的順民，氣派很大，像個皇帝，但魯賓斯坦卻不是詩人，不夠 poetic〔詩意〕，也不夠 personal〔有個性〕。科爾托卻是個大詩人。

宋：聽說拍 A Song To Remember《一曲難忘》的時候，誰也不肯答應幕後演奏，只有一個伊吐比答應了，大家就把伊吐比罵了一頓。這主要是因為戲裏頭用到蕭邦樂曲的時候，總要遷就劇本，要不就縮短，要不就截斷。真正的藝術家自然有所為有所不為。而這個電影本身事實上也太不像話，用干尼威特去演蕭邦，根本不像。

聰：干尼威特在戲裏見到李斯特，還大叫 "Hi！Liszt〔喂！李斯特〕" 呢。這戲後來我在英國電視上又看過一次。小時候第一次看是跟爸爸媽媽去看的。當時人人都說這戲非看不可，媽媽就買了票子帶我們去看。看到一半，爸爸不見了。散場回到家裏，爸爸一見我們進門就大叫："這樣的片子也可以看的嗎？"

宋：剛才你提到富特萬格勒，你是不是比較喜歡老一輩的指揮家？

聰：是的，他們那個時期都有比較 strong personality〔強的個性〕。他們根本不在乎作曲家寫的什麼，只是興之所至，必要時連 tempo〔速度〕也可以改變，都是些 true artist〔真正的藝術家〕。今天，相反，大部分指揮家都是一板一眼，沒有真正的 spirit〔藝術心靈〕。本來這兩種不同的態度，並非絕對矛盾，可以統一起來。但是能夠真正矛盾統一的，天下又有幾人？

莫扎特和曹雪芹

宋：剛才你說莫扎特的作品是做戲，也是真實，可以再詳細一點談

211

談莫扎特嗎？

聰：莫扎特，哦，不得了。他的偉大簡直可以說是高山仰止。他比巴赫還要高，因為巴赫只像個教皇。韓德爾也比巴赫高，因為韓德爾永遠不會像個教皇，乾脆就是 God〔上帝〕。但莫扎特與我國的道家是相通的。後期的莫扎特，簡直就是莊子。

莫扎特的偉大，在於他有 true humanity〔真正的人性〕，永不會假仁假義。他的偉大，在於 soul〔靈魂〕，他不單只是 talented〔有才能〕，而且是個 genius〔天才〕。這個世界上 talent〔大才〕很多，真正的 genius 就少了。talent 只是 facility〔靈巧，熟練〕，莫扎特當然有了不起的 talent〔才能〕，所以他多產，作曲又快又好又多。但是像他一樣多產的作曲家還有不少，與他有同樣 facility 的作曲家也有很多。像 Telemann〔泰勒門〕，他更厲害，寫了三千個歌劇，兩三個鐘頭寫一個交響曲，天天寫，又多又快，但泰勒門就一點也不偉大，也不是 genius。莫扎特一向被人看做一個大天才，一個奇跡。這只是很膚淺的看法。其實莫扎特之所以為莫扎特，完全在於他的靈魂，他的藝術心靈。

所以有一次一個記者問我，如果莫扎特生在今天會怎樣。我就說，It depends on how you understand what is Mozart〔這要看你怎麼理解什麼是莫扎特了〕。他倘若活在今天，生長在利物浦，他也許會寫披頭士形式的音樂，但是他將依然偉大。因為 His greatness lies in his soul〔他之所以偉大在於他的靈魂〕。

宋：有一位匈牙利批評家也說過，倘若莎士比亞生在今天，他照樣會寫電視劇，而且寫得好。

聰：莫扎特永不 moralize〔說教〕，他完全是愛。在他的歌劇裏面，沒有 hero〔英雄人物〕，不論男女，都同樣重要。他把自己融化在他們每一個身上，identify with every one of them〔等同於每個人物〕，所以每個角色都是莫扎特。他永遠永遠 true to himself〔忠於自己〕。譬如他早期的一個歌劇，一開場，蘇丹王的門口站着個胖漢子，笨笨的，又蠢又懶，但是第一個 aria〔詠歎調〕就是由他唱出來的。唱出這樣美麗的音樂……這個最愚蠢最傻瓜最笨拙的人，竟然會發出這樣美麗的聲

音，唱出這樣美麗的音樂。他唱的本來都是說："煩死人啦，這些蒼蠅整天飛來飛去，蘇丹又要我做這麼多的事情，好煩啊！"但這同時也是最美麗的音樂。這就是莫扎特最可愛的地方，他自己窮得要命，有時窮到沒飯吃，冬天沒柴燒。但他的音樂永遠都是那麼 joyous〔歡樂〕，而又從不過分。他每一個作品總在讚美 the miracle of the creation of the world〔世界創造的奇跡〕，每一個音符都在為此而歌唱。我們看他的信，有一次他說："I look forward to sleeping〔我想睡覺〕，而且希望永遠不會醒來，永恆的安靜……"但他絕對不是厭世。對他來說，生生死死，根本不放在心上。他只是活一天寫一天音樂，或者根本不是在寫音樂，而是 music speaks through him〔借他說出來〕。

宋：你剛才說莫扎特像莎士比亞，是做戲，也是真實。我卻忽然想起曹雪芹。莫扎特在這方面，更像曹雪芹。《紅樓夢》裏，每個小人物，每個丫頭，都同樣重要，都是"人"，都 speaks through《紅樓夢》〔借《紅樓夢》而說話〕，《紅樓夢》真是全世界最偉大的小說。

聰：（大樂）對對對對對！像曹雪芹。劉姥姥就像那個胖漢子。是真實的生活，也是 most profound philosophy〔最深邃的哲理〕。曹雪芹與莫扎特對"人"的同情簡直是不可思議的。

宋：《紅樓夢》的偉大，是要慢慢再看，再看，才咀嚼出來的。我在少年時代看《紅樓夢》，總覺得它太娘娘腔。中年之後，再拿來看，味道全出來了。有時，最偉大的地方也就是最細微的地方。這幾年，我簡直是在天天看，看完又看。越看味道越濃。

聰：我爸爸也是一樣。他甚至直到五十之後，才說要對《紅樓夢》重新評價，以前也是說太娘娘腔，而且不許我碰。但我老早就偷來看了，而且老早就知道這本書不得了。還有就是兩晉文化，爸爸也是直到後期，才說要重新估價。其實魏晉那一時期的文化，根本是歷史上的高峰之一，當時，簡直把道家思想復活了。

宋：《世說新語》也是非常了不起的一本書。談話藝術，再沒有更超越的了。那時候中國嬉皮士才高級，今天這些小嬉皮，根本不能比。

聰：像劉伶說的，"天是我的屋，地是我的床，房子是我的衣服，

你現在跑到我褲襠裏頭做什麼？"*多可愛的無賴，多大的氣派。

還有小時候聽過的故事，真深刻。像晉明帝小時候，父親問他，長安遠還是太陽遠，他回答說："太陽遠。"問他為什麼，他說，"從來只見有人從長安來，不見有人從太陽來，所以是太陽遠。"父親大喜，第二天，打算向賓客們炫耀兒子的聰明，就在眾賓客面前再問同樣的問題，誰知兒子回答道："長安遠。"父親嚇了一跳，以為他記錯了，哪知他卻解釋說："抬頭見日，不見長安，所以是長安遠。"

這種心態，同樣可以把幾千年壓縮到眼前當下一秒鐘，又同時可以由眼前當下擴展出去，直到無窮。而且，這其實就是相對論啊！長安與日之說固然是，德彪西也同樣是，時間空間都給徹底解放了，高高地 rise above it〔超越時空〕，一秒鐘就是 eternity〔永恆〕，有就是無，無就是有，莫扎特也是這樣。

音樂、宗教、女人

王：那麼中國的音樂何以一直不曾發展？

聰：我想這和道家思想、儒家思想，以至工業革命都有關係。前二者妨礙了中國音樂的發展，後者卻幫助了西洋音樂的發展。

為什麼說工業革命與音樂發展也有關係呢？因為音樂雖然來自心靈，來自思想，總要樂器來演奏。我們製造樂器追不上近二三百年的西方，當然有影響。其實直到十二世紀，中國音樂還是走在世界最前頭的。我們看南宋的姜白石，他的詞都可以唱——

陸：（大樂）你都聽過了嗎？國內已經把這些十二世紀的古譜翻譯成為五線譜了！

聰：我看過一本，現在不知道丟到哪兒去了。

宋：我以前也有一本，不知道是不是就是你說的那一本？後來借了出去，就沒有再回來。

*《世說新語》原文："劉伶恒縱酒放達，或脫衣裸形在屋中，人見譏之。伶曰：'我以天地為棟宇，屋室為褌衣，諸君為何入我褲中。'"

陸：現在我家還有一本，是古蒼梧的。他還帶了另一本簡譜的到美國去，說是帶給李抱忱看。一般人一直說中國音樂是五音音階，原來十二世紀我們就已經是七音音階，而且有升有降，十二個音都齊了。

聰：就可惜直到一九五七年才研究出來。而過去三百年，我們在滿清統治之下，西方的樂器和音樂卻大大的發展了。我們看巴赫，不過是十七世紀中葉到十八世紀中葉啊！

王：那麼你說道家思想與儒家思想對中國音樂的發展也是一種妨礙，是什麼意思呢？

聰：儒家一開始就把音樂看做修心養性的工具，不是 communicative〔交流，溝通〕的，也沒有“獨立的藝術”這種觀念，一切都要 moralize〔從道德角度來解釋，教化〕。這樣音樂事實上確是十分危險的東西，可以使聽者變成聖人，也可以使聽者變成野獸，更可以使聽者造反，在儒家看來，自然要加以控制了。對儒家來說，音樂應該是讓官方拿來“用”的，在這樣的情形之下，當然就很難獨立發展。

至於道家的妨礙，則是另一種妨礙。老子莊子，什麼都化了解脫了，就像貝多芬已經寫到最後一個鋼琴奏鳴曲，從那兒還能再走到什麼地方去呢？You can't develope anything from it〔不可能再有所發展了〕。但貝多芬寫到最後一首鋼琴奏鳴曲，是他寫了三十二首鋼琴奏鳴曲之後。而道家，卻是寫了等於未寫，未寫等於寫，結果大家什麼都不寫，我們中國的音樂，又怎能長成大森林？尤其淮南子說，聽無音之音謂聰，這“無音之音”最要命。

我們說莫扎特像莊子，只是從一個角度來看。那是莫扎特的一種心態，可不是說莫扎特就是莊子。莫扎特切切實實的站在地上，但他同時有一種“玄”的心態，“凌空”的心態，那就很好。但是老子莊子一開始就是 metaphysics〔玄學，形而上學〕，這形而上，一上就上去了，下不來了。儒家是 moralization〔教化〕，道家是 metaphysics〔玄學〕。音樂創作的路誰去走出來呢？

另外還有宗教的影響。我們中國沒有宗教，就沒有宗教音樂，也沒有 passion〔激情〕。西方音樂卻一直受教會影響很大。而且他們 guilty

〔犯罪〕了，就去 repent〔懺悔〕，這就有趣得很，大家嘗過了犯完罪再去懺悔的滋味，一反一復，其間波濤洶湧，滋味無窮，過一會自然忍不住又非再 guilty 不可。這時，音樂就從從容容的進來了，因為音樂是最能表達各種 passion 的。

不過中國有戲曲，特別是有京戲，這卻是西方世界所不及的。我們雖然沒有純粹的音樂，戲曲也是難得的藝術形式之一。我國一個京劇團到法國演出的時候，法國全國轟動，法國啞劇大師馬賽馬索也說："我們一直在追求的，原來你們早就有了。"他指的是啞劇。他甚至說，他們的啞劇與京劇相比起來，簡直就像小孩子一樣。

無論怎樣，我想宗教總是很重要的。主要是那種 religious feeling〔宗教情緒〕。我們思想就必須有些時候是 thinking for its own sake〔為自身考慮〕，才可以 reflective〔沉思〕的。而不是像美國那樣什麼都要拿來"用"，連 thinking〔思考〕也拿來"用"，什麼都要"用"的時候，人的氣質就要下降了。所以宗教雖然是人類的鴉片，還是很重要。我們中國沒有宗教，但儒家也是很 religious〔虔誠〕的。後來來了佛教，也很好。主要應該是那不可缺的 humanity〔人性〕，我們一定要深思一直探索到 the depth of our soul〔靈魂深處〕，大家問一下，why we are here, how we are here〔我們為何在這兒，在這兒又怎麼幹〕，如果人人都肯這樣問一下，我們對人類的同情心，大概就不會越來越稀薄了。

沒有宗教的心情，就不可能有真正的思想。我個人並不信奉任何宗教，但我相信我是很 religious 的。而且我相信，宗教對於很多人依然十分重要。

宋：你將來打算怎樣？有什麼具體的計劃沒有？

聰：過一天算一天，every day is a new day〔每天都是新的一天〕。

宋：就像你說莫扎特，活一天，寫一天音樂。那麼你也打算創作音樂嗎？

聰：作曲我不行。我是個純粹的 communicator〔傳播者〕，就跟我爸爸一樣。我的才能主要是在於 perception〔領悟〕，不是創作。

王：你有沒有想過這一個問題，為什麼鋼琴家都是男的，很少見有

特別出色的女鋼琴家？

聰：有呀，只是，好的女鋼琴家都不大像女人了。我想女人生來應該跟男人有很大分別的。 nature has made them different〔大自然使男女不同〕。她們天生的任務，就是傳宗接代，所以她們就無需再去找尋一個 mission〔使命〕， God has already given them a mission〔上帝已給了她們一個使命〕。男人就不同，男人沒有這個使命，永遠是 restless〔不得安寧〕的，永遠要 looking for a mission〔尋找使命〕，真是苦透了。

本來，女人的體魄比男人強，能夠忍受更多更大的痛苦。但是一牽涉到 reasoning〔推理〕，特別是 cold reasoning〔純理性〕，女人就不行了。女人好像是很難 abstract〔抽象〕的。 man is idealist, woman is realist〔男人是理想主義者，女人是現實主義者〕，所以——對了，女鋼琴家總算還有一些，但是女作曲家，就真的一個也沒有，大家想想是不是？

<div style="text-align: right">陸離整理</div>

與傅聰談音樂

　　傅聰回家來，我盡量利用時間，把平時通訊沒有能談徹底的問題和他談了談；內容雖是不少，他一走，好像仍有許多話沒有說。因為各報記者都曾要他寫些有關音樂的短文而沒有時間寫，也因為一部分的談話對音樂學者和愛好音樂的同志都有關係，特摘要用問答體（也是保存真相）寫出來發表。但傅聰還年輕，所知有限，下面的材料只能說是他學習現階段的一個小結，不準確的見解和片面的看法一定很多，我的回憶也難免不真切，還望讀者指正和原諒。

一、談技巧

　　問：有些聽眾覺得你彈琴的姿勢很做作，我們一向看慣了，不覺得；你自己對這一點有什麼看法？

　　答：彈琴的時候，表情應當在音樂裏，不應當在臉上或身體上。不過人總是人，心有所感，不免形諸於外：那是情不自禁的，往往也並不美，正如吟哦詩句而手舞足蹈並不好看一樣，我不能用音樂來抓人，反而叫人注意到我彈琴的姿勢，只能證明我的演奏不到家。另一方面，聽眾之間也有一部分是"觀眾"，存心把我當做演員看待；他們不明白為了求某種音響效果，才有某種特殊的姿勢。

　　問：學鋼琴的人為了學習，有心注意你手的動作，他們總不能算是"觀眾"吧？

　　答：手的動作決定於技巧，技巧決定於效果，效果決定於樂曲的意境、感情和思想。對於所彈的樂曲沒有一個明確的觀念，沒有深刻的體會，就不知道要產生何種效果，就不知道用何種技巧去實現。單純研究手的姿勢不但是捨本逐末，而且近於無的放矢。倘若我對樂曲的表達並不引起另一位鋼琴學者的共鳴，或者我對樂曲的理解和處理，他並不完全同意，那麼，我的技巧對他毫無用處。即使他和我的體會一致，他所要求的效果和我的相同，遠遠的望幾眼姿勢也沒用；何況同樣的效果也有許多不同的方法可以獲致。例如清淡的音與濃厚的音，飄逸的音與沉着的音，柔婉的音與剛強的音，明朗的音與模糊的音，淒厲的音與恬靜的音，都需要各個不同的技巧，但這些技巧常常因人而異：因為各人的

手長得不同，適合我的未必適合別人，適合別人的未必適合我。

問：那麼，技巧是沒有準則的了？老師也不能教你的了？

答：話不能這麼說。基本的規律還是有的：就是手指要堅強有力，富於彈性；手腕和手臂要絕對放鬆，自然，不能有半點兒發僵發硬。放鬆的手彈出來的音，不管是極輕的還是極響的，音都豐滿，柔和，餘音嫋嫋，可以致遠。發硬的手彈出來的音是單薄的，乾枯的，粗暴的，短促的，沒有韻味的（所以表現激昂或淒厲的感情時，往往故意使手腕略微緊張）。彈琴時要讓整個上半身的重量直接灌注到手指，力量才會旺盛，才會取之不盡，用之不竭。而且用放鬆的手彈琴，手不容易疲倦。但究竟怎樣才能放鬆，怎樣放鬆才對，都非語言所能說明，有時反而令人誤會，主要是靠長期的體會與實踐。

一般常用的基本技巧，老師當然能教；遇到某些技術難關，他也有辦法幫助你解決；越是有經驗的老師，越是有多種多樣不同的方法教給學生。但老師方法雖多，也不能完全適應種類繁多的手；技術上的難題也因人而異，並無一定。學者必須自己鑽研，把老師的指導舉一反三；而且要觸類旁通；有時他的方法對我並不適合，但只要變通一下就行。如果你對樂曲的理解，除了老師的一套以外，還有新發現，你就得要求某種特殊效果，從而要求某種特殊技巧，那就更需要多用頭腦，自己想辦法解決了。技巧不論是從老師或同學那兒吸收來的，還是自己摸索出來的，都要隨機應變，靈活運用，決不可當做刻板的教條。

總之，技巧必須從內容出發；目的是表達樂曲，技巧不過是手段。嚴格說來，有多少種不同風格樂派與作家，就有多少種不同的技巧；有多少種不同性質（長短、肥瘦、強弱、粗細、軟硬、各個手指相互之間的長短比例等等）的手，就有多少種不同的方法來獲致多少種不同的技巧。我們先要認清自己手的優缺點，然後多多思考，對症下藥，兼採各家之長，以補自己之短。除非在初學的幾年之內，完全依賴老師來替你解決技巧是不行的。而且我特別要強調兩點：（一）要解決技巧，先要解決對音樂的理解。假如不知道自己要表現什麼思想，單單講究方法與修辭有什麼用呢？（二）技巧必須從實踐中去探求，理論只是實踐的歸

納。和研究一切學術一樣，開頭只有些簡單的指導原則，細節都是從實踐中摸索出來的；把摸索的結果歸納為理論，再拿到實踐中去試驗；如此循環不已，才能逐步提高。

二、談學習

問：你從老師那兒學到些什麼？

答：主要是對各個樂派和各個作家的風格與精神的認識；在樂曲的結構、層次、邏輯方面學到很多；細枝小節的琢磨也得力於他的指導；這些都是我一向欠缺的。內容的理解，意境的領會，則多半靠自己。但即使偶爾有一支樂曲，百分之九十以上是自己鑽研得來，只有百分之幾得之於老師，老師的功勞還是很大；因為缺了這百分之幾，我的表達就不完整。

問：你對作品的理解，有時是否跟老師有出入？

答：有出入，但多半在局部而不在整個樂曲。遇到這種情形，雙方就反復討論，甚至熱烈爭辯，結果是有時我接受了老師的意見，有時老師容納了我的意見，也有時歸納成一個折衷的意見。倘或相持不下，便暫時把問題擱起；再經過幾天的思索，雙方仍舊能得出一個結論。這種方式的學與這種方式的教，可以說是純科學的。師生都服從真理，服從藝術。學生不以說服老師為榮，老師不以向學生讓步為恥。我覺得這才是真正的虛心為學。一方面不盲從，也不標新立異；另一方面不保守，也不輕易附和。比如說，十九世紀末以來的各種樂譜版本，很多被編訂人弄得面目全非，為現代音樂學者所詬病；但老師遇到版本上可疑的地方，仍然靜靜的想一想，然後決定取捨，同時說明取捨的理由；他決不一筆抹殺，全盤否定。

問：我一向認為教師的主要本領是"能予"，學生的主要本領是"能取"。照你說來，你的老師除了"能予"，也是"能取"的了。

答：是的。老師告訴我，從前他是不肯聽任學生有一點兒自由的；近十餘年來覺得這辦法不對，才改過來。可見他現在比以前更"能予"了。同時他也吸收學生的見解和心得，加入他的教學經驗中去；可見他

因為 "能取" 而更 "能予" 了。這個榜樣給我的啟發很大：第一使我更感到虛心是求進步的主要關鍵；第二使我越來越覺得科學精神與客觀態度的重要。

問：你老師的教學還有什麼特點？

答：他分析能力特別強，耳朵特別靈，任何細小的錯漏，都逃不過他，任何複雜的、古怪的和聲中一有錯誤，他都能指出來。他對藝術與教育的熱忱也令人欽佩：不管怎麼忙，替學生一上課就忘了疲勞，忘了時間；而且整個兒浸在音樂裏，常常會自言自語的低聲歎賞： "多美的音樂！多美的音樂！"

問：在你學習過程中，還有什麼原則性的體會可以談呢？

答：我在家信中提到 "用腦" 問題，我越來越覺得重要。不但分析樂曲，處理句法〔phrasing〕，休止〔pause〕，運用踏板〔pedal〕等等需要嚴密思考，便是手指練習及一切技巧的訓練，都需要高度的腦力活動。有了頭腦，即使感情冷一些，彈出來的東西還可以像樣；沒有頭腦，就什麼也不像。根據我的學習經驗，覺得先要知道自己對某個樂曲的要求與體會，對每章、每段、每句、每個音符的疾徐輕響，及其所包含的意義與感情，都要在頭腦裏刻畫得愈清楚愈明確愈好。惟有這樣，我的信心才越堅，意志越強，而實現我這些觀念和意境的可能性也越大。大家知道，學琴的人要學會聽自己，就是說要永遠保持自我批評的精神。但若腦海中先沒有你所認為理想的境界，沒有你認為最能表達你的意境的那些音，那麼，你即使聽到自己的音，又怎麼能決定合不合你的要求？而且一個人對自己的要求，是隨着對藝術的認識而永遠在提高的，所以在整個學習過程中，甚至在一生中，對自己滿意的事是難得有的。

問：你對文學美術的愛好，究竟對你的音樂學習有什麼具體的幫助？

答：最顯著的是加強我的感受力，擴大我的感受的範圍。往往在樂曲中遇到一個境界，一種情調，彷彿是相熟的；事後一想，原來是從前讀的某一首詩，或是喜歡的某一幅畫，就有這個境界，這種情調。也許

文學和美術替我在心中多裝置了幾根弦，使我能夠對更多的音樂發生共鳴。

問：我經常寄給你的學習文件是不是對你的專業學習也有好處？

答：對我精神上的幫助是直接的，對我專業的幫助是間接的。偉大的建設事業，國家的政策，時時刻刻加強我的責任感；多多少少的新英雄、新創造，不斷地給我有力的鞭策與鼓舞，使我在情緒低落的時候（在我這個年紀，那也難免），更容易振作起來。對中華民族的信念與自豪，對祖國的熱愛，給我一股活潑的生命力，使我能保持新鮮的感覺～抱着始終不衰的熱情，浸到藝術中去。

三、談表達

問：顧名思義，"表達"和"表現"不同，你對表達的理解是怎樣的？

答：表達一件作品，主要是傳達作者的思想感情，既要忠實，又要生動。為了忠實，就得徹底認識原作者的精神，掌握他的風格，熟悉他的口吻、辭藻和他的習慣用語。為了生動，就得講究表達方式、技巧與效果。而最要緊的是真實、真誠、自然，不能有半點兒勉強或者做作。搔首弄姿決不是藝術，自作解人的謊話更不是藝術。

問：原作者的樂曲經過演奏者的表達，會不會滲入演奏者的個性？兩者會不會有矛盾？會不會因此而破壞原作的真面目？

答：絕對的客觀是不可能的，便是照相也不免有科學的成分加在對象之上。演奏者的個性必然要滲入原作中去。假如他和原作者的個性相距太遠，就會格格不入，彈出來的東西也給人一個格格不入的感覺。所以任何演奏家所能勝任愉快的表達的作品，都有限度。一個人的個性越有彈性，他能體會的作品就越多。惟有在演奏者與原作者的精神氣質融洽無間，以作者的精神為主，以演奏的精神為副而決不喧賓奪主的情形之下，原作的面目才能又忠實又生動的再現出來。

問：怎樣才能做到不喧賓奪主？

答：這個大題目，我一時還沒有把握回答。根據我眼前的理解，關

鍵不僅僅在於掌握原作者的風格和辭藻等等，而尤其在於生活在原作者心中。那時，作者的呼吸好像就是演奏家本人的呼吸，作者的情潮起伏好像就是演奏家本人的情潮起伏，樂曲的節奏在演奏家的手下是從心裏發出的，是內在的而不是外加的了。彈巴赫的某個樂曲，我們既要在心中體驗到巴赫的總的精神，如虔誠、嚴肅、崇高等，又要體驗到巴赫寫那個樂曲的特殊感情與特殊精神。當然，以我們的渺小，要達到巴赫或貝多芬那樣的天地未免是奢望；但既然演奏他們的作品，就得盡量往這個目標走去，越接近越好。正因為你或多或少生活在原作者心中，你的個性才會服從原作者的個性，不自覺的掌握了賓主的分寸。

問：演奏者的個性以怎樣的方式滲入原作，可以具體地說一說嗎？

答：譜上的音符，雖然西洋的記譜法已經非常精密，和真正的音樂相比還是很呆板的。按照譜上寫定的音符的長短，速度，節奏，一小節一小節的極嚴格的彈奏，非但索然無味，不是原作的音樂，事實上也不可能這樣做。例如文字，誰念起來每句總有輕重快慢的分別，這分別的準確與否是另一件事。同樣，每個小節的音樂，演奏的人不期然而然地會有自由伸縮；這伸縮包括音的長短頓挫〔所謂 rubato〕，節奏的或輕或重，或強或弱，音色的或明或暗，以通篇而論還包括句讀、休止、高潮、低潮、延長音等等的特殊處理。這些變化有時很明顯，有時極細微，非內行人不辨。但演奏家的難處，第一是不能讓這些自由的處理越出原作風格的範圍，不但如此，還要把原作的精神發揮得更好；正如替古人的詩文作疏注，只能引申原義，而絕對不能插入與原意不相干或相背的議論；其次，一切自由處理（所謂自由要用極嚴格審慎的態度運用，幅度也是極小的！）都須有嚴密的邏輯與恰當的比例；切不可興之所至，任意渲染；前後要統一，要成為一個整體。一個好的演奏家，總是令人覺得原作的精神面貌非常突出，真要細細琢磨，才能在轉彎抹角的地方，發現一些特別的韻味，反映出演奏家個人的成分。相反，不高明的演奏家在任何樂曲中總是自己站在聽眾面前，把他的聲調口吻，壓倒了或是遮蓋了原作者的聲調口吻。

問：所謂原作的風格，似乎很抽象，它究竟指什麼？

答：我也一時說不清。粗疏的說，風格是作者的性情、氣質、思想、感情和時代思潮、風氣等等的混合產品。表現在樂曲中的，除了旋律、和聲、節奏方面的特點以外，還有樂句的長短，休止的安排，踏板的處理，對速度的觀念，以致於音質的特色，裝飾音、連音、半連音、斷音等等的處理，都是構成一個作家的特殊風格的因素。古典作家的音，講究圓轉如珠；印象派作家如德彪西的音，多數要求含混朦朧；浪漫派如舒曼的音則要求濃郁。同是古典樂派，斯卡拉蒂的音比較輕靈明快，巴赫的音比較凝練沉着，韓德爾的音比較華麗豪放。稍晚一些，莫扎特的音除了輕靈明快之外，還要求嫵媚。同樣的速度，每個作家的觀念也不同，最突出的例子是莫扎特作品中慢的樂章，不像一般所理解的那麼慢：他寫給姐姐的信中，就抱怨當時人把他的行板〔andante〕彈成柔板〔adagio〕。便是一組音階，一組琶音，各家用來表現的情調與意境有分別：蕭邦的音階與琶音固然不同於莫扎特與貝多芬的，但也不同於德彪西的（現代很多人把蕭邦這些段落彈成德彪西式，歪曲了蕭邦的面目）。總之，一個作家的風格是靠無數大大小小的特點來表現的；我們表達的時候往往要犯“太過”或“不及”的毛病。當然，整個時代整個樂派的風格，比着個人的風格容易掌握；因為一個作家早年、中年、晚年的風格也有變化，必須認識清楚。

問：批評家稱為“冷靜的”〔cold〕演奏家是指哪一類型？

答：上面提到的表達應當如何如何，只是大家期望的一個最高理想；真正能達到那境界的人很少很少；因為在多數演奏家身上，理智與感情很難維持平衡。所謂冷靜的人就是理智特別強，彈的作品條理分明，結構嚴密，線條清楚，手法乾淨，使聽的人在理性方面得到很大的滿足，但感動的程度就淺得多。嚴格說來，這種類型的演奏家病在“不足”；反之，感情豐富，生機旺盛的藝術家容易“太過”。

問：在你現在的學習階段，你表達某些作家的成績如何？對他們的理解與以前又有什麼不同？

答：我的發展還不能說是平均的。至此為止，老師認為我最好的成績，除了蕭邦，便是莫扎特和德彪西。去年彈貝多芬《第四鋼琴協奏

曲》，我總覺得太騷動，不夠爐火純青，不夠清明高遠。彈貝多芬必須有火熱的感情，同時又要有冰冷的理智鎮壓。《第四鋼琴協奏曲》的第一樂章尤其難：節奏變化極多，但不能顯得散漫；要極輕靈嫵媚，又一點兒不能缺少深刻與沉着。去年九月，我又重彈了貝多芬《第五鋼琴協奏曲》，覺得其中有理想主義的精神；它深度不及第四，但給人一個崇高的境界，一種大無畏的精神；第二樂章簡直像一個先知向全世界發佈的一篇宣言。表現這種音樂不能單靠熱情和理智，最重要的是感覺到那崇高的理想，心靈的偉大與堅強，總而言之，要往﹁高處﹂走。

以前我彈巴赫，和國內多數鋼琴學生一樣用的是皮羅版本，太誇張，把巴赫的宗教氣息淪為膚淺的戲劇化與浪漫蒂克情調。在某個意義上，巴赫是浪漫蒂克，但絕非十九世紀那種才子佳人式的浪漫蒂克。他是一種內在的，極深刻沉着的熱情。巴赫也發怒，掙扎，控訴，甚而至於哀號；但這一切都有一個巍峨莊嚴，像哥特式大教堂般的軀體包裹着，同時有一股信仰的力量支持着。

問：從一九五三年起，很多與你相熟的青年就說你臺上的成績總勝過臺下的，為什麼？

答：因為有了群眾，無形中有種感情的交流使我心中溫暖；也因為在群眾面前，必須把作品的精華全部發掘出來，否則就對不起群眾，對不起藝術品，所以我在臺上特別能集中。我自己覺得錄的唱片就不如我臺上彈的那麼感情熱烈，雖然技巧很完整。很多唱片都有類似的情形。

問：你演奏時把自己究竟放進幾分？

答：這是沒有比例可說的。我一上臺就凝神壹志，把心中的雜念盡量掃除，盡量要我的心成為一張白紙，一面明淨的鏡子，反映出原作的真面目。那時我已不知有我，心中只有原作者的音樂。當然，最理想是要做到王國維所謂﹁入乎其內，出乎其外﹂。這一點，我的修養還遠遠的夠不上。我演奏時太急於要把我所體會到的原作的思想感情向大家傾訴，傾訴得愈詳盡愈好，這個要求太迫切了，往往影響到手的神經，反而會出些小毛病。今後我要努力使自己的心情平靜，也要鍛煉我的技巧更能聽從我的指揮。我此刻才不過跨進藝術大門，許多體會和見解，也

許過了三五年就要大變。藝術的境界無窮無極,渺小如我,在短促的人生中是永遠達不到"完美"的理想的;我只能竭盡所能的做一步,算一步。

<div align="right">

傅雷整理

一九五六年十月五日

原載一九五六年十月十八日至二十一日《文匯報》

</div>

圖錄

傅聰半歲

傅聰〔三歲〕與父親

傅聰〔四歲〕與母親

傅聰五歲，在巴黎新村住宅隔壁之小花園前

傅雷出國前與雷垣（後排右一，傅聰的啟蒙老師）等同學合影留念〔1927.12〕

傅聰的鋼琴老師梅‧百器〔1944〕

《梅‧百器追悼音樂會》後，百器學生一起合影〔1946. 11. 2〕

傅聰在昆明錫安堂為演唱韓德爾《彌塞亞》彈伴奏〔1950 春〕

傅聰從"聯歡節"鋼琴比賽得獎歸來在上海中山公園〔1953 秋〕

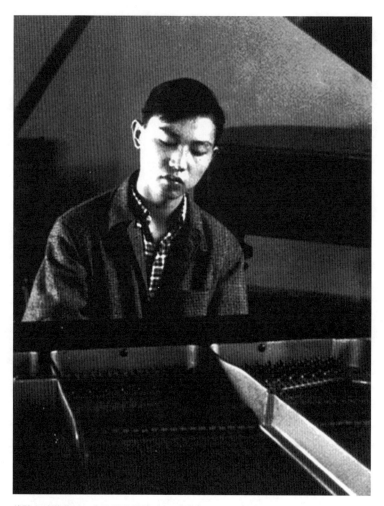

傅聰在波蘭華沙,為比賽作準備〔1954秋〕

報名參加蕭邦國際鋼琴比賽時的傅聰〔1954 秋〕

傅聰比賽獲獎後為聽眾簽名〔1955.3〕

傅聰在國際蕭邦鋼琴比賽獲獎後〔1955.3〕

傅聰與父親在鋼琴旁切磋琴藝〔1956夏〕

傅聰與父親在研談詩詞〔1956夏〕

在上海音樂會結束後，傅聰與父母同遊杭州九溪十八澗〔1956.9〕

傅雷給傅聰編輯並手抄的古詩詞讀本之一

傅雷給傅聰編輯並手抄的古詩詞讀本之二

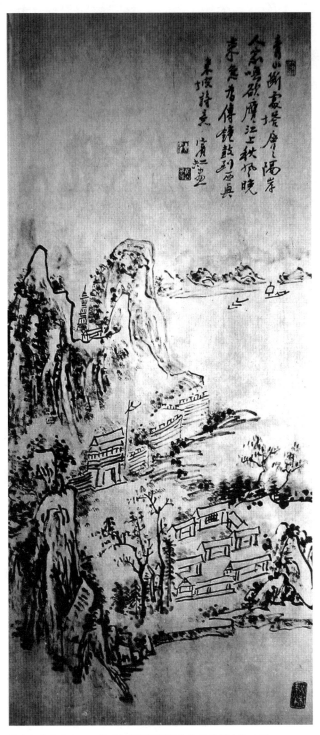

黃賓虹山水畫之一，傅雷經常引導傅聰如何欣賞黃賓虹之畫

傅雷郵寄傅聰《藝術哲學》第四編《希臘的雕塑》之封面

傅雷用毛筆副錄《希臘的雕塑》六萬餘字，郵寄倫敦〔1961初〕

傅聰青年時代最喜愛父親譯的《約翰・克利斯朵夫》

音樂筆記

關於莫扎涵德

法國音樂批評家（女）Hélène Jourdan-Morhange：

『That's why it is so difficult to interpret Mozart's music, which is extraordinarily simple in its melodic purity. This simplicity is beyond our reach, as the simplicity of La Fontaine's Fables is beyond children's understanding.』

這把我們的感覺（sensations）澄清到immaterial的程度：這是極不容易的，因為勉強滋出來的樸素（譬如畫，正如臨畫之於原作。表現快樂的時候，演奏家也往往過作作態，以致歪曲了莫扎爾德的風格。例如斷音（staccato）不一定都著於笑聲，有時可能表示遲疑，有時可能表示遺憾，但不提琴家一看見有斷音標記的音符（用弓未表現，斷音的nuances格外凸出）就把樂句表現為快樂。鋼琴家別出以機械的running，而且速度如飛，把arabesque中所含有的grace或joy完全忘了。』

（一九五六年法國「歐羅巴雜誌莫扎爾德special派）

關於表達莫扎爾德的當代藝術家

舉世公認指揮莫扎爾德最好的是Bruno Walter，其次有是Thomas Beecham。另外Friesay 也獲以好評。——Kraps 以 Viennese Classicism 出名，Scherchen 則以 romantic andouk 出名。

傅雷用毛筆謄抄音樂筆記郵寄傅聰

親愛的爸爸、媽媽：

我已經記不清最後收到，是什麼時候你們的來信了，反正很久很久了。我經過慎重的考慮，國內外跑過許多個地方，畢竟我覺得以語言在國外那麼之繁。

對於我，一個搞藝術以心情的平靜是太必要了，尤其在文化諸方面。所以我決定暫時和國內那個紛亂階段保持一個時間距離，暫時不考慮回國的事情。

今年六月底我估計代我送行，談國內去兒子的困困。（在那以前 可 一直已隱瞞我代送回國的事）

我想我比較老兒，但毫無經驗自然有著。自覺得自然很重要，他已隆重地給我寄了信。畢業我還考三年畢業以後，畢業到明年二月。我信又我送，我說我考到十一月以前準畢業，他說太危了。

最近我忙練琴，我又學會了 Dussinki as Festival 第四曲、Andante Spianto and Grande Polonaise，10 Mazurkas，4 Ballads。明日晚上，今晚最近練習。還 Liszt 有些新作品。我又要練 Beethoven Sonate。又要練協奏曲，以及準 Brahms Concerto 等畢業之前的節目練習。

我又忙練琴，忙練報，明天以事也得練琴。我忙得那麼多了。

報告要打電報，可是這兒打字機要星期以入子 Zlote 才要了，而且是受波之字母 限之去。

我沒有什麼可多說了，希望你們別為我擔心。過幾我看這個對待寄，等信回信，只知是很久對 這是我很想家。 祝

別保好，人情亂亂以

聰
1958. 8. 20.

殘存的傅聰給父母的信（離波前的最後信件）〔1958. 8. 20〕

附錄

劫餘家信

這是「文革」野蠻抄家後殘存的傅聰的家信。一九五七年十一月五日是給弟弟傅敏的信。十月初他回國度假，結果遇到「反右運動」，在北京與李德倫和吳祖強一起受到了錯誤的批判，之後在文化部夏衍部長力保下，得以返回波蘭，繼續留學。十月上旬離開北京後，在莫斯科和列寧格勒開了音樂會，十月底回到了波蘭。一九五八年八月二十日的信，估計是傅聰於一九五八年底離開波蘭前給父母的最後一封信。

第一通

親愛的敏：

首先讓我對你道歉，隔了這麼久才給你寫信，我前不久是給你寫了信的，可是沒有寄，因為我的心情非常壞，寫的信盡出錯，自己看了也討厭。

我十月三十日才回到華沙，在莫斯科最後給拖住為蘇中友協成立大會演出。回來初期因為想到又要開會等等就心煩得要命。我太渴望着要投入到音樂中去了！最近我已正式開始工作，在彈 Prokofiev〔普羅科菲耶夫〕、Shostakovich〔蕭斯塔科維奇〕和 Schubert〔舒柏特〕的 Sonatas〔奏鳴曲〕，都是新的，興致很高，成績很不錯，所以我的心情也好多了。

國內的生活和國外的太不同了，假如要能在藝術上真有所成就，那是在國外的條件好得太多了，主要因為生活要豐富得多，人能夠有自由幻象的天地，藝術家是不能缺少這一點的，不然就會乾枯掉。我還有許多問題想不通，現在也不願去想，人生一共才幾何，需要抓緊做一點真正的工作，才能問心無愧。我實在需要安心下來，要是老這樣思想鬥爭下去，我可受不了，我的藝術更受不了。

在蘇聯的演出非常成功，在列寧格勒簡直是轟動，特別是 Prokofiev〔普羅科菲耶夫〕，得到了最高的評價。節目單我要不到多的，一份寄到家裏去了，蘇聯方面答應以後給我補寄，等有了再給你寄吧。

……

我現在需要安靜，我希望少一點人事的接觸，這樣好一點，我要安心工作。說老實話，我實在沒有心思去解釋什麼，我沒有什麼可說的。

媽媽的信附上，謝謝你，我沒有什麼意見。

也許我的信很奇怪，也許有一股狂妄的味道；可是我自己覺得問心無愧，我不過是希望孤獨一點，我要到音樂中去，不然我就不能問心無愧，再談了，祝你好，不要為我的信不高興！

<div style="text-align:right">

聰

一九五七年十一月五日

</div>

第二通

親愛的爸爸媽媽：

整整兩個月沒給你們寫信了。心裏其實常常掛念着，可是提不起筆來。我知道你們的心情也不好，我不願再給你們添增煩惱。我心裏一直沒有能完全平靜下來，究竟是為什麼我自己也說不清，有的時候有一種萬事皆空的感覺，沉重得很。最近有一個時期心情又特別壞，工作也不上勁，所以我就寫不出信來。這幾天安心了些，又開始好好上勁工作了。前天收到媽媽來的兩封信＊，我心裏更難過，我也說不出什麼話來，我能說什麼呢？

回波蘭以後開了兩次音樂會，一次在克拉科夫，一次在洛茲。克拉科夫彈的 Handel〔韓德爾〕以及 Honegger〔奧涅格〕的 Piano Concerto〔《鋼琴協奏曲》〕；洛茲彈的 recital〔獨奏會〕，節目是 Schubert〔舒柏特〕和 Prokofiev〔普羅科菲耶夫〕，寄上節目單。音樂會的成績都不錯，評論都好。最近練 Bartok〔巴托克〕的 Piano Concerto No.3〔《第三鋼琴協奏曲》〕，快練出了，不久可能演出。

傑老師對我愛護備至，他有時與我討論音樂問題，簡直不把我當學生，而當做朋友，使我感動極了，新年是在他家裏過的。

……

至於說到作曲家，我最近最喜歡的第一是巴赫，巴赫太偉大了，他是一片海洋，也是無邊無際的天空，他的力量是大自然的力量，是一個有靈魂的大自然，是一個活的上帝。是巴赫使我的心平靜，其實巴赫的虔誠沒有一點悲觀的成分，而是樂觀的，充滿了朝氣，同時卻又是那樣成熟，那麼有智慧。我每天早上起床，一定聽一點巴赫的音樂，它好像能使我增加工作、生活的信心。

舒柏特，我仍然很迷戀，他是一個被遺忘了的世界，我最近彈的 Piano Sonata in a Min〔《a 小調鋼琴奏鳴曲》〕，即 Richter〔里赫特〕在

＊指媽媽於一九五七年十二月二十三日和二十五日給傅聰的信，見新版《傅雷家書》（二〇〇六年五月，香港三聯書店）。

上海彈過的，自己彈了才越來越覺得它的偉大、深刻和樸素。

我也開始認識了蕭斯塔科維奇。真是了不起的作曲家，我這兒有他的第一、第五和第十，三個交響曲，小提琴協奏曲和三個四重奏（第三、第四和第五），我最喜歡他的四重奏。他是近代作曲家中僅有的真正的音樂家之一，他寫的都是音樂，他不為新奇而新奇，一切都出之於內心，而且在他的音樂裏，能找到一種深刻的信仰，像在巴赫、貝多芬身上可以找到的那種。他的四重奏極有深度，同時他又有些與莫扎特相通之處，有的時候是那麼天真嫵媚。

除了音樂，我的精神上的養料就是詩了。還是那個李白，那個熱情澎湃的李白，念他的詩，不能不被他的力量震撼；念他的詩，我會想到祖國，想到出生我的祖國。

我的信會使你們高興嗎？我希望是這樣。爸爸心煩的時候，是不是聽聽音樂什麼的，還是藝術能使人寬心。不多寫了，祝你們高興起來，身體好。

<div align="right">

你們的孩子

聰

一九五八年一月八日
</div>

同時寄出一包信（爸爸來信），一包節目單。

第三通

親愛的爸爸媽媽：

我又好久沒給你們寫信了，當然心裏常常是在掛念着的。今天收到你們的來信，很高興，知道大家都平安，心裏也就安了。

最近工作頗上勁，上星期在 Bydgoszcz〔貝德戈什奇〕演奏了 Bach〔巴赫〕的 Piano Concerto in A〔《A大調鋼琴協奏曲》〕和 Schumann〔舒曼〕的 Piano Concerto in a Min〔《a小調鋼琴協奏曲》〕，指揮是捷克人，叫 Tinsky〔津斯基〕，到中國去過，大概就是那一位一九五六年在我的

音樂會以後指揮上海樂隊的，他不是一個什麼獨特的指揮，可是個很solid〔扎實〕的musician〔音樂家〕，跟他合作得很好。

巴托克的《第三鋼琴協奏曲》也早已練出了，不久大概將演出。Shostakovich〔蕭斯塔科維奇〕的Sonata〔《奏鳴曲》〕也練出了。三月六日在學校裏將有一次彙報演出，我將彈Bach〔巴赫〕的Sarabande et Partita〔《薩拉班德和帕蒂德》〕，這是一個variation〔變奏曲〕；Shostakovich〔蕭斯塔科維奇〕的Piano Sonata〔《鋼琴奏鳴曲》〕；Schubert〔舒柏特〕的Piano Sonata in a Min〔《a小調鋼琴奏鳴曲》〕和Prokofiev〔普羅科菲耶夫〕的Piano Sonata No.5〔第五鋼琴奏鳴曲》〕。

最近工作成績都還不錯。

我想要練Stravinsky〔斯特拉文斯基〕的Capriccio〔《隨想曲》〕，真是很妙的作品，可是很難，主要是記憶難。蕭斯塔科維奇已經夠我受的了。最近我算了一下，在我的保留曲目裏已經有二十支協奏曲了。

比利時首都布魯塞爾的Philhamonia〔愛樂團體〕寫信給傑老師，邀請我明年三月去演出，傑老師及學校共同寫了一封信給使館，徵求他們同意，一直沒有回信，學校及傑老師當然是竭力主張我去的，後來傑老師又寫了一封信去使館，隔了幾天，接使館回音，說國內回覆要比利時方面直接寫信去音協。我不懂這究竟為什麼要兜這些圈子，難道文化部不能決定，倒要音協來決定嗎？

傑老師為了我，希望我能出去演出，花了不少心血，他一片熱心，同時當然也希望自己的學生能有機會為他爭一分光，可是恐怕我們的領導很難體會他的這種心情吧！聽說，曾有許多國家通過波蘭的Agency of Artists（文化交流組織）邀請我去演出，如倫敦、巴黎等。雖然波蘭學校方面，音樂界方面都是主張我去演出的，但卻無法解決。前幾天遇見南斯拉夫全國演出協會的負責人，他說曾好幾次向使館提出邀請我去演出，但根本無回音。我想起在莫斯科曾遇見保加利亞文化部的一位處長，也說曾無數次向中國駐索菲亞大使館提出邀請我去演出，但從無回音。這些事情都是令人難以理解的。我想置之不理似乎並非我國外交上的傳統！

　　Anosow〔阿諾索夫〕前星期去華沙演出，提起說蘇聯的國家交響樂隊今年五月將去華訪問，他很希望我能去和他們合作演出。他們去中國的時間一定不短，我若是五月底或六月初趕回國，還來得及。

　　前幾天高教部長楊秀峰來波蘭，連着幾天我們大家都忙着開會聽報告，以後要上政治課了，會恐怕是要更多了。

　　部長找我單獨談了話，對我頗有指責，說我驕傲，脫離政治，說起我在蘇聯時曾為了廣播發脾氣。事實上是我在那裏錄音後，講好了要聽一遍，選擇一下，最後再決定，約好了幾次，電臺方面都失信，害得我跑了好幾次，我便有些火，在回來的路上，在翻譯同志面前表現得很氣，結果中國同學就反映到上頭去了。當然，這樣我是不對的，另一方面，可見做人該如何小心。楊部長談話時，態度誠懇之極，使我不能不感動。後來我提起阿諾索夫的建議來，他倒表示頗為熱心，說這是可以的。

　　其餘就沒什麼可寫的了，和聲課進展尚快，練習很多，很需要花些時間，另外，我也去上了 Musical Literature〔音樂文學〕的課，我上的是三年級的課，專講現代音樂。

　　再談了，祝你們健康、愉快。

<div style="text-align:right">

兒

聰上

一九五八年二月二十八日
</div>

寄上節目單等。關於國內音樂界也下鄉勞動的情形，望來信告知。我無法理解鋼琴家去勞動以後怎麼辦？難道改行？

第四通

親愛的爸爸媽媽：

　　我已經記不得最後一次是什麼時候給你們寫信的，反正很久很久了。我始終沒有心情提筆，國內和國外迥然兩個世界，要尋找共同的語言並非那麼容易。對於我，一個學音樂的人，心情的平靜是太必要了，否則什麼也幹不成，所以我寧可暫時和國內那個世界隔得遠些，至少爭取把最後這幾個月好好的利用。

　　今年六月底使館找我談話，說國內意見要我立刻回國（在那以前，一點也沒有跟我提過回國的事），我說我沒有意見，但希望使館與波方商量。傑老師很傷心，他和校長給使館寫了信，希望至少考了畢業再回去，希望到明年二月，使館又找我談，我說我爭取十一月以前考畢業，使館才同意了。

　　最近就是練琴，我又參加 Dusznibi〔達什尼比〕的 Festival〔音樂節〕，節目是蕭邦的 Andante Spianato and Grand Polonaise〔《平穩的行板和大波洛奈茲》〕，10 Mazurkas〔《瑪祖卡》〕，4 Ballads〔《敍事曲》〕。節目很重，全是最近練的，連 Bis〔加奏〕的曲子都是新練的。現在馬上要練 Beethoven〔貝多芬〕的 Sonata〔《奏鳴曲》〕，要幹的事多着呢，我想彈 Brahms〔勃拉姆斯〕的 Piano Concerto〔《鋼琴協奏曲》〕考畢業，不知是否來得及。

　　我就是練琴，忙得很，將來的事想得很少，顧不得那麼多了。

　　我沒有什麼可寫的了，希望你們別為我擔心，馬家我寫過兩封信去，並無回信，不知是沒收到還是生我的氣。

　　祝你們身體好，心情愉快。

<div style="text-align: right">

兒

聰上

一九五八年八月二十日

</div>

第五通*

親愛的爸爸媽媽：

從維也納回倫敦，兩天後就來南美，匆忙得不得了，尤其是因為 viza〔簽證〕問題，南美國家辦事官僚、糊塗，真是叫我走投無路。我十八日到 Caracas〔卡拉卡斯〕是晚上八點半，我從 London-Amsterdam-Paris-Madrid-Lisbon-Caracas〔倫敦—阿姆斯特丹—巴黎—馬德里—里斯本—卡拉卡斯〕，共十四個小時。來接我的當地負責人告訴我，音樂會就是當天九點；可是所有的南美給我的日程都是十九日。二十三日來哥倫比亞先到 Medellin〔麥德林〕開獨奏會，然後是 Bogota〔波哥大〕彈斯特拉文斯基的《隨想曲》。路途又複雜又不準時，實在是勞累之至，但這兩個國家真是美，完全是黃賓虹山水畫的味道，人也可愛，女孩子美極了，但說英文的少極了，言語不通真是苦，我買了一本西班牙文—英文字典，苦苦掙扎，也許兩個月 tour〔巡迴演出〕完了以後，也能扯幾句洋涇浜西文了。所有的音樂會都是大獲成功，批評都是一致的讚揚，聽眾熱情極了，Caracas〔卡拉卡斯〕要我九月裏再去，Bogota〔波哥大〕要我下星期二再開一個獨奏會。巴拿馬也寫信來，說 at all costs〔無論如何，不惜任何代價〕要我去開音樂會。我在阿根廷第一場音樂會是八月八日，明天晚上去電視臺彈莫扎特的 Piano Concerto in B flat K595〔《降 B 大調鋼琴協奏曲》作品五九五號〕。從七月三十一日和八月四日之間，可能還要擠出時間去巴拿馬，現在尚未肯定。去阿根廷大約有七個音樂會，細節不得而知。巴西有四五個音樂會，然後去 Trinidad〔特立尼達〕，Caracas〔卡拉卡斯〕，牙買加的 Kingston〔金斯敦〕，大約九月十日左右回倫敦。我從八月四日到八月二十五日都在阿根廷，以後就天天一個地方。

今天我有一個意外的收穫，在 Bogota〔波哥大〕的一家書店裏，買了一套八張唐寅的山水插頁，我看一定是真跡，因為實在太好了。據說是以前在中國住了許多年的猶太人賣給他們的，我出了二百美金，我看

* 這是傅聰在南美巡迴演出期間，於哥倫比亞的波哥大用七張明信片寫就的信。

是大便宜，它是我看到的古畫中最精的精品之一。

南美真是令人激動，卡拉卡斯比紐約還要現代化，還要五光十色，可以看得出背後資源豐富，前途不得了，就是人太懶散。卡拉卡斯完全是從一九四八到一九五八十年內建起來的。世界真是大，看不完的新鮮事物，我們的國家假如能把門戶開放一點，多吹吹外面的風，也許可以得益不少，智慧是每個民族都有的，為什麼我們就這樣自大呢？南美雖然大多數的人還是窮得不得了，可是怎麼可能十年內建起如此豪華的城市，他們住的地方雖破爛，但出門都是坐汽車，卡拉卡斯汽車之多，連紐約也相形遜色，南美真是一個謎！

再談了，祝你們好！

<div style="text-align:right">

兒

聰

一九六二年七月二十八日

Bogota〔波哥大〕
</div>

波哥大的獨奏會不可能了，因為找不到場子。巴拿馬三十一日晚的音樂會，已肯定。

<div style="text-align:right">七月二十九日　又及</div>

第六通*

親愛的爸爸媽媽：

真想不到能在香港和你們通電話，你們的聲音口氣，和以前一點沒有分別，我好像見到你們一樣。當時我心裏的激動，辛酸，是歡喜又是悲傷，真是非言語所能表達。另一方面，人生真是不可捉摸，悲歡離合，都是不可預料的。誰知道不久也許我們也會有見面的機會呢？你們也應該看看孫子了，我做了父親是從來沒有過的自傲。

* 此信根據不久前發現的原信，並參考了母親寄給蕭芳芳母親的抄件，方括號內的注解是父親的譯注。抄件的第一頁右上角有父親的批注：“新西蘭五月二十日郵戳，上海五月二十七日到。”

　　這一次出來感想不少，到東南亞來雖然不是回國，但東方的風俗人情多多少少給我一種家鄉感。我的東方人的根，真是深，好像越是對西方文化鑽得深，越發現蘊藏在我內心裏的東方氣質。西方的物質文明儘管驚人，上流社會儘管空談文化，談得天花亂墜，我寧可在東方的街頭聽嘈雜的人聲，看人們的笑容，一股親切的人情味，心裏就化了，因為東方自有一種 harmony〔和諧〕，人和人的 harmony〔和諧〕，人和 nature〔大自然〕的 harmony〔和諧〕。

　　我在藝術上能夠不斷進步，不僅在於我自覺的追求，更重要的是我無形中時時刻刻都在化，那是文明東方人特有的才能。儘管我常在藝術的理想天地中神遊，儘管我對實際事務常常不大經意，我卻從來沒有脫離生活，可以說沒有一分鐘我是虛度了的；沒有一分溫暖，無論是陽光帶來的，還是街上天真無邪的兒童的笑容帶來的，不在我心裏引起迴響。因為這樣，我才能每次上臺都像有說不盡的話，新鮮的話，從心裏奔放出來。

　　我一天比一天體會到小時候爸爸說的“第一做人，第二做藝術家……”我在藝術上的成績、缺點，和我做人的成績、缺點是分不開的；也有的是做人的缺點在藝術上倒是好處，譬如“不失赤子之心”。其實我自己認為儘管用到做人上面難些，常常上當，我也寧可如此。

　　我在東南亞有特有的聽眾，許多都是從來沒有聽過西方音樂的，可是我可以清清楚楚的感覺到，他們儘管是門外漢，可是他們的 sensibility〔感受力〕和 intuition〔直覺〕強得很，我敢說我的音樂 reach them deeper than some of the most sophisticated audience in the west〔透入他們的內心比西方一般最世故的聽眾更加深〕。我這次最強烈的印象就是這一點。我覺得我有特殊的任務，有幾個西方藝術家有這種 sense of communication〔心心相印（與聽眾的精神溝通）的體會〕呢？這並不是我的天才，而是要歸功於我的東方的根。西方人的整個人生觀是對抗性的，人和自然對抗，人和人對抗，藝術家和聽眾也對抗。最成功的也只有用一種 personality forces the public to accept what he gives〔個性去強迫群眾接受他所給的東西〕。我們的觀點完全相反，我們是要化的，因為化了

所以能忘我，忘我所以能合一，和音樂合一，和聽眾合一，音樂、音樂家、聽眾都合一。換句話說 everything is horizontal, music is horizontal, it flows, comes from nowhere, goes nowhere〔一切都是水平式的，音樂是水平式的，不知從何處流出來，也不知流向何處去〕，"黃河之水天上來，奔流到海不復回"，it is horizontal between the artist and the public as well〔在藝術家和聽眾之間也是水平式的（橫的）關係〕。（按：聽所謂"水平式的"，大概是"橫的、縱的"意思，就是說中國文化都出以不知不覺的滲透。就是從水平面流出來，而不是自上而下的。）聽眾好比孫悟空變出來的幾千幾萬個自己的化身。我對莫扎特、舒柏特、柏遼茲、蕭邦、德彪西等的特別接近，也是因為這些作曲家都屬於 horizontal〔水平式〕型。西方人對深度的看法和他們的基本上 vertical outlook〔垂直的（自上而下的）觀點〕有關，難怪他們總是覺得 Bach-Beethoven-Brahms〔巴赫—貝多芬—勃拉姆斯〕是 summit of depth〔就深度而言已登峰造極〕。

　　而我們的詩詞、畫，even〔甚至〕建築，或者章回小說，哪一樣不是 horizontal〔水平式〕呢，總而言之，不是要形似，不是要把眼前的弄得好像顯微鏡裏照着那麼清楚，而是要看到遠處，看到那無窮無盡的 horizon〔遠景〕（原意是地平線），不是死的，局部的，完全的（completed）；而是活的，發展的，永遠不完全，所以才是真完全。

　　這些雜亂的感想不知能否表達我心裏想說的。有一天能和你們見面，促膝長談，才能傾訴一個痛快，我心裏感悟的東西，豈是我一支筆所能寫出來的。

　　現在給你們報告一點風俗人情：我先在意大利，在 Perugia〔佩魯賈〕和 Milan〔米蘭〕附近一個小城市 Busto Arsizio〔布斯托阿西齊奧〕開兩場音樂會。我在意大利很成功，以後會常去那裏開音樂會了。在雅典匆匆只有兩天，沒有機會去看看名勝古跡，音樂會很成功，聽眾熱烈得不得了，希臘人真可愛，已經是東方的味道了。阿富汗沒有去成，在飛機上，上上下下了三天，中間停到蘇聯 Tashkent〔塔什干〕一天，在那裏發了一封信，不知為何你們會沒有收到。然後在曼谷住了一星期，

住在以前在英國的好朋友王安士家裏。泰國的政治腐敗，簡直不可設想，我入境他們又想要敲我竹槓，我不讓，他們就刁難，結果弄到一個本地的英國大公司的總經理來簽保單才了事。 He has to guarantee with the whole capital of his company, which comes up to more than 10 million pounds〔要他以價值一千萬鎊以上的全部資本作保〕，我從來沒有想到 I am worth that much〔自己的身價會這樣高〕！聽說泰國政府對中國人處處刁難，最壞的是中國人改了名字的變了的泰國人。泰國因為國家富，人口少，所以儘管政府腐敗，人民似乎還很安樂， They are very graceful people, easy going, always smiling, children of nature〔他們是溫文爾雅的人，很隨和，老堆着笑臉，真是大自然的孩子〕。那裏天氣卻真熱，我在的時候是一年中最熱的季節，熱得真是 haven't done anything, already exhausted〔什麼事也沒做已經累死了〕。音樂會的鋼琴卻是出人意外的好， one of the best I have ever played on〔我所彈過的最好的鋼琴之一〕，音樂會是一個 European music group〔歐洲的音樂團體〕主持的，還帶一種他們特權的 club〔俱樂部〕的氣味。我很生氣，起初他們不大相信會有中國人真能彈琴的，後來音樂會大成功，他們要我再開一場，我拒絕了。以後在東南亞開音樂會，要由華僑來辦，不然就是這些中間人漁利，而且聽眾範圍也比較狹隘。後來，在馬尼拉的經驗更證實了這一點。馬尼拉的華僑熱情得不得了，什麼事都是他們做的，錢都是他們出的（雖然他們並沒虧本，因為三場都客滿），可是中間的經理人騙他們說要給我每一場一千美金，實際上只給我每場三百，你們想氣死不氣死人！可是我的倫敦經理人不瞭解當地的情況，我更無從知道，簽了合同，當然只好拿三百了。這些都是經驗，以後不上當就好了，以後去馬尼拉可和當地華僑直接聯繫。 By the way, I met〔順便一提，我遇見〕林伯母的弟弟，他也是音樂會主辦人之一，和林伯母很像的。華僑的熱情你們真是不可想像。 Manila〔馬尼拉〕的音樂水平不錯，菲律賓人很 musical〔有音樂感〕。

在新加坡四天，頭兩天給當地的音樂比賽做評判（鋼琴和唱），除了一個十一歲的男孩子，其餘都平平，尤其是唱的，簡直不堪入耳。

後兩天是音樂會，所以忙得沒有多少時間看朋友，劉抗伯伯和他的 cousin〔表兄弟〕陳……（記不清了）見了兩次，請了兩次飯，又來機場送行，和以前一樣熱心得不得了。

在香港半天就是見了蕭伯母，她和以前一樣，我是看不出多少分別，十七年了，恍如昨日。芳芳長得很高大，很像蕭伯伯。蕭伯母和她一個朋友 George〔喬治〕沈送我上飛機，因為飛機機器出毛病，陪着我在機場等了一個下午。

我六月四日將在香港一天開兩場音樂會，你們大概已經聽說了。我在 New Zealand〔新西蘭〕最後一場是六月二日，所以三日才能走，這樣反而好，到了就彈，彈完第二天就走，就不給新聞記者來糾纏了。

New Zealand has been a great surprise〔新西蘭可是大大的出乎意料〕，我一直想像這樣偏僻的地方一定沒有什麼文化可談。I find it is very similar to England, good and bad. The food is as bad as the worst in England〔我發覺不論好、壞兩方面，都很像英國，食物跟英國最差的一般壞〕。可是很多有文化修養的人，在 Wellington〔惠靈頓〕我遇到一位音樂院教授 Prof. Page〔佩奇教授〕，他和他的夫人（畫家）都到中國去過，是個真正的學者，而 truly perceptive〔閱歷很廣〕，他對中國人、中國文化的瞭解很深刻。New Zealand〔新西蘭〕和澳洲完全不一樣，澳洲是個美國和 Victorian England〔維多利亞式英國〕的混合種，一股暴發戶氣味，又因為是個 continent〔大陸〕，自然就 arrogant, at the same time complacent〔自高自大，同時又洋洋自得〕，New Zealand〔新西蘭〕像英國，是個島，not big enough to be either arrogant or complacent, but being cut off, far away from everywhere〔面積不夠大，夠不上自高自大、自鳴得意，但是與外界隔絕，遠離一切〕，there is more time, more space, people seem to reflect more. Reflection is what really gives people culture〔那兒有更多的空閒，更多的空間，人似乎思索得更多。思索才能真正給人文化〕。

我五日離香港去英前，還可以和你們通話，你們看怎麼樣？可以讓蕭伯母轉告你們的意思，或者給一封信在她那裏。

我一路收的 review〔評論〕，等弄齊了，給你們寄去。再談了，祝你們

安好！

兒

聰上

一九六五年五月十八日

傅聰的成長

附錄二

本刊編者要我談談傅聰的成長，認為他的學習經過可能對一般青年有所啟發。當然，我的教育方法是有缺點的；今日的傅聰，從整個發展來看也跟完美二字差得很遠。但優點也好，缺點也好，都可供人借鏡。現在先談談我對教育的幾個基本觀念：

第一，把人格教育看做主要，把知識與技術的傳授看做次要。童年時代與少年時代的教育重點，應當在倫理與道德方面，不能允許任何一樁生活瑣事違反理性和最廣義的做人之道；一切都以明辨是非，堅持真理，擁護正義，愛憎分明，守公德，守紀律，誠實不欺，質樸無華，勤勞耐苦為原則。

第二，把藝術教育只當做全面教育的一部分。讓孩子學藝術，並不一定要他成為藝術家。儘管傅聰很早學鋼琴，我卻始終準備他更弦易轍，按照發展情況而隨時改行的。

第三，即以音樂教育而論，也決不能僅僅培養音樂一門，正如學畫的不能單注意繪畫，學雕塑學戲劇的，不能只注意雕塑與戲劇一樣，需要以全面的文學藝術修養為基礎。

以上幾項原則可用具體事例來說明。

傅聰三歲至四歲之間，站在小凳上，頭剛好伸到和我的書桌一樣高的時候，就愛聽古典音樂。只要收音機或唱機上放送西洋樂曲，不論是聲樂是器樂，也不論是哪一樂派的作品，他都安安靜靜的聽着，時間久了也不會吵鬧或是打瞌睡。我看了心裏想：「不管他將來學哪一科，能有一個藝術園地耕種，他一輩子受用不盡。」我是存了這種心，才在他八歲半，進小學四年級的秋天，讓他開始學鋼琴的。

過了一年多，由於孩子學習進度快速，不能不減輕他的負擔，我便把他從小學撤回。這並非說我那時已決定他專學音樂，只是認為小學的課程和鋼琴學習可能在家裏結合得更好。傅聰到十四歲為止，花在文史和別的學科上的時間，比花在琴上的為多。英文、數學的代數、幾何等等，另外請了教師。本國語文的教學主要由我自己掌握：從孔、孟、先秦諸子、國策、左傳、晏子春秋、史記、漢書、世說新語等等上選材料，以富有倫理觀念與哲學氣息兼有趣味性的故事、寓言、史實為主，

以古典詩歌與純文藝的散文為輔。用意是要把語文知識、道德觀念和文藝薰陶結合在一起。我還記得着重向他指出，"民可使由之，不可使知之"的專制政論的荒謬，也強調"左右皆曰不可，勿聽；諸大夫皆曰不可，勿聽；國人皆曰不可，然後察之"一類的民主思想，"富貴不能淫，貧賤不能移，威武不能屈"那種有關操守的教訓，以及"吾日三省吾身"，"人而無信，不知其可也"，"三人行，必有吾師"等等的生活作風。教學方法是從來不直接講解，而是叫孩子事前準備，自己先講；不瞭解的文義，只用旁敲側擊的言語指引他，讓他自己找出正確的答案來；誤解的地方也不直接改正，而是向他發許多問題，使他自動發覺他的矛盾。目的是培養孩子的思考能力與基本邏輯。不過這方法也是有條件的，在悟性較差，智力發達較遲的孩子身上就行不通。

九歲半，傅聰跟了前上海交響樂隊的創辦人兼指揮，意大利鋼琴家梅·百器先生，他是十九世紀大鋼琴家李斯特的再傳弟子。傅聰在國內所受的惟一嚴格的鋼琴訓練，就是在梅·百器先生門下的三年。

一九四六年八月，梅·百器故世。傅聰換了幾個教師，沒有遇到合適的；教師們也覺得他是個問題兒童。同時也很不用功，而喜愛音樂的熱情並未稍減。從他開始學琴起，每次因為他練琴不努力而我鎖上琴，叫他不必再學的時候，每次他都對着琴哭得很傷心。一九四八年，他正課不交卷，私下卻亂彈高深的作品，以致楊嘉仁先生也覺得無法教下去了；我便要他改受正規教育，讓他以同等學力考入高中（大同附中）。我一向有個成見，認為一個不上不下的空頭藝術家最要不得，還不如安分守己學一門實科，對社會多少還能有貢獻。不久我們全家去昆明，孩子進了昆明的粵秀中學。一九五〇年秋，他又自作主張，以同等學力考入雲南大學外文系一年級。這期間，他的鋼琴學習完全停頓，只偶爾為當地的合唱隊擔任伴奏。

可是他學音樂的念頭並沒放棄，昆明的青年朋友們也覺得他長此蹉跎太可惜，勸他回家。一九五一年初夏他便離開雲大，隻身回上海（我們是一九四九年先回的），跟俄籍的女鋼琴家勃隆斯丹夫人學了一年。那時（傅聰十七歲）我才肯定傅聰可以專攻音樂；因為他能刻苦用功，

在琴上每天工作七八小時，就是酷暑天氣，衣褲盡濕，也不稍休；而他對音樂的理解也顯出有獨到之處。除了琴，那個時期他還另跟老師念英國文學，自己閱讀了不少政治理論的書籍。一九五二年夏，勃隆斯丹夫人去加拿大。從此到五四年八月，傅聰又沒有鋼琴老師了。

一九五三年夏天，政府給了他一個難得的機會：經過選拔，派他到羅馬尼亞去參加"第四屆國際青年與學生和平友好聯歡節"的鋼琴比賽；接着又隨我們的藝術代表團去民主德國與波蘭作訪問演出。他表演的蕭邦，受到波蘭專家們的重視；波蘭政府並向我們政府正式提出，邀請傅聰參加一九五五年二月至三月舉行的"第五屆蕭邦國際鋼琴比賽"。一九五四年八月，傅聰由政府正式派往波蘭，有波蘭的老教授傑維茨基親自指導，準備比賽節目。比賽終了，政府為了進一步培養他，讓他繼續留在波蘭學習。

在藝術成長的重要關頭，遇到全國解放，政府重視文藝，大力培養人材的偉大時代，不能不說是傅聰莫大的幸運；波蘭政府與音樂界熱情的幫助，更是促成傅聰走上藝術大道的重要因素。但像他過去那樣不規則的、時斷時續的學習經過，在國外音樂青年中是少有的。蕭邦比賽大會的總節目上，印有來自世界各國的七十四名選手的音樂資歷，其中就以傅聰的資歷最貧弱，竟是獨一無二的貧弱。這也不足為奇；西洋音樂傳入中國為時不過半世紀，師資的缺乏是我們的音樂學生普遍的苦悶。

在這種客觀條件之下，傅聰經過不少挫折而還能有些少成績，在初次去波蘭時得到國外音樂界的讚許，據我分析，是由於下列幾點：（一）他對音樂的熱愛和對藝術的嚴肅態度，不但始終如一，還隨着年齡而俱長，從而加強了他的學習意志，不斷的對自己提出嚴格的要求。無論到哪兒，他一看到琴就坐下來，一聽到音樂就把什麼都忘了。（二）一九五一、五二兩年正是他的藝術心靈開始成熟的時期，而正好他又下了很大的苦功：睡在床上往往還在推敲樂曲的章節句讀，斟酌表達的方式，或是背樂譜，有時竟會廢寢忘食。手指彈痛了，指尖上包着橡皮膏再彈。一九五四年冬，波蘭女鋼琴家斯曼齊安卡到上海，告訴我傅聰常常十個手指都包了橡皮膏登臺。（三）自幼培養的獨立思考與注

重邏輯的習慣，終於起了作用，使他後來雖無良師指導，也能夠很有自信的單獨摸索，而居然不曾誤入歧途——這一點直到他在羅馬尼亞比賽有了成績，我才得到證實，放了心。（四）他在十二三歲以前所接觸和欣賞的音樂，已不限於鋼琴樂曲，而是包括多種不同的體裁不同的風格，所以他的音樂視野比較寬廣。（五）他不用大人怎樣鼓勵，從小就喜歡詩歌、小說、戲劇、繪畫，對一切美的事物美的風景都有強烈的感受，使他對音樂能從整個藝術的意境，而不限於音樂的意境去體會，補償了我們音樂傳統的不足。不用說，他感情的成熟比一般青年早得多；我素來主張藝術家的理智必須與感情平衡，對傅聰尤其注意這一點，所以在他十四歲以前只給他念田園詩、敘事詩與不太傷感的抒情詩；但他私下偷看了我的藏書，不到十五歲已經醉心於浪漫蒂克文藝，把南唐後主的詞偷偷的背給他弟弟聽了。（六）我來往的朋友包括多種職業，醫生、律師、工程師、科學家、音樂家、畫家、作家、記者都有，談的題目非常廣泛；偏偏孩子從七八歲起專愛躲在客廳門後竊聽大人談話，揮之不去，去而復來，無形中表現出他多方面的好奇心，而平日的所見所聞也加強了和擴大了他的好奇心。家庭中的藝術氣氛，關切社會上大小問題的習慣，孩子在長年累月的浸淫之下，在成長的過程中不能說沒有影響。我們建國前對蔣介石政權的憤恨，朋友們熱烈的政治討論，孩子也不知不覺的感染了。十四歲那年，他因為頑劣生事而與我大起衝突的時候，居然想私自到蘇北去參加革命。

遠在一九五二年，傅聰演奏俄國斯克里亞賓的作品，深受他的老師勃隆斯丹夫人的稱賞，她覺得要瞭解這樣一位純粹斯拉夫靈魂的作家，不是老師所能教授，而要靠學者自己心領神會的。一九五三年他在羅馬尼亞演奏斯克里亞賓作品，蘇聯的青年鋼琴選手們都為之感動得下淚。未參加蕭邦比賽以前，他彈的蕭邦已被波蘭的教授們認為"賦有蕭邦的靈魂"，甚至說他是"一個中國籍貫的波蘭人"。比賽期間，評判員中巴西的女鋼琴家，七十高齡的塔里番洛夫人對傅聰說："你有很大的才具，真正的音樂才具。除了非常敏感以外，你還有熱烈的、慷慨激昂的氣質，悲壯的感情，異乎尋常的精緻，微妙的色覺，還有最難得的一

點，就是少有的細膩與高雅的意境，特別像在你的《瑪祖卡》中表現的。我歷任第二、三、四屆的評判員，從未聽見這樣天才式的《瑪祖卡》。這是有歷史意義的：一個中國人創造了真正的《瑪祖卡》的表達風格。"英國的評判員路易士‧坎特訥對他自己的學生們說："傅聰的《瑪祖卡》真是奇妙；在我簡直是一個夢，不能相信真有其事。我無法想像那麼多的層次，那麼典雅，又有那麼好的節奏，典型的波蘭瑪祖卡節奏。"意大利評判員，鋼琴家阿高斯蒂教授對傅聰說："只有古老的文明才能給你那麼多難得的天賦，蕭邦的意境很像中國藝術的意境。"

　　這位意大利教授的評語，無意中解答了大家心中的一個謎。因為傅聰在蕭邦比賽前後，在國外引起了一個普遍的問題：一個中國青年怎麼能理解西洋音樂如此深切，尤其是在音樂家中風格極難掌握的蕭邦？我和意大利教授一樣，認為傅聰這方面的成就大半得力於他對中國古典文化的認識與體會。只有真正瞭解自己民族的優秀傳統精神，具備自己的民族靈魂，才能徹底瞭解別個民族的優秀傳統，滲透他們的靈魂。一九五六年三月間南斯拉夫的報刊 Politika《政治》以《鋼琴詩人》為題，評論傅聰在南國京城演奏莫扎特和蕭邦兩支鋼琴協奏曲時，也說："很久以來，我們沒有聽到變化這樣多的觸鍵，使鋼琴能顯出最微妙的層次的音質。在傅聰的思想與實踐中間，在他對於音樂的深刻的理解中間，有一股靈感，達到了純粹的詩的境界。傅聰的演奏藝術，是從中國藝術傳統的高度明確性脫胎出來的。他在琴上表達的詩意，不就是中國古詩的特殊面目之一嗎？他鏤刻細節的手腕，不是使我們想起中國冊頁上的畫嗎？"的確，中國藝術最大的特色，從詩歌到繪畫到戲劇，都講究樂而不淫，哀而不怨，雍容有度，講究典雅、自然，反對裝腔作勢和過火的惡趣，反對無目的地炫耀技巧。而這些也是世界一切高級藝術共同的準則。

　　但是正如我在傅聰十七歲以前不敢肯定他能專攻音樂一樣，現在我也不敢說他將來究竟有多大發展。一個藝術家的路程能走得多遠，除了苦修苦練以外，還得看他的天賦；這潛在力的多、少、大、小，誰也無法預言，只有在他不斷努力不斷發掘的過程中慢慢的看出來。傅聰的藝

術生涯才不過開端，他知道自己在無窮無盡的藝術天地中只跨了第一步，很小的第一步；不但目前他對他的演奏難得有滿意的時候，將來也遠遠不會對自己完全滿意，這是他親口說的。

我在本文開始時已經說過，我的教育不是沒有缺點的，尤其所用的方式過於嚴厲，過於偏急；因為我強調工作紀律與生活紀律，傅聰的童年時代與少年時代，遠不如一般青少年的輕鬆快樂，無憂無慮。雖然如此，傅聰目前的生活方式仍不免散漫。他的這點缺陷，當然還有不少別的，都證明我的教育並沒完全成功。可是有一個基本原則，我始終覺得並不錯誤，就是：做人第一，其次才是做藝術家，再其次才是做音樂家，最後才是做鋼琴家。我說的“做人”是廣義的：私德、公德，都包括在內；主要是對集體負責，對國家、對人民負責。或許這個原則對旁的學科的青年也能適用。

<div align="right">

傅　雷

一九五六年十一月十九日（據手稿）

</div>

傅聰——來自遠東的鋼琴大師

　　一九九九年八月五日，傅聰演出於羅克－當泰隆國際鋼琴節〔Festival International de Piano de la Roque d'Anthéron〕，令聽眾聽得如醉如癡。離別多年之後，這位出生於中國的鋼琴家再度返回法國舞臺，一些樂迷感到陌生，但為多數愛樂人所熟知，而對所有人卻仍是一個謎。這位神秘大師是誰？我們知之甚少，而他的同行，從瑪塔・阿格麗琪到丹尼爾・巴倫鮑伊姆，提到他時，讚譽之外，更兼仰佩。傅聰一九三四年三月十日生於上海。他的母親，是傳統的中國婦女，深受二千年傳統的古老文化的薰陶。其父傅雷，在巴黎大學上過學，在法意等國觀過光，中國人在當時有這種經歷的為數甚少。這位鼎鼎大名的翻譯家，在兩個兒子的眼光下，翻譯法國啟蒙作家和經典作品，教導兒輩把這些作品當做他們修養的一部分。父母很早就發現長子對音樂的感應，取名為聰——聽覺靈敏之謂也。Ts'ong〔聰〕的中文〔繁體〕寫法，由"耳"、"囱"（Chuang 窗的本字——譯注）與"心"組成，以喻音樂包蘊孩子身心。

　　傅聰快九歲時，做父親的把他從小學撤回。當時的學校教育，傅雷覺得欠缺啟發靈性的內容，決定由他自己來施教。課本內容從孔夫子到西方學術，還加上詩書禮樂的樂，覺得樂，應節合律，能平靜孩子急躁的性情。少年傅聰給領去見一位鋼琴女教師（即李惠芳——譯按）。不出三個月，學鋼琴的小生徒已把一本古典作曲家的小奏鳴曲集彈得滾瓜爛熟。於是，乃父決定帶兒子去求見意大利鋼琴家梅・百器，梅・百器時任上海交響樂隊指揮，同意聽聽少年傅聰的演奏，傅聰坐在鍵盤前，彈了一曲莫扎特《d 小調幻想曲》（作品三九七號）："我的指法很糟，那時手又小，從鍵盤的這頭彈跳到那頭，想按住所有音符。還記得梅・百器對我父親說：'孩子很有樂感，但首先得學技巧。'"傅聰向意大利名家學琴三年（一九四三－一九四六），直到梅・百器去世。

　　一九四八年末，傅聰隨家人到了昆明，在雲南大學外文系讀英國文學，政治上曾很積極。國共內戰，以共產黨建立人民共和國而告終。太平——儘管是表面太平，又回到中國人的生活裏，傅聰重新轉向音樂。曾用教堂的舊鋼琴，為唱詩班伴奏韓德爾《彌賽亞》的年度演出；這次

演唱雖對公眾開放，但聽眾甚少。

　　解放初期，政治清明，傅聰感到歡欣鼓舞。他父親卻相反，鑒於斯大林俄國大規模的迫害活動，擔心中國知識分子的悲劇命運。歷史證明乃父的看法不無道理。當時沒有鋼琴老師，傅聰鑽進他父親留法四年彙集的音樂收藏。在彈奏《第四敘事曲》時發現了蕭邦："中國有句諺語：初生牛犢不怕虎，現在年紀大了，這樂曲無論技巧上還是內涵上對我都顯得更難了。"他一連幾個月，關在父親的書房裏，尋找音樂資料，不放過片言隻語。一九五三年初，為紀念貝多芬逝世一百二十五周年，與上海交響樂隊合作演出貝多芬《第五"皇帝"鋼琴協奏曲》。鑒於他的音樂才華，政府這時為他提供去華沙音樂學院留學的機會。要完美展示其稟賦，傅聰還缺少圓熟的技巧，此行得以補上這一課。

　　傅聰在傑維茨基〔Drewiecki，一八九〇——一九七一，波蘭鋼琴家，世界著名鋼琴教育家，音樂學家〕門下，修業四年。傑維茨基教授屬於萊謝蒂茨基（〔Leschetizky，一八三〇——一九一五，波裔奧地利鋼琴家，教授，帕岱萊夫斯基的老師〕學派。阿瑟·施納貝爾〔Artur Schnabel，一八八二——一九五一，奧地利鋼琴家，萊謝蒂茨基的學生〕在《我的生活與音樂》一書中，把萊謝蒂茨基教學的精義，歸結為放手讓每個學生按自己方式去彈，令人人自便，從而產生多樣的演奏風格，紛然各出。——這從其弟子帕岱萊夫斯基〔Paderewski，一八六〇——一九四一，波蘭鋼琴家，作曲家，於一九一九年曾任波蘭共和國第一任總統〕和施納貝爾身上就能覺察得到。這種教育方法，把學習技巧放在其次，首先演奏曲目要盡量多樣。傅聰演奏中最有光彩的地方，使人看到類似的影響。

　　到波蘭六個月後，傅聰有幸參加在華沙舉行的蕭邦鋼琴比賽，在哈拉謝維茲和阿什肯納奇之後，排名第三。同時以全票得了《瑪祖卡》最優獎。賽事的行家認為，這一《瑪祖卡》的著名獎項，才是對真正蕭邦演奏家的報償。此獎角逐甚劇，傅聰是得獎者中第一位既非斯拉夫人，亦非歐洲人的鋼琴家。他上臺演奏《瑪祖卡》，靈巧自如，堪稱完美。對位與和聲，跳躍於不斷變化的節奏上，而這節奏似乎直接來自波蘭大

地。一九五五年當年，有評論家把這種與波蘭藝術的契合，歸之於師從傑維茨基半年的成績。殊不知傑維茨基聽其弟子從中國剛來時彈《瑪祖卡》，傅聰對節奏的心領神會，已使教授大為吃驚。

波蘭四年，對中國鋼琴家，也是在東方陣營，從俄羅斯到南斯拉夫，舉行眾多演出的機會。一九五七年回國，正值推行"雙百"方針，這番經歷，使傅聰看到另一個毛澤東，佯稱慨允自由，讓自由派人士說話，接着把他們孤立開來，加以懲治。這種手段種下的根，在"文革"開始的頭幾個星期裏，使他父母付出生命的代價。至於傅聰，他早已出走，逃過一劫。

一九五八年末，華沙來的飛機，在倫敦着陸，機上有不合則走的傅聰〔le dissident Fou Ts'ong〕。鋼琴家隱匿若干時日，新聞記者借機散佈無根謠言，說中國當局圖謀把叛逃者劫持回去云云。不久，評論界更注意於傅聰的鋼琴才能。嗣後，他在歐美頻頻演出。名副其實的工作狂，他在六十年代初，與兩位友人過從中得益匪淺，這兩位友人就是丹尼爾·巴倫鮑伊姆和伊虛提·梅紐因；並婚娶梅紐因女兒為妻。跟這兩位天才音樂家在一起，他度過了富有人情味的，美妙的音樂時光："我從丹尼爾那兒學到很多東西。我們兩人各彈一琴，演奏同一樂曲，相互切磋。我按自己處理彈一遍，他試一種不同的處理，看看效果如何。這很有勁。我認為他是非常偉大的音樂家。跟梅紐因也曾多次演出，尤其是演奏勃拉姆斯、貝多芬或莫扎特的奏鳴曲。他是一位真正的音樂家，藝術精湛，水平遠在技巧與音色諸問題之上。跟梅紐因在演出中學，遠勝於跟班上課。"這一時期，傅聰也得到匈牙利大教授艾蓮娜·卡波斯〔Ilona Kabos〕的不少指點，卡波斯後任朱麗亞學院鋼琴系的負責人。

七十年代初期，傅聰的演出生涯，突然遠離歐美，轉向遠東地區。何以有此變化，這是一個不宜與他談論的話題。若干因素，影響他當時的心境：與友人的政見分歧，與梅紐因女兒離婚後的身心勞瘁，以及他不計利害的真誠品格。幾個月後，有位慧眼識才的經紀人，為他組織南美巡迴演出，挽救了他的藝術生涯。七十年代中期，得與 Sony 簽訂合同，推出一系列蕭邦作品錄音，其中包括二十一首夜曲的美妙演繹。他

處理這些樂曲，不受傳統演奏的影響。傅聰的速度，是根據樂曲引發的感興而定，純是大師手筆〔magistral〕。最難的裝飾性過渡段落〔passages ornementaux〕，出之以從容的滑奏〔glissando〕，演奏本身就是有力而直接的評斷，提升到精神性的層面。聽這樣的錄音，像進入蕭邦向友人戈蒂埃說到的這樣一個王國："偉大的思想和崇高的憧憬，凌駕於塵世可憐的生存之上。"蕭邦的兩首協奏曲，傅聰於一九八八年重錄，惜乎不為時人注意。

一九九四年，他訂了個長期協定，每年幾周去（意大利）科莫湖國際鋼琴基金會組織 Fondation internationale de piano du lac de Como。那裏，每年從各國遴選出五位年輕鋼琴家，得到為期一年的資助，傅聰聽他們彈琴，給與修養與技術上的指導。

遇上巡迴演出中的傅聰，正是機會難得，可親炙大師的敬業精神。他總在演出前一天到達，以便試琴，更理想的，是能選琴。以一九九九年夏在羅克-當泰隆為例，當時幾位音樂人目睹了這超現實的一幕：應傅聰的要求，藝術節的大牽引車，在半夜一點鐘，拉來了四架音樂會用的大斯丹威鋼琴。鋼琴家用心一一試過，最後認為，一架音色上佳，但擊弦機械不理想，而另一架情況正好相反。這樣，事情就好辦了，把第二架的機械移到第一架上，傅聰才算如願以償，得到他要的鋼琴。演奏要獲成功，得靠音色和指法的渾成一體。傅聰的觸覺非常靈敏，如果情緒不好，或鋼琴有毛病，就會彈不好。倘若有充分時間可預練，再有個好調琴師協助，他的演奏可達輝煌之境。

傅聰認為，已往大師的精髓，存在於音色之中。演奏就是並列音響，傳情達意。"帕岱萊夫斯基對馬爾庫仁斯基〔Witold Malcuzynski，一九一四——一九七七，波蘭鋼琴家，帕岱萊夫斯基的學生〕說的話，可謂是大師的忠告：'你應該傾聽和辨味自己的演奏。'這並非易事，要長期去做。對我來說，學無止境。每當聽到一個特別的音，就用千百種不同的方法把這音再彈出來。當然，按常規彈，不用踏板彈，或按嚴格的節拍慢奏，配置和聲，以便更和諧的掌握樂曲，這都很有用處。對德彪西、貝多芬、舒曼、蕭邦等大作曲家，他們寫在紙上的一切，都十分

重要。除了樂譜，我們還能有什麼？有個標記你不知道，彈出的效果正相反，那就完全背離了作曲家的意圖。音樂可有許多種方法演奏，關鍵是要演奏得令人信服。但是，不合章法，就不會正確，不能服人；樂譜的語句沒如實彈出來，就不會合章法。我們只能沿這條路走。" 在波蘭，傅聰曾有殊榮在蕭邦故居得以盡讀蕭邦手稿。他的這份尊崇，同樣奉獻給 Jan Ekier 版的樂譜；Jan Ekier，也是傅聰在華沙留學時的教授，出版有多卷本蕭邦作品集〔Weiner Urtext 出版社出版〕。

傅聰的錄音，就是傅聰之謎的諸多例證。有些錄音，非常精彩；其他平平，也有不佳的。從莫扎特，經蕭邦，到德彪西，傅聰錄有這些巨匠的若干最佳作品。他彈的莫扎特，可謂無與倫比；對他來說，作品第二七一號，是 "少年莫扎特的英雄交響樂"。這樂曲表現與命運的衝突，但以超人的力量去克服憂患，莫扎特作品的精華，就是由旺盛的精力，不斷的創造和對生活的熱情集合而成。傅聰認為，作曲家是個命運悲切的人物，但同時也是個風趣的夥伴，有無窮的幽默，樂天達觀，充滿靈性。包括降 E 大調（作品四八二號）與 c 小調（作品四九一號）兩首鋼琴協奏曲在內的最後一張唱片，無疑是傅聰錄音中的傑作。

一九九七舒柏特年，傅聰舉行了一系列演奏會，決定錄下舒柏特的全部《即興曲》和四首奏鳴曲。"這些樂曲，長期以來我都演奏。現在彈這首《c 小調奏鳴曲》，作最後四首的補充。" 傅聰演奏的舒柏特值得注意之處，是節奏比通常的要快。這在傅聰是有意為之的，以不沉湎於憂傷之中。"舒柏特並不是那麼憂戚的。他只是時不時有點憂傷，他有他的朋友，他喜歡悠遊，喜歡跳舞喝酒。他的音樂中帶感傷，這不容否認，有時候這種愁緒非常明顯，好像不再屬於個人，而是替所有離棄無告的人說話。不過，憂傷並不主導他的音樂。如這樣來演奏，色彩就顯黯淡。聽聽埃德溫・菲舍爾〔Edwin Fischer，一八八〇——一九六〇，瑞士鋼琴家和指揮家〕的演奏吧：他錄的《即興曲》，一點沒受快節奏的影響，反而提高了音質，從結構的全局來把握，以傳達出作品的蘊含。我希望也能那樣，因為對我來說，舒柏特是一個朋友。像一切偉大的音樂一樣，舒柏特永遠不使人失望。與舒柏特在一起，你感到是一隻

朋友的手在彈他的音樂，感到他的溫情。他和我們一起分享生活中美好的東西，當然也一起分擔感愴悲懷。"

　　傅聰在生活中，也飽經時局變亂，情感糾葛和演奏上的苦悶，這些經歷，增益他的感受能力和思想深度，從而避免演技完美而感情冷漠之弊。上世紀六七十年代他在歐美樂壇紅極一時，今天他的知音主要是同輩人，以及音樂愛好者和音樂評論家。他從不掩飾，自己有時也彈得不好。正是這種人性的流露，使他的最佳演奏臻於無與倫比之境。《倫敦獨立人》雜誌，在一九九一年四月號，描寫他在格拉斯哥演奏德彪西《前奏曲》，說好像是"一幅幅沒有人物的畫景"，藝術家"自己則隱匿在場景後面"。凡大鋼琴家都各具非凡的品質，彰顯於自如的演奏之中。傅聰的特點，就是藝術的真誠。他沒有一場音樂會，不產生巨大的音樂效果。他的感觸極為靈敏，有時會給他幫倒忙。但他的演藝達到巔峰時，則把我們引向三四十年代的演奏大家，而對年輕一代來說，這類大家於今只存在於唱片之中了。他已然進入大家之列，演奏家與音樂之間了無阻隔，因為在最美妙的時刻，兩者本來就該渾然天成的。

<div align="right">

彼得·查爾頓*／羅新璋譯

譯自法國《鋼琴》月刊二〇〇一年一二月合刊

原載於《愛樂》月刊二〇〇一年第五期

</div>

＊彼得·查爾頓（Peter Charlton），一九四四年生，愛爾蘭人，著名律師，博學多才，亦善彈琴，常向傅聰請益琴藝。

文人的傲骨與生命的悲情

附錄四

本文原刊於《愛樂》二○○一年第十二期。收入本書時，作者作了修改與補充。作者初寫此文時，年僅十五歲，還是個初三的學生。

二十世紀是鋼琴大師輩出的世紀，在一大批鋼琴家中，很少人是完全不彈蕭邦的，更有很多大師就是以詮釋蕭邦聞名，於是出現了多姿多彩、變化萬千的蕭邦風格，以及眾多偉大的蕭邦大師，比如認為是蕭邦最正宗的詮釋者魯賓斯坦，沉鬱悲愴的拉赫馬尼諾夫，浪漫的帕岱萊夫斯基、霍夫曼、科爾托，嚴謹的阿勞，行雲流水般渾然天成的霍洛維茨等等。這些鋼琴家各有各的精彩，但要我最喜歡的，是中國的鋼琴大師傅聰。

傅聰是著名翻譯家傅雷的長子。《傅雷家書》已是中國人熟悉的經典名篇，對傅雷一家在二十世紀中國變幻莫測政治風雲中的遭遇，人們已並不感到陌生。然而中國樂迷似乎並不習慣於把傅聰與眾大師並列。"二十世紀偉大鋼琴家系列"沒有把傅聰的錄音收進去，使我驚訝之餘感到莫大的諷刺，僅僅就演奏蕭邦而言，傅聰就已有資格與那近百位"二十世紀偉大鋼琴家"中任何一位比肩，誇張一點說，甚至有淩越其上之勢。

傅聰是在第五屆蕭邦國際鋼琴大賽中獲得第三名和《瑪祖卡》最優獎而成名，至今最受人稱頌的演奏曲目中，蕭邦的作品佔有極重的分量；他演奏蕭邦的錄音，不但極其精彩，而且準確的傳達出詮釋蕭邦的獨特視覺。

現在，以我對傅聰演奏風格的理解，同時盡可能多的參考大師的論述，對他的蕭邦之錄音略作分析。由於聆聽大師音樂會的機會不多，而單憑唱片又很難真正接觸到音樂的真締，所以這種分析很可能並不符合大師對作曲家的理解，而只能算是我膚淺的一點見識。

傅聰演奏的《瑪祖卡》，因在蕭邦大賽中獲得最優獎而馳名世界，聽來果然與眾不同。身為波蘭人的魯賓斯坦曾聲稱，只有波蘭人才能真正掌握《瑪祖卡》的風格，我卻認為至少魯賓斯坦晚年的 RCA 錄音，並不能令人滿意。那時候魯賓斯坦的演奏風格過於平實規矩，在演奏《瑪祖卡》時特別明顯。在這個錄音中，彈性速度的使用降到最低限度，音色變化怎麼說也不算多。這樣，在表現蕭邦作品中深奧意境的最重要手段——節奏和音色上，已經輸給了傅聰。傅聰的演奏，不但擁有豐富斑

爛的音色，對節奏的把握也是一流的——蕭邦的《瑪祖卡》是不宜用來作為舞蹈的伴奏，因為其中要使用大量彈性速度，這在樂譜中卻讀不出來，把握的尺度完全在演奏者手中。這使得《瑪祖卡》非常難於演奏。正如傅聰所說：魯賓斯坦的風格是屬於那種威嚴堂皇，很 majestic 的一類，但在把握蕭邦富於幻想與節奏變化豐富的作品時，就會出現問題，他彈奏《瑪祖卡》的速度確實變化不多。霍洛維茲和米開蘭傑利，是除了傅聰以外彈得最好的兩個，都另有一番風味；其他各種版本的表現，雖然各有優點，但總讓人覺得缺了一種順理成章的感覺。傅聰卻不然，天賦的才能使他對這一曲式掌握自如，彷彿是天生來彈《瑪祖卡》的。傅聰對蕭邦音樂的節奏處理非常有個性，簡直和古爾德演奏的巴赫一樣容易辨認，演奏的特點是抑揚頓挫，是朗誦而非歌唱，速度雖然自由瀟灑，卻是有根有據，穩而不飄，彷彿詩中有韻一樣。我從來沒有聽過有人能將如此短小樂曲的節奏，把握得這麼自由，這麼富於變化，同時又保持舞曲的韻律特性（兩則似乎矛盾，在這兒卻很好的融合到一起）。或許自由也不是關鍵——弗朗索瓦演奏的節奏也很自由，但從沒感動過我，——最重要的是傅聰用以支撐這些深奧作品的，似乎並不是波蘭民族的精神，當然也不會是弗朗索瓦的法蘭西趣味，卻是純正的中國傳統文化的精神——中國文人特有的傲骨與孤芳自賞。記得第五屆蕭邦比賽的評委塔里番洛夫人評價傅聰具有"熱烈的、慷慨激昂的氣質，悲壯的情感"。所謂"悲壯"，我覺得是一種血液裏流淌的、天生具備的悲劇意識。可以說這與他的文化背景有關，也是他的經歷和性格氣質使然。這樣的秉賦，使他在演奏小調《瑪祖卡》時，表現出一種極冷與極熱的並置對比（不是感官色彩上，而是氣質上），既是孤高，又是激越，甚至憤慨，不禁令我想起傅聰最讚賞的毛主席詩詞《憶秦娥·婁山關》中"西風烈，長空雁叫霜晨月"的意境。蕭邦各種體裁的作品儘管各具特性，但個性最強烈的莫過於《瑪祖卡》了。在《夜曲》、《敘事曲》、《前奏曲》、《詼諧曲》、《練習曲》等等裏面，即使各自最有代表性的幾首，在感情氣質上都有相似之處，而最具個性的《瑪祖卡》表現出來的氣質，卻是其他作品所不具備的。那正是蕭邦孤芳自賞、遺世獨立的一面。

傅聰與蕭邦這方面的氣質是共通的。兩者的結合，產生了難得的神品。

Op.6，No.1 在魯賓斯坦手下，是節奏生硬、缺乏張力的舞蹈音樂；而在傅聰手裏，則帶了一點魏晉文人的瀟灑與優遊，風度超然。Op.7，No.2/No.3；Op.17，No.2；Op.24，No.1；Op.30，No.1/No.2/No.4；Op.33，No.4；Op.63，No.3 等小調作品，是《瑪祖卡》中的精髓。蕭邦那種藐視凡俗的孤傲特質，在傅聰抑揚頓挫的節奏處理中突現了出來，特別是 Op.17，No.2，開頭的主題彷彿是一段充滿感慨的 recitativo（宣敘調），然後是慷慨激昂的陳述，具有一種氣魄與胸襟。Op.41，No.1 中同一個主題，由開頭的低吟發展為最後悲慟的呼號，顯示出一個感情層層疊加的結構；Op.17，No.4；Op.Post 68，No.4，這類袒露心跡的、具有隱私性質的音樂，在庖丁解牛般細緻的處理下，其內心難以釋懷的矛盾，悲痛欲絕的感情，以及孱弱的詩人那敏感細膩的氣質，表露無遺；Op.Post 67，No.2 體現了演奏者的悟性：傅聰把這首看似簡單，實際蘊含有非常複雜感情的作品，理解得很透徹，彈出那平淡主題背後深深的唏歎，具有無可比擬的深刻性，只有米開蘭傑利的一個現場演奏能與之相比；Op.63，No.3 是蕭邦五十七首《瑪祖卡》裏最偉大的一首，表現了一種絕望和不顧一切的抗爭，猶如對世界做出的一個悲憤的宣言。傅聰把個中的怨憤、孤傲、豪邁與悲情逐層展現出來，步步推進，達到最後的高潮。那種一層一層壓過來的激情，幾乎使人透不過氣來。獲得這種效果，靠的正是他那宣敘調式、時迎時拒的特殊速度處理。至於 Op.24，No.1 和 Op.33，No.2 這些慶典式的舞曲，則處理得色彩斑斕，富於靈感和創意，使魯賓斯坦簡單平白的演奏黯然失色。可以說，這是我所聽過最有血有肉，最"本真"而又富於精神深度的蕭邦。

在我看來，傅聰的《瑪祖卡》所具有的非凡意義，是和富特萬格勒之於貝多芬，切利比達奇之於布魯克納，以及伯恩斯坦之於馬勒一樣。為什麼這幾位大師演奏這些作曲家的音樂，一直為大家無限推崇？不僅是因他們對作品的獨特理解與表達，更因為他們在性格與氣質上跟作曲家極為相似。與某些鋼琴家那輕鬆的民間舞蹈式的處理不同，傅聰的

《瑪祖卡》簡直就是一種人格標識。從中不但可以聽到蕭邦的靈魂,還可以感受到屈原、岳飛、方孝孺的慷慨激昂,當然還有傅雷那火一樣的性格。這些靈魂都是相通的。更厲害的是,這種氣質不是表現在《第二奏鳴曲》第三樂章"葬禮進行曲"、《"革命"練習曲》(Op.12,No.12)、悲壯的《d小調前奏曲》(Op.28,No.24)和《c小調練習曲》(Op.25,No.12)之中,而是表現在《瑪祖卡》中。可以說在傅聰手中,《瑪祖卡》的意義才真正提煉出來。

傅聰沿着與《瑪祖卡》相同的思路,詮釋蕭邦兩首偉大的鋼琴協奏曲。其中塑造的蕭邦,既沒有一絲女性的纖細與憂鬱,也有別於慣常理解的積極向上的英雄氣概。傅聰在一段訪談中提到蕭邦的鬥爭,與自己經歷的聯繫:"蕭邦的鬥爭,過分迷戀於悲壯。蕭邦是沒有勝利的。貝多芬是德國人,德國人有一種勝利的信心,斯巴達克斯精神。蕭邦的波蘭民族的性格,是同歸於盡的悲劇性鬥爭,沒有勝利,他的音樂裏永遠沒有勝利。""要說鬥爭的話,我這種鬥爭是比較接近蕭邦的。"說蕭邦的"音樂裏永遠沒有勝利",固然有以偏概全之嫌,但從《第二奏鳴曲》的結尾,《第四敘事曲》,以及《二十四首前奏曲》的後半部分,可以看出:蕭邦對生命基本上持否定態度。恐怕由於個人經歷的關係,傅聰對蕭邦這一特質深有感觸,這種感觸最全面的體現在兩首協奏曲的第一樂章中。

《第一鋼琴協奏曲》的第一樂章,彌漫着濃重的悲劇氣氛。第一主題特別強調左手的重音,右手的宣敘調處理,使這一主題無比激憤昂揚,那是金剛怒目、鐵骨錚錚的蕭邦,同時深深的打着傅雷的烙印。把齊默爾曼〔Krystian Zimerman〕與傅聰演奏的同一主題相比,可以清楚的感覺到,兩人對蕭邦的理解完全不同。前者把這一主題彈得浪漫憂鬱,非常溫和;傅聰則是激昂豪邁的宣言。在演奏第二主題的時候,傅聰的情緒把握恰到好處,既包含深情,又不過分沉溺。整個長樂句起伏有致,同時把左手的伴奏與右手的主題,彈成相互平行卻又互相協和的線條,各自有各自的旋律。這實踐了傅聰自己的話:"蕭邦……對位複調的程度非常高,……他的音樂是上頭有美麗線條在那兒,下頭還有幾

個美麗線條無孔不入，有很多的表現。……蕭邦的音樂裏頭沒有伴奏，都是音樂，都有豐富的內容。"這一主題在樂章結尾再現，並演變為悲壯的訣別，把整個樂章的悲劇氣氛推向極至。如果說傅聰的《瑪祖卡》是"西風烈，長空雁叫霜晨月"的話，那麼，在這兒已經更進一步，達到了"蒼山如海，殘陽如血"的境界。

第二樂章的處理，遵循着中國文化講究意境、哀樂有度的美學標準。無限的濃情，都在詩一般的語言中流露出來。儘管把握得如此嚴格，那最具傅聰特色的抑揚頓挫的彈性速度，仍隨處可見，絲毫沒有神經質的感覺。左右手的線條並行不悖，彷彿兩段旋律同時進行。整個樂章就是一大段宣敘調，每一段音符都是一句話。那是一個清高曠達的詩人的吟誦，敘述着自己的夢，只是這裏的夢，已不再是蕭邦洋溢着青春氣息的夢，而是年過不惑的傅聰逝去的夢——從回憶中尋獲的夢，充滿惋惜與留戀，流連徘徊，一唱三歎。第五十八小節的處理是神來之筆，一個美妙的 crescendo 之後，來一個延長的停頓。那是逐漸激動的感情猛然止住，猶如一雙驀然的、迷茫的眼睛所發出的詰問；繼之以慰藉般的回答，令人不勝唏噓……

傅聰對《第二鋼琴協奏曲》的詮釋與第一首一脈相承。特別值得一提的是速度自由的第一樂章。傅聰以上文屢次提到的抑揚頓挫的彈性速度來處理，是再適合不過了。而這一切的自由，又在嚴密的結構把握之中，沒有逾矩。整個樂章氣勢磅礴，一氣呵成。

蕭邦的《夜曲》，魯賓斯坦的版本向來為各類"指南"、"聖經"奉為經典，很多樂迷也推崇備至。我卻覺得，在眾多不同的詮釋中，魯賓斯坦只能算是一般，傅聰則是最有個性的一個，這可以說是其內在的東方氣質與審美觀造成的。

縱觀二十世紀鋼琴家的蕭邦演繹風格，特別是在彈奏《夜曲》這類最具蕭邦特色的作品時，儘管各有不同，但都直接源於十九世紀的浪漫主義傳統。賦予《夜曲》以平緩、溫柔、朦朧的意境，使樂曲成為甜甜的、帶有淡淡憂鬱情調的小品，已是鋼琴家之間的共識，上至拉赫馬尼諾夫、科爾托、霍洛維茨、里赫特、魯賓斯坦，下至巴倫鮑伊姆、皮爾

斯、普列特涅夫等等，在作品整體氣質的理解和具體的音色速度的處理上，都沒有根本差異，而這樣的理解，有時會使作品像抽掉了筋一樣軟弱油滑；但傅聰就是與眾不同。試比較一下《e 小調夜曲》（Op.72，No. 1）的各種不同版本，傅聰的獨特之處就一清二楚了。傅聰的這個錄音，可以說是他的代表作，因為幾乎體現了傅聰演奏蕭邦的風格中所有特點，完全不同於一般習慣上的平緩速度。傅聰一開始就通過左手快速而連貫的分解和弦與延音踏板的巧妙運用，使這些簡單的伴奏音型顯示出一種異乎尋常的靈氣；伴奏與旋律之間的配合極為妥貼合拍，妙不可言；再加上較快的速度，豐富的音色變化，使作品的內在張力顯露無遺。特別是第三十小節左手的漸強與重音設置，對感情的烘托極為傳神，為樂曲高潮的到來做了極好的過渡。在彈性速度的運用上也體現了傅聰的特色，就是同一樂句中不強調彈性速度，以使樂句保持其特有的韻律感——這也是上一代樂於濫用彈性速度的演奏家經常忽略的——但在樂句與樂句間的銜接上，卻充分的發揮彈性速度張弛有度的特點。這可以說是對彈性速度最微妙最富創意的定義。一首短小的作品，在傅聰的處理下，擺脫了陰柔憂鬱的氣氛，轉而變成富於內涵、盪氣迴腸的動人之作。其他大師的演奏，魯賓斯坦版可能由於情真意切而顯得感人，但與蕭邦應有的詩化氣質相去甚遠；巴倫鮑伊姆版缺乏深邃愴然的感情支柱；霍洛維茨版則由於濫用彈性速度和裝飾音（這些都是浪漫派大師慣用的手段），顯得過於造作，難以動人。但另一點又很值得注意：這首作品儘管表達着很深刻的感情，傅聰對於“哀而不怨，樂而不淫”這一點卻把握得非常好，一切的東西表達起來很有度，很含蓄，絕對沒有過分的激情，自有一種高遠的境界。可以說，傅聰以這首作品的演繹為代表，提出了對蕭邦彈性速度的新理解，而且通過他獨特的氣質，創造了一種與以往任何流派都截然不同的新風格。

傅聰這套《夜曲》全集，有別與魯賓斯坦的平易近人，着力於表現一種清冷幽遠的脫俗特質，或者是一種風度，一種風骨。其格調是我聽過的演奏中最高的，音色晶瑩通透，像閃耀着清輝的月光，變化非常豐富，卻不是印象派式的色彩斑斕，而是如水墨畫，僅憑單一的墨色，從

濃、淡、收、放中把境界點染出來，散淡而寫意。節奏上就再次表現出上文提到的那種抑揚頓挫、朗誦式的分句，押韻般的語調。固然，這種風格不是人人都能接受，但可以說，這正是傅聰風格中之精粹。Op. 9，No.1 彈得靈動飄逸、超絕凡塵，頗有李白的 "非人間" 味道。較快的經過句處理，使樂段之間的過渡極為自然。中間樂段的主題彈得情真意切，感人至深，並始終保持着韻律感，感情既不頹廢也不憂鬱。踏板的運用，實在妙極，使我想起安東・魯賓斯坦 "踏板是鋼琴的靈魂" 的名句。試問還能在誰的演奏中找到這種感覺？Op.9，No.2 這首經常演奏的通俗作品，傅聰彈來又有另一番味道。與科爾托像沒有筋骨一樣飄忽的演奏相比，傅聰顯得更有節奏感，整首小品意境超然，格調高遠。Op.27，No.2 和 Op.48，No.1 這類悲愴的作品，則彈得撼人心魄。很多鋼琴家在演奏 Op.48，No.1 的時候，都把第一主題呈示處理得流暢而平易近人，而且只用中速，這樣就失掉了作品的悲劇性，只剩下淡淡的憂鬱。傅聰演奏這個主題，簡直就是一段宣敘調，除了極慢的速度——當然沒有超越慢板（lento）的底線、稍顯誇張的音色對比之外，還從抑揚的處理中帶出一種拒人於千里之外的冷酷。這樣的演奏當然不算流暢，卻極其深刻；後來同一主題的變體又用極快的速度演奏，形成強烈對比，正好表達出作品中使人戰慄的悲情與忿忿不平，無比震撼。這可以說是表現傅聰的性格氣質、感情深度與廣度的代表作。

傅聰在 CBS 錄下的兩首蕭邦的晚期大型作品——《船歌》Barcarolle 與《波洛奈茲幻想曲》Polonaise-Fantaisie，Op.61，也是大師之作。

很多大師都演奏過《船歌》，當然非常細膩。傅聰的演奏，除了注重細緻的刻畫以外，還體現了難得的大氣。小船那種輕輕搖擺的感覺，朦朧睡意等等的細節，都完美的表現了出來。另一方面，總體結構非常完整，毫不拖沓。同時令中國愛樂者難以想像的是，傅聰竟能賦予這首作品以中國式的意境，聽到的不再是多瑙河或塞納河，只能是那積澱着幾千年文明的、槳聲燈影裏的秦淮河。伴隨着開頭極其傳神的、模仿波浪的分解和弦（從未聽過任何一個演奏有如此逼真的處理），右手帶着水汽的清麗而空靈的主題飄然而至，彷彿河上的霧一般，那簡直是 "水

枕能令山俯仰，風船解與月徘徊"的妙境。慢慢的，一座座拱橋在頭頂上"飄"過，兩岸漸漸熱鬧起來，遊人的歡聲笑語，斑斕迷離的燈影，都消融在汨汨的水聲中……那是一首寓有江南氣息的小調。結束部分那磅礴的氣勢，蘊涵着一種深厚的文化積澱。那簡直是一種氣度，一種胸懷——用傅聰自己的話來說，是 vision。與 Op.9，No.2；Op.27，No.2 這類大調作品聯繫起來，會發現傅聰演奏蕭邦的另一個氣質：李白、蘇東坡，甚至李賀《夢天》式的詩化幻想與豪放，這是傅聰對蕭邦音樂的又一個獨特的解釋。從中可見傅聰與蕭邦在靈魂上的共通，以及兩種文化深層次的聯繫。傅聰曾經強調，他不是刻意把什麼詩詞與西方音樂對號入座來演奏，只是順着自己的氣質去表達。的確，只有兩種文化的理解都臻於化境，並且都融入骨髓、成為氣質的一部分之後，才有可能在其手中真正交融。

《波洛奈茲幻想曲》是蕭邦晚年的作品，裏面充滿着怪誕的音型，具有意識流般氛圍，是蕭邦最難演奏的作品。傅聰經常在獨奏會上用整個半場的時間，演奏蕭邦編號連續的最後幾首作品（《船歌》Op.60，《波洛奈茲幻想曲》Op.61，兩首《夜曲》Op.62，三首《瑪祖卡》Op.63），可見他對蕭邦晚期作品情有獨鍾，理解非常獨特。事實上，正是這幾首作品（還有《第四敘事曲》、《第三奏鳴曲》等）構築起蕭邦晚年浩瀚無邊的內宇宙——是不能用女性化或雄壯來簡單概括的具有深刻哲理性的部分。似乎傅聰有意作為一個整體提煉出來，代表他對蕭邦的一種解讀。這首《波洛奈茲幻想曲》（當然還有《第四敘事曲》）就是這類作品中的最高代表，帶有沉思與回憶味道，更有一種曠達的襟懷，一種包羅萬象的宇宙感，甚至有終極關懷的味道。用傅聰的話說，是"蕭邦總結一生，非常悲劇性的一部大作品，也是蕭邦的天鵝之歌"。鋼琴家在處理這首作品時，側重點各有不同。波利尼的演奏，技巧完美，結構無比嚴整，除此以外並無揭示更多的東西；里赫特的處理與其說是幻想曲，不如說是夜曲式的沉思；魯賓斯坦似乎也不能夠傳達出作品的深意；阿格麗琪富有才氣，由於速度過快而犧牲了結構與細節；霍洛維茨是較理想的一個，但在關鍵地方處理欠佳，在整體上大為失色。就我個人的標

準而言，傅聰的這個錄音最完美。最難得的是他對結構把握得很好，既如巍峨莊嚴的建築，又兼有幻象的流動性，使作品雖然自由，卻並不鬆散。雖然有強烈的對比和較大幅度的起伏，給人的感覺卻是又溫潤又富於人文氣息——這是傅聰背後的文化在說話。演奏者個人的感受與其所具有的文化背景融合在一起，恰好與作品的內涵實現共通，形成了一個透視這首晦澀作品的最佳視角。由於作品本身是舞曲，又兼有幻想曲的特質，速度就特別難把握，傅聰對速度的控制非常微妙，把很多節奏模棱兩可的樂段，演奏得自然而有說服力，令我不禁再一次讚歎：蕭邦作品中速度與意境的把握，真是老所不能教，只能由演奏者憑天賦去感悟！傅聰這種天賦真是不可多得！與散文的“形散意聚”一樣，這首自由的幻想曲也有自己的一個堅實核心，就是將近結尾處二一六小節那段音樂：轟鳴的和弦餘音漸漸往無限空間擴散開去，萬籟俱寂，傅聰以朦朧得猶如夢中絮語般的音色，緩慢的敘述起那感傷的主題。這段音樂或許可以抽象出來，放大為象徵蕭邦一生，自傳般的主題，彷彿如夢人生中的一句讖語，深刻的道出了蕭邦（或者很可能是傅聰，因為聽傅聰彈蕭邦很難只想到蕭邦而不想到傅聰）心中對宿命的定義。這段音樂總是令人若有所失，又是如此的空靈，令人置身於“驀然回首，那人卻在燈火闌珊處”的惆悵茫然之中……

　　儘管傅聰演奏蕭邦的錄音我聽過的不算多，但在我心目中，他是歷史上最偉大的蕭邦解釋者之一。原因有二：

　　第一，傅聰曾說過，“蕭邦好像我的命運，我的天生的氣質，就好像蕭邦就是我，我彈他的音樂，覺得好像自己很自然的說自己的話……”的確，傅聰與蕭邦的命運的不幸有着驚人的相似。或許由於傅聰那特殊的人生經歷，在聽他演奏蕭邦與莫扎特的時候，總會感覺到他在兩個極端之間痛苦的掙扎：激揚着生命悲情的蕭邦，以及帶有光輝的智慧和對人生平靜透視的莫扎特。這大概就是傅聰所說的“蕭邦就像我的命運，莫扎特就像我的理想”的真正含義吧？偉大的演奏家不一定就要有坎坷的經歷，但有着坎坷經歷的音樂家創造出的藝術更能打動人。這裏涉及到音樂的終極指向問題，也就是音樂對於演奏家究竟是表現的

對象，還是表達的對象。愴然的感情在胸中油然而生，自然可以通過音樂"表達"出來；本身不具備對深刻感情的承載能力，演奏時自然要"為彈蕭邦強說愁"，小心翼翼的把不屬於自己的感情"表現"出來。這也就是傅聰的蕭邦特別具有感情深度的原因。

第二，傅聰的風格所以與西方音樂家不同，是因為文化背景的差異：西方音樂家接受着歐洲傳統文化的薰陶，他們的演奏自然會有所反映；眾所周知，傅聰在國學修養深厚的傅雷教育下，自小浸淫在中國文化之中，血液裏自然也蘊涵着中國文化的精髓，以這樣的文化背景作為支柱來演奏蕭邦，難怪他演奏的蕭邦充滿意境。中國文化又非常講究意境，無論多麼激越的情感表達，都講求一種境界，一種詩的境界。所以聽傅聰彈蕭邦，無論是世俗化的《瑪祖卡》，還是清高的《夜曲》，都顯現出一種深具人文氣息的意境，感情的表達很有度，這就是上文提到的所謂"哀而不怨，樂而不淫"。但奇妙的是這種異國的蕭邦卻令人覺得很自然，好像蕭邦本來就是這樣似的。而且傅聰從本質上來說——傅聰和他父親一樣，完全是一個典型的中國文人，一個在中華文化與價值觀薰陶之下成長起來的知識分子。那種慷慨激昂、鐵骨錚錚的性格，與蕭邦是多麼相似！相比之下，魯賓斯坦的所謂雄壯，就有點遜色。傅聰從一個全新的角度來透視蕭邦，他自己的氣質又恰好與蕭邦完全契合，於是，就創造了完美的奇跡。

在科爾托、霍夫曼、羅森塔爾、拉赫馬尼諾夫、魯賓斯坦等代表歐洲浪漫主義風格的大師之外，兀然出現了一個傅聰。以一個文化淵源與演奏風格的局外人的姿態，為我們帶來了一個與眾不同的蕭邦。聽傅聰演奏，人們不會再追問蕭邦究竟是富於男性氣質還是女性化了。因為中國文化已經在他的演繹（特別是蕭邦晚期的作品）中開花結果，所以溫柔多情或者雄壯有力這些常用的詞彙，都已經不能描述傅聰演奏蕭邦作品的高遠深邃意境與生命的悲情了。傅雷先生在天之靈也可以因此而滿足。

這就是我心目中真正的蕭邦大師。

陳廣琛

原載《愛樂》二○○一年第十二期

編後記

早在兩年前就準備出這本集子，無奈傅聰一直是個低調的人，除了演出或講課外，極少拋頭露面，向來不願宣傳自己，更不願出什麼集子。直到去年，我對他說："你都快七十了，也是人生重要的一段。知道你自己沒時間，也不會寫什麼，那麼我把所收集的資料，出本集子，也是對你藝術生涯的一個小結，讓大家看到幾十年來，你是如何藝由己立，一步一步的奮鬥過來。"為了顧念我多年來做這份工作的勞苦，他只好勉為其難的點頭答應，但囑告："一定要慎之又慎！"他是個做事很負責的人，不僅審閱全稿，作了刪改，還對如何出版，包括封面設計等一一顧到。

　　傅聰今年七十歲。古話說"人生七十古來稀"，生當我們時代，不要說七十，活過八十九十的，也大有人在，人生七十今不稀。然而畢竟七十了，在國際音樂舞臺征戰了半個世紀，從學鋼琴那天起，就沒有停止過對音樂藝術理想的追求，為了到達或者接近音樂藝術的理想境界，一生的大部分時間全花在了鋼琴上。勤奮練琴，人間罕見；熱愛音樂，無人可比；執著的追求藝術境界，瀕於醉生夢死。手只要一摸上鋼琴，一切煩惱苦痛，全會煙消雲散。鋼琴對他來說，只是形面下的器具，主要是抒發音樂，通過鋼琴表現音樂的藝術世界，追求那優異微妙的藝術境界，他真是為音樂而生的人啊！

　　他的談話，內容豐富，包羅萬象，幾乎囊括了人生哲學、音樂美術、文化教育等人文科學的各個方面。整理時很難分門別類，只好採取由近及遠的辦法。我們首先看到的是今天七十歲的傅聰，然後一步一步溯源追本，也就是說傅聰之成為今天這樣的音樂大師，並非一蹴而就，是在父親為他開創或鋪墊的大路上，憑藉自己的悟性，成年累月的苦練，而有所成。諺云："師父領進門，修行靠本人。"本書告訴我們傅聰是如何"修行靠本人"，然而"師父領進門"也切切不可等閒視之。本書末尾四個附錄：其中有殘存的幾封他給父母的信，使我們依稀看到青年時代傅聰對自己的剖析；還有父親於一九五六年寫的《傅聰的成長》。這篇文章四十多年來多次出現於各種書報雜誌，然而直到前年我開始編輯《傅雷全集》，翻閱手稿時才偶爾發現，當年《新觀察》發表

時，刪去了文章第一部分很重要的一段，即：

現在先談談我對教育的幾個基本觀念：

第一，把人格教育看做主要，把知識與技術的傳授看做次要。童年時代與少年時代的教育重點，應當在倫理與道德方面，不能允許任何一樁生活瑣事違反理性和最廣義的做人之道；一切都以明辨是非，堅持真理，擁護正義，愛憎分明，守公德，守紀律，誠實不欺，質樸無華，勤勞耐苦為原則。

第二，把藝術教育只當做全面教育的一部分。讓孩子學藝術，並不一定要他成為藝術家。儘管傅聰很早學鋼琴，我卻始終準備他更弦易轍，按照發展情況而隨時改行的。

第三，即以音樂教育而論，也決不能僅僅培養音樂一門，正如學畫的不能單注意繪畫，學雕塑學戲劇的，不能只注意雕塑與戲劇一樣，需要以全面的文學藝術修養為基礎。

以上幾項原則可用具體事例來說明。

⋯⋯

其實，這段文字與傅雷給傅聰信中多次提到的"先為人，次為藝術家，再為音樂家，終為鋼琴家"的教育理念一脈相承，是這一教育理念在傅聰身上的具體化。我想，傅雷對傅聰"領進門"的重要也就在此，也正是傅雷教育傅聰成功的關鍵所在。這個教育理念對今天的教育——不僅僅是藝術教育——難道就沒有一點點現實意義嗎！當年所以刪去這一段，很值得人們深思，尤其值得以此來反思我們今天的教育！

本書的編彙出版，正值傅聰七十華誕，僅致以真摯的敬意，並祝願他繼續為廣大聽眾演繹出美好的音樂，引領樂迷進入想像無窮的音樂藝術境界。

傅　敏

二〇〇四年三月十日